하라 히로무와 근대 타이포그래피

가와하타 나오미치(川畑直道)

그래픽 디자이너 겸 일본 근대 디자인 역사 연구가. 1961년 나가사키현
사세보시에서 태어났다. 편저로 『청춘도록, 고노 다카시 초기
작품집(青春図會, 河野鷹思初期作品集)』, 『지면 위의 모더니즘(紙上の
モダニズム)』, 『야마나 하야오(山名文夫)』, 『가메쿠라 유사쿠
(亀倉雄策)』가 있고, 공저로 『모더니즘/내셔널리즘(モダニズム/
ナショナリズム)』, 『클래식 모던(クラシック モダン)』, 『'인쇄 잡지'와
그 시대(「印刷雑誌」とその時代)』, 『이타가키 다카오, 클래식 모던』
(板垣鷹穂, クラシック モダン), 『'제국'과 미술(「帝国」と美術)』이 있다.

옮긴이 심우진

홍익대학교에서 시각디자인을 전공하고, 정병규출판디자인에서
북 디자이너로 일했다. 일본 무사시노미술대학에서 북 디자인 방법론
연구로 석사 학위 취득 후, 북 디자이너 도다 쓰토무의 사무소에서
북 디자이너로 일했다. 저서로 『찾아보는 본문 조판 참고서』, 『찾기 쉬운
인디자인 사전』, 『섞어 짜기—나만의 타이포그래피』(공저), 『마이크로
타이포그래피: 문장부호와 숫자』(공저), 『타이포그래피 교양지 히웅』
6~7호(공저), 『타이포그래피 사전』(공저)이 있으며, 발행서로
『활자 흔적—근대 한글 활자의 역사』가 있다. 현재 도서 출판 물고기
대표, 홍익대학교 시각디자인 전공 겸임 교수, 서울출판예비학교
책임 교수를 맡고 있다.

原弘と「僕達の新活版術」—活字・写真・印刷の一九三〇年代, 川畑直道 著
日本語版発行人 公益財団法人DNP文化振興財団 無断複製不許可

하라 히로무와 근대 타이포그래피:
1930년대 일본의 활자·사진·인쇄

가와하타 나오미치 지음
심우진 옮김

wo
rk
ro
om

차례

역사적인 디자이너

일본에서 하라 히로무를 다룬 단행본은 세 권으로, 작품집
성격을 띠는 『하라 히로무: 그래픽 디자인의 원류』(1985년),
하라의 글과 작품에 지인의 글을 더한 『하라 히로무,
디자인의 세기』(2005년), 마지막으로 디자이너이자 일본 근대
디자인사 연구자인 가와하타 나오미치의 『하라 히로무와
우리의 신환판술: 활자, 사진, 인쇄의 1930년대』(2002년)이다.
가와하타의 책을 택한 이유는 작품집이나 회고록 성격을
띤 두 책과 달리 방대한 조사와 끈기 있는 추적으로 하라를
둘러싼 환경과 맥락을 정교하게 짚어냈기 때문이다.
노이에 튀포그라피, 튀포포토, 포토 몽타주, 레이아웃, 그래픽
디자인 등은 20세기 초의 새로운 기술(활자, 사진, 인쇄)을
전제한 용어다. 당시 유럽의 예술가들은 새로운 기술과 그것이
지향해야 할 가치를 고민했고, 미국의 기업들은 기술의
진보를 더욱 가속했다. 지은이는 하라가 새로운 기술과 사상을
비판적으로 수용하며 성장하는 과정을 그려낸다.
　　이 책에 실린 하라의 작품은 적고 작으며 게다가
흑백이지만, 하라와 일본 근대 타이포그래피의 역사를 한국에
소개하려면 작품보다 맥락 이해를 우선해야 한다고 생각했다.
또한 그의 작품은 당대의 다른 작품과 함께 보지 않으면
공감하기 어렵다. 마치 노이에 튀포그라피를 대표하는
작품에서 신선함이나 과격함보다는 익숙함을 느끼듯 말이다.
다행히 하라의 대표작은 인터넷에서 찾아볼 수 있다.
　　그동안 한국에 하라가 소개된 적은 있지만, 단행본으로
출간된 것은 이번이 처음이다. 하지만 대부분의 언급은
단편적인 소개에 그쳤다. 홍익대학교 시각디자인과 엄태욱
학생의 도움으로, 국회도서관을 포함한 주요 도서관에서
정보를 찾을 수 있었다.*
　　얀 치홀트를 비롯해 근대 타이포그래피와 관련한 여러
디자이너에 비하면 턱없이 부족하다. 그나마 비중 있게 다룬
단행본은 하라의 소논문을 부록으로 실은 치홀트의
『타이포그래픽 디자인』 개정판(안그라픽스, 1993년) 정도이나
이마저도 3판에서 삭제됐다.

*「도쿄아트디렉터클럽, 2016년도
수상작 발표」, 『광고정보센터』, 2016년.
권오영·손영범, 「닛센비 전사로써의
일본 프로파간다 시대에 관한 연구」,
『디자인학연구』 10호, 2009년.
권오영·손영범, 「질풍노도의 '닛센비'
활동과 성과, 그리고 그 주변에 관한
연구」, 『디자인학연구』 10호, 2009년.
김경균, 「일본 현대 북 디자인의

반세기 조망」, 『예술의 전당』, 2000년.
김민수, 「한국 현대 디자인과
추상성의 발현, 1930~1960년대」,
서울대학교, 1995년.
김상미, 「하라 히로무와 도쿄국립근대
미술관」, 김달진미술연구소, 2012년.
김상미, 「하야카와 요시오 포스터전」,
김달진미술연구소, 2011년.
김용철, 「근대 일본의 그래픽 디자인과
러시아 아방가르드 미술의 수용」,
『예술의 전당』, 아시아문화, 2010년.
문한별, 「디자인 역사 산책 5: 일본
디자인의 역사와 디자이너들」, PXD,
2014년.
신희경, 「한국에 있어서의 근대
디자인 수용에 관한 고찰: 제국 미술
학교의 도안 공예 교육과 조선인
유학생을 통하여」, 디자인학연구,
2005년.
윤상인 외, 『일본 문화의 힘』,
아스타이사, 2008년.
표정훈, 「디자인 비평: 책의 정신을
담아내는 표지」, 『교수신문』, 2006년.
표정훈, 「일본 출판 디자인의 저력」,
『월간 디자인』, 2008년.
표정훈, 『탐서주의자의 책』, 마음산책,
2004년.
한국근대미술기록연구회, 『제국 미술
학교와 조선인 유학생들 1929~1945』,
눈빛, 2004년.

일본에서도 제2차 세계대전에 적극 가담한 하라를 활발히
논하는 분위기는 아니었으나, 사후 16년 만인 2002년, 그의
일대기를 면밀히 추적한 이 책이 출간된다. 낯선 고유
명사가 많아 처음에는 집중하기 어려울 수 있지만, 여러
인물과 사건이 엮이며 흐름을 타기 시작하면, 한 편의
영화를 감상하듯 읽어내려갈 수 있다. 특히 거의 알려지지
않은 전쟁 전 활동을 상세히 다루고, 전후 활동과의
관계를 밝힌 점은 커다란 성과다. 또한 당대의 여러 사건과
발언을 오늘날과 비교해보면 생각할 거리도 풍성하다.

기계와 인간

1930년대 활판 노동자는 납중독의 위험 속에서 온종일 서서
일해야 했다. 지금은 멋스럽게 보일지 모르지만, 당시
활판 현장은 매우 고됐다. 디자인에 대한 인식 부족과 철야를
강요받는 열악한 노동 현실에 맞선 하라의 노력이
노이에 튀포그라피 연구와 묘하게 겹치는 부분은 20세기 초
타이포그래피 운동의 다양한 측면을 보여준다. 기계 미학을
예찬하거나 공예적 가치를 비하한 성격도 있지만, 열악한
작업 현실을 타개하기 위한 노동운동의 성격도, 디자이너의
역할과 가치를 알리는 계급 운동의 성격도 띤다. 이런
흐름에서 사진식자 기술이 빠르게 퍼졌고, 오늘날의 디지털
조판에 이르게 됐지만, 높아진 생산성에 비해 노동 여건은
크게 개선되지 않았고, 결과물은 다양하지도 뛰어나지도 않다.
어쩌면 디자인의 본질은 그대로이며 상황을 어렵게 만드는
것은 기계가 아닌 인간인지 모른다.

빛과 그림자

동방사를 비롯해 군 선전지 『프런트』에 관한 자료는 거의
남아 있지 않고, 관계자는 대부분 침묵하거나 사망했다.
『프런트』가 15개 국어로 출간됐다는 지은이의 설명도 관계자
증언에 따른 것이며 확실히 입증할 근거는 없다. 동방사의
실체도 석연치 않다. 좌익 성향인 오카다 소조가, 언론이 군의
통제하에 있던 전쟁 중에, 자비로 출판사를 설립하고,

군 선전지를 만든 점은 이해하기 어렵다. 게다가 일본 육군
참모본무 소속으로, 실질적 자금책은 대기업이었으며,
오카다는 군과 마찰을 빚고, 석연찮게 본인 회사를 사임한다.
확실한 것은 하라가 이 조직의 간부로 최선을 다해 일궈낸
기술적 성과(신활판술)가 전후 현대 디자인의 발전에 영향을
미쳤다는 점이다.

기술과 윤리

엘레멘타레 튀포그라피는 당대의 새로운 기술과 정신으로
구시대의 판을 재구성하려는 정치 운동으로, 불합리한 사회를
바로잡기 위해 기본으로 돌아가기를 역설했다. 기술이라는
도구와 정치라는 목적의 만남이자 '새로운 기술로 본질적
요소를 정치적으로 재구성하는 운동'으로 요약할 수 있다.
따라서 하라가 디자인의 본질로 파악했던 합목적성은 의뢰인의
경제적 목적뿐 아니라, 디자이너의 정치적·사상적 목적과의
합치도 포함한다.
　　지은이는 대소련 선전지 『프런트』가 『건설 중인 소련』을
베낀 것은, '상대를 잘 연구해 가장 받아들이기 쉬운 형식'을
모색한 '전략적 위장'이라고 풀이한다. '각 민족이 지닌
독자 형식'을 따르는 선전을 하기 위해 그 민족의 스타일을
의도적으로 모방했다는 주장이다. 여기서 확실히 짚고
넘어갈 것이 있다. 하라가 침략국의 프로파간다에까지 노이에
튀포그라피를 적용한 점에서 그가 디자인의 본질로 본
합목적성은 전쟁에 동원해도 무방할 만큼 비윤리적이었다.
따라서 단순 표절은 물론이요, 전략적 모방도 비판받아 마땅한
일이며, 이들의 기술적 우열을 가리는 일은 섬뜩한 일이다.
　　이 책은 하라가 디자이너로서 이룬 성과를 적극적으로
밝혀 전쟁과 새로운 기술의 격동기를 거치며 짊어진 멍에를
드러내고, 정당한 명예 회복을 꾀한다. 그러나 하라처럼
복잡한 인물이라면 더더욱 공이 과를 덮거나 과에 공이 묻히지
않도록 사상(목적), 방법론(기술), 작품(결과) 단위로 나눠
살펴야 한다. 하라가 남긴 신활판술과 관련한 공적은 상세히
다루고 높이 평가했지만, 사진의 객관적 묘사력을 높이
평가하고 활자와 동급으로 여겼던 신활판술의 전문가로서,
정보 조작을 주도한 행적에는 냉정하지 못했다. 하라가 동방사

간부(미술부장)로서 정보전에 참전해 모든 지식과 경험을
총동원했고, 자진 해산 이후에도 끝까지 군의 명령을 기다리다
종전을 맞은 일과 죽을 때까지 침묵한 책임을 엄중히
헤아리지 않은 점에서 이 책은 평전과 위인전의 성격을 동시에
띤다. 동방사는 사진을 몽타주해 전투기와 탱크 수를
늘리는 등 다양한 수법으로 아군의 전력을 과장하고, 비행 훈련
사진에 추락하는 적기를 몽타주해 공중전 승리로 조작하는
사진을 만들었으며, 각 신문사는 이 사진에 가짜 캡션까지 달아
승전보로 사용했다. 그런 기술이 있는지조차 몰랐던 당시
사람들에게 조작된 사진의 힘은 위력적이었다. 동방사에서
하라의 조수로 근무했던 다가와 세이치의 회고 『잿더미의
그래피즘』(2005년)에 따르면, 힘겨운 시절이었음에도 사진을
날조하는 일(특히 에어브러시 작업)에 회의를 느껴 동방사를
그만둔 사진가도 있었다고 한다.

　　하라의 말대로 디자인은 기술이며 합목적성을 띠어야
한다. 하지만 누군가를 도울 뿐 아니라 해칠 수도 있는
것이 기술이기에 목적은 윤리적 여과를 거쳐야 한다. 하라는
정교한 기술과 비윤리적 목적이 극단적으로 대립하는
디자이너로서, 국가의 울타리를 넘어 후배들에게 시사하는
바가 크다.

국가와 기업과 개인

프로파간다는 국가 대표 디자이너들이 경합한 전쟁이었다.
그들은 제2차 세계대전 이후 올림픽이라는 국가 대항전에
다시 소집돼 국가 정체성을 탐구했다. 하지만 정체성을
확보하기 위해 역사와 전통을 거슬러 올라가다 보면 어느새
이웃 국가와 닮아버리는 금기를 맞닥뜨린다. 결국 국기의
재해석 정도에 머무를 수밖에 없을 만큼 운신의 폭이 좁았다.
이렇게 작은 차이를 부풀려 정체성을 확보하는 디자인 기술은
냉전 이후에 기업 주도의 마케팅, 아이덴티티, 브랜딩으로
전승됐다. 갈수록 역사적 맥락이 사회적 의미보다는, 혁신을
앞세우는 기술적 경쟁 구도가 거세지면서, 공예적 전통을
초라하고 고집스러운 것, 디자인이 아닌 것으로 보는 흐름도
생겼다. 그러나 하라는 말년에, 자신이 주도한 흐름에서
벗어나 한 명의 디자이너로서 전통을 받아들이고, 기술과

한 몸이던 예술적 정신 문화 회복에 관심을 가졌다.
얀 치홀트처럼 말이다.

이 책에는 1930년대 일본의 단체, 전시 등 낯선 고유명사가
많이 등장한다. 게다가 면밀한 묘사와 기록을 중시한 문장은
수식이 많고, 구조가 복잡해 읽어내려가기가 쉽지 않다.
여기에 서툰 번역까지 더해 독자 여러분이 삼중고를 겪게 됐다.
송구스러운 마음이 크다.

　　중요한 책의 번역을 맡겨준 워크룸 프레스의 박활성 씨,
알기 쉽게 편집한 민구홍 씨, 읽기 좋게 디자인한 이경수·
전용완 씨, 난해한 문장의 번역을 도와준 아내 사카모토 나카코
씨에게 감사의 말씀을 전한다.

　　2017년 10월
　　심우진

일러두기

1. 일본어를 한국어로 표기할 때는 국립국어원의 외래어표기법을 존중하되
 엄수하지는 않았다. 고유명사는 한국의 관례를 우선하고, 경우에 따라 실제 발음을
 따르기도 했다. 한자어는 옮긴이의 판단에 따라 한국식 발음과 일본식 발음의
 조합으로 표기했다.

2. 튀포그라피(typographie), 타이포그래피(typography) 등 뜻이 같은 단어도 구분해
 원어의 발음으로 표기한 원서의 방식을 따랐다. 예컨대 '새로운 타이포그래피'를 뜻하는
 'Neue Typographie(Neue Typografie)'를 일본에서는 '노이에 티포그라피'로 표기하지만,
 한국어판에서는 원어에 가까운 '노이에 튀포그라피'로 표기했다. 마찬가지로
 Typophoto는 '튀포포토'로, 'Elementare Typographie'는 '엘레멘타레 튀포그라피'로,
 'Elementary Typography'는 '엘리멘터리 타이포그래피'로 표기했다.

3. 본문에 등장하는 주요 인물, 회사, 단체, 작품 등의 원어는 「하라 히로무 연보」와
 「찾아보기」에서 병기했다. 일본어 용어 가운데 정확한 발음의 출처를 찾을 수 없어
 옮긴이의 판단에 따라 표기한 것에는 별표(*)를 달았다. 러시아어의 경우 원어 발음을
 딴 로마자로 표기했다. '노이에 튀포그라피'와 '엘레멘타레 튀포그라피'는 일부
 맥락에 따라 각각 '새로운 타이포그래피'와 '타이포그래피의 기초'로 표기하기도 했다.

4. 특별한 설명이 없는 한 '전쟁 전'과 '전후'는 각각 제2차 세계대전의 이전과 이후를
 가리킨다. '장정'과 '북 디자인'을 엄밀히 정의하지는 않았지만, 장정은 책
 표지의 디자인을, 북 디자인은 내지를 포함한 책 전반의 디자인을 가리키는 용어로
 사용했다. 원서에 따라 '구문(歐文, 유럽에서 쓰는 문자 또는 그것에 따른 문장)'과
 '로마자'를 구분했지만, 직접 인용에 따른 것일 뿐 의미상의 차이는 없다.
 시대 구분 용어는 10년, 100년 단위의 경우 '전반', '중반', '후반'으로, 특정 시대 구분의
 경우 '초기', '중기', '후기'로 표기했다.

5. 단행본, 정기간행물, 전시, 강연은 겹낫표(『 』)로, 그 외 글, 논문, 기사,
 시각 작품(포스터, 사진, 광고 등)은 낫표(「 」)로, 총서는 작은따옴표(' ')로 묶었다.

6. 원서에서 강조를 위해 쓴 큰따옴표(" ")는 작은따옴표로 대체했다. 작은따옴표는
 번역문의 매끄러운 전개를 위해 옮긴이가 임의로 넣기도 했다.

7. 회사명, 단체명, 건물명 등의 일부 고유명사는 인접한 일반명사와 구분 짓기 위해
 붙여쓰기했다.

8. 인용문에서 대괄호([])로 묶은 부분은 인용자(지은이)가 추가한 것이다.

9. 한국어판의 앞뒤 면지로 사용한 종이는 하라 히로무가 1969년에 디자인한
 '사이운(彩雲)'이다.

서문: 하라 히로무의 관점

1. 장정은 한자로 裝訂, 裝丁, 裝釘,
裝幀 등으로 표기할 수 있다. 일본어
사전 『고지엔』 5판에서는 '매무시를
가다듬고 바로잡는다'는 '裝訂'을
바람직한 표기로 규정하지만, 최근에는
'裝丁'으로 표기하는 것이 일반적이다.
하라는 만년의 인터뷰에서 자신의
해석을 제시하며 '자기다움'과 '제본'을
뜻하는 '裝幀'에 애착을 보였다.
"책은 겉모습만 꾸미는 게 아니에요.
'裝(꾸밀 장)'은 과학서는 과학서답게,
문학서는 문학서답게 만든다는
뜻이고, '幀(족자 정)'은 여러 재료로
꿰맨다는 뜻이죠. 두 가지 뜻이
제대로 자리 잡지 않으면 안 된다고
생각해요."(「하라 히로무의
그래픽 작업」, 『그래픽 디자인』, 85호,
1983년 3월)

2. 초판은 『주간 아사히』에
연재 삽화를 그린 스기모토 겐키치가
장정했다. 하라는 그다음 판과
1973년 발행된 같은 책의 특별 소장본을
장정했다.

하라 히로무는 전후 일본 출판계를 풍미한 인물이다.
그는 희대의 베스트셀러 작가나 그런 책을 만든 편집자는
아니었다. 그는 장정가였다.

장정[1]은 책의 체계를 만드는 일로, 이를 중요시하는
독자는 많지 않다. 장정은 지은이나 출판사에서 의도한 책의
내용과 분위기를 시각화해 독자에게 전하는, 상품을
시장에 내놓는 전략이다. 하지만 누구나 인상에 남는 책을
떠올릴 때는 '표지가 빨간'이나 '어떤 풍의 일러스트레이션이
들어간'같이 막연하게 책의 겉모습을 떠올린다.

장정가는 책 내용과 형식을, 지은이와 출판사, 독자를
엮고, 독자 내면에 책에 대한 기억을 형성한다. 하라는
장정가로 1940년대 말부터 1970년대 중반까지 활동했다.
대표작으로는 사카구치 안고의 『타락론』(1947년), 요시카와
에이지의 『신 헤이케 이야기』(1961~3년),[2] '전집 붐'을 일으킨
'쇼와 문학 전집'(1952~5년), '그린판(green판)'으로도 불린
'세계 문학 전집'(1959~66년), 일본의 각 집에 백과사전을
보급한 『국민 백과사전』(1961~2년), 지금도 서점에서 볼 수
있는 '지쿠마 총서'(1963년~) 등이 있다. 하라의 손을 거친
책을 따져보면, 잡지를 포함해 3,000여 점에 이른다. 디자인
평론가 가쓰미 마사루는 하라를 "북 디자인의 천황"
(「하라 히로무의 장정에 관해」, 『그래픽 디자인』, 39호, 1970년 9월)으로
평했다.

하라는 장정 외에도 여러 공적을 남겼다. 전후 일본
포스터사에서 열 손가락에 꼽히는 「일본 타이포그래피전」
(1959년)이나 150점에 이르는 도쿄국립근대미술관
전시 포스터(1952~72년), 다케오양지점(현 다케오주식회사)
종이(1959~72년) 등이 대표적이다. 그의 활동은 국제적으로도
높이 평가돼 1964년에는 20세기 그래픽 커뮤니케이션
발전에 기여한 타이포그래피 작품을 선정하는 국제 공모전
『타이포문두스 20』의 심사 위원으로 위촉됐다. 다른
심사 위원인 독일의 헤르만 자프, 네덜란드의 피트 즈바르트,
이탈리아의 조반니 핀토리, 미국의 아론 번즈 사이에서
아시아인으로는 하라가 유일했다.

1960년에는 일본디자인센터를 세우는 데 참여해 디자인
비즈니스의 최전선에서 활약(1969~75년)한 한편 1947년부터

1970년까지 조형미술학원, 무사시노미술대학에서 후학 양성에
매진했다.

　그 외에도 1960년 5월 도쿄에서 개최된 『세계 디자인
회의』의 일본실행위원회 부위원장을 비롯해 1964년 『도쿄
올림픽』 조직 위원회 산하 디자인 간담회 참여, 일본
선전미술회, 도쿄아트디렉터클럽 등 하라가 전후 일본 그래픽
디자인계에서 일군 업적은 헤아리기 어려울 정도다.

　하라가 출판계와 디자인계에서 주목받은 가장 큰 이유는
풍부한 지식과 이론에 바탕을 둔 이지적 태도다. 이는
그가 디자이너로 원숙기에 접어든 1972년 진행한 인터뷰에서
드러난다. "저는 정말이지 감각이란 게 없어요. 디자인에는
감각이 필요한 부분과 머리로 해결할 부분이 있는데 말이죠."
(「사람, 하라 히로무」, 『마이니치 신문』, 1972년 3월 28일)

　자신도 인정했듯 하라는 최신 유행을 빠르게 받아들이는
'세련된' 디자이너는 아니었다. 하지만 논리를 구축해 디자인에
임하는 태도는 과묵하고 온후한 성격과 닮아 사람들은 그를
전후 일본 디자인계를 대표하는 지성으로 여겼다.

<p align="center">＊ ＊ ＊</p>

하라는 고노 다카시, 가메쿠라 유사쿠 등과 함께 전후 일본
디자인계를 이끌었다. 하지만 이 책에서 다루는 그의 모습은
이미 유명해진 뒤가 아닌, 스스로 살길을 찾던 무명 시절의,
때로는 좌절하던 모습이다. 여기에는 이론에 몰입해 디자인을
대하는 자세가 있다.

　디자인은 유행이나 감각에 지배되곤 한다. 다이쇼 시대
(1912~26년) 말기에서 쇼와 시대(1926~89년)에 걸쳐 활동한
판화가이자 도안가 다케이 다케오는 "도안은 이해하는 게
아니다. 감각에 호소해 조금씩 우러나는 맛이다."(『다케이 다케오
수예 도안집』, 1928년)라며 감각을 중시하는 태도를 드러냈다.
요즘 사람들은 구식이라고 하겠지만, 실제로 많은 디자이너가
그렇게 한다.

　하지만 한편으로는 많은 디자이너가 (개개인의 인식차는
차치하고서라도) 이론의 필요성을 인식하고 활용하는 것도
사실이다. 누군가는 기존 이론에서 행위의 정당성을 확인하고,
누군가는 기존의 이론을 뒤집는 것에서 새로운 표현을
개척하기도 한다. 어떤 방식이든 현장의 디자이너에게는
이론의 존재 가치가 있다.

젊은 하라의 도전은 디자이너와 이론의 관계를 설명하는 흥미로운 사례다. 견고한 이론의 구축부터 이론과 실천의 관계, 이론과 현실이 마주하는 갈등에 이르기까지 온갖 문제를 보여주기 때문이다. 이는 작품 완성도나 디자이너의 집단적 동향만을 취급한 기존의 일본 근대 디자인사가 담지 못한 문제기도 하다. 이 점에서 그의 이론을 향한 집념은 남은 작품과 동등한, 또는 그 이상으로 흥미진진한 주제다.

<p style="text-align:center">* * *</p>

하라가 이론을 중시한 자세를 드러낸 것은 1920년 중반이다. 계기는 엘레멘타레 튀포그라피[3]와 독일의 리버럴한 조형 학교 바우하우스와의 만남이었다.

먼저 엘레멘타레 튀포그라피는 1925년 10월 독일인쇄인 연합의 기관지 『튀포그라피셰 미타일룽겐』에 발표된 특집으로, 발표 후 거의 한 세기가 지난 오늘날 널리 알려졌다. 이는 1920~30년대 독일, 오스트리아, 헝가리, 체코슬로바키아 등 중유럽 국가를 휩쓴 국제적 타이포그래피 운동인 노이에 튀포그라피[4]의 초기를 기념하는 귀중한 자료다. 이 특집의 이름을 드높인 것은 편집자가 20세기를 대표하는 타이포그래퍼 가운데 하나인 얀 치홀트이기 때문이다.

수많은 북 디자인, 영국 펭귄북스의 조판 법칙 제정(1947년), 활자 사봉의 디자인(1967년) 등 실천적 활동뿐 아니라 타이포그래피에 관한 다수의 저작, 하라가 큰 영향을 받은 『노이에 튀포그라피』 이후 서른일곱 편[5]의 저서와 편저를 남긴 치홀트야말로 실천과 이론에서 활약한 인물이었다. 그런 그가 '이반 치홀트'라는 러시아풍 이름으로 편집한 것이 엘레멘타레 튀포그라피 특집이었다.

A4 변형판에 24쪽으로 비교적 작았지만, 제목이 뜻하는 '타이포그래피의 기초'에서 알 수 있듯 이전과는 다른 '새로운 표준의 확립'을 의도하는 도발적 내용이었다. 엘 리시츠키, 라슬로 모호이너지, 헤르베르트 바이어 등 뒷날 디자인계의 선구자로 남을 작가의 작품과 구성주의론을 바탕으로 한 여섯 편의 논문으로 구성해 1920년대라는 시기에 타이포그래피가 지향해야 할 바를 대담히 제시했다.

엘레멘타레 튀포그라피 특집을 발표하고 1년 뒤 미국의 인쇄 잡지에서 그 개요를 알게 된 하라는 충격을 받고, 노이에 튀포그라피에 관심을 둔다. 이를 확신으로 이끈 기폭제가

3. '엘레멘타레 튀포그라피'는 얀 치홀트가 관련 작품과 논문을 모아 편집한 잡지 특집 제목('엘레멘타레 튀포그라피'로 표기)이자 그 안에 수록된 얀 치홀트의 논문 제목이기도 하다. ─ 옮긴이

4. 1920년와 1930년대에 걸친 혁신적 타이포그래피 운동은 여러 호칭으로 불린다. 예컨대 쿠르트 슈비터스가 제창한 '게슈탈텐데 튀포그라피'(『슈트룸』 19권 6호, 1928년 9월)같이 각 저자가 자기 입장에서 명명한 것 외에도 '기능주의적 타이포그래피' 같은 표현이나 목적에 따라 분류된 것도 있다. 이 책에서는 이들의 혁신적 타이포그래피 운동의 총칭으로 당시 독일에서 가장 일반적으로 사용된 '노이에 튀포그라피'를 채용했다. 이는 1928년 치홀트가 『노이에 튀포그라피』를 저술하기 이전부터 사용됐던 것이다. 예컨대 1923년 모호이너지의 논문 「노이에 튀포그라피」 이후 빌리 바우마이스터의 「노이에 튀포그라피?」(『포름』 1권 10호, 1926년 7월)이나 발터 덱셀의 「노이에 튀포그라피는 무엇인가」(『프랑크푸르터 차이퉁』, 1927년 2월 5일) 등에서 각론일지라도 반복해서 제기됐다. 1927년에는 그 이름을 사용한 전시 「전시의 노이에 튀포그라피」(바젤산업미술관, 12월 28일~1928년 1월 29일)도 개최됐다.

5. 『얀 치홀트, 타이포그래퍼와 활자체 디자이너 1902~74』(1982년)의 문헌 목록 참고.

바우하우스였다. 1919년 설립된 바우하우스는 바이마르에서
데사우, 데사우에서 베를린으로 이전하면서 1933년까지 활동한
리버럴한 조형 학교였다. 발터 그로피우스나 미스 반 데어
로에 등 20세기를 대표하는 건축가들이 학장을 지냈고, 화가
바실리 칸딘스키나 파울 클레, 앞서 설명한 모호이너지, 바이어
등 일류 교수진으로 이루고 공방 활동 중심의 실천적 디자인을
전개했다. 1920년대 후반 바우하우스에서 펴낸 책 몇 권을
손에 넣은 하라는 그들의 이념에 공감했다. 이후 하라는 노이에
튀포그라피나 바우하우스에서 제기한 여러 문제에 적극적으로
임해 1930년대 중반까지 근대 디자인 이론에 기반을 둔 독자적
디자인을 확립했다. "앞으로의 커뮤니케이션에서 타이포
그래피와 사진이 맡을 역할에 확신을 갖게 되면서 내가 할 일의
방향이 어느 정도 잡혔다."(「디자인 방황기」, 『일본 디자인 소사』,
1970년)

　　전쟁 전부터 하라가 이론에 매진한 것은 전후의 활약으로
이어진다는 점에서 가볍게 여길 수 없다.

<center>＊＊＊</center>

하지만 하라의 전쟁 전 활동은 언급된 바가 거의 없다.
전후 그는 당시 활동에 관해 「타이포그래피와의 만남」(1965년),
「디자인 방황기」(1970년), 「청춘: 바우하우스 전후」(1971년) 등의
글을 남겼지만, 일부를 제한된 지면에 묘사했을 뿐이다.
게다가 하라는 성격이 과묵해 과거지사를 이야기하기 꺼린
것도 사실이다. "나는 옛날은 좋았다고 할 만큼 좋은 과거가
없거니와 과거의 경험이나 지식이 요즘 작업에 얼마나
도움되는지도 의문이다."(「청춘: 바우하우스 전후」) 결과적으로
그의 전쟁 전 활동은 대부분 다음 세대에 전해지지 않고
잊혔다.

　　하라가 병상에 누운 1985년 지인들이 엮은 작품집 『하라
히로무, 그래픽 디자인의 원류』도 예외는 아니다. 이 책은
그의 활동을 개괄하는 데 빠뜨릴 수 없는 자료지만, 전쟁 전
활동에 대해서는 단편적 접근밖에 없어 전후 하라의 모습에
가깝다.

　　그리고 전후 하라의 모습은 여전히 이어진다. 전후의 장정
작업을 중심으로 한 회고전 『하라 히로무의 북 디자인』
(1991년 11월 8~14일)은 말할 필요도 없고, 사후 10년이 지나 그의
고향에서 개최된 전시 『하라 히로무 근대 그래픽 디자인·

디자인의 여명』(1996년 9월 28일~10월 27일)도 이전의 틀을 거의 동일하게 답습했다.

또한 2002년 발표된 하라에 관한 평가, 예컨대 그의 장정 작업을 개괄한 유스다 쇼지의 『장정시대』(1999년)나 그가 치홀트에게 받은 영향을 언급한 가타시오 지로의 『두 명의 치홀트』(2000년) 등 또한 전후 하라의 모습에서 크게 벗어나지 않는다.

6. 이 책이 발행되고 3년 뒤인 2005년 4월 다가와 세이치는 『잿더미의 그래피즘』을 발표했다.

한편 하라가 디자인한 대외 선전지 『프런트』에 관해서는 당시 그의 조수 다가와 세이치[6]가 『전쟁의 그래피즘』(1988년)에 쓰고, 『프런트』 복각판(1989~90년)이 발행되면서 전모가 드러났다. 이를 계기로 논객 몇 명이 『프런트』에 드러난 그의 디자인을 언급하지만, 대부분 『프런트』 이전의 활동은 빼놓은 채 전쟁 전부터 전쟁 중기까지만 다룬다.

이 흐름 속에서 하라의 타이포그래피를 향한 자세나 노이에 튀포그라피와의 관계를 두고 "하라학(學) 비판, 하라학 탈피"(『두 명의 치홀트』, 2000년)를 외치는 이도 있다. 디자인 교육에 매진한 하라는 다음 세대가 자신을 뛰어넘어 새로운 세계를 열어주기 바랐을 것이다. 따라서 그를 비판하려면 전쟁 전을 포함한 전체 활동을 대상으로 삼아야 한다.

하라의 전쟁 전 활동을 살펴보면 오늘날 그에 관한 비판인 '해외 이론의 중개상'이나 '서구 조판 환경에 바탕을 둔 이론은 한자와 가나의 섞어 짜기에서 오는 일본 조판의 독자적 장점을 간과한 것'과는 전혀 다른 자세가 드러난다. 여기서 지금껏 말하지 않은 그의 명료한 목적 의식을 확인할 수 있다.

당시 하라가 정말 의도한 바는 무엇일까. 결론부터 설명하면, 그는 유럽에서 꽃피운 근대 타이포그래피 운동인 노이에 튀포그라피의 이념을 일본의 활자 환경에서 검증하면서, 근대적 시각 소통인 '일본적 노이에 튀포그라피'의 확립을 지향했다. 활자 조판(좁은 의미에서의 타이포그래피)뿐 아니라 사진과 활자를 인쇄하기 위한 기능적 문제까지 포함한 고민은 1930년대 전반부터 시작됐다.

하지만 하라는 노이에 튀포그라피의 기본 이념을 지지했지만, 맹신하지는 않았다. 오히려 그의 사색 밑바탕에는 일본만의 근대적 인쇄 표현을 확립하려는 실천적 자세가 있었다. 그는 이를 '우리의 신활판술'[7]로 불렀다.

하라가 '우리의 신활판술'을 주창한 1930년대는 1920년대부터 이어진 인쇄 기술의 확충, 1919년 일본에

도입된 다색 사진 제판 기술 'HB 프로세스'(프로세스 제판) 의
보급, 1929년 10월 사진식자 실용기의 완성, 같은 해 10월
공업품격통일조성회의 서양 종이 규격의 표준화(일본표준규격
'규격 용지 크기') 등 인쇄 환경의 격변기였다. 또한 라이카로
대표되는 소형 카메라의 등장(1925년), 사진만의 독자적 표현을
모색하는 분위기(20년대 후반부터 30년대 전반까지 융성한 '신흥 사진',
1930년대를 풍미한 보도사진의 등장) 속에서 사진을 사용한 인쇄
표현이나 포토 저널리즘이 대두되는 등 인쇄 매체가 기술과
표현의 양 측면에서 읽기에서 보기로 크게 변모한 시기였다.

　　이 시기 하라는 '현대'에 걸맞는 인쇄 표현인 '우리의
신활판술'을 내세웠다. 그 활동은 1930년대 중반부터 후반에
걸쳐 무르익고, 전후인 1940년대 후반부터 매진한 장정
활동 가운데 궤도를 수정해 1950년대 중반 이후부터는 거의
언급하지 않는다. 이 책은 그 일련의 활동을 좇았지만, 하라가
겪은 시행착오에서 다시 생각해볼 만한 몇 가지를 제시하기
위해 결말보다는 과정에 초점을 맞췄다.

　　이 책은 하라가 1920년대 후반부터 1930년대까지 전념한
이론과 실천의 관계를 짚고, 젊은 하라의 사색과 활동을
다시 조명한다. 또한 새로운, 그리고 본래의 하라를 바라보는
관점을 제시한다.

1. 타이포그래피 이론 수용

감수성이 풍부한 청춘 시절에 접한 그림 한 점이나 책 한 권이 특정 분야에 흥미를 불러일으켜 인생에 결정적 영향을 끼치는 일은 드물지 않다. 하라는 20대(1923~33년) 시절 바우하우스와 얀 치홀트에 관한 몇몇 출판물을 접하며 유럽의 근대 타이포그래피 운동, 특히 그들이 주창한 새로운 이론에 매료된다. 이론을 중시한 태도야말로 하라가 같은 시기의 다른 디자이너와 가장 다른 점이었다.

유럽에서 유행하는 양식을 일본에 들여와 발전을 꾀한 것은 메이지 시대부터 시작된 일로, 아르누보 양식을 도입해 도안가로 확고히 자리 잡은 스기우라 히스이가 대표적이다. 히스이 디자인의 기점이 서양화가 구로다 세이키가 1900년 『파리 만국박람회』에서 가져온 아르누보 양식의 포스터임은 이미 널리 알려진 사실이다. 히스이는 그 포스터를 그대로 모방하면서 최신 양식을 체득하고 이를 기초로 독자적 디자인을 꽃피웠다.

모방에 기반을 둔 표현은 초창기 일본 디자인계를 지탱한 전형적 방식이었고, 이는 1920년대까지 이어졌다. 대표적 인물이 잡지 『여성』(1922년 5월 창간)에서 활약한 디자이너 야마로쿠로와 야마나 하야오였다. 그들은 오브리 비어즐리의 탐미주의 일러스트레이션이나 프랑스 잡지 『라 가제트 듀 본 톤』(1912년 11월 창간)에 실린 아르데코풍 일러스트레이션에서 강한 영향을 받았다. 그들은 원작과 구분하기 어려울 정도로 묘사적 작업을 계속하다가 서서히 독자적 화풍을 꽃피운다. 이런 경향은 당시 다른 디자이너와 크게 다르지 않았다.

같은 시대의 하라도 유럽의 최신 디자인을 동경했지만, 묘사 위주의 작품을 수집하기보다는 "태초에 이론이 있었다."라고 선언하듯 학자적 자세를 견지했다. 이론을 향한 전념은 하라의 20대를 상징한다.

이는 어디까지나 개인적 흥미에서 출발한 연구로, 1926년부터 하마다 마스지의 일본 상업미술 확립을 위한 활발한 저술 같은 계몽 활동은 아니었다. 하지만 1920년대 중반부터 일본에 해외 디자인 이론이나 타이포그래피 이론이 건너와 쌓이면서 그의 디자인관도 점차 확고해졌다. 전쟁이 끝나고 10년이 지난 1955년 하라는 20대의 이론 수용과 영향에 관해 말했다.

미국의 인쇄 잡지에 소개된 엘 리시츠키 등의 엘리멘터리
타이포그래피를 본 뒤 나는 그 기세에 압도돼 어안이
벙벙했다. 도쿄 스루가다이의 작은 독일 책 전문 서점에서
찾아낸 바우하우스 총서를 보고, 정말이지 타이포
그래피에 빠져버렸다. 어떻게든 모호이너지[1] 나
헤르베르트 바이어 등의 바우하우스 운동에 대해
알아보고 싶은 마음에 얼토당토않은 실력으로 독일어
사전을 붙잡고 다른 일은 하지 않았다.

　　학교에 남은 나는 상업미술에는 흥미가 없었다.
바우하우스에 관한 자료를 살펴보거나 테니스로 하루를
보냈다. 바이어와 치홀트가 내 스승이었다. 아마 죽는
순간까지 나는 그들의 영향에서 벗어나지 못할 것이다.

（『그래픽 '55』 팸플릿, 1955년 10월）

물론 하라의 60여 년 동안의 활동이 그들의 직접적 영향을
받았다고 단정하기는 어렵지만, 당시의 이론 수용은
그의 디자인 근간을 좇는 과정에서 빼놓을 수 없는 문제다.

활자와 책이 길러내다

하라가 바우하우스와 치홀트를 알게 된 것은 1929년 이후지만,
우선 그 전까지의 자취를 간략히 정리해보자.

　　하라는 1903년 6월 22일 나가노현 시모이나군 이다
마치(현 이다시)에서 아버지 하라 시로와 어머니 이치 사이에서
장남으로 태어났다. 하라 일가는 메이지시대 키소 지역의
사족(士族)이었지만, 1890년경에 하라의 아버지와 큰아버지
유마가 신슈(현 나가노현) 남부로 이사해 '핫코도'라는 작은
활판인쇄소를 운영했다.

　　에도 시대의 목판 인쇄를 대신해 메이지 시대의 개막과
함께 본격적으로 태동한 일본의 활판인쇄업은 개화기
정보 통신 분야의 벤처 산업이었으며 하라 형제는 이런 최신
기술을 눈여겨봤다.

　　하라가 태어난 1903년 유마는 일찍이 사진이라는 매체에
주목해 같은 마을의 요시다 신이치와 시나노사진회를
결성한다. 당시 사진은 귀족이나 거상 등 부유층이 즐기는
고상한 취미에 지나지 않았다. 1889년 일본 최초의 사진가

단체인 일본사진회가, 1893년 유력 사진 단체인 대일본
사진품평회가 결성됐으며, 1904년 이르러서야 다이쇼 시대의
예술 사진 운동을 이끄는 전국 아마추어 사진가 단체,
도쿄의 유후쓰즈샤(도쿄사진연구회의 전신)와 오사카의 나니와
사진클럽이 결성됐다. 사진의 요람기에 시나노사진회는
사진 기자재의 공동 구입 등 사진을 향한 대중적 접근으로
당시의 사진 단체와는 다른 입장을 내세웠다.

　　유마와 시로는 이를 취미로 끝내지 않았다. 사진의
특징인 기록성을 인쇄에 도입해 새로운 출판 사업을 일으킨
깃이 『이나노하나』라는 일본 전통 제본 방식으로 만든
도록으로, 핫코도에서 1911년 3월 창간했다. 편집은 유마,
인쇄는 시로가 맡았다. 격월간으로 12호까지 발행하려 했지만,
1912년 4월 2호, 이듬해 7월 3호를 발행하고 휴간했다.

　　각 호 20여 점의 사진을 실은 『이나노하나』는 지역
미술품 안내서로, 이다 지역 권세가 소장의 서화 작품, 도자기
등의 명품을 촬영해 콜로타입(collotype)[2]으로 인쇄한 것으로
아르누보풍 장식을 넣은 대지(袋紙)[3]에 붙여놓았다. 지방에
있는 소규모 인쇄소에서 만들었다고 생각할 수 없을 정도로
만듦새가 좋았다. 특히 사진판 제판, 인쇄 기술은 상당한
수준이었다. 지역신문 『난신』도 『이나노하나』의 창간을 두고
"우리 지역 권세가의 소장품을 시로 씨가 촬영해 독자적
제판·인쇄 기술로 만들어내니 신구의 조화가 선명한 인쇄로
빛을 발한다."(1912년 3월 12일)라며 기술력을 인정했다.

　　하라 일가의 혁신적이고 문화적인 환경은 놀라울 정도다.
1930년대 하라가 사진과 그 인쇄 표현에 관여하는 점을
떠올리면 하라에게 스민 혈통을 느낄 수 있다. 하라에 따르면,
타고난 상인이 아닌 아버지는 사족의 상법을 따랐기에
핫코도의 경영 상황이 늘 순조롭지만은 않았다. 경영상의
문제는 있었지만, 하라는 당시 생활 환경의 영향으로 뒷날
인쇄 문화에 강한 애착을 드러냈다. "덕분에 나는 어린
시절부터 활자에 친숙해질 수 있었다."(「회상: 소학교 시절」, 『소사
교육 기술』, 27권 7호, 1994년 10월)

2. 평판인쇄의 일종으로, 일본에는
1889년 사진가인 오가와 가즈마가
소개했다.

3. 일본 전통 제본의 표지 용지.
— 옮긴이

[위] 『이나노하나』 창간호 표지. 1911년.
[아래] 일곱 살 무렵의 하라. 1909년.

* * *

1910년 4월 공립 이다마치 진조소학교(현 초등학교)에 입학한
하라는 4학년을 뺀 모든 학년을 개근했으며, 매년 우수
표창상을 받을 만큼 우등생이었다. 또한 1916년 4월에는
지역 명문고인 나가노현립 이다중학교에 "아흔다섯 명 중
21등"(「이다 신입생」, 『난신』, 1918년 4월 6일)이라는 우수한
성적으로 입학해 엘리트 코스를 밟는다.

하지만 2학년을 마친 1918년 3월 하라는 인생 최초의
전기를 맞는다. 같은 해 4월 갑자기 단신으로 상경해
도쿄 쓰키지에 있는 도쿄부립공예학교에 신설된 인쇄과
1기생으로 입학한 것이다. 이는 하라의 아버지가 아들에게
핫코도를 물려주기 위한 후계자 수업의 일환이었으며
장남인 하라에게도 가업을 잇는 자연스러운 행보였다.

인쇄 실무자 양성을 목적으로 설립된 도쿄부립공예
학교의 인쇄과는 활자를 다루는 활판과와 주로 석판인쇄를
다루는 평판과로 나뉘어 각 3년제로 시작됐다. (이듬해인
1919년 제판인쇄과로 이름을 바꾸고, 1923년부터는 5년제로 운영됐다.)

하라는 평판과였다. 뒷날 자타가 공인하는 '활자인'으로
성장한 점을 생각하면 활판과가 아닌 점이 의외지만,
이미 활판인쇄와 콜로타입 인쇄를 도입한 핫코도의 후계자로
석판인쇄의 신규 도입을 염두에 둔 선택으로 보인다.

이때부터 뒷날의 하라를 짐작할 수 있게 하는 모습도
보인다. 실제 인쇄물을 제작하는 인쇄 실무 수업(석판석의
연마나 석판 평대인쇄기를 통한 인쇄 실습 등)보다도 2학년부터
시작되는 주 2시간 도안 장정술이나 색채학 등 디자인 관련
수업에 강한 관심을 가졌다.

선생은 인쇄과 초대 과장인 미야시타 다카오였다. 하라는
해외 동향에 밝은 젊은 도안가로 주목받은 미야시타에게
타이포그래피와 레터링의 중요성을 배웠다. 물론 당시는 그
용어조차 정착되지 않았다. 미야시타와 함께 학창 시절의
하라에게 강한 영향을 준 인물은 도쿄에서의 숙식을 해결해준
숙부 오카무라 지비키였다.

오카무라는 영문학자이자 와세다대학 교수로 당대의
지성이었다. 아직 장난기 가득한 10대였던 하라는 엄격한
숙부의 슬하에서 적잖이 억눌려 지냈다. 하지만 와세다대학
도서관장을 지낼 정도로 애서가였던 숙부의 장서는
하라가 책을 향한 애착과 수집벽을 가지는 계기가 됐다.

"나는 자주 숙부의 서재에 들어가 책으로 가득한 책장을 멍하니 바라보곤 했다. 에브리맨 라이브러리(Everyman's Library)[4]가 빽빽히 늘어선 아름다운 모습은 아직도 잊히지 않는다. 비어즐리의 살로메(Salome)[5]도 아마 그때 봤을 것이다."(「나와 책」, 『무사시노 미술』 43호, 1962년 3월)

하라가 숙부의 책장에서 엿본 양서(洋書)의 아름다움, 그 신선한 감동이야말로 그가 도쿄 신오가와 마치의 에도가와 아파트에서 수만 권의 애서가로 반세기를 보낸 출발점이 됐다.

그 외에도 하라는 기독교 문화 연구자이기도 한 숙부에게 또 다른 영향을 받는다. 전후, 오카무라가 일본과 네덜란드의 문화 교류에 관해 연구한 『고모 문화사 이야기』(1953년)에도 드러나듯 그는 일본의 서구 문화 수용과 독자적 전개에 집중했다. 뒷날 하라가 몰두한 타이포그래피와 분야는 다르지만, 관점은 다르지 않다. 하라가 "지금 생각해보면, 내 안 어딘가에 그 영향이 남아 있음을 느낀다."라고 말했듯 숙부의 연구 자세에 무의식적인 영향을 받았다.

하라는 미야시타, 오카무라 등 당대의 문화인과 가깝게 지내며 받아들인 서구 문화를 동경하게 됐다. 하지만 그가 3학년이 된 1920년 스승으로 모신 미야시타가 학교를 휴직한다. 1922년 설립할 예정인 도쿄고등공예학교 준비차 문부성 연구원으로 해외 디자인 상황을 시찰하기 위해서였다. 하라는 미야시타에게 직접 배울 기회를 잃었지만, 한편으로는 진로를 결정하는 계기가 됐다.

이듬해인 1921년 3월 하라는 미야시타가 휴직하면서 일손이 부족해진 제판인쇄과에 조수로 남는다. 핫코도는 어떻게 됐는지 알 수 없지만, 열여덟 살 약관의 나이에 같은 과 과장 이다 쓰네지, 석판 실습 담당 사이토 긴지로의 지도 아래 인쇄도안과 석판 실습 수업을 맡는다. 이후 1941년 7월 대외 선전지 『프런트』를 발행한 동방사로 옮길 때까지 20년 동안 하라는 모교에서 교육자의 길을 걷는다.(1928년 수업을 맡아 1931년 조교수로, 1936년 교수로 취임했다.)

한편 은사인 미야시타는 1922년 7월 귀국하지만, 같은 해 4월 설립된 도쿄고등공예학교의 공예도안과 교수로 전임해 하라와 함께 교단에 서는 일은 없었다. 하지만 미야시타와 제자들의 관계는 돈독했다. 전후 도쿄부립공예학교

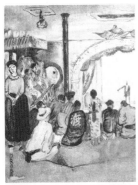

[위] 도쿄부립공예학교 졸업 작품
(무제), 리소그래피, 1921년, 도쿄부립
공예학교 제판인쇄과 편집 『다이쇼
9년도 졸업생 작품』.
[가운데] 『히로 하라 석판 도안집』.
1926년.
[아래] 『하라 히로무 석판 도안집 Nr. II』.
1927년.

교우회와는 별도로, 미야시타의 애칭인 '판짱'에서 유래한
'판의모임'을 결성해 1972년 미야시타의 타계까지 수차례의
동창회를 개최했다. 게다가 하라는 같은 디자인 교육자이고,
막냇동생인 마사후미(1934년 공예도안과를 졸업하고, 1945년
전사했다.)가 도쿄고등공예학교에서 미야시타의 가르침을 받은
일도 있어 다른 동창생보다 각별했다.

인쇄제판과의 교단에 설 즈음 하라는 스승 미야시타나
숙부 오카무라의 영향으로 일본 도안가의 활동보다
해외의 디자인 동향에 주목했다. 졸업 직후인 1921년 6월 열린
『세계대전 포스터 전람회』에서 경악한 해외 포스터,
용돈을 아껴 모은 레온 박스터의 화집 등으로 러시아 발레를
향한 동경, 평생의 취미인 영화 감상, 특히 가장 동경해온
유니버설 스튜디오의 제목 디자인이나 포스터 등 장르를
초월한 여러 자극이 해외 디자인을 향한 동경을 증폭시켰다.

이런 하라의 경향은 당시 그가 맡은 과목인 '석판 실습'을
위해 고안된 인쇄 도안 과제에도 그대로 드러난다. 아르
누보와 독일 표현주의 등의 다양한 양식을 시험한 도안들은
뒷날 발행된 『히로 하라 석판 도안집』(1926년)과 『하라
히로무 석판 도안집 Nr. II』(1927년)에 실렸다.

이어서 1925년 찍은 초상 사진에서도 확인할 수 있다.
그는 자신의 배경에 유명 포스터를 두는 것으로 추구한 바를
암시했다. 그 포스터는 1922년 독일, 프랑스, 이탈리아에서
개최된 『칼피스 광고용 포스터 및 도안 공모전』[6]에서 1등을
한 안로 예네의 작품이었다. 해외 작가의 포스터를 뒤에 두고,
먼발치에서 내리쬐는 빛줄기를 응시하며 사색에 잠긴
젊은 디자이너…. 어딘가 겉멋 든 연출이어도 당시 그가
추구한 바를 선명히 보여준다.

이 국제 공모전에 관해서는 하라의 이후 활동과 깊게
맞물리는 역사적 사실이 있다. 제1차 세계대전 패전국 독일의
화가 구제를 염두에 둔 이 국제 공모전의 심사(1924년)에는,
심사 위원장인 도쿄미술학교 교장 마사키 나오히코로 시작해
명예 심사 위원인 주일 독일 대사 빌헬름 조르프, 화가
오카다 사부로스케와 후지시마 다케지, 도안가이자 도쿄미술
학교 도안과 교수 시마다 요시나리, 같은 과 조교수
사이토 가조, 현장 실무진으로는 미쓰코시 고후쿠다나의 상무
이사 하마다 시로, 칼피스 창업자 미시마 가이운, 도쿄제국
대학 교수인 심리학자 마쓰모토 마타타로, 일본 광고심리학의

6. 『칼피스 광고용 포스터 및 도안
공모전』에서는 심사 기준으로
1등에 포스터에 적합한 작품 한 점,
2등에 잡지 광고에 적합한 작품,
3등에 신문광고와 옥외 간판에 적합한
작품으로 정했다. 1등은 예네, 2등은
막스 비틀프, 3등은 오토 딩켈의
작품이었다. 그 뒤 신문광고에 자주
사용된 딩켈의 캐릭터가 칼피스의
심벌로 정착해 1990년까지 사용됐다.

7. 『노이에 튀포그라피』의 「광고」 참고.
같은 책에는 베를리나의 『일본의
신문광고』에 실리지 않은 『오사카
아사히 신문』(1925년 9월 13일) 조간
3면과 6면(같은 책의 도판 설명에는
1926년 『도쿄 아사히 신문』으로 돼
있다.) 이 도판으로 실려 당시 치홀트는
베를리나의 저서 외에서도 일본 광고에
관한 정보를 수집했다. 또한 실제로
보지는 못했지만, 치홀트는 일본에 관한
논문으로 뮌헨 인쇄직업학교의 기관지
『그라피세 베르푸스슐레』 1928년
2호에 논문 「일본의 타이포그래피」와
「일본의 국기와 기호」를 발표했다.

선구자로 뒷날 산업 능률 운동에 참여한 우에노 요이치 등과
함께 독일인 안나 베를리나가 참여했다.

안나는 1913~25년(1914~20년, 제1차 세계대전 소집에 응하면서
계약 효력이 상실됐다.) 도쿄제국대학 경제학부에서 상업학을
가르친 독일인 연구자 지그프리드 베를리나의 아내로, 이미
독일에서 연구서 『시각적 자극에 관한 주관성과 객관성』
(1914년)을 발표한 심리학자였다.

칼피스 국제 공모전 심사 당시 안나는 이 회사의 광고
전략 고문이었다. 그 영향인지 그는 이듬해인 1925년 일본의
광고 표현을 주제로 한 『일본의 신문광고』를 독일어로
펴냈다. A5 판형에 108쪽으로 분량은 적지만, 일본의 광고
표현을 일찍이 해외에 소개한 자료다.

이를 눈여겨본 인물이 노이에 튀포그라피를 주도한
치홀트였다. 서양과 다른 문자·광고 문화의 존재를 알게 된
그는 1928년 발행된 『노이에 튀포그라피』에서 안나의
책을 소개했다. "타이포그래피 디자인에서는 일본의 몇몇
광고를 눈여겨봐야 한다. 수천 년에 걸친 동아시아의
집단적 정신 자세는 놀라울 정도로 우리의 타이포그래피[새로운
타이포그래피]와 비슷하다. 공간 활용에 뛰어난 일본인은
우리에게 많은 점을 가르쳐준다. 안나 베를리나 박사의
『일본의 신문광고』는 이를 적절히 논한다."[7]

뒷날 『노이에 튀포그라피』의 계시를 받은 인물이
하라였다. 물론 초상 사진 속 그가 뒷날의 인연을 알 리
없었겠지만, 1920년대 일본과 독일의 디자인 교류와
젊은 하라를 드러내는 상징적 사례다.

* * *

한편 하라가 디자인계에서 두각을 드러낸 것은 1931년 발매된
'새로운 카오비누'의 패키지 디자인 지명 공모전(1930년)
이었다. 이를 지휘한 인물은 카오비누를 제조한 나가세상회
(현 카오주식회사)의 당시 광고부장이며 뒷날 일본 광고 기획자의
막을 연 오타 히데시게였다.

이 공모전에 지명된 사람은 일본의 전위미술 운동의
상징인 마보를 이끈 미술가이자 연출가인 무라야마 도모요시,
쓰키지소극장의 무대 설치와 고현학을 중심으로 활동한
요시다 겐키치, 도안계의 거장 스기우라 히스이, 장정과
염색에서 다재다능함을 선보인 도안가 히로카와 마쓰고로,

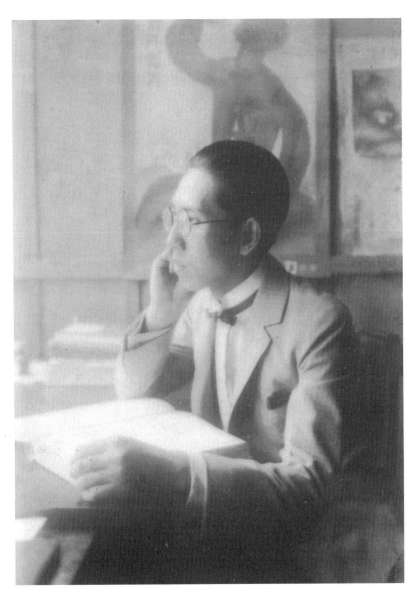

안로 예네의 포스터 「건강 보조 음료
칼피스」를 배경으로 찍은 초상 사진.
1925년경.

'새로운 카오비누' 패키지 디자인.
1931년.

도쿄미술학교 도안과의 조교수로 '리듬 모양'의 주창자인
사이토 가조, 도쿄고등공예학교 공예도안과 교수이자
염직 도안가인 가시마 에이지, 같은 학교 공예도안과 강사이자
도예 도안가인 히노 아쓰시, 상업미술가협회의 간사로 긴자
마쓰자카야 도안부에서 일한 우에노 쇼노스케, 내각인쇄국
소속 도안가 세키 게이신, 그리고 하라까지 열 명이었다.
이 가운데 사이토, 가시마, 히노 세 명이 이런저런 사정으로
참여를 고사하자 주최측 광고부의 젊은 디자이너인 오쿠다
마사노리를 더해 총 여덟 명을 지명했다.

당시 최고 수준의 도안가를 지명한 공모에 하라가
참여한 것은 공모전의 제안자이며 오타의 밑에서 광고부
디자이너로 일한 아스카 데쓰오의 추천 때문이었다.
하라와 아스카의 인연에 관해 구체적으로 남겨놓은 글은
없지만, 아마도 뒤에 나올 미술가 단체 조형과의 교류가
계기일 것이다.

공모전 참여자 가운데 하라는 실적이 거의 없어 확실한
탈락 후보였다. 하지만 결국 채택된 것은 당시 스물일곱의
최연소 참여자 하라의 디자인이었다. 도쿄부립공예학교를
졸업하고 10년이 안 되는 사이에 하라는 착실하게 실력을 쌓은
것이다.

당시 하라의 실력을 평한 흥미로운 증언이 있다.
'새로운 카오비누'가 출시되고 3개월 뒤인 1931년 5월 오타는
카오비누를 떠난 직후 공동광고사무소를 차려 독립했다.
그 뒤 2년이 지난 1933년, 여기에 입사한 디자이너인 가메쿠라
유사쿠에 따르면 오타는 하라를 이렇게 평했다. "하라
이 친구는 도안은 잘하는데, 어딘가 미숙하단 말이지. 고노는
장인인데, 하라는 학자야. 사고방식이 대단해. 그런데 기술이
못 미쳐. 이런 아마추어는 도안을 머리로 한다고."(「꼿꼿한 외길
인생」, 『하라 히로무, 그래픽 디자인의 원류』, 1985년)

독설가 오타다운 말투지만, 하라를 꿰뚫는 절묘한
인물평이다.[8] 실제로 당시 하라는 오타가 "도안을 머리로
한다."라고 비유한, 논리적으로 구축한 독자적 디자인을
확립하고 있었다. 이때 가장 큰 영향을 준 것은 바우하우스와
치홀트였다.

구성주의를 향한 눈빛

1923년 9월 1일, 관동 일대를 덮친 진도 7.9의 관동대지진은
순식간에 모든 것을 산산조각냈다. 피해는 추정 사망자
10만 명, 도쿄부에서 절반 가량 부서진 가옥만 3만 7,000호를
웃돌았다. 인적·물적 피해뿐 아니라 기존 가치관까지 크게
흔들려 복원한 사회에 새롭고 다양한 가치관을 불러왔다.

　　미술 분야에도 그 여파는 현저했다. 지진 직전에 태동한
미래파, 다다이즘, 구성주의(당시 일본에서는 '구성파'로 불렸다.)
등 전위 미술 운동도 지진을 계기로 순식간에 퍼져나가
광범위한 활동을 전개했다. 호기심 넘치는 청춘의 하라도
이런 분위기를 그대로 흘려보내지 않았다.

　　하라는 도쿄부립공예학교의 식당 겸 회의실에서 지진을
겪었다. 목조건물이던 학교는 무너지기 직전까지 아슬아슬하게
버텼지만, 그날 밤 큰 화재로 모두 불탔다. 졸업한 뒤에는
이사한 학교 근처 하숙집까지 잿더미로 변했다. 그는 당분간
고향에서 지내다가 이듬해인 1924년 초에 상경해 다시
숙부의 신세를 진다.

　　부립공예학교는 1924년 5월 타버린 학교 터에 가건물을
짓고 부흥의 길을 걸었다. 다음 해인 25년 8월에는 쓰키지에서
스이도바시로 이전해 새롭게 출발했다. 하라는 더는
기다릴 수 없다는 듯 신흥 미술 운동에 참여해 자신의 표현
세계를 모색한다. 뒷날 하라는 참여를 마음먹은 계기로 1924년
6월 개장해 일본 신극 운동의 본격적 개막을 알리는 쓰키지
소극장의 무대, 특히 무라야마 도모요시가 맡은 「아침부터
저녁까지」(17회 공연, 1924년 12월 5~20일)의 구성주의적
무대장치를 꼽지만, 그의 관심은 무대미술뿐 아니라 무라야마
등이 결성한 신흥 미술가 단체 '마보'(1923년 6월 결성)를
중심으로 한 전위 미술 운동까지 한 순간에 퍼진다.

　　당시 하라가 가장 주시한 것은 러시아와 독일 양국을
중심으로 발전한 구성주의 미술 운동이었다. 하라의 소장서에
포함된 러시아의 구성주의자 엘 리시츠키의 논문 「요소와
발견」(1924년 11월)을 무라야마가 번역한 기관지 『마보』 7호
(1925년 8월), 러시아의 구성주의자 알렉산더 로드첸코의
타이포그래피 작품을 소개한 노보리 쇼무의 『새로운 러시아
미술 대관』(1925년), 무라야마가 유럽의 구성주의 운동의
개요를 소개하고 지지를 표한 『구성파 연구』(1926년) 등을

[위] 『마보』 7호. 1925년 8월.
[가운데·아래] 무라야마 도모요시의
『구성파 연구』 표지와 본문. 1926년.

통해서도 그의 관심사를 단편적으로나마 확인할 수 있다.

그 가운데 노이에 튀포그라피를 '신활판술'로 번역하고 모호이너지, 체코의 구성주의자 카렐 타이게의 타이포그래피론을 번역해 노이에 튀포그라피 운동을 일본에 처음 소개한 무라야마의 『구성파 연구』를 주목할 필요가 있다. "구성주의자는 인쇄술에 새 생명을 불어넣었다. 문장의 단순한 복사, 회화의 단순한 복제(그것도 원작에 비하면 다른 것으로 보일 정도로 조악)였던 인쇄술이 지금은 비할 데 없을 만큼 독자적 가치를 지니게 됐다."

이 책은 동시대의 인쇄 표현이 획득한 기술적이고 미학적인 새로운 가치관에 지지를 밝혔다.[9] 실제로 무라야마는 책을 쓰기 전부터 『마보』의 지면, 특히 시인 하기와라 교지로와 미술가 오카다 다쓰오가 참여해 편집 체제가 강화된 1925년 6월 이후의 『마보』(5~7호)에서 새로운 인쇄 표현에 몰두했다.

갖가지 크고 작은 활자나 계선을 조화롭게 섞은 조판, 사방을 무시한 방향성, 붉은 잉크로 본문 찍기 등 지금껏 책에 적용한 인습을 보기 좋게 부정한 지면은 일본의 미래파나 다다이즘을 상징하는, '러시아 미래파의 아버지'인 다비드 불뤼크와 기노시타 슈이치로의 『미래파란? 답하다』(1921년)나 다카하시 신키치의 『다카하시 신키치의 시』(1923년) 등과 견줘도 확실히 새로운 표현이었다.

당시 하라는 독창적 인쇄 표현에 주목했지만, 실천한 것은 시간이 얼마간 흐른 1930년대부터다. 이는 그가 동경한 무라야마 등이 이끈 신흥 미술 운동 자체에 흥미를 두고 자진해 참여했기 때문이다.

1925년 9월 하라는 신흥 미술 운동과 관련한 첫 행보로, 마보, 액션, 제1작가동맹, 미래파미술협회 등에 참여한 미술가들이 결성한 전위미술 단체 '삼과'(1924년 10월 결성)의 둘째 전시 『삼과 공모전』(도쿄시자치회관, 1925년 12~23일)에 응모했다.

『삼과 공모전』은 회원 작품과 회원의 심사를 거쳐 추천받은 공모 작품으로 이뤄진 전시였다. 회원이 아니던 하라가 몇 점을 응모했는지는 알려지지 않았지만, 채택된 작품은 수채화 『장미를 사랑하는 소녀에 건네는 h와 t를 주제로 한 모노그램』과 석판인쇄 소품을 콜라주한 『석판술의 시조 알로이스 제네펠더 씨에 대한 감사』(부립공예

31

9. 무라야마의 인쇄 표현을 향한
흥미는 『구성파 연구』 전년 발표된
논문 「구성파에 관한 한 고찰」
(『아틀리에』 2권 8호, 1925년 8월)에
실린 도판에서도 알 수 있다.
도판 다섯 점 가운데 세 점은 헝가리의
행동주의 단체 '마'의 기관지 『마』
9권 8~9호 병합호의 표지(1925년 1월),
이라야 즈다네비치의 희곡
『등대로서의 단추』(1923년)의 조판,
쿠르트 슈비터스의 광고 디자인
「페리칸 고무 도장」(『메르츠』 11호,
1924년 11월)이다.

10. 부브노바가 일본에서 발표한
구성주의에 관한 논문에는
「현대 러시아 회화의 회귀에 대해」
(『사상』 13호, 1922년 10월)와
「미술의 말로에 대해」(『중앙공론』 8권
11호, 1923년 11월)가 있다. 그는
러시아의 구성주의자 알렉세이 간의
『구성주의』(1922년)를 일본어로
옮기는 데 역자 구로다 다쓰오를
도왔다. 번역서 제목은 『구성주의
예술론』(사회문예총서 7편,
1927년)이었다.

학교 수업 과제로 고안된 5종 7장의 석판인쇄물을 빨강과 검정 색지에 붙인 작품) 등 두 점이었다.

삼과는 전시 기간 중 내부 분열로 해체되면서(20일 해산, 전시도 19일에 중지), 하라와의 인연은 단 한 번으로 끝났다. 하지만 삼과에 참여한 것은 귀중한 수확이었다. 그가 삼과를 회상할 때마다 늘상 말하는 '부브노바 여사'로부터의 평가, "부브노바 여사에게 인정받다."(이상 「디자인 방황기」), "부브노바 여사의 추천을 받아 나는 기뻤다."(「타이포그래피와 만남」)였다.

1922년 6월 일본으로 망명한 러시아인 바르바라 부브노바는 러시아 구성주의 이론 형성과 실천의 거점이던 문화 예술 연구소 인후크에서 로드첸코와 그의 아내이며 북 디자이너이자 직물 디자이너인 바르바라 스테파노바 등과 가깝게 지낸 구성주의자였다. 망명한 뒤에도 구성주의에 관한 논문을 일본에 발표한 부브노바는 '러시아 구성주의 전도사'로 활동했다.[10]

그녀는 하라의 전위적 콜라주 『석판술의 시조 알로이스 제네펠더 씨에게 보내는 감사』를 추천한 세 명(부브노바, 요코이 고조, 야베 도모)가운데 하나였다. 구성주의에 경도된 젊은이에게 부브노바의 추천이 얼마나 큰 자신감을 불어넣었을지는 어렵지 않게 상상할 수 있다. 또 다른 채택작 『장미를 사랑하는 소녀에 건네는 h와 t를 주제로 한 모노그램』은 하라(h)와 당시 연인(t)을 주제로 한 타이포 그래픽 수채화의 추천자가 도쿄부립공예학교 선배 요시다 겐키치인 점은 지적할 필요가 있다.

그들의 높은 평가에 자신감이 붙은 뒤로도 하라는 신흥 미술과의 교류를 계속한다. 이듬해 1926년 5월에는 앞서 설명한 세 명의 추천자 가운데 부브노바와 함께 이름을 올린 요코이 고조가 주최한 무심사전 『이상 대전람회』(도쿄시 자치회관, 1926년 5월 1~10일)에 참여한다. 하라는 석판화 『극장을 위해 만들어진 포스터』와 유채화 『극장적 작품의 하나(등장 인물)』를 출품해 자신의 전공인 석판인쇄와 회화의 가능성을 모색했다.

두 전시에 출품한 작품 네 점 가운데 『이상 대전람회』의 두 점은 소재를 알 수 없어 지금은 하라의 신흥 미술 운동에 관한 전모를 정확히 파악할 수 없다. 하지만 남은 『삼과 공모전』 채택작 두 점을 보더라도, 이지적이고 강고한 의지가 느껴지는 말년의 그의 디자인과는 다른, 신흥 미술

『삼과 공모전』 출품작 2점. 1926년.
[위] 『석판술의 시조 알로이스
제네펠더 씨에게 보내는 감사』.
[아래] 『장미를 사랑하는 소녀에 건내는
h와 t를 주제로 한 모노그램』.

운동의 물결 속에서 자기 표현을 모색하던 스물두 살 젊은이의
고뇌와 갈등을 읽을 수 있다.

　　1925년 신흥 미술 운동의 소용돌이 속에서 하라는
자연스럽게 바우하우스와 만나고, 이어서 치홀트의 엘레멘타레
튀포그라피 특집과 간접적으로 만났다.

<center>＊ ＊ ＊</center>

1919년 독일 바이마르에 설립된 조형 학교 바우하우스에 관한
정보가 1920년대 중반부터 일본에도 적극적으로 소개됐다.
일본에 바우하우스를 처음 소개한 것은, 1922년 11월 바이마르
시절 바우하우스를 방문한 건축가 이시모토 기쿠지가 귀국한
뒤 유럽 유학의 성과를 정리한 『건축보』(1924년)였다. 하지만
이시모토가 소개한 것은 초대 학장인 발터 그로피우스의 건축
활동 가운데 바우하우스의 위치였지 바우하우스의 활동
자체는 아니었다.

　　바우하우스의 전체 모습을 처음으로 묘사한 인물은
이시모토와 함께 바우하우스에 들른 미술 비평가
나카다 사다노스케였다. 1924년 귀국한 나카다는 이듬해
미술지 『미즈에』에 바우하우스를 소개한 「국립 바우하우스」
(244~5호, 1925년 6~7월)를 연재했다. 학장 그로피우스의
이념에 따른 조직 체계, 각 공방과 주요 교수진 소개, 개교
5주년을 기념해 1923년 개최된 첫 전시 『바우하우스전』
(8월 15일~9월 30일)의 개요와 개교 소식(데사우 이전 내용까지
언급하지 않았다.)을 기록한 것으로[11] 실질적인 바우하우스를
일본에 처음 소개했다. 하라가 바우하우스의 존재를 처음
알게 된 것도 이를 통해서였다.

　　한편 하라에게 바우하우스 이상으로 결정적 영향을 끼친
엘레멘타레 튀포그라피 특집은 1920년대 일본에서는
(뒤이어 나올) 하라가 소개한 것뿐이었다. 또한 그 뒤에도 같은
특집을 언급한 일본 국내 문헌은 많지 않으므로, 그 개요를
살펴보자.

　　앞서 말했듯 『튀포그라피셰 미타일룽겐』에 발표된
엘레멘타레 튀포그라피는 당시 스물세 살의 치홀트가
'이반 치홀트'라는 이름으로 편집한 특집이었다. 이 특집에는
치홀트 자신의 작품과 리시츠키, 모호이너지, 바이어,
쿠르트 슈비터스, 막스 브루하르트, 모르타르 파르카스,
요하네스 몰찬, 오토 바움베르거 등 전위적 미술가, 디자이너가

11. 바우하우스의 데사우 이전과
재개에 대해서는 나카다가
「바우하우스 후기」(『미즈에』 248호,
1925년 10월)에서 밝혔다.

12. 가와하타는 'elementare typo-graphie'를 '타이포그래피의 기초'로 번역했지만, 하라는 '본질적 활판술'로, 이후에는 '기본적 활판술'로 번역했다. 한국에서는 '타이포그라피 원론' (안상수, 『타이포그래픽 디자인』 초판, 1991년), '타이포그래피 기초' (안상수, 『타이포그래픽 디자인』 개정판, 1993년), '기본 요소적인 타이포그래피'(정신영, 『타이포그래픽 디자인』 개정증보판, 2003년), '요소적 타이포그래피'(박효신, 『스위스 그래픽 디자인』, 2007년), '근원적 타이포그래피'(박활성, 『능동적 도서: 얀 치홀트와 새로운 타이포그래피』, 2013년) 등으로 번역했다. 정신영은 정확한 한국어 번역은 거의 불가능하며 "조형 요소에서 지극히 단순하고 꾸밈이 없는 기본적인 기하학적 요소들만으로 개개의 요소와 전체의 형태가 이뤄진 타이포그래피를 의미한다."라고 정의했다.(『타이포그래픽 디자인』 개정증보판, 2003년) —옮긴이

13. 모호이너지의 「노이에 튀포그라피」 (『바이마르 국립 바우하우스 1919~23년』, 1923년), 리시츠키의 「타이포그래피의 형태학」(『메르츠』 10호, 1923년 7월), 슈비터스의 「타이포그래피의 테제」(『메르츠』 11호, 1924년 11월) 등이다.

제작한 참신한 작품과 도발적 논문 여섯 편, 시대를 따르는 새로운 조형관의 필요성을 주창한 치홀트의 논문 「새로운 조형」, 나탄 아리트만의 구성주의 개론인 「구성주의자 프로그램」, 치홀트가 제언한 열 개의 조항 「타이포그래피의 기초」,[12] 인쇄 표현에 사진 도입을 주창한 모호이너지의 「튀포포토」, 말트 스탐과 리시츠키가 주창한 광고 디자인론 「광고」, 근대 사회와 예술의 관계를 고찰한 아리트만의 「기본적 시점」이 실렸다.

이 특집의 가장 큰 특징은 구성주의 이론을 폭넓게 도입한 점이다. 기존 타이포그래피를 구성주의 시점에서 재해석하는 움직임은 이미 1920년대 전반부터 모호이너지, 리시츠키 등이 시도했으나[13] 치홀트는 그보다 구체적이고 다각적으로 드러냈다. 그는 편집자로 구성주의 세계관이나 조형관, 인쇄 표현에서의 타이포그래피와 사진의 관련, 광고 분야에서의 활용 등 모든 문제를 '엘레멘타레 튀포그라피'라는 이름으로 집약해 1920년대라는 시대를 타이포그래피로 구현하려 했다.

그 가운데 핵심은 치홀트가 제언한 열 개의 조항 「타이포그래피의 기초」다. 그는 이 조항에서 노이에 튀포그라피의 방법론을 구체적으로 드러냈다. 그는 노이에 튀포그라피를 "단순 명쾌하고 인상적인 형태에 따라 의도한 목적을 전달하는 것"으로 말하고, 그에 기반을 둔 구체적 방법론을 활자 등 지면 상의 각 요소로서의 '내적 구성'과 이를 서로 엮는 '외적 구성'으로 논했다.

우선 '내적 구성'으로는 민족적·국가적·시대적 특징을 지닌 활자체 사용을 부정하는 입장에서 산세리프체(일본에서 '고딕체'로 부르는 세로 획과 가로 획의 두께가 거의 같은 활자체)를 기본으로 권장했다. 하지만 시대성이나 특징이 두드러지지 않는다면 기존 올드 로먼체의 사용도 용인했다. 서법 개혁(이하 '소문자 전용화'로 표기)에 관한 글을 포스트만의 저서 『말과 문자』(1920년)를 인용·소개하며 그 주장을 옹호하기도 했다.

한편으로는 '외적 구성'으로 지면의 전체 인상을 개선하기 위한 다양한 조판, 예컨대 위에서 아래로, 아래에서 위로, 또는 사선으로 기울여 짜는 다양한 형식을 용인하는 한편, 예전부터 사용해온 장식적 오너먼트(장식 계선 등)의 사용을 금했다. 지면 크기에 대해서도 독일공업규격 용지의 도입, 특히 A4 규격의 사용을 권장하기도 했다.

여기까지가 「타이포그래피의 기초」의 골자다. 그 극단적

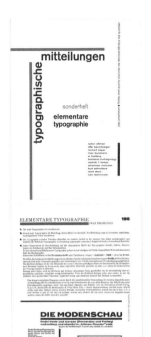

『튀포그라피셰 미타일룽겐』. 1925년
10월.
[위] 치홀트의 표지 디자인.
[가운데] 치홀트가 제언한 열 개의 조항
「타이포그래피의 기초」와 브루하르트의
광고 디자인.
[아래] 리시츠키의 마야콥스키 특집
『목소리를 위해』의 북 디자인.

주장은 당연히 논쟁의 표적이 됐다. 치홀트에 따르면,
"독일 각지의 인쇄업계나 전문지 등에서 활발히 설전이 오가며
논쟁은 확산됐고, 발표 직후에는 격렬히 공격받거나
거두절미하고 다짜고짜 부정하는 경우도 많았다."(『노이에
튀포그라피』) 하지만 이 특집으로 비로소 윤곽을 드러낸 근대
타이포그래피 운동인 노이에 튀포그래피[14]는 서서히
지지자를 늘렸고, 1920년대 후반에 이르러서는
반대론자까지도 서서히 그 존재를 용인할 정도로 커다란
흐름이 됐다.

* * *

이야기를 다시 1925년의 하라로 돌려보자. 그는 앞서
소개한 나카다의 연재 「국립 바우하우스」에서 바우하우스의
존재를 알게 되고, 이어서 엘레멘타레 튀포그라피
특집의 개요를 미국의 인쇄 잡지 『인랜드 프린터』의 기사로
알게 된다.

바우하우스를 알게 된 것은 1925년 나카다 사다노스케
씨가 『미즈에』에 두 호에 연재한 글을 통해서다.
무척 흥미로웠지만, 아직 실감하지 못해 그 정신을
받아들일 수는 없었다.
　　그다음 해 정도였던 것 같다. 학교에서 구독한
미국 인쇄 잡지 『인랜드 프린터』를 펼치자 숨이
멎을 정도로 신선한 작품이 눈에 띄었다. 사전을 찾아가며
읽어보니 독일 인쇄 잡지 『튀포그라피셰 미타일룽겐』의
특집 「엘레멘타레 튀포그라피」의 소개였다. 거기에
소개된 적과 먹의 2도 인쇄 작품은 잊으려야 잊을 수 없는,
리시츠키의 마야콥스키 특집 펼침면이었다.
나는 『인랜드 프린터』의 잡 프린트 소개 면에서 당시
일본에 나온 도안 책에는 전혀 없던, 지금의 타이포
그래피나 레이아웃 같은 새로운 조판 디자인을 많이
배웠다. 그때까지 브루스 로저스 근방의 작품에 감사하던
내게, 질적으로 완전히 다른 리시츠키 작품에서 느낀
참신함은 커다란 충격이었다. 이 시점부터 서양 학문을
배우게 됐다.
　　그때는 아직 스물서너 살이었으니 치기 어린 점도
있었겠지만, 이토록 거대하고 새로운 움직임이 일고

있음을 혼자만의 비밀로 간직하기도 힘든 성격이므로,
관련 글을 고리야마 유키오가 주재하는 『인쇄 잡지』에
투고했지만, 얼마 지나지 않아 편집자로부터 거절의
편지와 함께 반송됐다. 「엘레멘타레 튀포그라피」의
편집자는 얀 치홀트로, 그가 새로운 타이포그래피에 대해
처음 발언한 역사적 사건이지만, 『인랜드 프린터』의
기사에는 그의 이름이 실리지 않았던 것으로 기억한다.

치홀트의 이름을 알게 된 것은 그의 첫 저서 『노이에
튀포그라피』를 구한 뒤일지도 모른다. 하지만 이 책은
의외로 커다란 반향을 일으킨 『엘레멘타레
튀포그라피』보다 3년 늦은 1928년 발행됐으므로, 어쩌면
그전에 독일의 인쇄 관련 잡지 등에서 그를 봤을지 모른다.
어쨌든 이렇게 새로운 타이포그래피에 관한 소식을
접하며 내 눈은 급격히 독일 출판물로 쏠렸고, 같은 시기
영국의 스튜디오에서 발행된 『커머셜 아트』 같은 책은
어딘가 빛바랜 듯했다.

나는 스루가다이시타에 있는 '카이젤'이라는
작은 독일 서적 수입상에 자주 들러 독일 책을 닥치는대로
훑어봤다. 바우하우스 총서를 찾은 것도 그때다. 나는
레이아웃이나 타이포그래피에 매료돼 잘 알지도 못하면서
빈 지갑을 뒤져보곤 했다. 특히 『바이마르 시기의 국립
바우하우스 1919~23』 같은 책은 가난한 학생에게는 분에
넘치는 고가의 책이었다.(「디자인 방황기」)

하라가 언급한 몇몇 자료를 간단히 간단히 살펴보자. 먼저
나카다의 바우하우스 소개 기사 「국립 바우하우스」가 미술지
『미즈에』에 연재된 것은 1925년의 6월(244호)과 다음 달
7월(245호)이다. 이미 설명했듯 이 연재는 바이마르 시기(1919~
25년)의 전체상을 일본에 소개한 최초의 문헌이었다.

참고로 나카다의 연재가 발표된 1925년에, 엘레멘타레
튀포그라피 특집을 발표한 치홀트는, 일본에서는 나카다가
소개한, 1923년의 『바우하우스전』을 보고 그들의 이념에
강한 감명을 받았다고 한다. 치홀트는 이를 계기로 그때까지
배워온 전통 양식과 결별하고 노이에 튀포그라피의 길을
걷는다.

이에 반해 하라는 바우하우스를 처음 알게 됐을 때
치홀트와 같은 극적 감명을 받지 못했다. 나카다의 연재는

하라가 바우하우스의 활동을 파악하기에 적합한 내용이
아니었기 때문이다.

나카다의 기사를 훑어보면 당시 인쇄 부문이었던 판화
인쇄부에 관해서는 그 지도 교관－형태 장인인 라이오넬
파이닝거와 기술 장인인 칼 짜우비처의 이름이 거론됐을 뿐,
구체적 활동 내용에 관해서는 거의 언급되지 않았다.
또한 엘레멘타페 튀포그라피 특집에 논문과 작품이 실린
모호이너지에 관해서도 금속 공방의 지도 교관으로
사진과 영화에 힘을 쏟는 헝가리 구성주의자로 소개됐을 뿐
타이포그래피 문제에 관한 언급은 한마디도 없었다. 함께
작품이 실린 바이어에 대해서는 당시 아직 학생이었기도 해서
이름조차 오르지 않았다.

당시 상황을 따지면 하라가 "아직 실감하지 못해 그
운동의 정신을 받아들일 수가 없었다."라고 말한 것은 당연한
일이었다. 그의 입장에서는 같은 교육자로 새로운 이념을
주창하는 바우하우스에 흥미를 느꼈겠지만, 정보가 부족해
실상을 제대로 살피지 못한 점도 있을 것이다.[15] (그 뒤
하라가 바우하우스의 실상을 파악한 것은 약 1년 반 뒤인 1927년부터인데,
이에 관해서는 뒤에 설명하겠다.)

한편 나카다의 기사가 연재된 『미즈에』 두 호를 살펴보면
바우하우스 외에도 주목할 만한 기사가 있다. 앞서 설명한
삼과에 관한 기사다. 특히 첫 전시 『삼과 회원전』(5월 20～4일,
긴자 마쓰자카야)과 그들의 전위 퍼포먼스 전시 『극장의 삼과』
(쓰키지소극장, 5월 30일)에 총 16쪽을 할애한 7월호는 '삼과
특집호' 같다.

삼과는 원래 다른 주장을 하던 미술가들이 대동단결한
단체였으므로, 『삼과 회원전』의 출품작이 공유하는 이념 같은
것은 없었다. 그럼에도 7월호에 실린 야나세 마사무의 『화물
자동차』나 무라야마의 『구성(콘스트룩치온)』 같은 작품에서는
일본 구성주의 미술 운동의 지향점이 확실히 드러난다.

2개월여 뒤 하라가 『삼과 공모전』에 출품한 것을
떠올리면 구성주의에 경도된 그가 바우하우스 소개 기사에만
주목해 『삼과 회원전』이나 『극장의 삼과』에 흥미를 잃었을
것으로 보기는 어렵다. 오히려 당시 상황을 생각하면
실상을 제대로 파악하지 못한 바우하우스보다는 삼과에 관한
기사에 주목했을 테고, 그런 정보가 신흥 미술 운동이나
구성주의에 관한 지식과 심미안을 기르는 데 어느 정도

15. 이 점에 관해서는 하라가 별도의
회상에서 "비주얼 디자인에 관한
구체적 작품이 보이지 않았기에 아직
실감나게 다가오지 않았다."
(「바우하우스의 비주얼 디자인」,
『현대의 눈』, 190호, 1971년 2월)라고
말한 것으로도 확인할 수 있다.

역할을 했다고 보는 것이 자연스럽다.

하라가 『미즈에』 두 호로 '바우하우스'와 '구성주의'에 동시에 심취했다는 것은 추론일 뿐이다. 하지만 한 가지 확실한 것은 뒷날 그에 따르면, 당초 이 두 가지를 향한 개별적 흥미가 점점 하나로 겹치며 디자인관과 타이포그래피관을 형성하는 핵심을 이룬 점이다. 이에 관해서는 뒤에 설명하겠다.

이어서 『인랜드 프린터』를 살펴보자. 1883년 10월 미국 시카고에서 창간된 인쇄업계 잡지로 당시 일본의 인쇄 업계에도 유명했다. 일본 인쇄업계 잡지 『인쇄 잡지』가 1981년 창간 직후부터 잡지 교환을 통한 교류를 요청하면서 미국 인쇄업계의 정보원으로 활용했기 때문이다.[16] 어떤 의미에서 하라가 '학교에서 구독한' 이 잡지를 본 것은 우연이 아닌, 당시 인쇄업계의 흐름 덕분이다.

『인랜드 프린터』가 치홀트의 엘레멘타레 튀포그라피 특집을 소개한 것은 독일에서 발표되고 1년이 지난 1926년 10월(76권 1호)이었다. 당시 수입서 유통 사정을 고려할 때 하라가 이 책을 구한 것은 빨라도 1926년 말이나 1927년 초 이후인 듯하다. N. J. 베르너가 발표한 「타이포 그래피 수업」이라는 이 세 쪽짜리 기사는 미국에 엘레멘타레 튀포그라피 특집의 존재를 소개한 자료인데, 신간 안내 같은 형식으로 전체 내용을 소개하지는 않았다.

"이제껏 우리가 배운 타이포그래피는 만능인가?"라는 질문으로 시작한 베르너가 대부분의 지면을 할애한 것은 치홀트가 제언한 열 개의 조항 「타이포그래피의 기초」에 실린 산세리프체를 권장하거나 장식을 배제하는 등 실천적 문제에 관한 것이었다. 그 결과 엘레멘타레 튀포그라피 특집의 기조를 이룬 구성주의 개념에 관해서는 거의 다루지 못했다.

앞서 회상에 나온 "그(치홀트)의 이름은 실리지 않았던 것으로 기억한다."라는 언급은 잘못된 기억으로 베르너는 치홀트를 이 특집의 편집자로는 아니지만, 이 '학파'를 대표하는 한 사람으로 『튀포그라피셰 미타일룽겐』 1925년 10월호의 표지 디자인과 함께 소개했다. 그도 그럴 것이 이 기사에 실린 도판 일곱 점 가운데 다섯 점이 리시츠키의 작품이었고[17] 치홀트보다 리시츠키의 작품에 더 많은 설명이 할애됐으므로, 하라의 첫인상에도 영향을 끼쳤을 것이다.

결국 이 기사에 실린 리시츠키의 명작 마야콥스키 특집 『목소리를 위해』(1923년)의 북 디자인에서 받은 뚜렷하고

16. 『인쇄 잡지』는 초대 발행인 사쿠마 데이치가 타계하면서 1910년 8월 오야마 구치노스케가 『인쇄 세계』로 개칭하지만, 1918년 4월 잡지를 인수한 고리야마 사치오가 다시 '인쇄 잡지'로 개칭한다.

17. 베르너의 「타이포그래피의 수업」에
실린 리시츠키의 작품은 그림책
『여섯 개의 구성에 따른 두 개의
정방형의 슈프레마티스트 이야기』
(『데 스틸』 10~1 합병호, 1922년
10~1월)에서 두 점, 마야콥스키 특집
『목소리를 위해』(1923년)에서 두 점,
리시츠키 자신의 편지지(1924년) 한 점,
총 다섯 점이고, 이외의 작품은
치홀트의 『튀포그라피셰 미타일룽겐』
표지와 몰나르 폴키쉬의 『MA』
9권 3~4 합병호(1924년 2월) 표지의
디자인 등이다.

18. 하라가 소장한 『노이에
튀포그라피』는 현재
특종제지주식회사에서 소장하고 있다.

19. 하라의 장서표에 따랐다.

강렬한 인상은 하라를 노이에 튀포그라피로 이끄는
결정적 계기가 됐다. 더욱이 이 신선한 흐름을 향한 호기심은
그가 서양 타이포그래피 서적을 모으는 계기가 됐다.

앞서 하라가 치홀트를 알게 된 계기로 어렴풋 회상한
『노이에 튀포그라피』도 간단히 살펴보자. 1928년 6월
베를린 독일인쇄인연합 출판부에서 발행한 이 책은 치홀트가
1927년 6월부터 교편을 잡은 뮌헨의 인쇄직업학교나
독일 서적인쇄장인학교 등에서 진행한 강의 내용을 모은
것으로, 엘레멘타레 튀포그라피 특집을 더욱 체계화하고
기능주의의 이념을 도입한 그의 첫 저서다.

하라가 『노이에 튀포그라피』를 구한 시기를 정확히
알 수 없지만, 1933년 하라가 사진지 『광화』에 연재한 논문
「그림–사진, 글씨–활자, 그리고 튀포포토」(2권 2~5호,
2~5월)에서 이 책을 참고 문헌 삼아 다수 인용한 것으로 미뤄
늦어도 1933년 초로 추정할 수 있다.[18]

이어서 『바이마르 시기의 국립 바우하우스 1919~23』
(1923년)을 살펴보자. 이 책은 1923년 개최된 『바우하우스전』을
기념해 발행된 도록으로 하라가 책을 구한 것은 1927년
2월이었다.[19] 그가 책에서 받은 인상은 강렬했는데, 전후
저술한 몇몇 회고에 그 운명적 만남을 설명했다.

이 책이 출판되고 3년여 동안 바우하우스에는
바이마르에서 데사우로의 이전, 커리큘럼 개정 등의 변화가
있었으므로, 1927년 당시의 최신 정보를 전해주지는
못했다. 하지만 하라에게는 바우하우스의 인쇄 표현을
구체적으로 알게 되는 만남이었다.

이 책은 『바우하우스전』과 함께 열린 강연회 「바우하우스
주간」(8월 15~9일) 첫날 그로피우스가 표명한 "손 기술에서
기계 기술로의 전환"의 실천으로, 구성주의 미학에 따른
북 디자인을 처음 시도한 실험작이었다. 검정 바탕에 빨강과
파랑의 기하학적 형태의 문자가 떠 있는 바이어의 표지와
모호이너지의 구축적 본문 레이아웃은 오늘날 바이마르
바우하우스의 인쇄, 출판 활동의 상징이 되면서 1920년대
구성주의 타이포그래피를 대표하는 책으로 꼽힌다.

그 조형관을 이론적으로 뒷받침하듯 이 책에는
모호이너지의 논문 「노이에 튀포그라피」가 실렸다. "타이포
그래피는 하나의 전달 수단이다. 이는 가장 효과적인
형태의 명료한 전달 수단이어야만 한다. 특히 그 명료함이

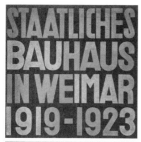

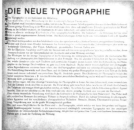

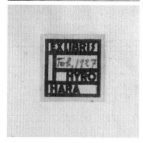

『바이마르 시기의 국립 바우하우스
1919~23』. 1923년.
[위] 헤르베르트 바이어의 표지 디자인.
[가운데] 라슬로 모호이너지의
「노이에 튀포그라피」.
[아래] 같은 책 면지에 붙인 장서표.
1927년 2월.

20. 하라가 소장한 바우하우스
총서는 4권 오스카 슐레머의
『바우하우스의 무대』(1925년),
9권 칸딘스키의 『점과 선에서 면으로』
(1926년), 14권 모호이너지의
『복재에서 건축으로』(1929년)이다.

강조돼야 한다."(「얀 치홀트, 뉴 타이포그래피」)로 시작하는
이 논문을 하라는 『구성파 연구』에 실린 무라야먀의 번역을
통해 이미 알았지만, 원본을 구하며 한층 더 그들의 이론과
표현의 관계를 숙고했다.

이렇듯 바우하우스의 인쇄 표현을 배우는 교과서가 된
『바이마르 시기의 국립 바우하우스 1919~23』과 비슷한 시기에
함께 구한 바우하우스 총서[20] 몇 권은 하라가 "건축 중심의
근대적 조형 이론이 지향하는 바를 구체적으로 알게 되면서
바우하우스의 포로가 된 셈"(「바우하우스의 비주얼 디자인」)이라
말할 정도였다.

바우하우스 관련 출판물을 실제로 접한 하라는 나카다의
기사를 읽고 약 1년 반이 지난 시점에 바우하우스의 이념과
실제를 연결 지을 수 있게 됐고, 『인랜드 프린터』에 실린
리시츠키의 작품으로 시작하는 노이에 튀포그라피를 향한
관심도 더욱 키우게 됐다.

이상이 하라의 회상에 나오는 자료들에 관한 소개다.
1925년부터 1927년에 걸쳐 하라의 눈앞에는 '바우하우스',
'구성주의', '엘레멘타레 튀포그라피'가 사슬처럼 이어진다.
이는 치홀트가 『바우하우스전』을 계기로 전통과
결별하고 모호이너지와 리시츠키와 교유하며 터득한 구성주의
개념을 엘레멘타레 튀포그라피 특집에 집약한 과정과
비슷하다.

물론 치홀트와 하라 사이 2년여의 시간 차이 외에도
직접적이고 능동적인 치홀트와 간접적이고 수동적인 하라의
성격 차이에서 비롯한 접근 방식의 뚜렷한 차이가 있으므로,
둘을 동등하게 논할 수는 없다. 하지만 하라의 수용 과정은
독일과 멀리 떨어진 일본에서 몇 가지의 우연이 겹친
매우 드문 경우고, 그 안에서 치홀트의 접근 방식과 공통하는
몇 가지의 요소, 바우하우스를 기점으로, 구성주의자인
리시츠키나 모호이너지의 강한 영향을 받아 구성주의 타이포
그래피 개념을 흡수한 점 또한 주목할 부분이다.

두 사람의 유사성은 1920년대를 제외하고 이야기할 수
없다. 근대 기술의 발달이나 러시아 혁명으로 상징되는
새로운 정치 사상의 대두, 제1차 세계대전이나 관동대지진으로
인한 황폐한 사회로부터 부흥 등 정치적이고 사회적인 원인이
복잡하게 뒤섞인 1920년대는 1902년생 치홀트와 이듬해인
1903년생 하라 모두에게 다사다난한 청년기였다.

두 사람이 1920년대에서 느낀 것은 새로운 세계를
구축하려는 동시대의 유토피아 사상이었다. 혁명적
정치 사상과 근대 기술에 호응해 등장한 구성주의에 착목해,
이를 타이포그래피에서 구현하려 한 그들의 활동은 동시대
유토피아 사상을 향한 강한 공감이자 청년 특유의 어떤
사명감에 따른 행동이었다.

* * *

1920년대 중반 하라와 타이포그래피 이론의 관계는 자신의
디자인을 위한 정보 수집이라기보다는 오히려 이론 그 자체를
향한 순수한 흥미에 끌린 결과로 봐야 한다. 이 시기에
발행된 하라의 『히로·하라 석판 도안집』, 『하라 히로무 석판
도안집 Nr. II』에는 그가 주목한 바우하우스나 치홀트,
리시츠키 등의 작품 분위기를 따른 디자인(특히 타이포그래피가
주된 작품)이 없기 때문이다.

당시 하라는 현장이 아닌, 교직에 있었는데, 실제 제작을
동반한 이론 연구는 당시 일본 디자인계에서는 매우
드물었다. 그리고 그가 근대 타이포그래피 운동에 처음 흥미를
갖게 된 것 또한 작품이 아닌, 논문이었다. 그는 1929년 논문
「유럽 활판 도안의 신경향」을 발표하며 엘레멘타레
튀포그라피 특집을 구체적으로 언급했는데, 그가 구성주의
타이포그래피 작품을 발표한 것은 이듬해인 1930년 『'새로운
카오비누' 지명 공모전』 출품작이었다.

엘레멘타레 튀포그라피를 지지하다

논문 「유럽 활판 도안의 신경향」은 1929년 10월 발행된 『PTG』
11권 1호에 당시 하라의 필명인 '히로 하라'로 발표됐다.
『PTG』는 도쿄부립공예학교 제판인쇄과의 선생과 학생으로
이뤄진 연구 단체인 제판인쇄과연구회(1918년경 결성)에서
학기마다 발행한 잡지다. 표지는 평판분과에서, 본문 조판은
활판분과에서 맡았다. 잡지는 하라가 『'새로운 카오비누'
지명 공모전』에 당선하고, 일본의 다른 잡지와 인연을 맺기
전까지 학교의 연간 회지 『IA』(1911년 3월 창간)와 함께
자신의 생각을 손쉽게 발표할 수 있는 몇 안 되는 매체였다.
「유럽 활판 도안의 신경향」을 구체적으로 살펴보자.

하라는 첫머리에서 "지금부터 말할 '활판 도안 구성의 신선한
조류'는 독일을 중심으로 한 젊은 전위예술가들이 시작한
운동으로, 과거의 '사치스러운 유행이나 호사가의 변덕'도
아니다. 일본에서 이 운동을 어떻게 이끌어갈지는 다른 기회에
언급하겠다."라고 전제하며 본론으로 들어간다. 일본의
근대 타이포그래피 역사에서 기념비로 꼽을 수 있는 이 논문의
주요 내용은 다음과 같다.

　　　신흥 예술 운동의 마지막으로 가장 화려하게 열린
　　구성주의는 일반 영역은 물론이고 예술 영역에까지
　　침투했다.
　　　　인쇄 도안에도 곧바로 그 영향이 반영됐다. 포스터,
　　장정, 포장 등에도.
　　　　활판술은 이를 어떻게 반영했을까.
　　　　얀 치홀트 등의 본질적 활판술 운동에서 그 구체적
　　모습의 일부를 볼 수 있다.
　　　　라이프치히에서 1925년 발행된 『튀포그라피셰
　　미타일룽겐』 특별호에 바움베르거, 바이어, 리시츠키,
　　모호이너지, 슈비터스, 치홀트 등을 비롯한 그 외
　　분야의 전위적 성향의 인물이 「본질적 활판술」이라는
　　글을 실었다.
　　　　이들 작품의 기초가 되는 것은 러시아의
　　쉬프레마티즘, 네덜란드의 네오플라스티시즘, 특히
　　구성파(콘스트룩티즘) 작품으로, 그들에 따르면
　　"세 가지 운동은 결코 돌발적이거나 자연 발생적인 것이
　　아닌, 이미 이전 세기에 시작한 한 예술 운동의
　　결승점"이다.

하라는 이런 운동이 발생한 이유를 밝히기 위해 후기
인상파로부터 입체파, 미래파의 예술, 여기에 표현파, 다다이즘
등의 역사적 발전의 과정을 알기 쉽게 설명했다. 그는
엘레멘타레 튀포그라피 특집을 소개하면서 여기 실린
치홀트의 논문 「새로운 조형」 앞부분을 인용해 구성주의와
엘레멘타레 튀포그라피의 관계를 명확히 했다. 뒤에서는
치홀트가 발표한 「타이포그래피의 기초」를 바탕으로
타이포그래피의 목적, 활자체, 사진, 색채 등 각 주제를
소개했다.

그들은 모든 활판 작업의 목적을 이렇게 말한다. 그 수단은
가장 간단하고 효과적으로 이뤄져야 한다.

활판술이 사회적 목적에 봉사하기 위해서는 인쇄
목적에 따른 사용 재료의 조직이 있어야 한다. 그 엄정한
조직이란 본질적 재료(활자의 틀, 활자체, 도형, 기호, 계선)의
사용을 의미한다.

당시(1925~6년경) 작품을 보면 아직 다다스럽지 않은
모습이지만, 그 뒤 그들의 작품은 더욱 건강한, 근대적인,
세련된 형태의 구성을 선보였다. 그리고 이 형태의 구성은
그들이 가장 중요한 요소로 드는 것을 명쾌하게 말하는
것과 불가분적으로 이어진다.

또한 그들이 말하는 본질적 재료에는 사진도
포함한다. 사진은 '정확한 그림'을 부여하기 때문이다.
이런 사진의 사용이야말로 구성주의에 어떻게
아메리카니즘이 유입되는지 증명했다. 미국적 리얼리즘은
결국 사진밖에 없기 때문이다. 본적으로 활자는
그로테스크(고딕, 정확히는 산세리프체)를 사용한다.
고딕(텍스트, 올드스타일)이나 프락투어나 슈바바허 같은
활자체는 본질적이지 않다. 국제적으로 이해할 수 있는
범위를 어느 정도 제한하기 때문이다.

메디에발 안티크바(올드스타일)는 본질적인 것은
아니지만, 가장 많은 사람이 가장 읽기 쉬운 것이다.
하지만 이는 용이하게 읽을 수 있는 본질적 활자체
(산세리프체)가 마련돼 있지 않기 때문일 뿐이므로 본질적
활판술에 포함되는 것으로 허용해야 한다.

올드스타일에 대해서는 가장 적은 특색, 가장 적은
장식적 변화가 요구돼야 마땅하다.

요컨대 그런 활자체에 필요한 것은 국제성과
대중성이다.

또한 문자에 관해 치홀트는 문장 앞 대문자의 배제를
주장했다. 즉 소문자만 사용하면 문장은 더욱
읽기 쉬워지며 (나는 이 점을 동의하기 어렵다.) 익히기 쉽고
경제적이므로 가치 없는 무용물은 버림받는 것이다.

그들은 말한다.

"하나의 문자를 위해 왜 두 가지 기호가 필요한가?
하나로도 충분한데, 왜 두 가지 알파벳이 필요한가?"라고.

장식은 피해야만 한다. 미학은 소리 신호의 전달과
아무 관계도 없다.

활자 크기 및 각종 길이의 선, 또한 사각형, 삼각형,
원형, 그 외 각종 잡다한 크기와 형태를 갖는 조판 재료
등에 함께 주의를 기울이는 데 도움이 될 것이다.

색은 거의 검정과 빨강으로 제한된다. 특히 흰 공간이
맡은 역할은 중요하다.

하라는 엘레멘타레 튀포그라피의 목적과 방법론을 열거하며
마지막에 이르러 본질적 활판술을 훑는다.

구성파 사람들은 미래파의 마리네티가 선언했듯 처음에는
기성 예술에 무자비한 전쟁을 선포했다. 하지만 영리한
그들은 참된 예술가로 진지하게 그들을 상대한 것부터가
판단 착오임을 알게 됐다. 이는 예술이라기보다는
오히려 공업에 가까웠다. 예술 운동으로서는 난센스였다.

놀라운 점은 당시 하라가 엘레멘타레 튀포그라피 특집의
내용을 거의 정확하게 파악했다는 것이다. 하라의 주장은
베르너의 기사와 마찬가지로 산세리프체를 권장하고
장식을 배제하는 등 치홀트가 「타이포그래피의 기초」에서
제기한 문제를 중심으로 진행된다. 하지만 베르너가 거의
다루지 않은 구성주의와의 연관성까지 언급해 전체 모습을
그리는 방법에는 차이가 있었다. 게다가 베르너의 기사에
등장하지 않은 헤르베르트 바이어, 쿠르트 슈비터스, 오토
바움베르거 등의 이름을 댄 점으로 미루어 논문을 쓸 때
베르너의 기사만 참고하지 않았음을 알 수 있다.

실제로 하라는 전후 엘레멘타레 튀포그라피 특집에 대해
"이 특집호를 보지 않았다."(「얀 치홀트, 뉴 타이포그래피」)라고
말했지만, 앞서 소개한 논문 「그림-사진, 글씨-활자, 그리고
튀포포토」를 살펴보면 이 말은 사실이 아니다. 하라가
세상을 떠난 지금 사실관계를 따질 방법은 없지만, 어쨌든
이 논문이 단순히 베르너의 기사를 인용한 것이 아님은
분명하다. 게다가 『인쇄 잡지』나 『광고계』 등 당시 일본
국내의 잡지의 기사와 견줘 시대를 앞서 해외 이론을 소개한
점은 변함없는 사실이다.

반면 1928년 발행된 치홀트의 『노이에 튀포그라피』를

언급하지 않은 점에서는 일본과 유럽과의 시간 차이도
엿보인다. 이를 고려하면 논문에 실린 후기에서 "이 원고는
원래 어떤 잡지에 투고하기 위해 썼다가 싣지 못한 것이었다.
따라서 완전히 새롭게 다시 써야 하지만 (…) 본의 아니게
이대로 내놓게 됐다."라는 구절은 꽤 흥미롭다. 이 논문이
하라가 말한 『인쇄 잡지』에 투고했다가 거절당한 원고라면
논문을 발표한 시기가 『노이에 튀포그라피』가 출판되기
전일 가능성이 높기 때문이다.

<p style="text-align:center">* * *</p>

「유럽 활판 도안의 신경향」에서 주목할 점은 두 가지다.

첫째는 하라가 치홀트의 주장에서 유일하게 동의하지 않은
소문자 전용화다. 노이에 튀포그라피에서 두드러지는
특징인 소문자 전용화는 치홀트뿐 아니라 같은 시기의
바우하우스에서도 실천됐다. 엘레멘타레 튀포그라피 특집이
발행된 1925년 10월부터 바우하우스의 학장용 편지지
(바이어가 디자인했다.)의 한쪽에는 "우리는 시간을 아끼기 위해
모든 것을 소문자로 쓴다. 하나면 충분한데 왜 두 가지
기호가 필요한가. 대문자로 전하는 것은 불가능한데 왜
대문자로 쓰는 것인가?"라 소문자로 인쇄돼 있다.

하라가 소문자 전용화에 동의하지 않은 것은 흥미롭지만,
이유를 밝히지 않아 속뜻을 헤아리기는 어렵다. 게다가
이 부분은 2년 뒤인 1931년 그가 쓰고 번역하고 편집해 직접
발행까지 한 『신활판술 연구』(1931년)에 다시 실리면서
삭제된다. 객관성을 중시해 자신의 주장을 삼간 것인지,
소문자만 사용한 작품을 보고 주장을 철회한 것인지는
알 수 없다. 하지만 1년 반 정도가 지난 1933년 그는 소문자
전용화를 구체적으로 언급한다.

신활판술 운동 초기에 대문자 배제가 제기된 적이 있다.
그들은 말한다. "하나의 문자를 위해 왜 두 가지 기호가
필요한가? 하나로도 충분한데, 왜 두 가지 알파벳이
필요한가?"라고. 소문자만 사용하면 문장은 더욱 읽기
쉬워지며 익히기 쉽고 경제적이 돼 가치 없는 무용물은
버림받는 것이다.

이런 소문자 전용화에 대해서는 한참 전에
야콥 그림이 이견을 발표했다. 구라파의 신건축의 선각자

빈의 유명한 건축가 아돌프 로스는 그의 문장을
이미 20년 전 소문자로 인쇄했다. 슈테판 게오르게와
바우하우스는 이를 따랐다.

하지만 일본을 생각하면 문자가 한 종류 늘어났다고
대단하게 생각할 일은 아니다. 사실 지금까지
소문자만으로 조판하지만, 한때는 미국 유행 잡지까지도
이 방식을 사용했다. 확실한 근거를 가지고 오랜 시간
동안 사용되리라고는 생각하지 않는다.(「그림-사진, 글씨-
활자, 그리고 뒤포포토」, 『광화』 2권 4호, 1933년 4월)

일본의 현실을 바로 본 하라는 치홀트의 주장을 맹신하지
않고, 소문자 전용화를 일시적 시도로 여겼다. 하라는 『그림
동화』로 유명한 게르만 문헌학·언어학의 창시자 야콥 그림,
건축가 아돌프 로스, 시인 슈테판 게오르게의 이름을 댔지만,
이는 모호이너지가 발표한 논문 「바우하우스와 타이포
그래피」(1925년)를 그대로 옮겼기 때문이다.

모호이너지는 이 논문에서, 그림이 모든 명사의 첫 문자를
소문자로 적은 것, 로스가 "독일인에게 문어와 구어는 크게
다르다. 독일인은 모두 말할 때 대문자 같은 것은 생각하지
않는다. 하지만 뭔가 쓰려고 펜을 들어도 이미 생각하거나 말한
것처럼 쓰지 못한다."라고 말한 것, 게오르게가 소문자
전용화를 출판 원칙으로 삼은 것을 소개했다. 이는 소문자
전용화가 단순한 미학적 문제가 아닌, 복잡한 독일어 정서법의
개혁안으로 이미 많은 지식인이 실천하고 있음을 보여주기
위해서였다.

하라는 독일의 상황을 일본과 비교했다. 일본에서도
한자와 가나가 섞인 복잡한 일본어 표기에 이미 몇 가지
개혁안을 비롯해 한자 폐지론, 로마자 채용론, 가나 전용론
등이 제기됐기 때문이다.

일본 근대 우편 제도의 창시자이자 열성적 가나 문자론자
마에지마 히소카는 막부 말기에 장군 도쿠가와 요시노부에게
한자 폐지론(1866년)을 건의하고, 메이지 시대에도 국문
교육의에 부치는 건의(1869년)를 주장했다. 마에지마가 제기한
언문 일치론, 한자 폐지론, 히라가나 전용론은 메이지 중기부터
활발해진 국자(國字) 개량안의 기폭제가 됐다. 예컨대
1883년 오쓰키 후미히코 등이 조직한 단체 '가나의방식'에서
주장한 한자 폐지론, 히라가나 전용론과 1886년 스에마쓰

겐초가 주장한 가타카나 가로쓰기론, 『로마자 용법 의견』 (1885년)을 발표한 다나카다테 아이키쓰가 하가 야이치 등과 결성한 단체 '일본의로마자사'에서 주장한 일본식 로마자 운동 등이다. 모두 복잡한 일본어 표기를 간소화하는 것이 목적이지만, 실제로는 1930년대에 이르러서도 기존 것을 뒤집을 정도로 힘이 미치지 못했다.

당시 상황을 종합해보면 하라에게 치홀트의 주장은 일본의 여러 국자론과 마찬가지로 보였을 것이다. 그는 좀처럼 진전되지 않는 일본의 국자 문제를 고려해 소문자 전용화에 관해 "확실한 근거를 가지고 오랫동안 사용되리라고는 생각하지 않는다."라고 판단했다. 하지만 실무자로서는 소문자 전용화를 완전히 부정하지는 않았다. 이는 하라가 디자인한 『신활판술 연구』의 표지를 보면 분명하다. 하라는 본인의 생각은 차치하더라도 소문자 전용화가 노이에 튀포그라피의 상징적 표현 방식이라는 점을 보여주고 싶었을 것이다.

「유럽 활판 도안의 신경향」에서 둘째로 주목할 점은 하라가 주장한 '탈예술, 탈미술'이 미술가 단체 '조형'의 주장과 겹치는 점이다. 1925년 11월 결성한 조형은 다음 달 12월 "예술은 부정됐다. 지금 그것을 대신해야 할 것은 조형"(「조형의 탄생을 겸한 선언」, 『요미우리 신문』, 1925년 12월 1일)이라 발표하고 예술이나 미술이라는 기존의 고정된 틀을 부정하는 자세를 드러낸다.

이는 독일의 좌파 미술 평론가 아돌프 베네가 발표한 『예술에서 조형으로』(1925년)에 이론적 영향을 받았음을 이미 근대 미술사가 오무카 도시하루가 지적했지만, 베네의 생각은 치홀트의 『노이에 튀포그라피』에도 반영됐다.[21] 그들과 마찬가지로 하라의 「유럽 활판 도안의 신경향」의 뒷부분에도 예술이나 미술이라는 고정관념을 부정하려는 의식이 드러난다.

이는 하라가 「유럽 활판 도안의 신경향」과 거의 동시에 발표한 논문 두 편에서도 확인할 수 있다. 「오늘의 공예, 신흥 미술에 남겨진 길」(『IA』 20호, 1929년 5월)에서는 "공예는 예술적일 때도 있지만, 예술은 아니다. 공예에서 경제를 떼어내는 것은 불가능하다."라고 말하고, 「자, 계속 갑시다!」 (『IA』 21호, 1930년 5월)에서는 "새로운 작품에서 우리는 무엇을 보았나. 옛날 이야기의 저택을 위한 은촛대, 옛 아마추어 연극의 표현파 세트 등이 있다. / 대중의 생활과 가장 가깝게 지내는 공예가가 대중의 움직임에 가장 둔감하다는 것은

21. 『노이에 튀포그라피』의 「새로운 예술」과 참고 문헌 목록 참조.

비아냥 그 이상이다. / 우리는 우리의 공동 화장실을 만드는 건축가를 존경해야 한다."라고 말했다.

당시 하라가 주장한 '탈예술, 탈미술'은 넓게 볼 필요가 있다. 그가 1926~30년 참여한 좌익 운동과 함께 살펴보자. 하라는 1925년 9월 삼과가 해산한 뒤 신흥 미술가 단체 액션의 옛 구성원을 중심으로 결성된 조형과 교유한다. 당시 조형의 일원으로는 아사노 모후, 간바라 다이, 마키시마 데이치, 오카모토 도키, 사이토 게이지, 사쿠노 긴노스케, 야베 도모에, 요시다 젠키치, 요시무라 지로, 요시하라 요시히코, 그리고 『'새로운 카오비누' 지명 공모전』에서 하라를 지명한 아스카 데쓰오가 있었다.

조형과의 인연에 관해 하라는 "삼과에 출품한 것이 계기였을 것이다."(「디자인 방황기」)라고밖에는 밝히지 않았지만, 당시 조형의 일원으로 『조형 1회 작품 전람회』(마쓰야, 1926년 3월 23~9일) 직후부터 같은 단체에 참여한 야마카미카 기치의 이름을 들어 그들의 교유는 『이상 대전람회』 뒤인 1926년 중반부터 시작된 것으로 보인다.

당시 하라의 작품으로 「우리는 부정하는 1930」(1926년)이 있다. 제목과 추상적 색면 구성에서 베네의 『예술에서 조형으로』나 "예술은 부정됐다."라고 외친 조형의 영향을 볼 수 있지만, 앞선 회고 외에 하라와 조형의 접점을 보여주는 기록은 없다. 조형과 일러예술협회에서 이듬해 5월 개최한 『신러시아 미술 전람회』(도쿄아사히신문사, 18~31일) 도록 한 권이 하라의 소장서에 있는 정도다.

하지만 하라와 조형이 거리가 있었다고 보기는 어렵다. 1928년 4월 조형이 더욱 좌익적 활동을 지향해 조형 미술가협회로 다시 조직됐을 때 그는 동인으로 참여하는데, 이때 이미 상임 중앙 위원으로 선출된 상태였기 때문이다. 이후 그는 『조형미술가협회 1회전』(마루비시갤러리, 1928년 5월 29일~6월 2일)에서 「무산자 신문을 읽으라」를 비롯해 포스터 3점과 석판인쇄물을 출판하고(「무산자 신문을 읽어라」는 전시 첫날 경찰이 철거한다.), 같은 해 7월 설립된 조형미술가 협회의 회화연구소에도 자주 드나들며 관계를 맺는다. 그리고 이듬해 1929년 4월 오랜 의논 끝에 위 협회가 나프(전 일본 무산자예술연맹) 소속 프롤레타리아미술가연맹을 결성할 때도 그는 중앙 위원으로 선출됐다.

이런 활동에서 중추적 역할을 하던 하라는 프롤레타리아

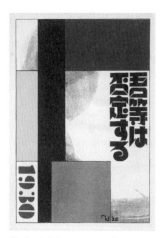

『우리는 부정하는 1930』. 1926년.

22. 원서 마지막에 실린 연보는 인명,
지명, 사명, 전시명, 도서명 등
고유명사 중심으로 재구성돼 한국
독자에게는 지나치게 낯선 정보로
판단했기에 한국어판에는 싣지 않았다.
— 옮긴이

미술가연맹에 몰두한다. 이는 예전부터 지지하던 구성주의를
부정하는 것이 아닌, 오히려 그것을 실천하는 활동으로 보인다.
　　하라의 「유럽 활판 도안의 신경향」이 발표된 1929년
12월 프롤레타리아 문학 이론가 구라하라 고레히토는 과도기
프롤레타리아 예술 이론의 한 자락을 이렇게 기술한다.
"프롤레타리아 예술은 미래파에서 구성파로 나아간 기계 미학을
계승한다. 하지만 당시 그는 구성파 중에서도 아직 남아 있던
기계 페티시즘, 기계를 향한 맹목적 찬미(이는 기술적 인텔리켄챠의
심리다.)와 철저하게 결별한다. 기계는 프롤레타리아 예술의
주인공일 수 없다. 프롤레타리아 예술의 주인공은 늘 사회,
인간이다. 기계는 단지 사회의 물질적 방면의 가장 새로운,
가장 중요한 요소로 찬미되는 것에 지나지 않는다. 그렇다고
해도 기계는 프롤레타리아 예술의 생활과 밀접하게 연결돼
있다. 기계는 프롤레타리아 예술의 중요한 요소가 될 수밖에
없다."(「신예술 형식의 탐구에」, 『개조』 11권 12호, 1929년 12월)
　　구라하라의 주장은 1928년 일어난 예술의 대중화와
형식주의를 둘러싼 프롤레타리아 문학 논쟁의 애매한 착지점일
뿐 프롤레타리아미술가연맹의 노선과는 다른 점도 있다.
하지만 인쇄라는 대량생산 수단에 익숙한 하라는 미래파나
구성주의의 기계 미학에 대한 주장을 계승해 기계를
프롤레타리아 예술의 중요한 요소로 여긴 구라하라의 주장을
자연스럽게 받아들였다. "기계 미학이 메커니즘 등과 같이
하나의 '이즘'이 되리라고는 생각하기 어렵다. 하지만 기계미가,
그 형태와 기능이 오늘날 조형 예술의 다방면에 반영되고
있음은 분명하다."(「자, 계속 갑시다!」)
　　'하라타 히로', '하야카와 히사오', '하야카와 도시오'라는
필명을 사용한 하라의 프롤레타리아 미술 운동 활동에
대해서는 연보22에 적어놓지만, 러시아 이론의 움직임을 의식한
하라의 활동은 당시의 사회와 미술계를 생각해보면 매우
자연스러웠다. "나는 혁명 후 소비에트 예술가의 활동에
흥미가 있다. 미술의 리시츠키, 타틀린, 로드첸코나 라리오노프,
곤차로바, 영화의 에이젠슈타인, 푸도프킨, 베르토프, 연극의
메이엘 홀리드나 타이로프의 전위적 활동이 지배자의 압정에서
해방된 노동 인민 세계의 건설에 보탬이 되는 것은 대단히
훌륭한 일로, 눈을 크게 뜨고 우러러보기까지 했다."
　　러시아를 향한 동경은 하라뿐 아니라 혁명이 끝난
러시아에서 유토피아를 바라던 전 세계의 젊은이 사이에 퍼진

열병이었다. 엘레멘타레 튀포그라피 특집을 편집하면서
치홀트 또한 자신을 러시아풍 이름인 '이반'으로 자칭한 점을
떠올려보자.

이 열병에서 하라는 비교적 빠르게 치유됐다. 강고한 정치
사상가가 아니던 그는 1930년 중반부터 프롤레타리아 미술
활동과 거리를 둔다. 구성주의의 규범인 좌파 사상에 공감해
일단 참여했지만, 정치 투쟁으로 바뀌는 운동을 체험하고
자신이 갈 길이 아님을 깨달았을 것이다.

실제로 결성할 때는 "예술은 부정됐다."라고 외친 조형도,
추상에서 리얼리즘으로 뒤바뀌던 러시아 미술계의 흐름을
『신러시아 미술 전람회』에서 접한 뒤, 리얼리즘에 따른 회화적
묘사로 방향을 돌렸다. 그 방향성을 선명하게 드러낸 조형
미술가협회(네오리얼리즘)나 정치 투쟁의 양상을 띤 일본
프롤레타리아미술가연맹(사회주의 리얼리즘)과 어디까지나 기계적
생산 기술로 인쇄 표현을 모색한 하라와의 견해 차이는 해를
거듭하며 커졌을 것이다. "나는 화가들과 함께 행동했지만,
그림은 그리지 않았다. 내가 지향하는 커뮤니케이션 수단이
이런 조직 안에서는 실현될 수 없음을 알고 언제부터인가
떨어져나갔다."(「디자인 방황기」)

"그림은 그리지 않았다."라는 말에서 디자이너로 자부심을
드러낸 하라는 『삼과 공모전』이나 『이상 대전람회』에 출품한
회화적 작품을 부정하고, 이를 대신하는 "커뮤니케이션 수단"을
이 시점에 찾은 셈이다.

실제로 하라가 디자인한 포스터 「5월」[23]은 노동자나
농민을 그린 프롤레타리아 미술 운동 특유의 표현 등 그 전까지
그의 작품과 달랐다. 하라가 말하는 "커뮤니케이션의 수단"은
탈예술, 탈미술로서의 조형이며 「오늘의 공예, 신흥 미술에
남겨진 길」이나 「자, 계속 갑시다!」에서 주장한 마땅히 갖춰야
할 자세로서의 공예였다. 다른 식으로 말하면 오늘날의
디자인이다.

하라는 1920년대 후반의 신흥 미술 운동과 프롤레타리아
미술 운동과의 관계에서 구성주의나 예술의 실용화를 외친
러시아 생산주의의 기본 원리를 숙고해 스스로 나아가야
마땅한 '디자인'이라는 길을 걸어간 것이다. "디자인은 예술이
아닙니다. 결과물을 예술로 보는 것은 괜찮지만요. 예술은 자기
표현이고, 디자인은 어디까지나 목적을 달성하는 거니까요."
(「사람」)

23. 『1회 프롤레타리아 미술전』(1928년
11월 27일~12월 7일)이나 같은
전시의 2회전(1929년 12월 10~5일)
출품작일 것이다.

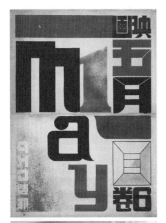

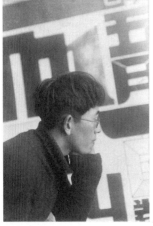

[위] 포스터 「5월」.
[아래] 포스터 「5월」을 배경으로 찍은
초상. 모두 1928~9년.

하라의 생애를 꿰뚫는 이 디자인관은 조형과의 교유나 프롤레타리아 미술 운동을 통해 서서히 모양을 갖춘 것으로 「유럽 활판 도안의 신경향」을 발표한 뒤에 '탈예술, 탈미술'을 향한 시선이 처음으로 표출됐다.

* * *

앞서 설명한 『'새로운 카오비누' 디자인 지명 공모전』도 하라가 좌익 활동과 거리를 둔 직후의 일이었다. 이 공모전에서 하라는 「유럽 활판 도안의 신경향」에서 지지한 엘레멘타레 튀포그라피를 구현하려 했다.

'새로운 카오비누'를 둘러싼 상황은 시로야마 사부로가 소설 『남자들의 경영』(1970년)에서 묘사했듯 당시 생필품이 아니던 비누를 대중화하기 위해 한 개당 7.5그램씩 늘리고 값을 15전에서 10전으로 낮추기까지 했다는 카오비누를 출시한 나가세상회에서 사운을 걸고 뛰어든 일이었다.

1927년 12월 스물세 살의 젊은 나이로 사장에 올라 부친을 이어받은 나가세 도미로는 '새로운 카오비누'를 출시하면서 자신의 이상을 선언한다. "우리는 이렇게 생각합니다. 사회의 요구에 정확히 들어맞을 것, 이야말로 유일한 상도라는 것, 그리고 유일한 민중을 향한 믿음이라는 것입니다. / 좋은 제품을 만들어 민중의 신용을 산다! 이것이 오늘날 불안한 시대에 유일하게 남은 '새로운 상업의 길' 아니겠습니까?" (「새로운 상도」, 『상점계』, 13권 3호, 1931년 3월)

이상에 불타는 청년 사장의 오른팔로 공모전과 발매 직후 광고 캠페인을 지휘한 인물이 광고부장 오타 히데시게였다. 오타는 도시샤대학 총장을 지낸 기독교 전도사 에비나 단조 아래서 공부한 홍고교회 목사로 인텔리답게 사회주의에 영향을 받았다. 오타가 나가세를 만난 곳은 나가세가 중학생 시절부터 다닌 홍고교회였다.

나가세가 사장으로 취임하기 1년 전인 1926년 오타는 곤경에 처해 있었다. 당시 오타는 에비나에게 편집권을 이어받은 포교지 『신징』(1900년 7월 창간)을 교회에서 분리해 사회주의 단체 일본페비안교회의 기관지로 바꿔(283호, 1924년 3월) 자신이 세운 출판사 신징샤에서 발행했다. 이런 급진적 사회주의 사상지의 편집진으로는 오야 소이치나 하야시 후사오 등의 구성원도 있었다. 하지만 급진적 성향으로 원망을 사 발행 금지 처분과 자금난 등으로 1926년 1월

301호 이후 휴간한다. 『신징』의 휴간은 오타의 좌경화를
위험하게 바라본 교회 관계자들의 비난으로 양자는 결정적으로
멀어졌다.

　이전부터 오타의 됨됨이를 눈여겨본 나가세가 손을
뻗었다. 그의 열성적 입사 권유를 받아들인 오타는
목사를 그만두고 1926년부터 나가세상회의 광고문안계
(카피라이터)로 일한다. 하지만 이는 이름뿐이고 실제로는 청년
사장의 비서에 가까웠다. 선대 사장에게 물려받은
고이시카와의 저택을 손본 사원 주택에 자리 잡은 오타는
광고부를 신실(1929년 11월)하거나 사원의 사상 교육을
위한 사내보 『나가세망』을 창간(1930년 1월)하는 등 수년 만에
'카오의 라스푸틴'으로 불릴 만큼 솜씨를 발휘했다.

　오타의 지휘 아래 지명 공모전이 어떻게 진행됐는지
알려진 바는 거의 없다. 『카오비누 70년사』(1960년)에 "1930년
8월 카오비누 혁신 계획 사내 발표"와 "1930년 10월 '새로운
카오비누' 준비 완료"라는 간단한 사실만 확인될 뿐이다.
하지만 2개월 남짓한 기간에 지명 공모전 의뢰부터 당선작
발표까지 일련의 과정을 진행했을 것이다. 하라에 따르면, 그의
월급이 60엔인 시절에 공모전 참여자 전원에게 100엔,
채택안에는 300엔을 지급하는 등 디자인비가 파격적이었다.

　디자인 안은 무라야마 도모요시가 세 점, 오시다케
산키치가 다섯 점, 스기우라 히스이가 세 점, 히로카와
마쓰고로가 네 점, 우에노 쇼노스케가 세 점, 세키 게이신이
세 점, 오쿠다 마사노리가 두 점, 하라가 다섯 점을 제출했다.
그 가운데 하라의 안이 채택됐다.

　하라의 안은 배경에 오렌지색을 깔고 'Kwa-ō Soap'라고
흰색으로 큼지막하게 레터링한 다음, 가운데에 흰 띠를 두르고
붓글씨로 '花王石鹸(카오비누)'를 써넣은 현대적 디자인이었다.
(참고로 제품화 단계에서 광고부가 수정했다.) 달 모양과 '品質本位(품질
본위)'라는 문구가 더해지고 로마자는 'Kao Soap'로 수정됐다.
붓글씨는 서예가 가토 호운의 휘호로 변경됐다.

　이 또한 하라다운 디자인이지만, 주목해야 할 것은
채택되지 못한 다른 네 가지 안이다. 이 가운데 하나에
엘레멘타레 튀포그라피를 실험적으로 도입했기 때문이다.
빨강, 검정, 하양으로 대담하게 나눈 색면, 원호(圓弧)와
직사각형을 조합한 산세리프체 레터링 등 구성주의 개념을
적용해 「유럽 활판 도안의 신경향」에서 지지한 방법론을

하라가 처음 시도한 것이다.

이 안이 채택받지 못한 사실은 차치하더라도 지명 공모 당선은 그를 강하게 밀어준 셈이다. 동경한 무라야마 등과의 경합에서 타이포그래피를 향한 관심이 처음으로 구체적 성과를 냈기 때문이다. 또한 자신만의 '커뮤니케이션 수단'을 향한 확신도 갖게 됐다.

이듬해인 1941년 3월 1일 '새로운 카오비누'가 출시됐다. 각지의 조간신문에는 사진으로 채운 전면 광고가 실렸다. 가네마루 시게네가 찍은 출하 사진을 배경으로 "드디어 오늘 새로운 카오 발매! 순도 99.4퍼센트! 하나에 10전!"이라는 홍보문과 하라가 디자인한 패키지가 놓였다.

노이에 튀포그라피 이론으로

하라가 엘레멘타레 튀포그라피를 지지하면서 근대 타이포 그래피 운동인 노이에 튀포그라피에 눈을 뜬 1920년대 말에서 1930년대 초 무렵까지 일본의 인쇄계나 상업미술계는 이런 흐름에 거의 관심을 보이지 않았다. 당시 상황을 훑어보면 그처럼 여기에 정면으로 다가간 인물은 없었지만, 관련 사례는 몇 가지 있다.

하나는 1925년 5월 결성한 포스터 연구 단체 시치닝샤의 동인 아라이 센과 이케베 요시아쓰가 함께 발표한 『포스터의 이론과 방법』(1932년)이다. 이 책에는 모호이너지, 카렐 타이게, 러요시 커샤크 등의 구성주의론이나 타이포그래피론이 단편적으로 소개됐다. 하지만 책 주제는 구스타프 클루치스의 포토 몽타주론을 중심으로 한 러시아 포스터 이론으로 노이에 튀포그라피 자체는 아니었다. 마찬가지로 시치닝샤 동인이자 당시 광고사진가로 활동한 가네마루 시게네의 『신흥 사진 제작법』(1932년)에도 모호이너지나 치홀트의 이름이 등장한다. 하지만 제목에서 알 수 있듯 책 주제는 신흥 사진이었다.

1920년대 후반부터 디자인 저널리즘의 한 축을 맡은 잡지 『광고계』에도 그 주변을 다룬 기사가 있다. 광고 표현에서 타이포그래피의 유용성을 소개한 것으로 이 잡지 편집부의 나가오카 이쓰로가 발표한 「활자 짜기 기초 인쇄 지식, 타이프[24]그라피 연구」(8권 3호, 1931년 3월), 「활판 광고 신연구」

24. '타이포'가 아니다.

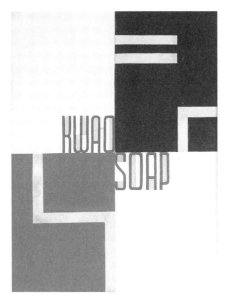

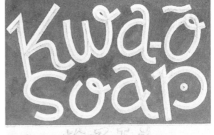

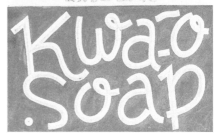

『'새로운 카오비누' 패키지 디자인
지명 공모전』에 출품한 하라의 스케치.
1930년.
[위] 엘레멘타레 튀포그라피를 도입한
미채택안.
[아래] 채택안.

(9권 11호, 1932년 11월) 등이다. 하지만 내용은 불황기의 독일과 일본의 간소한 광고 표현을 소개하고 해설한 것으로 노이에 튀포그라피 이론을 다루지는 않았다.

이 잡지의 편집장 무로다 구라조도 같은 잡지에 「유럽에서 유행하는 활자와 사진을 이용한 포스터」(9권 4호, 1932년 4월)나 「광고 표현은 활자·사진 구성의 시대로」(9권 11호, 1932년 11월)를 실었다. 그는 이 기사로 치홀트의 영화 포스터 「나폴레옹」, 요하네스 몰찬의 독일공작연맹전 포스터 「주택과 공장」, 바우하우스 학생 프란츠 에리히의 전시 포스터 「바우하우스 데사우」 등의 도판을 싣고, 그 흐름을 소개하지만, 무로다도 이론을 상세하게 다루지 않아 유럽 전역에 유행하는 '회화적 포스터'를 소개하는 데 그친다.

25. 3장 「도쿄인쇄미술가집단과 활판 포스터」 참조.

일본의 디자인 매체에 노이에 튀포그라피를 적극적으로 소개한 것은 하라의 제자들인 디자인 연구 단체 도쿄인쇄 미술가집단 동인, 유조보 노부아키가 1935년 이후 『인쇄와 출판』과 제목을 바꿔 발행된 『인쇄와 광고』의 편집자로 활약할 때까지 기다릴 수밖에 없었다.[25]

이렇게 보면 당시 상업미술계와 노이에 튀포그라피와의 거리를 알 수 있다. 가장 큰 이유는 당시 상업미술계가 활자 자체보다는 활자, 레터링, 일러스트레이션, 사진 등의 요소를 배치하는 레이아웃에 비중을 두었기 때문일 것이다.

앞서 설명한 1929년 무로다의 논문 「광고 레이아웃의 기술」(『광고계』 6권 6호)이나 그의 저서 『광고 레이아웃의 실제』로 미국 광고 제작 현장에서 일본으로 이식된 레이아웃은 상업미술계에 퍼졌다. 이는 1930년대에 '디자이너'보다 '레이아웃맨'이라는 용어가 먼저 정착한 사실에서도 확인할 수 있다.

상업미술계에 레이아웃이 퍼진 것은 "광고를 도안할 때는 먼저 그림이 있으니 활자는 그 뒤에 결정한다."(『광고 레이아웃의 실제』)라는 당시 제작 현장을 반영하기 위해서일 것이다. 이후 상업미술계에서 타이포그래피는 레이아웃의 일부로 다룬다.

* * *

하라는 「유럽 활판 도안의 신경향」을 발표한 뒤에도 노이에 튀포그라피 이론을 계속 연구했다. 그 성과는 1931년 7월 도쿄부립공예학교 제판인쇄과연구회에서 펴낸 『신활판술

연구』로 열매를 맺는다. 그는 서문에서 "이 보잘것 없는
책자에 유럽의 일반적 신활판술론을 모았다. 이 책자로
신활판술 운동의 발전 과정을 가늠할 수 있을 것이다."라고
말하며 그가 옮기고 쓴 논문 다섯 편을 연도순으로 싣고,
노이에 튀포그라피 이론의 변천을 한눈에 볼 수 있도록
편집했다. 46판에 44쪽으로 학교에서 인쇄하고 비매품이었으며
내부 자료에 지나지 않았지만, 내용만큼은 젊은 연구자의
열정으로 넘쳤다.

　　디자인도 하라의 손을 거쳤다. 붉은색 산세리프체로 짠
소문자 제목과 중앙에 회색 선을 넣은 표지는 간소하고
금욕적이었다. 본문에서는 제목에 사용한 고딕체와 선, 굵은
산세리프체 쪽 번호, 여백에 배치한 도형(●, ▲, ■)에 따른
화살표 등 노이에 튀포그라피의 운(韻)을 따르는 표현[26]이
반복된다. 유일한 예외가 본문 활자인 명조체다. 하라는 왜
치홀트가 권장하는 산세리프체, 즉 일본의 산세리프체인
고딕체를 쓰지 않았을까?

26. 압운(押韻), 라임(rhyme). — 옮긴이

　　　　나는 이들의 이론, 주장[치홀트 등이 권장한 산세리프체]을
　　　　그대로 일본 문자에 적용하려 하지 않지만, 지금은 역시
　　　　일본 활자의 고딕체가 산세리프체에 해당하는 것으로
　　　　보지 않을 수 없다. 하지만 현재의 일문 활자의 이른바
　　　　고딕체는 상당히 많은 결점이 있다. (…) 가장 큰 결점은
　　　　일문에 있는 본질적 결점으로 서양 문자에 비해
　　　　가독성이 떨어지는 문자가 많다는 것이다. 같은 사각형
　　　　속에 다양한 표정의 문자를 구겨넣었기 때문이다.
　　　　많은 표정으로 이뤄진 문자인 고딕체는 서구 활자의
　　　　그로테스크체와는 오히려 반대 효과를 가진다. 즉 현대
　　　　문자의 가장 중요한 조건인 읽기 쉬움이라는 것,
　　　　합목적성에 반한다. (…)
　　　　　　해외의 활자 제작소에서 거의 매년마다 새로운 활자가
　　　　제작되지만, 국어조사회에서 결정한 상용한자만으로
　　　　1,963자[임시국어조사회의 상용한자(1931년 개정)는 1,858자]나 되는
　　　　일문 활자의 경우 새로운 활자 제작 따위는 죽어도
　　　　불가능하다.
　　　　　　결국 일문 활자는 명조를 최상의 것으로 칠 수밖에
　　　　없다.(「그림-사진, 글씨-활자, 그리고 튀포포토 3」,『광화』, 2권 4호,
　　　　1933년 4월)

言葉にアンダアラインを付けることは、原則こしては誤謬であると思ふ。何故ならば傍線（畫）には各記號の様にそれ自身をもつて、裝飾的な表現をなないして与えるからてつて、夫痰にアンダアラインを付けるこ畫は間接的にその言葉を目立たしめるだけであつて、見慣すべきである。この畫輯は視覺的にも言語の形象を弱くする。何者かを強めし様て見慣すべきである。その大きさ及び太さの增大による手段に依つて滿足すべきである。侭し、賢輯は雜やら言葉を破くにゴタノくと混亂させるこには、ら知何なる場合にも良くないこ思ふ。何故ならばそれによつて可讀性を弱めることが妨害されるからである。

廣告に於ける印刷される部分は、特に力のある時代の最良のものである。白黒の對照的物氣の根本的な手段は新活版術にあつては、全く特異な機能を持つて居る。あらゆる時代の最良のオナメントは措かれたオナメントのみならず、また何も描かれない空選なスペエスに協力してしてある場合もこれを示してゐる。若職の激烈模様はその卓越せる統一を成してゐるものであることをも示してゐる。

この活版術の新傾向は本源的なものである。文章の本来の聖求に立ち歸れば、讀む運動即ち左から右への運動に於ける配列以外には、何等他の配列法を見出し得ない のである。

5

新活版術概論

ヤン・チホルト

「新活版術」なる一般的な言葉は主くして一掃く、サヱエト慕托、和蘭陀、チェッコスロワキア、瑞西、毎年列を仕事をしてゐる少數の若い活版作家の活動を包含してゐる。一掃く乙に於けるこの運動の養趣は大戰當時に遡ることが出來る。新活版術の存在はその一先進者逹の一仕事の成果である様に解されてゐるけれども、これは時代の現實的な必要の現はれであると見做すのがより正しい様に思はれる。傍しこれによつて彼等の成功に於けるこ仕事の擴大な價値畫も決して輕視しようとするのではない。ここの運動は現在の中央歐羅巴に於ける普及運動と現代の質用的な必要に應ずるものであらう。決してその脅及ないならば、新活版術のプログラムは失つ第一に、彼等の仕事のその時々の目的に對する活版術の公平な適用である

『신활판술 연구』. 1931년.
[위] 표지.
[아래] 본문.

하라는 소문자 전용화처럼 산세리프체를 권장하는 치홀트의
주장을 표면적으로 파악한 것이 아니라 일문 활자의
상황과 비교해 가독성의 관점에서 명조체를 사용한 것이다.

하라의 주장을 다시 확인하는 의미에서 미국의 노이에
튀포그라피 이론 보급에 가장 공헌한 더글러스 맥머트리의
『현대 타이포그래피와 레이아웃』과 견주면 매우 흥미롭다. 이
책에는 가독성이 좋다고 보기 어려운 스텔라 볼드와
아르데코풍의 장식적 선을 자주 사용해 그 주장을 거슬러
호사가의 변덕을 강렬하게 표출하기 때문이다. 폴 랜드가
1959년 "미국적이든 그렇지 않든 타이포그래피에 관해서는
의문이 남는 사례"(「온고지신, 노이에 튀포그라피」, 『폴 랜드:
디자이너 예술』, 1985년)로 지적한 것만 보더라도 양자의 비교는
중유럽권 밖 노이에 튀포그라피의 실태를 고찰하는 사례로
유익하다.[27]

27. 맥머트리에 관한 하라의 견해는
3장 주석 참고.

* * *

엮은이인 하라가 각 논문에 담은 의도에 따라 『신활판술
연구』의 내용을 살펴보자. 먼저 차례에 실린 다섯 편의 논문의
주제, 집필자, 발표 연도를 보자.

1. 「새로운 활판술」, 라슬로 모호이너지, 1923년.
2. 「기본적 활판술」, 미상, 1925년.
3. 「현대 활판술」, 라슬로 모호이너지, 1926년.
4. 「읽기 위한 레이아웃」, 빌리 바우마이스터, 1926년.
5. 「신활판술 개론」, 얀 치홀트, 1930년.

「새로운 활판술」은 『바이마르 시기의 국립 바우하우스
1919~23』에 실린 모호이너지의 논문 「노이에 튀포그라피」의
번역본이다. 이 논문은 이미 무라야마의 『구성파 연구』에
번역됐지만, 하라는 이를 싣는 대신 전문을 다시 옮겼다.

가장 주목할 점은 하라가 이 논문을 다섯 편 가운데 가장
앞에 둔 것이다. 전후 하라가 발표한 노이에 튀포그라피
운동에 관한 총괄적 논문 「얀 치홀트, 뉴 타이포그래피」(『현대
디자인 이론 에센스』, 1966년)에서는 구텐베르크에서 시작해
19세기부터 20세기 전반까지의 윌리엄 모리스, 유겐트 스틸,
미래파, 다다이즘에 이르는 타이포그래피의 타이포그래피의
역사적 변천을 훑어, 노이에 튀포그라피의 등장을 큰 그림으로

더글러스 맥머트리의
『현대 타이포그래피와 레이아웃』의
표제지와 본문. 1929년.

파악할 수 있다.

이에 비해 아직 운동의 소용돌이 안에 있던 당시의 하라는 구성주의를 근대 타이포그래피 운동의 출발점으로 파악했다. 이는 『신활판술 연구』의 서문에 "소위 신흥 예술 운동과 함께 시작한 신활판술은 당초에는 적잖이 유희적이었지만, 구성주의의 단계에 이르러서야 본질적 진전을 보였다."라고 기술한 것에서 확인할 수 있다. '초기' 신흥 예술 운동인 미래파나 다다이즘의 타이포그래피를 '유희적'인 것으로 간주한 당시의 하라는, 이 소책자의 앞머리에 모호이너지의 「새로운 활판술」을 두는 것으로 구성주의를 기점으로 하는 자신의 체험적 타이포그래피 역사관을 진하게 표출했다.

둘째 논문 「기본적 활판술」은 앞서 소개한 하라의 논문 「유럽 활판 도안의 신경향」을 부분 개작한 것이다. 차례에 표기된 '1925년'은 논고의 대상인 엘레멘타레 튀포그라피 특집의 발행 연도다. 다시 싣는 과정에서 '엘레멘타레 튀포그라피'를 '본질적 활판술'에서 '기본적 활판술'로 교정했고, 소문자 전용화에 관한 부정적 견해를 삭제했다. '유희적 변덕' 등에 관해 설명한 앞 부분과 "구성파의 사람들은…."
이후 '탈예술, 탈미술'에 관한 부분도 삭제했다. 사적 견해를 삭제해 더욱 객관적 자세를 드러내고 싶었던 것으로 보인다.

셋째 논문 「현대 활판술」은 모호이너지의 논문 「시대를 따르는 타이포그래피: 목적·실천·비평」의 번역본이다. 이 논문이 처음 발표된 것은 1925년 마인츠의 구텐베르크

협회에서 발행된 『구텐베르크 기념 논집』이며 하라가 번역의
원문으로 삼은 것은 이듬해 1926년 다시 실린 서적·광고
미술지 『오프셋』 7호였다. 따라서 차례에도 1926년으로 표기돼
있다.

「현대 활판술」은 노이에 튀포그라피의 기본 자세를
기술한 논문으로, 그 특징은 앞서 발표한 논문 「노이에
튀포그라피」를 더욱 발전시켜 기능주의로의 이행을 명확하게
드러낸 점이다. 이는 노이에 튀포그라피가 구성주의의
미학을 버리고 '명석·간명·정확'을 규범으로 하는 기능주의로
이행한 것을 의미한다. 이 점은 같은 논문 1절 "활판술은
전혀 자기 목적이 아닐 것, 그리고 내용적 제약의 형태를 띠며
결코 어떤 가설적 미학도 따르지 않을 것"에서도 알 수 있다.
하라가 이 논문을 번역한 의도는 분명 이런 기능주의 이행일
것이다.

넷째 논문 「읽기 위한 레이아웃」은 독일공작연맹의
기관지 『포름』 1권 10호(1926년 7월)에 실린 빌리 바우마이스터의
논문 「노이에 튀포그라피」를 번역한 것이다.

바우마이스터는 일본에서 추상화가로 알려져 있지만,
당시에는 독일 남부의 도시 슈트트가르트를 거점으로
활약하는 노이에 튀포그라피 실천가이자 이론가이기도 했다.
대표적 활동으로는 1927년 개최한 독일공작연맹전
『주택』(바이센호프 지들룽, 7월 23일~10월 9일)의 일련의 인쇄물의
디자인이나 1930년 10월부터 맡은 잡지 『다스 노이에
프랑크프르트』와 이를 계승한 『노이에 슈타트』의 표지 디자인
등으로 1985년에는 탄생 100주년을 기념해 그의 타이포그래피
작품과 광고 디자인을 모은 대규모 회고전도 열렸다.
(국립조형예술아카데미, 슈트트가르트, 1989년 10월 14일~11월 17일)

하라가 바우마이스터의 논문을 고른 의도는 원제 '노이에
튀포그라피'를 의역한 제목 '읽기 위한 레이아웃'에서도 읽어낼
수 있다. 실제 이 논문에는 산세리프체나 소문자 전용화 등
치홀트의 논문과 겹치는 점도 있지만, 가장 다른 점은
바우마이스터가 실천하면서 모색한 가독성과 레이아웃의
연관이었다. "우리는 읽는 것은 일종의 운동임을 안다.
운동, 즉 모든 방향에는 평균이라는 것이 없다. 인쇄 면을 함께
이루는 요소의 배치는, 회화의 구도와는 전혀 반대로, 어떤
완전한 결정적 방향을 가진다. 그렇기에 활자를 짤 때
그 자유로운 균형의 아름다운 평균을 탐구하지 말고, 오히려

이때는 전적으로 눈이 진행하는 선을 위해 희생해야 한다."

이는 회화의 컴포지션과는 달리 텍스트 자체로부터 파생하는 일정 운동(구문 지면의 경우 '좌에서 우로' 흐름)이 가독성을 중시한 조판이나 레이아웃 행위에서 가장 중요한 요소임을 지적한 것이다. "문장의 본래 요구에 임하면 읽는 운동, 즉 좌에서 우로의 움직임이라는 의미 배열법 이외에는 그 어떤 것도 찾아낼 수 없다." 하라가 이 논문을 택한 것은 현장에서 직면한 문제를 고찰해 이론으로 집약하는 바우마이스터의 자세와 주장에 공감했기 때문이다.

「신활판술 개론」은 1930년 발행된 치홀트의 『인쇄 조형 교본』의 서론에 집필된 「노이에 튀포그라피란 무엇이고 무엇을 지향하는가」를 옮긴 것이다.

『인쇄 조형 교본』은 활판인쇄 실무자, 디자이너, 각종 인쇄물에 관심 있는 사람을 대상으로 여러 나라의 사례를 통해 노이에 튀포그라피 이론을 쉽고 구체적으로 다룬 책으로 1928년 발행된 『노이에 튀포그라피』의 자매라고 할 만한 실천적 가이드북이었다. 「신활판술 개론」에는 노이에 튀포그라피의 개념이나 방법론에 관해 『노이에 튀포그라피』보다 간소하게 구체적 모습이 제시됐다. 예컨대 기존 타이포그래피와 노이에 튀포그라피를 대비했다.

쓴 글자	를 대신해 짠 활자	가	
공예적 식자	를 대신해 기계적 식자	가	
그림	을 대신해 사진	이	
목판	을 대신해 사진판	이	
수동 제지	를 대신해 기계 제지	가	
수동 인쇄	를 대신해 고속 인쇄	가 등등	
그리고,			
개별화	를 대신해 표준화가		
수동적 가죽 제본을 대신해 능동적 문학[28]이 등등			

28. 능동적 도서(Active Literature)의 오역으로 보인다. —옮긴이

하라가 이 논문을 택한 의도는 노이에 튀포그라피의 과거, 현재, 미래를 한눈에 살피기 위해서일 것이다. 특히 최신 정보에 따른 현상 분석과 그 미래의 제시는 책자를 마무리지어야 하는 역자에게 그리고 「유럽 활판 도안의 신경향」 이후 약 2년에 달하는 그 자신의 연구 과정과 그 성과를 검증이었음에 틀림없다.

29. 『신활판술 연구』에 번역·소개된 논문(치홀트의 「엘레멘타레 튀포그라피」 포함)은 『바우하우스의 인쇄: 타이포그래피, 광고』(1984년)에 전편이 다시 실리고, 로터 랑그가 편집한 『구성주의와 서적 예술』(1990년)에도 치홀트의 「엘레멘타레 튀포그라피」, 모호이너지의 「시대를 따르는 타이포그래피: 목적·실천·비평」, 바우마이스터의 「노이에 튀포그라피」가 다시 실렸다.

30. 표준 활자체에 몰두한 것은 바우하우스만이 아니다. 슈비터스는 1927년 시스템 타입을 발표하고(『i10』 1권 8~9 합병호) 타이게도 1928년 바이어의 유니버설 타입 개량안을 제작했다.(『ReD』 2권 8호, 1929년) 치홀트도 1929년 독자적 싱글 알파벳안을 제작했다.(『튀포그라피셰 미타일룽겐』 27권 3호, 1930년 3월) 이는 국제성과 독일어 표기의 간략화를 함께 도모한 것이었다.

여기까지 하라가 엮은 다섯편의 논문을 살펴봤다. 이를 통해 '노이에 튀포그라피 이론을 널리 관찰한다'는 소책자를 편집한 첫 목적을 충분히 달성했다.

하라가 이 소책자에 소개한 논문은 오늘날 유럽 근대 타이포그래피 연구에서 자주 소개된다.[29] 약 반세기 후 '현대의 고전'이 될 중요한 논문만을 한꺼번에 모은 데다가 당시 일본에서는 노이에 튀포그라피 운동 전체에 관한 예리한 인식과 방대한 작업이 필요할 텐데, 당시 스물여덟 살의 하라는 독학으로 해냈다.

이어서 이 소책자에 드러난 하라의 관점이 당시 상업미술계와 어떻게 달랐는지 『신활판술 연구』를 살펴보자. 가장 다른 것이 셋째 논문인 모호이너지의 「현대의 활판술」이다.

바우하우스의 타이포그래피 연구와 실천은 1925년 데사우 이전과 함께 새롭게 열렸다. 그 중심은 바우하우스 총서(전 14권, 1925~9년) 가운데 절반을 디자인한 모호이너지와 1925년 활판인쇄부를 개편해 인쇄·광고 공방의 주임으로 취임한 바이어였다.

1925~6년 바이어는 공방 활동의 일환으로 새로운 활자 개발에 전념했다. 그것이 유명한 유니버설 타입이다. 이는 기존 활자가 내포한 각 지역 고유의 사회성·문화성·종교관의 표출을 배제하고, 국제적으로 공유할 수 있는 성격을 지니도록 활자체의 구성 요소를 원호나 직선이라는 기하학적 형태에 단순화·합리화한 싱글 알파벳(대문자와 소문자를 구별하지 않는 활자체)으로[30] 당시 일본에서는 이런 활자체를 '표준 활자체'로 불렀다.

표준 활자체의 문제를 포함한 데사우 시절 바이어의 활동은 1929년 이후 일본에도 서서히 소개됐다. 시인 마에다 데쓰노스케가 '고무카이 지로'라는 필명으로 발표한 「바우하우스의 광고」(『광고계』 6권 5호, 1929년 5월), 나카다 사다노스케의 「바우하우스의 문자 단순화 시도」(『실용 도안 문자집』, 『현대 상업미술 전집』 15권, 1930년), 바우하우스 유학생 야마와키 미치코의 「바우하우스의 새로운 표준 활자체」(『건축 공예 아이시울』 3권, 8호, 1933년 8월) 등이다.

특히 나카다의 「바우하우스의 문자 단순화 시도」는 상업미술을 다룬 일본 최초의 전집 『현대 상업미술 전집』(전 24권, 1928~30년)에 실리고, 이 전집이 2001년 가을

다시 발행되면서 비교적 알려진 편이다. 나카다가 다룬 것은 바이어의 유니버설 타입, 요셉 알베스의 스텐실 타입 등 표준 활자체고, 참고한 것은 하라가 모호이너지의 「현대 활판술」을 번역하면서 참고한 잡지 『오프셋』 바우하우스 특집호였다.

나카다와 하라는 같은 잡지에서 다른 주제를 선택한 셈이다. 전후 "바이어와 치홀트가 우리의 소중한 지도자였다." 라고 말한 하라가 표준 활자체에 관심이 없었을 리 없다. 앞서 설명한 『'새로운 카오비누' 지명 공모전』의 미채택안도 표준 활자체를 응용한 것이었다. 그렇다 해도 같은 잡지를 참고하면서도 표준 활자체에 주목한 나카다와 노이에 튀포그래피의 기본 원리에 주목한 하라의 자세는 당시 상업미술계 양자의 입장이나 최종 목적의 차이를 드러낸다.

상업미술계가 표준 활자체에 관심을 드러낸 가장 큰 이유는 본질적 국제성이나 합리성보다는 오히려 문자 형태의 단순화·기하학화에서 생겨나는 신선한 조형 표현, 즉 모더니즘의 첨단 감각을 드러낸 형태 자체에 있었다. 상업미술계의 본류를 이룬 『현대 상업미술 전집』에서 최신 문자 표현인 표준 활자체를 소개한 것도 바우하우스를 향한 나카다 자신의 관심뿐 아니라 그런 조류를 의식했기 때문일 것이다.

한편 하라는 『'새로운 카오비누' 지명 공모전』에서 두각을 보였지만, 아직 상업미술계의 지류에 있었다. 그가 생각한 『신활판술 연구』의 목적은 형태가 아닌, 노이에 타이포그래피 이론의 본질을 꿰뚫어보는 것이었다. 해외 디자인 이론의 수용에서도 그의 태도는 당시 상업미술계와는 달랐다.

둘의 차이는 무엇도 바우하우스나 표준 활자체의 문제에 국한되지 않는다. 일본 상업미술계에서는 무명이나 다름없던 치홀트나 바이마이스터의 논문을 번역한 점이나 최근 하라의 소장서에서 발견된 한스 루이스티코프의 논문 번역 원고[31]는 그가 당시의 상업미술계와는 다른 시각에서 본질을 꿰뚫려 했다는 증거다.

31. 한스 루이스티고프의 「타이포 그래피와 포스터」(『커머셜 아트』 41호, 1929년 11월)나 치홀트의 「인쇄의 새 생명」(같은 잡지 45호, 1930년 3월) 등으로 『신활판술 연구』를 위한 자료일 것이다.

* * *

『신활판술 연구』가 발행된 1931년 유럽에서는 노이에 튀포그래피 운동이 최전성기를 맞았다. 그 상징이

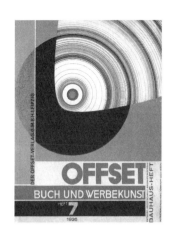

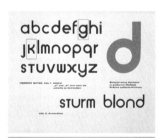

『오프셋』바우하우스 특집호. 1926년.
[위] 요스트 슈미트의 표지 디자인.
[가운데] 헤르바르트 바이어의 유니버설
타입.
[아래] 요셉 알베스의 스텐실 타입.

새로운광고디자이너동맹이다. 1927년 쿠르트 슈비터스가
주창하고, 프랑크푸르트의 로베르트 미휼이 주도해 세운
이 단체에는 앞서 설명한 모호이너지, 치홀트, 바우마이스터,
바이어뿐 아니라 막스 부르카르트, 발터 덱셀, 세자르
도메라, 한스 라이스티코프, 존 하트필드, 게오르그 트룸프,
프리드리히 프로뎀베르헤 힐데바르트 등이 독일에서
참여하고, 체코의 타이게, 라디슬라브 사트너, 헝가리의
러요시 커샤크, 네덜란드의 피트 즈바르트, 파울 스하이주제,
스위스의 막스 빌, 프랑스의 카상드르 등 각국을 대표하는
전위미술가나 디자이너가 회원이나 객원으로 참여했다.

그들은 전시를 중심으로 활동했지만, 분야는 단체명으로
내건 '광고'로 한정하지 않았다. 장정이나 조판 등 인쇄의
모든 문제를 시대에 적합한 표현으로 쇄신해야 할 대상으로
여겼다. 당연히 타이포그래피에도 강한 관심을 보이며
1929년에는 전시 『노이에 튀포그라피』(8월 3일 / 9월 22~?일)를
열었다. 그들의 활동 범위는 독일뿐이 아니었고 『노이에
튀포그라피』는 로테르담(1928년), 바젤, 코펜하겐(모두 1930년),
스톡홀름, 암스테르담(모두 1931년) 등 중유럽과 북유럽의
도시에서 열렸다.

국제적 인맥과 광범위한 활동은 1920년대 후반부터
1930년대 전반에 걸쳐 최전성기를 맞은 노이에 튀포그라피
운동의 상징이다. 당시 하라는 이를 주시하면서도
맹신하지는 않았다. 그의 관점은 『신활판술 연구』의 서문에
드러난다. "우리는 유럽의 이 운동에서 배울 점이 많다.
하지만 그들의 활판술을 일본에 그대로 가져올 수는 없다.
언어 차이에서 생기는 문자와 활자의 문제는 그들의 이론을
구체적으로 적용하는 데 결정적 문제가 된다. 우리에게는
우리의 신활판술이 필요하다."

"우리의 신활판술"이야말로 하라가 『신활판술 연구』를
발표한 또 다른 목적이었다. 그는 유럽에서 꽃핀
노이에 튀포그라피의 기본 이념을 밝히고, 최종 목적으로
언어 체계가 다른 일본어 환경에 노이에 튀포그라피의
기본 이념을 들여와 독자적으로 열어야 한다고 주창했다.
그런 의미에서 『신활판술 연구』는 그가 20대 시절에
몰두한 노이에 튀포그라피 이론의 집대성이자 앞으로 나아갈
방향을 알린 선언문이었다.

2. 활자와 사진: 튀포포토

1930년대 일본 인쇄계에서는 기존 활판인쇄가 주류였지만, 인쇄물의 대형화나 다색화, 사진 재현력 향상, 고속화에 따른 양산 체제 정비 등을 중심으로 오프셋인쇄나 그라비어 인쇄 등 다양한 기법이 개발됐다.

일본의 오프셋인쇄기는 1908년 미국의 인쇄업자 막스 슈미트가 고안한 원리를 받아들여 1920년대에 제조되고, 1930년대에는 주로 상업 인쇄 분야에서 활용됐다. 게다가 1919년 이치다 고시로가 도입한 다색 사진 제판 기술 'HB 프로세스(프로세스 제판)'는 풍부한 재현력으로 다색 오프셋 인쇄의 표현력을 비약적으로 향상시켰다.

한편 사진 권두화[1] 지면(그라비어 페이지)의 대명사가 된 그라비어인쇄도 쓰지모토 히데고로가 독자적으로 연구·개발해 1921년 1월 『오사카 아사히 신문』의 부록 『아사히 그래픽』의 조판에 도입되며 주로 출판 분야에서 활용된다.

활자는 기존의 명조, 고딕, 청조, 해서, 초서, 예서, 행서 등에 더해 1930년대 전반에 송조체 활자인 장송체(長宋体)[2]나 방송체(方宋体)[3]가 출시되고 1935년에 국민학교 교과서용 활자인 문부성 교과서체가 등장해 오늘날에 이른다. 1920년에는 활자 주조, 문선, 식자를 동시에 진행하는 주식기(스기모토식 일문 모노타입)를 스기모토 교타가 발표했고, 1936년에는 더욱 정교해진 SK식 일문 모노타입도 발표돼 『주간 아사히』를 조판하는 데 도입됐다. 1929년에는 이시이 모키치, 모리사와 노부오가 사진식자 실용기(명조체 5,460자를 5포인트에서 32포인트까지 10단계로 인자 가능)를 완성해 사진식자 시대의 첫걸음을 뗐다.

종이 분야에서도 질 좋은 수입지에 대항할 만한, 기술 개량에 따른 품질 향상이나 양산 체제의 정비가 이뤄졌다. 1929년 12월에는 A 계열 표준 규격을 도입해 수입지 표준 단위를 공업품규격통일조사회에서 결정하고, 1931년 2월 일본 표준 규격(JES 규격)의 용지 재단 규격(92호 유별 P1)을 상공성에서 고지해 서양 용지 규격을 정비했다.

여기까지가 1920~30년대 일본의 인쇄계 상황이다. 이 시기의 열쇳말은 '사진'이다. 앞서 설명한 HB 프로세스나 사진식자 등은 말 그대로 사진이라는 광학 기술을 응용한 것이고, 라이카로 대표되는 소형 카메라(1925년)나

1. 책 첫머리에 넣는 그림. ─ 옮긴이

2. 직사각형 활자 틀에 맞춰 기다랗게 디자인한 송조체. ─ 옮긴이

3. 정사각형 활자 틀에 맞춰 디자인한 송조체. ─ 옮긴이

천연색 필름(1935년)의 등장도 인쇄 매체 다양화에 박차를
가했다. 그 표현에서도 회화와는 다른 사진 독자적 표현
세계의 모색, 1920년대 후반부터 1930년대 초반에 융성한
신흥 사진이나 1930년대를 대표하는 보도사진은 사진의
인쇄 표현이나 포토 저널리즘의 기초가 돼 1930년대의 새로운
흐름을 만든다.

일본 대중 매체에 사진이 처음 인쇄된 것은 1890년 7월
1일 『마이니치 신문』의 부록 「귀족원 의원 초상부소전
1」이다. 이후에도 사진은 대중의 보려는 욕망에 응하는
수단으로 활용돼 청일·러일전쟁 보도에 활약했다. 대중 정보화
사회가 구체적으로 모습을 드러내기 시작한 1920년대에
이르자 흐름은 더욱 거세져 사진을 전면에 내세운 인쇄 매체,
사진 신문이나 그래픽지가 등장했다.

앞서 설명한 『아사히 그래픽』에 1921년 10월 『오사카
마이니치 신문』 일요판 부록 『로트 그라비어 섹션』이
등장하고, 이어서 1922년 8월 월간 대형 그래픽지 『국제 사진
정보』, 1923년 1월 일간 사진 신문 『아사히 그래프』(관동
대지진으로 임시 휴간했다가 같은 해 11월 주간지로 복간)가 창간된다.

이 흐름을 타고 1930년대에 융성기를 맞는다. 1933년 2월
시사 보도를 중심으로한 그래픽지 『국제 사진 신문』(1941년
『동맹 그래프』로 개칭)이, 1935년 9월 여성을 독자층으로 삼은
그래픽지 『홈 라이프』(1941년 『가족·생활』로, 같은 해 『부인 일본』으로
개칭)가, 1936년 9월 좌파적 해외 시사 보도에 매진하고
본문에 가로짜기를 도입한 그래픽지 『그래픽』(1937년 이후
세로짜기로 개정)이 창간된다.

그래픽지의 융성 속에서 1930년대 전반에는 종합 잡지가
그래픽(그라비어) 지면 기획을 전면에 내세우며 치열하게
경쟁한다. 1931년 1월 『중앙공론』은 신년호(1946년 1월)
부록으로 24쪽의 특집 그래픽 「최신 과학계의 경이」, 이후에도
「근대 구성미」(1931년 8월), 「세계 무대에 등장하는 사람들」
(1946년 9호, 1931년 9월), 뒤에 설명할 「대동경의 성격」(46년 10호,
1931년 10월) 등을 실어 폭넓은 독자층을 확보하기 위해
노력했다. 『개조』도 같은 해 4월 208쪽에 달하는 권두 그래픽
「대부록 약동하는 영농 러시아 총관」(13권 4호)을 발표하며
맞불을 놓았다. 1930년대는 표현과 기술의 양면에서 '인쇄된
사진'이 사회에 깊숙이 침투한 시기였다.

노이에 튀포그라피 이론에서 사진은 인쇄 표현의 새로운
과제로 중요시됐다. 핵심은 '튀포포토'로 일컫던 이론이었다.
튀포포토는 모호이너지가 1925년 발표한 『회화·사진·
영화』에서 주창한 조어로, 타이포그래피와 사진의 통합을
설명한 이론이다. 골자는 활자의 집합체로서의 타이포
그래피와 '객관적이고 '정확한 묘사로서의 사진'을 통합하는
것으로 새로운 시대에 맞는 객관적이고, 정확하며 명쾌한
시각 전달 형태를 확립하는 것이었다. 모호이너지는 같은
책에서 튀포포토를 이렇게 정의했다. "튀포포토란 무엇인가. /
타이포그래피는 인쇄로 형성하는 전달이다. / 포토그래피는
광학적으로 파악된 시각적 묘사다. / 튀포포토는 시각적으로
가장 엄밀하게 형성되는 전달이다."

　　이를 가장 지지한 인물이 치홀트였다. 엘레멘타레
튀포그라피 특집에 모호이너지의 논문 「튀포포토」를 실은
치홀트는 『노이에 튀포그라피』(1928년)에서 이 문제를
적극적으로 언급하며 타이포그래피에서 사진의 유용성을
지적한다. "오늘날 우리는 사진으로 말하거나 쓰는
귀찮은 방법보다 훨씬 정확하고 신속하게 표현할 수 있다.
이 점에서 사진은 시대에 맞는 타이포그래피의 한 구성
요소로 활자나 패선과 같은 선상에 있다."

　　또한 『인쇄 조형 교본』(1930년)에서는 생각을 다듬어
사진을 '타이포그래피의 한 구성 요소'가 아닌, 핵심 요소로
여겼다. "새로운 활판술은 그 형성법을 통해 순수 활자
조판이라는 좁은 범위에 머무르지 않고 인쇄술 전 영역을
포함하는 것이다. 사진술은 활판술 외의 유일한 시각적
설명법이기 때문에 활자로 간주할 수 있다."

　　오늘날은 사진과 활자를 동일시하는 것은 어딘지 어색하다.
사진에 '정확'이나 '객관적'이라는 과한 평가를 내렸기
때문일 것이다. 사실 전쟁 중의 프로파간다에서는 사진에 딸린
텍스트나 도판 설명으로, 찍힌 대상을 교묘하게 조작한
사상전과 선전전이 펼쳐졌고, '누구나 이해할 수 있는 객관적
대상의 재현'이나 '시각적 설명'이라는 사진이 얼마나 위험한지
증명했다.

　　하지만 당시 치홀트는 표현과 기술의 가능성을 순수하게
추구하는 입장에서 사진을 포함한 노이에 튀포그라피를
"목적을 명확히 실현하고 충족할 만한 최상의 수단"(같은 책)으로

정의하고, 이어서 그 제작 과정의 제약에 관해 "어떤 근대적
활판술도 형태를 위해 목적을 희생한다면, 아름답지도
결코 새롭지도 않을 것"(같은 책)이라 말했다. 거칠게 말해
활자나 괘선을 통한 표현이 아닌, 시대에 맞는 합목적적
수단의 선택과 도입할 수 있는 모든 기술의 실천이야말로
참된 노이에 튀포그라피라는 것이다.

일본에서 받아들인 튀포포토

하라가 튀포포토를 향한 관심을 명확히 드러낸 것은
『신활판술 연구』에서 약 1년 뒤인 1932년 9월 발표한 「새로운
시각적 형성 기술로」(『건축·조원·공예』6집 '기술 신연구')와
이듬해 2월부터 5월까지 사진지 『광화』에 연재한 「그림–사진,
글씨–활자, 그리고 튀포포토」다.
　　두 글을 살펴보기 전에 당시 일본에서 받아들인 튀포
포토를 살펴보자. 당시 일본에서 노이에 튀포그라피가
가장 활발하게 언급된 부분과 겹치기 때문이다. 1920년대 후반
유럽에서 튀포포토는 이미 이론뿐 아니라 포스터나
그래픽지의 지면에서 실천됐다. 이는 1930년대 전반부터
일본에도 소개됐다. 앞서 말했듯 상업미술계에서는
『광고계』의 무로다 구라조가 1932년 「유럽에서 유행하는
활자 사진 포스터」와 「광고화는 활자 사진 조판의 시대로」를
발표해 단편적이나마 포스터 매체에서의 튀포포토 실천
사례를 소개했다. 그러나 튀포포토에 대한 본격적 언급은
노이에 튀포그라피와 거리를 둔 상업미술계가 아닌, 사진계와
회화와는 다른 사진만의 표현을 모색한 신흥 사진의
이론 소개에서 중심 역할을 한 사진지 『포토 타임스』와
『광화』 두 잡지를 축으로 열렸다.

* * *

1924년 3월 창간된 사진 공업 선전지 『포토 타임스』는 1929년
3월(6권 3호)부터 신흥 사진 운동의 이론과 작품을 소개하는
'모던 포토'를 신설해 포토 몽타주나 포토그램과 함께
신흥 사진 운동의 일부로 튀포포토도 적극적으로 다룬다.
　　이 잡지의 대표적 튀포포토 지지자는 영화나 사진 등
영상 미학과 사회·문화의 관계를 평론한 철학자이자 미학자

4 이와 같은 취지는 시미즈의 「현대
사진 예술 전망」(『현대 예술의 전망』,
1932년)이나 『사진과 영화』(이와나미
강좌 세계 문학, 1932년) 「사진」의 5절
「튀포포토」에도 드러난다.

5. 『시와 시론』에 발표된 시네 포엠은
콘도 아즈마의 「포엠 인 시나리오」(1책,
1927년 9월), 기다가와 후유히코의
「에네르기의 과잉」(2책, 1928년 12월),
다케나카 이쿠의 「럭비」(6책, 1929년
12월) 등인데 모두 시나리오풍
산문 형식으로, 사진은 사용하지 않았다.
이 점은 고조 야스오의 시네 포엠
개념과는 크게 다르다. 사진을 사용한
시네 포엠의 실천 예시로는 고조가
『포토 타임스』 8권 9호(1931년 9월)에
발표한 「맥박」과 「끝도 없는 도주」가
있다.

시미즈 고다. 이 잡지에는 튀포포토의 전체 모습을 묘사한
「튀포포토에 대해」(9권 3호, 1932년 3월), 타이포그래피와 사진을
대하는 다다이즘의 영향을 설명한 「튀포포토와 다다주의」
(9권 5호, 1932년 9월)가 실렸다.

시미즈의 논고의 특징은 모호이너지의 『회화·사진·영화』
(1925년), 리시츠키와 한스 아르프의 『모든 예술주의』(1925년),
파울 레너의 『기계화한 그래픽』(1930년), 치홀트의 『인쇄 조형
교본』 등 해외 문헌을 바탕으로 수많은 도판을 섞어가며
그 이론이나 성립 배경을 쉽게 소개한 점이다.[4] 하지만 그의
논고를 읽어보면 풍부한 지식에 놀라지만, 해외 이론을
소개하는 데 그친 것이 사실이다.

일본에서의 튀포포토의 전개를 논한 인물은 시인 고조
야스오였다. 같은 잡지에 실린 고조의 논문에는 「문자와
사진의 교류」(8권 7호, 1931년 7월), 「다시 시네 포엠에 대해」(8권
9호, 1932년 4월), 「시네 포엠과 근대 인쇄술」(9권 4호, 1932년 4월),
「시네 포엠과 튀포포토」(9권 12호, 1932년 12월) 등이 있다.

시네 포엠은 프랑스 초현실주의자가 모색한 문학
형식으로, 일본에서는 1920년대 후반부터 1930년대 전반에
'새로운 예술 포에지에 적합한 새로운 표현 형식의 창조'를
주창한 잡지 『시와 시론』(1928년 9월 창간)을 중심으로 한 새로운
산문시 운동에서 다뤘다.[5]

시네 포엠을 튀포포토의 발전형으로 본 고조는 어떤
개별적 해석도 허용하지 않는 표현 형식으로서의 "시각적으로
가장 엄밀히 형성된 전달"이라는 모호이너지의 튀포포토에
관한 정의를 "아주 부족하고 꽉 막혀 상당 부분의 수정을
요한다."(「시네 포엠과 튀포포토」)라고 부정하고, 사진 표현에
객관성을 요하는 것이 아닌, 감상자가 유동적으로 파악할 수
있는 주관적 요소로 위치시킴으로써 운율 문학을 대신하는
새로운 시 형식을 모색했다.

일본 전위 시 운동인 시네 포엠 작품은 극히 일부만 남아
이론에 치우친 채 끝났다고 할 수 있다. 하지만 사진을
시의 한 요소로 언어와 동등하게 파악하려던 시도는 1966년
시인인 기타조노 가쓰에가 발표한 「플라스틱 포엠」 이전의
역사라는 점에서 다시 검증할 필요가 있다.

한편 "인쇄술은 시의 외적 형태나 방법일 뿐 아니라 시
자체의 중대한 생명을 이룬다."(「문자와 사진의 교류」)라며
시의 발표 형식으로서의 인쇄 표현(특히 활자 조판)의 중요성을

인식한 고조는 시 형식과 인쇄 기술의 상관 관계를 크게
시사하는 문제를 제기했다.

예컨대 1920년대의 전위 시를 대표하는 하기와라 교지로
특집 『사형 선고』(1926년)를 활자에 대한 인식 부족과
질 낮은 인쇄 기술로 만들어진 '초보적 습작 시대'의 산물로
단정짓고, 1930년대의 새로운 인쇄 표현의 대두를 이렇게
묘사한다. "바야흐로 활자는 문자 재현이 아닌 것이 되고 있다.
문자를 줄지은 문장이 서사적 수기의 모방에서 벗어나 인쇄
형태의 독자적 감정과 육체를 가지게 됐다. 저 기능적
튀포그라피 또는 구성 튀포그라피를 볼 수 있기를. 이 활자의
생명이 시의 방법에서 재인식돼 바르게 평가되는 시대가
온 것이다."(「시네 포엠과 튀포포토」)

더욱이 같은 시대의 시 형식에 연관한 새로운 인쇄 기술·
인쇄 표현을 지지했다. "최근 현저하게 변모하는 다른
예술 형식의 영향으로, 시 또한 유일한 구성 요소인 문자에 큰
불만을 갖게 된 것은 논쟁거리도 안 된다. 말하자면 줄곧
문자를 과대 평가한 것을 알게 된 것이다. 그리고 그 현상으로
간신히 사진에 주목하게 됐다."(「시네 포엠과 튀포포토」)

한편 사진으로 튀포포토를 실천한 인물이 호리노 마사오다.
철교나 가스 탱크를 역동적으로 찍은 신흥 사진 운동을
대표하는 사진집 『카메라·눈×철·구성』도 같은 잡지에 실린
「새로운 카메라를 향한 길」(5회 연재, 7권 11호~8권 3호, 1930년
11월~1931년 3월)을 발전시킨 것이었다. 호리노가 다른 사진가와
가장 다른 점은 인쇄에서 사진의 역할을 강하게 의식한
것으로, 『포토 타임스』에 발표한 논문 「기계미와 사진」(7권
12호, 1930년 12월)에 기술돼 있다.

호리노는 기존의 회화주의 사진에 강하게 반발하고, 이미
대중 오락으로 정착한 영화의 존재를 강하게 의식하며 사진과
인쇄의 관계를 "사진가가 수공예적 조작에 전념하는 동안
사진 인쇄술은 한 장 사진의 원본을 대량생산화했다. (…)
사진 인쇄술은 신문지 몽타주에는 없는 어떤 요소로 계산됐다.
(…) 사진 인쇄술은 지식의 일반화에 가장 공헌했다."라고
분석하고 "사진 인쇄술에 오리지널을 제공하는 것으로 사진은
겨우 그 대중적 역할을 다하고 있음에 틀림없다."라고까지
단언했다.

같은 주장이 앞서 소개한 연재 「새로운 카메라를 향한
길」의 해설에 해당하는 같은 이름의 논문 「새로운 카메라를

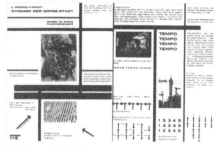

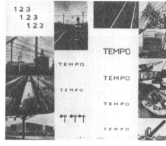

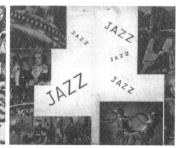

향한 길」(『현대 사진 예술론』, 1930년)에서도 전개된다. 호리노는
이 논고에서 사진을 "카메라의 기계성과 과학적 처리법을
통한 기술적 작품"으로 보고, 그 "대량생산화의 가능성"으로
"사진 인쇄술이라는 공정을 계산해 제작했을 때 비로소
합목적적 기계 예술의 일부로 활발한 운동을 개시할 수 있을
것"이라며 인쇄라는 매스 프로덕션을 거쳐 비로소 가능해진
사진의 사회적 존재 가치를 강조했다.

이후의 호리노는 그 합목적적 기계 예술의 실천에 몰두해
1931년 10월 그의 이론적 지도자인 미술사가이자
비평가 이타가키 다카오와 함께 『중앙공론』에 20쪽의 그래픽
「대동경의 성격」을 발표한다.

기계 예술의 주창자인 이타가키의 기획으로 도쿄의
다채로운 모습을 찍은 호리노의 사진과 'TEMPO', 'JAZZ',
'123' 등의 문자를 조합한 그래픽은 일본 최초로 튀포포토를
실천한 사례로 꼽힌다. 하지만 호리노 자신도 인정하듯
같은 그래픽은 모호이너지의 튀포포토 『대도시의 다이나즘』
(『회화·사진·영화』, 1925년)의 영향을 받아 전체적으로는
시험작의 한계를 벗어나지 못했다.

하지만 호리노는 이 가운데 몇 작품을 같은 해 말부터
잡지 『범죄 과학』(1930년 6월 창간)을 발표 매체 삼아 새로운

그래픽 표현(호리노는 이를 '그래픽 몽타주'로 칭했다.)의 실천, 예컨대 「수도관류: 스미다강 앨범」(2권 13호, 1931년 12월), 「겟·셋·돈」 (3권 2호, 1932년 2월), 「페이드인·페이드아웃」(3권 4호, 1932년 4월), 「다마가와 베리」(3권 6호, 1932년 5월) 등에 몰두했다.

여기까지 『포토 타임스』의 튀포포토론이다. 각 언급이 1931년 후반부터 1932년에 집중되는 점에는 유의해야 한다. 그 이유가 1931년 개최된 『독일 국제 이동 사진 전람회』(4월 13~22일 / 7월 1~7일)이다. 이 전시는 독일공작연맹이 1929년 슈투트가르트에서 개최해 유럽 각지를 순회한 대규모 전시 『필름과 사진』(1929년 5월 18일~7월 7일 / 6월 13~26일)에서 사진 부문만 일본으로 초청한 것이다.

일본 초청에 관여한 인물은 뒷날 대외 선전지 『프런트』를 발행하는 동방사를 설립한 오카다 소조[6]였다. 같은 해 영화의 토키[7]화(talkie化)에 관한 시찰·연구를 목적으로 러시아와 독일을 여행한 오카다는 베를린에서 이 전시를 보고 감명을 받았다. 그는 곧 주최자인 독일공작연맹의 사무실을 찾아가 일본 순회의 가계약을 맺고 귀국한 뒤 일본 전 주최사가 될 『도쿄 아사히 신문』을 중개했다.(「이헤이 씨와 이나 씨」, (『현대 일본 사진 전집』 월보 9호, 1959년 3월)[8]

해외의 전위예술을 실제로 볼 수 있는 드문 기회로 일본 사진계에 강한 영향을 미친 이 전시는 역사적 발전 경위에 준해 '사진술 발전에 관한 역사적 표본', '근대 사진술의 응용', '개인 제작', '응용적 자유 가공 사진'으로 나뉘며 '응용적 자유 가공 사진'에는 튀포포토도 포함돼 있다.

출품작의 목록은 남지 않아 각 작품을 구체적으로 이야기할 수는 없지만, 이 전시의 소개 기사(「일본에서 처음 공개되는 『독일 국제 이동 사진 전람회』」, 『아사히 카메라』 22권 3호, 1931년 3월)에 드러난 튀포포토 관련 작가와 출품 수는 독일에서 치홀트 여덟 점, 모호이너지 스물두 점, 바이어 열여섯 점, 부르카르츠 아홉 점, 러시아에서 리시츠키 열두 점, 로드트첸코 열세 점, 스텐베르크 형제 세 점, 쿠르티스 두 점, 네덜란드에서 즈바르트 일곱 점, 바울 스파이주제 아홉 점, 체코슬로바키아에서 타이게 다섯 점, 즈데냑 로스만 두 점 등이 있다.[9] 당연히 여기에는 모호이너지나 로드트첸코같이 튀포포토 외의 사진 제작에 종사하는 사람도 포함돼 작품 수가 튀포포토 출품작 수는 아니다. 하지만 『필름과 사진』과 일본 개최 직전에 주최된 빈 순회전(1930년 2월 20일~3월 31일)의

6. 당시 쇼치쿠키네마에 소속된 '야마노우치 히카루'라는 예명의 배우.

7. 영상과 음성이 연동하는 영화로 '발성 영화'라고도 했다. 말하는 사진(talking picture)에서 유래했다. — 옮긴이

8. 오카다는 『필름과 사진』 베를린 순회전에 관해 야마우치 히카루의 이름으로 『포토 타임스』에 「독일에서 개최된 필름과 사진의 국제 전시에 대해」(7권 2~3호, 1930년 2~3월)를 두 차례 연재했다.

9. 『필름과 사진』에서 튀포포토를
포함한 인쇄물 선정에 새로운광고
디자이너동맹이 관여한 것으로 근래에
지적됐다. 또한 치홀트는 『필름과
사진』의 실행 위원 세 명 가운데
한 명으로 이름을 올리고, 이 전시의
운영에 깊이 관여했다.

출품 목록으로 볼 때, 포스터, 서적 장정 등의 튀포포토
실천작(인쇄물)이 상당수 포함됐을 듯하다.

예컨대 사진 제작에 직접 관여하지 않은 치홀트의 경우
『독일 국제 이동 사진 전람회』 출품작 여덟 점을
이렇게 추정한다. 우선 빈 순회전에는 영화 포스터 다섯 점이
출품됐다. 게다가 당시 그의 튀포포토 관련 활동을 생각해보면
남은 세 점은 당시 그의 활동에서 가장 높게 평가된 사진집
디자인 『필름과 사진』을 계기로 평론가 프란츠 로와 치홀트가
공동 편집한 사진집 『사진눈』(1929년), 마찬가지로 로가
감수한 사진 총서 '포토테크' 1권 『L. 모호이너지』, 2권 『엔네
비르만』(모두 1930년)으로 추론하는 것이 타당할 것이다.

추론의 옳고 그름을 떠나 일본의 신흥 사진 운동은
『독일 국제 이동 사진 전람회』를 기폭제로 전성기를 맞았다.
뒷날 사진 평론가 이나 노부오는 이 전시가 "일본 근대
사진을 성립하는 데 결정적이었다고 할 만큼 커다란 영향을
끼쳤다."(『사진 쇼와 50년사』, 1968년)라고 역사적 의의를 높이
평가했다. 또한 사진가 기무라 이헤이는 "이 전시에서 사진에
관한 오랜 의문을 풀 수 있었다."(『기무라 이헤이 가작 사진집』,
1954년)라고 말했다. 전시를 연 오카다는 "단 한 사람이라도
그 전시로 이익을 얻기를 바라는 마음으로 우리가 기획한
국제 '영화 사진' 이동전이 (…) 기무라 이헤이 씨에게 가장
큰 영향을 미칠 만큼의 역할을 했다는 것이 내게는 진정
커다란 기쁨이었다."(「이헤이 씨와 이나 씨」, 『현대 일본 사진 전집』
월보 9호, 1959년 3월)라며 공적을 자부했다. 그리고 여기서 말한
세 명과 하라는 한 명도 빠짐없이 약 1년 뒤 결성된 일본공방에
모인다. 즉 『독일 국제 이동 사진 전람회』는 사진과 그
인쇄 표현에 적극적으로 관련을 맺어가던 일본공방의 또 다른
숨겨진 출발점에 있다 해도 과언이 아니다.

일본공방은 다음 장에서 상세히 다룬다. 『독일 국제 이동
사진 전람회』를 계기로 성립한 일본 근대 사진에서 사진과
인쇄 표현의 연관은 이전보다 중요한 문제로 인식됐다. 이는
사진가 하마야 히로시의 친형이자 뒷날 사진 평론으로
활약하는 다나카 마사오의 신흥 사진 운동에서 두드러지는
특징으로 "사진의 발표 형식을 기존의 전시 형식에서 인쇄술에
따른 다수 복제 출판 형식으로 중점을 옮긴 것"(「사진가를 위한
인쇄의 지식」, 『포토 타임스』 15권 12호, 1938년 10월)을 꼽은 것에서도
드러난다.

이런 상황에서 확대된 문제가 튀포포토였다. 앞의 『포토
타임스』에서 다수의 언급으로 상징되듯 일본 국내에서의
튀포포토에 관한 언급은 『독일 국제 이동 사진 전람회』
이후인 1931년 말부터 1932년에 정점에 이르고 하나의 성과로
호리노와 이타가키의 그래픽 구성을 효시로 실천 단계를
맞았다. 이는 말할 필요도 없이 기존의 인화지상의 미학적
문제가 아닌, 호리노가 지적한 '대량생산화'된 합목적적
기계 예술의 실천이었다.

* * *

다시 하라의 활동으로 돌아가자. 하라는 일본에서 튀포포토에
관심이 커지는 상황을 어떻게 받아들였을까. 하라가
『포토 타임스』에 처음 기고한 것이 1934년 9월(「사진 포스터」,
11권 9호)이고, 그가 『독일 국제 이동 사진 전람회』를
관람했다는 기록도 없다. 하지만 하라의 튀포포토를 향한
흥미는 이미 『신활판술 연구』의 서문에 쓰였다. "우리는
현대 인쇄물의 모든 형식이 신활판술 이론을 의식적으로
취하거나 무의식적으로 영향받고 있다. 오늘날 사회적으로
중요한 여러 종의 그래픽적 형태도 이런 신활판술 속에서
현저하게 성장한 것이다."(『신활판술 연구』)
 해외의 동향을 주시한 하라는 새로운 그래픽 표현의
대두를 예견하고, 노이에 튀포그라피의 연장선상에 있는
문제로 여겼다. 여기 드러난 "노이에 튀포그라피, 튀포포토,
그래픽 구성"이라는, 연관된 문제의식을 전제로, 스스로
튀포포토를 향한 관심을 명확히 표명한 것이 논문 「새로운
시각적 형성 기술로」와 연재 「그림 – 사진, 글씨 – 활자,
그리고 튀포포토」였다.

시각 전달로서의 튀포포토

1932년 9월 하라는 계간 논문집 『건축·조원·공예』 6집
「기술의 새 연구」에 논문 「새로운 시각적 형성 기술로」를
발표한다. 이 논문에서 하라는 인쇄 및 사진 기술을
20세기 문화의 상징으로 보고, 시각 전달 형식으로 인쇄
매체가 생활에서 맡아야 할 역할과 방향성을 논한다.
이 글은 시각 전달에 관한 개론으로 「우리의 신활판술」에

포함된 일본에서의 전개는 다루지 않았다.

글 앞머리에서 하라는 근대 인쇄 기술의 빠른 발전에
따른 인쇄물의 범람이나 영화, 라디오, 축음기 등 신흥 매체가
대두되면서 인쇄 매체가 맡을 영역이 서서히 바뀌는
실정을 지적한다. 그리고 시대의 변화에 맞는 신속한 전달
형식의 필요성을 꼽는다.

이제 우리는 인쇄술을 다시 인식해야 한다. 구텐베르크나
제네펠더 이후 문자나 각종 형상의 복제적 재생산적
방법에 지나지 않은 인쇄술을 인간을 향한 전달 매체
(도구)로 말이다. 독일을 중심으로 유럽의 젊은
기술적 인텔리겐치아가 시작한 신활판술 운동도 이런
관점에서의 운동임에 틀림없다. 운동 발생 초기인
1925년경 '기본적 활판술'로 불리고, '구성주의 활판술',
'기능적 활판술'로도 불렸다. 그들은 주로 활판술의
범위에서 활동했지만, 이후 평판술이나 사진 철판술도
포함했다. 그 운동은 활판술로 '가장 인상적인
형태의 명확한 전달 수단'이 되도록 하는 데서 출발한다.
활판술을 근대인의 생활에 적응한 형태로 합목적적
시각적 형성인 셈이다.

이는 동시대적 노이에 튀포그라피의 존재 의의를 설명한
것이며, 이어서 하라는 치홀트 등이 주장한 내용의 골자인,
활자 선정 기준이나 가독성 문제, 다채로운 색이나
흰 공간의 효과적 이용 등을 대략적으로 설명한 뒤 활자
못지않게 중요한 요소로 '사진'의 유용성을 지적한다.

사진은 우리에게 대상에 대한 가장 객관적 묘사를
부여한다. 우리 시대의 시각적 전달 형식은 객관적이고
정확해야 한다. (이는 인쇄의 전달 형식뿐 아니라 다른 영역,
예컨대 영화의 전달 형식도 그렇다.)
　　따라서 오늘날의 인쇄 면은 객관적이고 정확하고,
명료한 문자(그로테스크체)와 객관적이고 정확하고,
명료한 그림(사진)을 지니지 않으면 안 된다. 근대인은
(회화뿐 아니라 더욱 넓은 의미로서의) 그림에 목말라 있다.
그들의 갈증을 풀어주는 것이 신문, 잡지의 그림(삽화, 사진
등)이다. 게다가 이들 회화적 요소는 그곳에 쓰인 기사의

보조로 인쇄물 발행자가 의도한 내용을 알기 쉽게
하는 것도 가능하다. 사진은 그 점에서, 누구라도 쉽게
이해할 수 있다는 점에서, 특히 뛰어나다.

따라서 신문이나 잡지에서의 사진판의 양이 점점
증가한다. (그리고 마침내 그래픽을 만들었다.) 이런 경향은
모든 저작물을 (결국 철학적 저작물까지) 'I see all'처럼 만들
것이다. 사람들은 버스 안의 짧은 시간 동안 스물세 줄의
문장과 몇몇 사진판을 보는 것으로, 정치와 경제 문제를
이해할 수 있게 될 것이다. 우리가 일상에서 보는
사진판은 우리의 시각적 경험을 풍부하게 한다. 치홀트가
말하듯 "만일 사진이 없었다면, 우리는 이렇게까지
많은 현실을 경험할 수 없었을 것이다."

그리고 사진만이 사람들의 '인쇄된 그림'을 향한
강한 요구를 충족시킬 수 있다. 소위 예술가의 손으로
그려진, 수공적 회화에 따라서는, 수적으로도 도저히
이렇게 이상하리만큼의 수요를 채우는 것은 어렵다. (…)
이 경우 사진이 그 자체로 예술인지 아닌지를 문제시할
필요는 없다. 치홀트가 말했듯 "활자와 면의 종합에서는
구성상의 대비와 그 상호 관계에 관한 평가에 따라
예술이 될 수 있다." 우리는 이른바 예술 사진가보다
무명에 가까운 사진 기자가 때때로 우수하고 매력 넘치는
사진을 만드는 점에 주의해야 한다.

하라는 이런 활자와 사진의 문제를 바탕으로 사진가와
도안가와 인쇄 기술자의 협업을 지적한다. 그리고 사진과
근대 기술, 모노타입이나 라이노타입 등 자동 활자
주조기, 광학 기술을 응용한 사진식자, 1928년 개발된 사진
전송 기술(NE식 전동 사진), 사진 인쇄의 가능성을 확대한
오프셋인쇄나 그라비어인쇄 등을 들고 그들의 결합에 따른
'새로운 시각적 형성 기술'의 장래상을 예견했다.

이렇게 새로운 그래픽을 둘러싼 시각적 형성 기술의 길은
다시 개척될 것이다. 우리 책의 하나같이 같은 크기의
활자로 하나같이 조판된 단조로운 회색 본문은 새로운
채색 그림책으로 바뀔 것이고, 아울러 어떤 연속하는
시각적 형성(예컨대 영화의 시각적·계속적 경험의 섭취 등)으로
파악될 것이다.

신문, 잡지, 포스터, 전단도 같은 길을 가게 될
것임에 틀림없다. 나같은 경우에는 이들이 누군가에 의해
어떤 역할을 할지가 문제이다.

여기까지가 논문 「새로운 시각적 형성 기술로」의 개요다.
이 논문은 인쇄 표현상 사진의 유용성을 지적한 것으로
'튀포포토'라는 용어는 사용하지 않았지만, 하라가 기술한
것은 분명 튀포포토 이론이다.

하라는 이 논문에서 활자와 사진 모두를 기능적으로
연결한 튀포포토를 가장 객관적이고 정확한 전달 형식을
실현한 방법론으로 파악하고, 기술과 표현 양측면에서
전환기를 맞은 1930년대에 대두한 새로운 그래픽을 튀포
포토를 실천하기 위한 과제로 여겼다. 다시 말해 당시 그에게
튀포포토는 '근대인의 생활에 적응한 형태로 합목적적 시각
형성'을 목적으로 한 노이에 튀포그라피의 진의에 근거한
문제로, 그 실천 대상으로 새로운 그래픽은 극히 중요한 인쇄
매체의 근미래상이었다고 말할 수 있다.

전후 하라는 튀포포토에 관해 "내게는 하나의
깨달음이었다."(「청춘: 바우하우스 전후」)라고 술회하며 "그것이
이른바 도안가의 일이었음을 나 자신도 전혀 생각하지
못했다. 뭔가 새로운 문화적 기술 같은 것으로 생각했다."
(「청춘: 바우하우스 전후」)라고도 말했다. 실제로 당시 그는
실천적 활동과 일정 거리를 두던 때로, 이 논문을 쓴 동기는
단순한 활자나 사진의 인쇄 기술론(또는 자기 표현의 증명)이
아닌, 어디까지나 인쇄 매체의 동시대적 커뮤니케이션 수단의
개념과 장래상을 그려내는 것이었다.

* * *

총괄적 논문 「새로운 시각적 형성 기술로」에 관해 하라가
튀포포토를 구체적으로 언급한 것이 그로부터 약 반년 뒤에
발표된 논문 「그림-사진, 글씨-활자, 그리고 튀포포토」다.

이 논문의 발표 무대가 된 사진지 『광화』는 1932년 5월
노지마 야스조, 다카야마 아와타, 기무라 이헤이라는
일본 근대 사진사에 이름을 남길 사진가들이 창간했다. 앞서
설명한 『포토 타임스』와 마찬가지로, 또는 그 이상으로
일본의 신흥 사진 운동에 중요한 역할을 한 이 잡지의 성격은
동인들의 이름으로 발표한 「창간의 말」에 단적으로 드러난다.

"사진의 예술적 업무의 상당수는 소위 예술 사진다운 개념적 작품에 빠져 그 생명과 매력을 잃은 것은 아닐까. / 근년 세계적으로 나타나는, 사진의 기능을 살려 독자적인 예술적 경지를 쌓아야만 한 각성적 운동이 대표적 예다. / 『광화』는 사진 독자의 예술 표현 작품을 모아 우리의 생활과 사회에 기여하고자 한다."

그리고 창간부터 10여 개월을 거쳐 1933년 2월부터 하라의 논문 「그림-사진, 글씨-활자, 그리고 튀포포토」(2권 2~5호)가 4개월 동안 연재된다. 하라에게 집필을 의뢰한 경위는 확실하지 않지만, 아마도 기무라가 추천했을 것이다. 당시 기무라는 앞서 설명한 오타가 지휘한 나가세상회 광고부에서 1929년 말부터 1933년 7월까지 사진 부문을 책임지며 『'새로운 카오비누' 지명 공모전』에서 두각을 드러낸 하라의 존재를 알았기 때문이다.

「그림-사진, 글씨-활자, 그리고 튀포포토」의 내용을 살펴보자. 하라는 연재 앞머리에 "인쇄술의 발달이나 사진술의 발달이 아닌, 이들 기술 발달에 따라 변화한 새로운 시각적 형성 수단에 관한 것"이라 밝히며 같은 문제를 다루고 있음을 시사한다.

이후 1회 「그림과 문자」(2권 2호, 1933년 2월), 2회 「사진」 (2권 3호, 같은 해 3월), 3회 「활자」(2권 4호, 같은 해 4월), 4회 「튀포포토」(2권 5호, 같은 해 5월)와 이 논문은 각 회마다 설정된 개별 주제에 따라 논지를 폈다.

우선 「그림과 문자」에서는 15세기 이후 삽화와 본문 활자체의 관계를 인쇄사의 견지에서 되돌아보고, 그 특징을 치홀트의 『노이에 튀포그라피』에서 인용한 문장 "합목적적인 것보다도 아름다움이나 예술 따위의 말로 표현한 부류의 것들에 더욱 관심이 쏠렸다."로 대변했다.

이어서 「사진」 앞머리에서 하라는 1939년 루이 자크 망데 다게르가 공표한 최초의 실용적 사진 기법 '다게레오타이프(daguerréotype)' 이래 사진도 마찬가지로 그 예술적 가치를 위해 싸워왔음을 지적한다. 하지만 대상 묘사 기계로서의 사진의 실용적 가치는 오늘날의 전화나 타자기와 같은 사회적 지위를 획득했다고 말하고, 그 일례로 최근 대두하는 그래픽지의 저널리즘을 든다. 그리고 "사진은 명쾌한 표현(이는 사진의 독특한 매력이다.)과 기계적 생산법으로, 우리에게 주어진 우리 시대에 적합한 형상적 묘사 수단이

세계 각국의 그래픽지를 소개한
「그림-사진, 글씨-활자,
그리고 튀포포토 2」의 펼침면. 1933년
3월.

될 수 있었다."라며 유용성을 지적한다.

「활자」에서는 "어떤 시대의 민중은 당대의 활자체를
가진다."라고 말하고, '오늘날의 활자체'로 산세리프체를 들며,
그 근거로 노이에 튀포그라피의 개요를 설명한다. 그리고
이미 말한 일문 활자의 문제점을 들고 활자 선정 기준으로
'합목적성'을 가장 중요시해야 한다고 강조했다.

이런 개별 주제의 논문을 바탕으로 「튀포포토」는
명쾌한 주장으로 시작한다. "어떤 시대도 제각기 독자적 시각
전달 형태를 가진다. 현대의 그것은 영화고, 빛의 광고고,
튀포포토다. 튀포포토는 활판적 재료(활자, 계선, 기호 등)와 사진과
비슷해 가장 시각적으로 정확하게 형성된 전달 형태다."

그리고 하라는 인쇄에서의 사진 도입이 새로운 공간과
동력을 획득해 그 표현을 풍부하게 했다고 말하고, 그 본질을
해설한다.

typo에 foto를 더한 typofoto가 아닌, typo에 foto를 곱한
typofoto가 돼야 한다. 튀포포토는 활판적 재료와 사진의
병렬이 아닌, 그들의 시각적 종합이다.

원래 사진술은 옛 삽화에 비해 한 가지 커다란
차이점이 있다. 사진술은 상식적으로 삽화가 아니다.
사진은 글의 보조가 아니라 글과 동등하다. 오늘날
사진은 문자에 따른 설명을 대신해 인쇄 면에 이미 들어와
있다. 그렇기에 이 두 요소는 옛 시대 그림과 문자의
관계보다 더욱 밀접하게 관계하지 않으면 안 된다. 그러면
사람들은 전달 내용을, 종래처럼 단순한 간접 지식으로
받아들이지 않고 직접 시각적으로 받아들일 수 있게 된다.

하라는 그 실제적 방법론으로 사진과 활자의 미적 통일,
객관적으로 명료한 사진과 객관적이고 명료한 산세리프체의
선택으로 꼽는다. 이어서 일본에서의 전개에 관해 "일문
활자와 사진을 결합할 때 우리는 매우 곤란스럽다."라면서
"우리에게 주어진 비교적 명료한" 활자체로 명조체와
고딕체를 추천한다.[10]

또한 앞으로의 과제로 새로운 활자체 개발의 필요성이나
사진식자의 도입, 또는 천연색 인쇄의 가능성을 지적하고,
"그래서 튀포포토는 사진과 인쇄 기술의 성장과 맞물려 우리
시대에 가장 적합한 시작적 전달 형태의 형성 이론을 확립할
것"이라는 말로 논문을 맺는다.

지금까지가 「그림-사진, 글씨-활자, 그리고 튀포포토」의
개요다. 앞서 설명한 「새로운 시각적 형성 기술로」의 내용을
계승하면서 일본에서의 전개를 언급한 점에서 매우 구체적인
튀포포토론이 됐다.

이 연재의 또 다른 특징은 시각에 직접 호소하는 전달
형식으로서의 튀포포토의 유용성을 강조한 점이다. 거기에는
인쇄 매체 자체를 '읽다'에서 '보다'로 이행한 것에서
'우리 시대'에 적합한 새로운 시각 전달(비주얼 커뮤니케이션)
수단을 확립하려 한 그의 강한 의지를 볼 수 있다. 이 점에서
하라는 「그림-사진, 글씨-활자, 그리고 튀포포토」에서
앞 장에 소개한 논문 「유럽 활판 도안의 신경향」이나
『신활판술 연구』에서 다룬 노이에 튀포그라피의 수용을
토대로 자신의 지향점을 처음 구체화했다.

* * *

사진계에서는 하라의 튀포포토론을 어떻게 받아들였을까.
하라가 제시한 문제 자체는 『광화』 창간호에 실린 사진

10. 하라는 「그림-사진, 글씨-활자,
그리고 튀포포토」의 셋째 연재인
「활자」에서 일문 고딕체 활자에 대해
가독성 측면에서 구문 산세리프체
활자와 "반대 효과를 낳는다."라며
부정적 견해를 드러냈지만, 넷째 연재인
「튀포포토」에서는 "비교적 명료한
자체"로 평했다. 이는 본문 조판을 전제한
경우와 사진과의 대비 관계(예컨대
도판 설명 등)를 전제한 경우의 차이지만,
"일문 활자와 사진을 결합할 때
우리는 매우 곤란스럽다."라며 기본
입장을 바꾸지는 않았다.

「우리의 생활, 사회의 활용에 기여」와도 겹치지만, 사진계의 주류 그래픽론과는 약간 달랐다. 그 차이는 하라보다 앞서 사진가 호리노가 『광화』에 연재한 「그래픽 몽타주의 실제」(4회 연재, 미완, 1권 3~6호, 1932년 7~11월)를 보면 알 수 있다. 호리노는 그래픽 표현의 성립 과정을 이렇게 해설한다. "사진가 이외의 사회인이, 사진을 적극적으로 사회 생활의 한 요소로 이용하기 위해 판화화[인쇄]를 생각해, 시각적으로 부족한 곳은 문자의 도움을 받아 효과적으로 활용하기 시작했다. 이 시도를 다시 의식적으로, 구체적 구성 예술 형식으로 바꾼 것이 튀포포토이며, 오늘날의 그래픽 몽타주다."(1권 3호, 1932년 7월, 강조는 인용자)

이 글이 드러내듯 호리노와 하라의 그래픽론의 가장 큰 차이는 활자가 차지하는 비중이었다. 같은 그래픽이라는 인쇄 표현의 사회적 가능성을 논하면서도, 사진이 주체이며 활자는 영화자막 같은 보조 요소로 본 호리노와 활자와 사진의 상관성, '활자적 재료와 사진의 병렬이 아닌, 그들의 시각적 종합'을 중시한 하라의 차이는, 이른바 '구성 사진' 또는 노이에 튀포그라피를 기조로 하는 디자이너와 입장 차이인데, 그래픽 구성에서 활자를 어떻게 볼 것인지에 따라 방향이 좌우되므로 두 자세는 기본적으로 다르다.

당시 사진계에서는 '그래픽 몽타주'라는 이름으로 그래픽 형식을 실천한 호리노의 주장이 우세했다. 사진을 주체로 한 호리노의 논리를 사진계가 지지한 것은 당연하지만, 활자를 보조 요소로 보는 경향에 하라는 앞의 연재에서 반대 의견을 드러낸다.

"활자는 사진과 결합할 때 흔히 바람직하지 않은 미적 통일을 방해하는 첨가물로 취급받기 십상이지만, 튀포포토 제작에서 활자와 사진은 등가의 조형적 필수 요소라는 관점에서 활자체의 크기 채택과 배열법을 추구해야 한다." (「그림–사진, 글씨–활자, 그리고 튀포포토 (4)」, 2권 5호)

사진계가 호리노의 주장을 지지한 또 다른 배경에는 모호이너지가 『회화·사진·영화』에서 튀포포토 사례로 발표한 시나리오 『대도시 다이나미즘』의 강렬한 비주얼로 '튀포포토 이론과 『대도시 다이나미즘』적 표현을 동일시'하던 경솔함도 있다.

이를 위해 하라는 연재 「그림–사진, 글씨–활자, 그리고 튀포포토」에 수많은 튀포포토 작품 사례, 예컨대 독일의

여성 그래픽지 『노이에 리니에』(1929년 창간)의 지면이나 『투름프』, 『포르뎀베르게길데바르트』 등의 잡지에 광고 등을 실으며 오해를 바로잡으려 했지만, 당시의 경향을 불식할 만큼의 영향력은 없었고, 결국 사진계의 지지를 얻지 못했다.

단지 리버럴한 『광화』 동인, 기무라, 노지마, 회화주의 사진 비판론 「사진으로 돌아오라」를 창간호에 기고 후 2호부터 동인에 가담한 사진 평론가 이나 노부오 등은 튀포포토의 가능성을 논리정연하게 설명한 하라를 주목한 듯하다.

이 연재 이후 하라는 『광화』에 「사진 전람의 한 형식으로서」(2권 8호, 1933년 8월)나 「리시츠키의 사진적 작품」 (2권 9호, 1933년 9월)을 기고하고, 이 잡지에서 주최한 좌담인 「기누가사 씨를 중심으로 한 영화 좌담회」(2권 6호, 1933년 6월)나 「철도성 제작 영화 『일본의 사계』 비판」(2권 7호, 1933년 7월)에 참여하는 등 준동인에 가깝게 활동하며 『광화』 동인이나 주변 문화인, 앞서 설명한 오카다나 이타가키 등과 친분을 쌓았다. 그의 첫 튀포포토 작업도 이 친분에서 비롯했다.

튀포포토와 전시 공간

하라의 튀포포토 작업은 약간 의외의 형태인 「그림-사진, 글씨-활자, 그리고 튀포포토」 연재를 끝내고 약 2개월 뒤인 1933년 7월 『광화』 동인이자 잡지의 실질적 재정 지원자인 노지마 야스조의 사진전 『사진, 여자의 얼굴 스무 점』 (기노쿠니야갤러리, 6~8일) 전시 디자인으로 시작된다.

이 일은 하라의 첫 전시 디자인으로 중요하지만, 튀포포토의 측면에서만 보면 그가 제기한 '새로운 그래픽'이 아닌 '전시'였다는 점에서 사례로 보기 모호하다.[11] 하지만 기존 전시 형태와 달리 그가 디자인한 공간에서는 문자와 사진이 교류하는 "시각적으로 가장 엄밀히 형성된 전달"이라는 튀포포토의 기본 개념을 읽을 수 있고, 그가 거둔 성공과 여파를 생각하면 다루지 않을 수 없다.

전시 주최자인 노지마와는 『광화』 연재 후 급속도로 깊어졌다. 하라는 고지 마치에 있는 노지마의 집에서 개최된 노노미야사진연구회 외에도 사교 댄스 연습회나 연 두 차례 정도 열린 큰 파티에도 초대받았다. 그런 교유에서 노지마에게 사진전 전시 디자인을 의뢰받은 것이다.

11. 인쇄 매체에서 하라의 튀포포토 실천 예로 1929년 10월부터 1935년 4월에 걸쳐 맡은 대중 경제지 『샐러리맨』 표지 구성이 있다.(2권 10호~8권 4호, 이 가운데 3권 10호까지는 '히로 하라'로 발표했다.) 하라는 주요 기사 제목의 조판과 포토 몽타주와의 융합을 시도했지만, 그 표현이 독자적 스타일을 보이기 시작한 것은 『사진, 여자의 얼굴 스무 점』이 열린 1933년부터로, 이때부터 하라 내부에 구체적 튀포포토관이 형성되기 시작했을 것이다.

노지마 야스조의 『사진, 여자의
얼굴 스무 점』 전시장 풍경. 1933년 7월.

하라의 전시 디자인 개요는 다음과 같다. 우선 전지
크기의 작품과 같은 높이의 흰색 베니어판(위아래 약 56센티미터,
두께 6밀리미터)이 전시 벽면에 가로로 한 줄 붙고, 그 위에
다시 6밀리미터 두께 베니어판에 임시 부착한 작품이
약 70센티미터 간격으로 배치된다. 각 작품은 흰색 베니어판에
약 3밀리미터 너비의 무광 처리 알루미늄 테두리로
사방을 고정하고, 각 작품 사이에는 세로로 약 9센티미터
크기로 알루미늄을 잘라 만든 산세리프체 작품 번호를
붙인다는 것이었다.

하라의 자세에 노지마가 "진열 방식이 독창적이고
우수했기 때문에 더욱 힘들었어요. 적당히 할 거면 하지 않는
게 낫다는 하라 씨의 뜻이 담겨 있기에 엄청난 소동이
일어났죠."(「잡록」, 『광화』 2권 8호, 1933년 8월)라고 밝힌 점으로
미루어 하라가 이 일에 정력적으로 몰두했음을 알 수 있다.

하라가 의욕적이었던 배경에는 아마도 리시츠키의 전시
활동을 향한 강한 공감이 있었을 것이다. 이는 그가
전시 2개월 뒤 『광화』에 발표한 논문 「리시츠키의 사진적
작품」에서 읽어낼 수 있다.

하라는 이 논문에서 리시츠키가 전시 구성의 주임을
맡은 1930년 『국제 위생전』 소비에트관 전시장 사진을
실으면서 "그는 이 전시에서 사진을 매우 훌륭하게 사용했다.
사진이 액자에 속 그림이 아닌, 입체적 구성 요소로 유리

또는 경금속 등 새로운 조형적 재료와 잘 어우러져 신선한
효과를 내는 데 성공했다."(「리시츠키의 사진적 작품」, 『광화』
2권 9호, 1933년 9월)라며 암암리에 그 수법의 계시를 받았음을
추측할 수 있다. 『사진, 여자의 얼굴 스무 점』은 시공
단계에서 어쩔 수 없이 약간의 수정을 거치게 돼 전시 첫날
오후 1시 반에 겨우 완성됐다.

　　엷은 회색 벽면에 근대적 두루마리 그림을 펼친 것처럼
하양과 검정, 단단한 은색 재질의 세계. 이는 전시장에
가져다놓은 마르셀 브로이어의 쇠파이프 의자를 의식한 듯한
현대적이고 금욕적인 공간이었다. 노지마도 "건축가
쓰치우라 가메키 씨가 설계한 전시 회장에 하라 씨가 설계한
진열법이 딱 들어맞아 보기 드문 아름다운 전시가 됐다."
(「잡록」)라며 그 만듦새에 만족했다. 이런 효과 덕이었는지
극심한 폭염이었음에도 3일 동안의 전시 기간에 1,000명을
넘는 관객이 몰릴 만큼 성황을 이뤘다. 동시에 하라의
전시 디자인도 획기적 수법으로 크게 평가돼 사진계와 건축계
양쪽에서 각광받았다.

　　사진계에서는 비평가 이타가키 다카오가 하라의 전시
디자인을 다뤘다. 이타가키는 감상자와 전시 작품의
높이 관계나 동선에 관해 쓴소리를 하면서도 그때까지의 회화
작품의 전시 형식과는 전혀 다른 "사진 예술의 특질을 살린
진열 형식"이라며 높은 평가를 내렸다.

　　　여성 얼굴만 찍은 노지마 야스조 씨의 개인전은 도쿄
　　　부립공예학교의 하라 히로무 씨가 디자인했다. 작품 진열
　　　방식은 더없이 뛰어났다. 하라 씨는 본래 튀포포토
　　　연구가이나 이 전시의 설계에서는, 그 이론적 교양이,
　　　좋은 취미로, 적당히 활용됐다. (…) 이런 사진 전시를
　　　일정 설계자(어디까지나 사진 예술을 바르게 이해한 사람이어야
　　　한다.)에게 맡기는 시도는 다른 경우에서도 앞으로
　　　더욱 활발해져도 좋을 것이다.(「사진전의 진열 형식」, 『아사히
　　　카메라』 60권 4호, 1933년 10월)

한편 건축계에서는 잡지 『신건축』에서 하라와 유명 건축가·
비평가의 좌담(학사회관, 7월 31일)을 열고 속기록을 실었다.
(「전시를 말하다」, 『신건축』 9권 8호, 1933년 8월) 좌담 담당 기자는
"진열 형식에 일관적 밝기가 있고, 간소한 소재 구사와

조화를 이뤄 명쾌한 전시장 설계를 보여주었다."라며 하라를 높이 평가했다.

참석자는 일본 근대 건축 운동의 막을 연 분리파건축회의 동인이자 건축가인 호리구치 스테미, 전해인 1932년 저물어가던 바우하우스에서 유학을 마치고 귀국한 건축가 야마와키 이와오, 당시 '트로켄 바우'로 불린 건식 구조 주택으로 두각을 드러낸 건축가 이치우치 겐, 사진계뿐 아니라 건축계에서도 왕성한 비평 활동을 한 이타가키, 여기에 하라까지 다섯 명이었다. 좌담에서는 이타가키의 비평과 함께 감상자와 작품의 높이 관계(이 점에 대해서는 하라 자신도 실패를 인정한다.)나 동선 문제, 사진 자체의 배열 순서 등이 화제에 올랐지만, 가장 흥미로운 주제는 전시장 입구에 설치된 사인(전시 제목)이나 작품 오른쪽 상단에 붙인 산세리프체 작품 번호였을 것이다.

이타가키 야마와키 씨, 제목에 관해 말씀하실 게 있죠?

야마와키 일본 문자가 어렵죠?

하라 '島'라는 글자는 안쪽 공간을 뚫다가 실수해 두 번 만들었지만, 두꺼워지고 말았어요.

야마와키 약간 경직돼 보였어요.

이치우라 숫자는 조금 더 작고 낮게 했다면 더 좋았을까요?

야마와키 숫자 윗 여백이 너무 강조될 거예요. 지금 그대로라면 살짝 위로 올리는 게 좋은데….

이타가키 저는 그대로가 좋아요.

호리구치 저도 그대로가 좋아요.

하라 너무 커질 것 같은데요?

이타가키 그대로가 좋아요.

호리구치 사진으로 보면 숫자는 검게 보이는데 실물은 은색이라서 그리 강하게 느껴지지 않아요. 그보다 이 숫자 1은 머리의 삐침을 없애고 뾰족한 봉처럼 그대로 곧게 내리는 것이 좋지 않았을까요? 처음에는 이 스타일로 하셨던 것 같은데….

이타가키 삐친 게 좋아요.

호리구치 숫자 5도 세로 기둥을 곧게 내리는 것이 좋았을 거예요.

이타카키 5는 스타일이 어딘가 다르지 않나요?
약간 예스러운 느낌인데.

건축계 논객들 앞에서 곤혹스러워 했을 하라가 떠오른다.
하지만 당시 논객들의 활동을 살펴보면 그들이 하라의 타이포
그래피까지 화제로 삼는 것은 당연하다. 호리구치는 앞서
설명한 1923년의 『바우하우스전』을 현지에서 견학하고, 뒷날
맡은 『건축 기원』 바우하우스 특집호(1929년 11월) 표지에서
바이어의 『바이마르 국립 바우하우스 1919~23』의 장정을
선보였다. 자신의 건축 작품집의 장정 『시인소우
도면집』(1927년)이나 『일 콘크리트 주택 도안집』(1930년)에서도
분리파건축회 작품집의 흐름을 조합해 이지적 디자인을
구사하는 등 그래픽 분야에서도 재능을 발휘했다.
　　한편 야마와키는 건축가뿐 아니라 나치스의 위협에 노출된
바우하우스를 그린 포토 몽타주 『바우하우스에의 타격』
(1932년)으로도 유명하다. 야마와키가 유학할 1930~2년은
모호이너지와 바이어가 바우하우스를 떠난 뒤였고, 광고 공방
주임으로 요스트 슈미트가 있었다. 슈미트에게 표준 활자체를
배운 야마와키는 건축뿐 아니라 광고와 사진에도 관심을
드러냈다. 야마와키는 1932년 일본에 편지 한 통을 보낸다.

　　바우하우스의 사진 공방과 광고 공방에 일본의 전문가가
　　누구라도 오시면 좋겠습니다. 지금 독일 광고·
　　인쇄계에서 1위를 점하는 포토 몽타주 광고 도안 등을
　　반드시 일본의 전문가가 2~3년 착실히 해줬으면 합니다.
　　지금까지 이곳에 온 일본인은 저를 포함해 두 명의
　　건축가[일본인 최초의 유학생 미즈타니 타케히코와 야마와키]
　　뿐이기에 다시금 통절히 아쉬움을 느낍니다.(「재독
　　야마와키 이와오 씨가 와다 조교수에게」, 『도쿄미술학교 교우회 월보』
　　31권 1호, 1932년 4월)

야마와키는 귀국 직후 포토 몽타주 작품뿐 아니라 표준
활자체를 응용한 『야마와키 이와오의 유럽 시기 무대
스케치전』 포스터(1933년)를 제작하는 등 그 가능성을 모색한다.
이타카키는 1929년 이후의 본인 저작을 다시 현대적으로
꾸몄다.
　　『기계와 예술의 교류』(1929년)에서는 천 양장에 형압과

1933~4년경의 초상 사진.

인쇄한 라벨을 함께 이용하는 기법을 채용했고(「재독 야마와키 이와오 씨가 와다 조교수에게」), 이후 『우수선의 예술 사회학적 분석』(1930년), 『새로운 예술의 획득』(1930년), 『예술적 현대의 여러 모습』(1931년)에서는 호리노 마사오의 사진을 구사했다. 이는 당연히 이타가키가 직접 작업한 것은 아니지만, 동시대 기계 예술 주창자인 그의 기획을 제외하고는 일본 장정사에서 독특한 지위를 점하는 일련의 저작을 말할 수 없다.

이렇게 보면 하라의 전시 기법은 이치우라를 뺀 세 명에게 흥미로운 문제였으며 타이포그래피에 일가견이 있는 이들의 지적은 얼마간 트집 잡기로 보이기도 하지만 나름대로 요점은 짚었다.

하라도 그들과의 좌담이 결코 불쾌하지 않았다. 뒷날 그는 이 좌담에 관해 "당시 나는 디스플레이 경험이 전혀 없었음에도 전문가의 눈에 들어 전시 설계를 주제로, 좌담을 『신건축』이라는 전문지가 다룬 것은 인상 깊은 일이었다." (「『여자의 얼굴전』에 즈음해」, 『노지마 야스조 유작집』, 1965년) 라고 말하고 전시 디자인을 성공으로 여겼다.

"typo에 foto를 더한 typofoto가 아닌, typo에 foto를 곱한 typofoto가 돼야 한다."라는 주장을 드러낸 이 전시는 튀포포토의 개념을 처음 실천함으로써 개인적으로도 큰

수확이었다. 이 성공으로 뒷날 하라가 맡은 전시의 디자인이나
사진 벽화의 디자인, 『라이카로 찍은 문학가 초상 사진전』
(1933년), 『보도사진전』(1934년), 『난징 – 상하이 보도사진전』
(1938년), 『파리 만국박람회』의 「일본 관광 사진 벽화」(1937년),
『뉴욕 만국박람회』의 「일미 수교」(1939년) 등을 진행하기
위한 자신감을 얻었다.

　　하라가 사진과 인연을 맺은 『광화』는 노지마의 전시 이후
55개월 뒤인 1933년 12월 통권 18호로 창간 후 1년 반이라는
단명으로 휴간했다. 하지만 연재를 계기로 생긴 잡지 동인이나
주변 문화인과의 신뢰는 휴간 후에도 계속돼 이후 활동을
지지하게 된다. 그런 의미에서 『광화』 연재는 같은 해 후반에
본격화하는 일본공방의 중요한 포석이 됐다.

하라가 튀포포토로 인쇄 매체의 미래를 그린 1933년은 역사의 중요한 분기점이었다. 1월 30일 독일에서 나치스 당수 아돌프 히틀러가 수상으로 취임하면서 박해와 침략의 시대가 열렸기 때문이다.

히틀러 정권은 디자인 세계에도 그림자를 드리웠다. 1933년 3월 초순 나치스는 치홀트를 '문화적 볼셰비키'라는 죄목으로 구속했다. 3월 초순은 같은 달 5일 개최될 국회 총선거 전후를 즈음해 반나치 세력에 대한 탄압이 맹위를 떨칠 때였다. 히틀러 정권 탄생 직후인 2월 4일에는 '독일 국민 방위를 위한 대통령 긴급령'이 공포돼 나치스에서는 출판이나 집회에 침범할 수 있게 됐다. 또한 같은 달 27일 일어난 국회 방화 사건을 계기로 다음 날인 28일 재판 없이 경찰 권력이 자의적 보호 구속을 행사할 수 있게 한 '국민과 국가의 보호를 위한 대통령 긴급령(국회 연소 사건에 관한 긴급령)'이 공포돼 공산주의자와 사회민주주의자에게 노골적 탄압을 가속했다.

당시 치홀트가 정치적으로 어떤 입장이었는지는 확실하지 않다. 하지만 과거 러시아풍의 '이반'이라는 이름을 쓰고, 당시 독일 국내에서 가장 비독일적이고 과격한 타이포그래피론을 주장한 그는 나치스에게 '좋아할 수 없는 인물'이었다. 그는 6주 동안 구속되면서 생활 기반이었던 교직에서도 해고됐고, 석방됐을 때 나치스의 세력은 비약적으로 커져 있었다. 이미 정부에 법 개정 등의 권한을 인정한 국민과 국가의 위급 제거를 위한 법률인 전권위임법 (3월 23일)이나 반유대인법(4월 7일)이 성립되고, 5월 10일 나치즘의 만행을 상징하는 분서 사건이 각지의 대학 도시에서 일어났다.

계속되는 탄압으로 치홀트는 같은 해 7월 아내 에디트와 어린 아들 피터를 데리고 조국을 탈출했다. 그들이 정착한 곳은 독일과 프랑스의 국경에 있는 스위스의 북서부 도시 바젤이었다.

한편 바우하우스도 나치스의 탄압에서 벗어날 수 없었다. 1925년 이후 바우하우스는 독일 동부의 공업 도시 데사우를 거점으로 활동했지만, 1932년 데사우 시 의회의 다수를 점한 나치스가 학교를 '볼셰비키 학교'로 낙인을 찍고 재정 지원을

끊었다. 당시 학장이자 건축가인 미스 반 데어 로에는
학교 폐쇄 직후인 10월 바우하우스를 베를린으로 옮겨 사립
예술 학교로 다시 출발했다. 하지만 이듬해인 1933년 4월
베를린 바우하우스는 다시 '볼셰비키적 학교'로 게슈타포의
수색을 받은 뒤 건물을 봉쇄당했다. 미스가 정권과 교섭하며
재개의 활로를 모색하자 정권은 칸딘스키나 힐벨사이머
등의 교수진 해임을 조건으로 내세웠다. 미스는 뜻을 굽히지
않고 같은 해 7월 교수 전원의 동의 아래 존엄을 지키며
해산하는 길을 택한다. 1933년 7월 하라에게 강한 영향을 끼친
치홀트와 바우하우스는 독일 디자인계에서 사라졌다.
20세기 디자인사에서 가장 농익고 자극적이었던 시대가 막을
내렸다.

히틀러 정권의 여파로 독일에서 활동할 수 없게 된
인물이 또 한 명 있다. 1933년 당시 무려 110만 부의 발행
부수를 자랑하는 독일의 주간 그래픽지 『베를리너
일루스트릴테 차이퉁』을 발행하는 울슈타인에서 활약한
일본인 사진가 나토리 요노스케다. 그는 나치 정권의 유태인계
기자 배척의 여파로 일본으로 활동 무대를 옮긴다.

나토리는 재주꾼이었다. 그의 활동을 그리려면 상당한
지면을 할애해야 한다. 미국의 포토 저널리즘을 상징하는
그래픽지 『라이프』의 최초 일본인 특약 사진가라는 화려한
경력에 자신이 조직한 2차 일본공방에서 발행한 대외
선전지 『닛폰』(전 36호, 1934~44년), 전후 책임 편집자를 지낸
'이와나미 사진 문고'(전 286권, 1950~8년) 등 그의 모든 활동은
출판계와 그래픽 디자인계에 큰 영향을 미쳤기 때문이다.
나토리의 업적을 굳이 소개한다면 1962년 11월 사망한 그의
추모식에서 첫 아내이자 그를 가장 잘 이해한 에르나
멕켈렌부르크가 읊은 조사(弔詞)로 대신해도 무방할 듯하다.
"그에게 카메라는 단순한 도구였다. 그가 사람들에게
가르치려던 것은 픽처 저널리즘이나 그래픽 예술의
명쾌함이었다. 그는 여기에 일생을 바쳐 자신의 육체와 시간과
재산을 쏟아부었다."(『사진을 읽는 방법』, 1963년)
나토리가 하라에게 끼친 영향 또한 대단했다. 이론에만
매달려온 하라가 1930년대가 되면서 실제 작업에 뛰어든 것도
나토리를 중심으로 한 일본공방 활동에서 비롯했다. 이때
나토리에게 받은 계시는 그 뒤 그래픽 저널리즘이나 대외 선전
활동과 관련해 중요한 의미를 지닌다.

1933년 여름 나토리는 울슈타인에서 의뢰한 약 3개월 간의
만주사변 러허 작전(2~5월)의 취재를 끝내고 잠시
휴식차 일본에 귀국한다. 전해 이 회사의 특파원으로 처음
일본 문화나 풍토를 촬영한 뒤 약 1년 만이었다. 도쿄에
도착하자마자 나토리는 울슈타인에서 보낸 편지 한 통을
받는다. "당신이 찍은 전쟁 사진은 무척 흥미롭다.
하지만 아쉽게도 독일 국내 정세의 변화로 당신이 돌아와도
더 이상 회사에서 일하는 것은 불가능하다. 하지만
국외 업무는 가능하니 울슈타인의 일본 특파원으로 주재하지
않겠는가?"(『사진을 읽는 방법』)

이 편지가 말하는 국내 정세의 변화는 같은 해 4월 30일
독일 기자들이 조직한 독일신문잡지연맹의 대표자
회의에서 나치의 정책을 일정 부분 이해하고 순응하기로
선언한 것을 가리킨다. 이는 약 반 년 뒤인 10월 4일 공포된
기자 법규인 편집인법(스물한 살 이상 독일 국적 아리아인종은
기자 자격으로 유태인과 결혼할 수 없다.)으로 이어진다. 유대계
기자를 배척하는 정책이었지만, 나토리도 그 영향에서 벗어날
수는 없었다. 울슈타인의 제안을 받아들일 수밖에 없었던
그는 도쿄에 머물며 일본 특파원으로 활동한다. 독일에 있는
애인이자 비즈니스 파트너인 에르나 멕켈렌부르크도
회사와의 중계 역할을 맡아주기로 했다.

나토리는 야심가였고 게다가 젊었다. 나치스에 농락된
출판사의 해외 특파원에 만족하지 않고 일본에서 새로운
가능성을 모색한다. 그가 구상한 것은 일본 상황을 해외에
소개하는 일이었다. 독일에 머무는 동안 일본의 빈약한
정보와 조악한 인쇄를 통감했기 때문이다. 이때 주목한 것은
혁신적 사진지『광화』와 기무라 이헤이의 사진이었다.
서민 마을의 풍속과 정서를 독자적 시점에서 묘사한 기무라는
나토리에게 필수불가결한 인재였다.

한 번 생각이 서면 그대로 행동에 옮기는 나토리는
미타 재벌의 중진이었던 부친 나토리 와사쿠에게『광화』의
동인이자 재정 지원자인 노지마 야스조를 소개받고,
그를 통해 기무라, 기무라의 요청으로 동석한 이나와 처음
대면했다. 이 자리에서 나토리는 지금 일본의 모습을 해외에
정확히 소개하는 일을 함께하자는 뜻을 전했다.

『일본공방 팸플릿 1: 보도사진에 대해』.
1934년 3월.

하라와 나토리가 만난 것도 이 무렵이다. 『광화』 연재
이후 노지마나 잡지 동인과 가까이 지낸 하라는 노지마의
집에서 개최된 파티에서 나토리를 만난다. "독일에서
갓 돌아온 나토리 요노스케 씨와 만난 것도 노지마의 집에서
개최된 파티에서였다. 나는 그래픽에 흥미가 있었고,
독일 디자인계 사정도 어느 정도 알았기에 서로 말이 잘
통했다."(「디자인 방황기」)

나토리의 첫 번째 귀국은 하라가 『광화』에 연재하기
전이므로, 이 만남은 나토리가 두 번째로 귀국하고 나서인
6~7월경 노지마 사진전 『사진, 여자의 얼굴 스무 점』
언저리일 것이다. 당시 하라는 서른 살이었고, 나토리는
스물세 살로 어린 티가 가시지 않은 앳된 청년이었다.

이후 얼마 지나지 않은 1933년 8월 나토리 등은
일본공방을 연다. 동인은 주재자인 나토리로 시작해 사진가
기무라 이헤이, 사진 평론가 이나 노부오, 기획자이자
배우 오카다 소조, 하라까지 다섯 명이었다. 이어서 고문으로
하야시 다쓰오, 오야 소이치, 다카다 다모쓰, 상근직으로
전 나가세상회 광고부 디자이너이자 『광화』의 표지 디자인을
맡은 히키타 사부로, 나토리의 비서이자 사무원으로
나가이 사나에가 가세했다. 기무라는 그때까지 속한 나가세
상회를 사직하면서까지 전력을 다했지만, 하라는 도쿄
부립공예학교 교직은 유지했다.

참고로 '일본공방'이라는 명칭은 나토리가 설립 목적에
따라 '일본'을 넣자고 주장하고, 이나가 독일어로 '일하는
곳'이나 '아틀리에'를 뜻하는 'werkstatt'를 번역한 '공방'을
붙이자고 제안해 만들어진 것이다. 사무실은 처음에는
긴자 다이메이소학교 옆에 갓 건축된 도쿠다빌딩 3층 한 곳에
자리 잡았는데(1932년), 암실 설비를 갖추기에는 약간
좁았으므로, 같은 해 11월경 니혼바시 마루젠우라의 2층짜리
서양식 건물로 이전했다.

하라는 일본공방 출발에 즈음해 나토리가 투숙한
가메쿠라의 해변호텔로 부름을 받아 둘이서 공방의 로고나
편지지 등을 디자인했다. 로고는 정방형 두 개를 체크무늬로
배열하고, 그것을 사용한 편지지도 인쇄 용지 크기에 맞춘
가로 8, 세로 10인치의 단정한 디자인으로 마무리했다.

공방의 체제는 순조롭게 모습을 갖춰갔지만, 중요한 일이
신통치 않았다. 이듬해 3월 발행된 『일본공방 팸플릿 1:

이나의 발언과는 별개로, 좌담 「일본
사진계의 역사(그 두 번째), 메이지
말기부터 쇼와 초기까지」(『말했다
회보』 10호, 1965년 2월)에서 1차
일본공방의 활동 가운데 비즈니스로
성립한 예로, 하라가 디자인한
포스터 「미쓰이생명보험 포스터에서
남자가 크게 입을 벌리고 슬로건을
외치는 사진 포스터」를 들었다. 이는
미쓰이생명보험 포스터 「지켜라 생명!
골라라 보험!」(1933년경)을 가리킨다.
또한 좌담에서는 이 포스터 외에도
가네가후치방적(현 가네보)과 관련한
일이 화제에 올랐다. 하라도 전후의
회상에서 "마루노우치의 카네보우 쇼룸
설계"(「디자인 방황기」)를 당시
활동으로 든다. 이는 1936년 가을경으로
기록한 하라의 일문 타자기 이력서
"가네보 서비스 스테이션, 도쿄 1차점
(마루노우치) 설계"와 일치하며,
이 이력서에는 가네가후치방적 관련
업무인 포스터 「가네가후치 방적
라이프치히 국제 견본 시장 출품용」
이나 「카네보우 서비스 스테이션 개점」
등에 관한 기록도 있다. 가네가후치
방적이 나토리의 아버지인 와사쿠와
친밀한 관계에 있었던 것을 생각하면
(1934년 10월 나토리가 창간한
대외 선전지 『닛폰』의 창간 자금은
이 회사에서 출자된 것이다.),
이런 일들이 1차 일본공방의 몇 안 되는
실천적 활동이었을 가능성은 높지만,
이 건에 관해서는 자료가 부족해 지금
상세한 점은 확인할 수 없다.

보도사진에 관해』에는 사진 일반(광고, 상품, 초상, 보도, 그래픽),
상업미술(신문·잡지 광고, 광고 선전용 팸플릿, 포스터, 표지 디자인,
레이아웃), 공예 미술(실내 장식, 가구, 소공 예품, 직물 염색의 도안, 부인
양장, 장신구) 등 공방의 광범위한 업무가 적혀 있었다. 하지만
이나에 따르면 "사진 말고 다른 일은 거의 없었다."[1]

일본공방의 존재를 알린 것은 독자적으로 연 두 차례의
사진전이었다.

기무라 이헤이가 작가와 평론가 서른한 명의 모습을 찍어
자신의 이름을 단번에 알린 사진전 『라이카로 찍은 문학가
초상 사진전』(기노쿠니아갤러리, 1933년 12월 8~10일)과 르포르타주
포토의 방법론을 소개한 계몽적 실험 전시 『보도사진전』
(기노쿠니아갤러리, 1934년 3월 8~13일)이다.

특히 기무라가 소형 카메라의 기능을 살려 기존 초상
사진의 상식을 깨뜨린 『라이카로 찍은 문학가 초상
사진전』은 일본공방의 상징으로 지금껏 번번히 소개됐다.
하지만 뒷날 하라의 활동을 이해하는 데 더욱 중요한
것은 『보도사진전』이다. 이 전시에서 그때껏 주장해온
튀포포토나 새로운 그래픽에 전념했기 때문이다.

전시 제목의 '보도사진'은 뒤에서 다루고, 먼저 개요를
보자. 전시는 열 개로 나눈 기본 주제를 바탕으로,
각각 신문이나 잡지의 한 쪽 또는 펼침을 상정한 전시 패널이
제작돼 회장에 설치됐다. 열 개의 기본 주제와 내용은
다음과 같다.

1. 대외 보도를 의식해 일본 문화의 특이성을 강조한
 「일본의 여관」 / 촬영: 나토리
2. 과거에 찍어둔 사진을 한 주제로 모은 「거리의 아이」 /
 촬영: 기무라
3. 삽화적 내용의 재미에 역광을 준 「만주사변의 한
 단편」 / 촬영: 나토리
4. 뉴스 보도적 「주일 만주 공사 대전 봉축 초연」 /
 촬영: 기무라
5. 기록적 「세타가야의 보로마치」 / 촬영: 기무라
6. 정서나 피사체의 분위기를 중시한 「유흥의 거리
 아사쿠사」 / 촬영: 기무라
7. 관광 선언을 의식해 풍경미와 풍물미를 강조한
 「오시마」 / 촬영: 기무라

8. 한 주제를 포토 몽타주 기법으로 구성한 「일본 공업의
 약진」 / 촬영: 기무라
9. 대외 보도를 의식해 해설적·기록적으로 구성된
 「불교 승려의 하루」 / 촬영: 나토리, 일부 기무라 촬영
 포함
10. 그 외 구체적 사례를 소개한 「보도사진의 여러 가지」 /
 촬영: 나토리, 기무라

그리고 이들의 전시 패널의 디자인과 전시장의 구성을 맡은
인물이 하라였다. 비평가 이타가키 다카오는 이 전시를
주목해야 할 전시로 평했다. "이런 종류의 전시 형식이 지니는
거북함이나 매너리즘을 전혀 느낄 수 없을 뿐더러 여러
주제를 한 공간에 정리해 전체가 기분 좋게 정리된 인상을
준다."(「사진전 월평」, 『아사히 카메라』 17권 4호, 1934년 4월)
　　동인인 이나 또한 전후의 회상에서 "이 전시는 그때껏
보도사진이 정리돼 발표된 적이 없는 일본 사진계에 획기적인
것으로, 그것을 개척하려는 야심적인 것이기도 했다."(『사진,
쇼와 50년사』)라며 전시의 개최 의의를 강조했지만,
"일반적으로는 아직 낯설어 제대로 이해하지 못한 듯하며 그리
큰 반향은 없었다."(『사진, 쇼와 50년사』)라고 말하고
『라이카로 찍은 문학가 초상 사진전』에 비해 반향이
부족했음을 인정했다.
　　전시장을 찍은 사진을 보면 하라가 맡은 전시 패널
디자인은 각 패널에 임의로 확대한 인화지와 손으로 그린
제목이 교묘하게 레이아웃돼 이타가키의 지적대로
단정하게 정리돼 있다. 하지만 세부를 보면 각 패널의 글자
부분에는 회색 선을 그어 프레젠테이션용 스케치를
확대한 듯하다. 이나가 "제대로 이해하지 못했다."라고 말한
이유에는 낯선 보도사진이라는 주제뿐 아니라 전공자를
의식한 전시 스타일 자체에도 난해한 요소가 포함된 듯하다.
　　그렇기 때문인지 『라이카로 찍은 문학가 초상
사진전』만큼의 반향은 없었다. 하지만 하라에게 이 전시가
중요한 것은 그 결과가 아닌, 전시 패널의 제작 과정이었다.
뒷날 그는 나토리에 관한 인터뷰에서 그 상황을 이렇게
말했다.

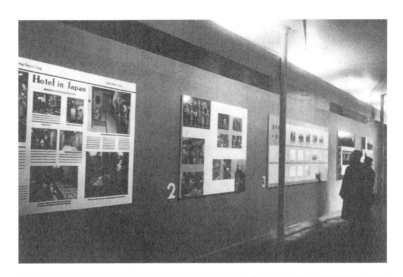

『보도사진전』 전시장. 1934년 3월.

어느 겨울 아침, 이헤이 씨가 세타가야 보로이치로 촬영을
갔다가 "이거 안 찍히네." 하며 돌아왔다. 밀착 필름을
보고 나토리 군이 몇 페이지나 건질지, 팔릴지 안 팔릴지를
판단한다. 나토리 군은 독자가 무엇을 알고자 하는지,
무엇을 원하는지 늘 생각했다. 구성 사진에는 주된 사진이
한 장 필요하다고 말한다. 예컨대 이란혁명을 찍은
보도사진에는 호메이니의 얼굴이 반드시 필요하다. 이
주된 사진이 「일본의 여관」에서는 손님을 배웅하는
사진이거나 「오시마」에서는 앙코나 동백나무의 사진이다.
나는 나토리 군의 판단에 따라 레이아웃했다.(나카니시
데루오, 『나토리 요노스케의 시대』, 1981년)

이는 공방에서 나토리의 역할에 관한 것이지만, 입장을
바꿔보면 나토리가 독일에서 익힌 기술을 기무라나 하라가
실천적으로 전수받는 과정을 묘사한 것이기도 하다.

아마 하라도 이 과정에서는 신선한 놀라움과 발견으로
가득했을 것이다. 앞서 튀포포토론에서도 알 수 있듯 당시
하라는 이미 그래픽에 관한 풍부한 지식을 갖추고 있었지만,
어디까지나 레이아웃상의 문제에 관한 것으로 "팔릴까
안 팔릴까"나 "독자가 무엇을 알고자 하는지, 무엇을 원하는지"
따위의 문제는 포함되지 않았다. 이 점에서 나토리의
실천론과는 상당한 격차가 있었고, 그 자체가 새로운 과제였다.
하라는 실제로 어떻게 사진을 구축할 것인지를 처음으로
배울 수 있었다. 당시 그들과 새로 알게 된 오타 히데시게는
기무라, 하라, 나토리의 관계에 관해 이렇게 말했다.

기술과 기술을 엮는 일을 구체적으로 가르쳐준 사람은
나토리 요노스케다. 이런 의미에서 요노스케는
모두[일본공방 동인]의 대선배다. 물론 처음 요노스케에게
단기간에 힘들게 배운 것은 이헤이 씨다. 하라 히로무가
레이아웃에서 사진을 어떻게 처리할 것인지를
배운 것도 이때고, 이후 20여 년 동안 기무라, 하라의
기술 콤비는 전무후무한 관계로 오늘에 이른다.
(오타 히데시게, 「무참히 잘려나간 사진」, 『포토아트』 8권 14호,
임시 증간 『기무라 이헤이 독본』, 1956년 8월)

이렇게 보면 『보도사진전』의 가장 큰 성과는 앞서 이나가

말했듯 사진계나 사회의 계몽 이전에 나토리가 독일에서
가져온 실천적 방법론을 기무라나 하라 등의 일본공방
동인에게 뿌리내린 셈이다.

이 귀중한 체험으로 그때껏 이론에만 치우친 하라는
궤도를 어느 정도 수정한다. 그리고 나토리에게 배운
"레이아웃에서 사진을 어떻게 처리할 것인지"는 이후 사진가와
여러 공동 작업이나 그래픽지의 편집 디자인을 시도하는
과정에서 하나의 주요 지침이 된다.

전후 하라는 한 대담에서 "나토리 씨는 오타 씨에 이어
일본의 본격적 아트 디렉터로 볼 수 있다. 독일에서 제대로
배웠기에 디자인에 관해 엄격하게 발언하고, 디자이너의
소질을 꿰뚫는 재능도 있었다."(오타 히데시게·가메쿠라 유사쿠·
고노 다카시·하라 히로무, 「정말로 힘겹던 시기도 있었다」, 『디자인 저널』 1권
5호, 1967년 7월)라며 당시를 회상했다. 그리고 나토리가
해낸 역할을 "사진과 디자인을 연관 지은 의미의 선구"였다고
평가하고 "일본 디자인계에서 해낸 나토리 씨의 희생이라
말해도 좋을 만큼의 역할은 컸다."라고 그를 찬양했다.

* * *

그런데 『보도사진전』 제목에 사용된 '보도사진'이란 무엇일까.
이 전시에서 『프런트』에 이르기까지 하라와 사진의
인연을 읽어내기 위해 가장 중요한 키워드인 이 용어는
나토리가 "독일에서 내가 한 일인 '르포르타주 포토(reportage
foto)'를 일본어로 옮기면 무엇일까?"(「보도사진의 발흥」,
『세르판』 17호, 1935년 11월)라며 이나와 상담해 만들었다. 이나는
이 용어의 개념을 이렇게 정의한다.

보도사진은 모든 보도를 행하는 사진이다. 하지만
그 중심을 이루는 것은 단순한 뉴스 사진뿐 아니라 자연과
인생의 모든 현상과 사실을 전하는 몇 장의 '구성
사진'이다. 게다가 이는 주로 인쇄화를 통해 이뤄진다.
보도사진에서 사진은 가장 위력을 발휘한다.
말이나 문자를 통한 보도는 직접적 이미지를 불러일으킬
수 없다. 회화를 통한 보도는 새빨간 거짓으로 생각할 수
있는 결함을 가진다. 하지만 카메라의 눈으로 표현된 것은
현실에 존재하는 것으로 생각하는 것이 일반적이다.
그렇기에 인쇄화를 통해 대중적으로 전달할 수 있게 된

보도사진이야말로 이데올로기 형성을 위한 더할나위 없이 큰 무기다.(「현대 사진과 그 이론」, 『세르판』 57호, 1935년 11월)

이나의 글이 가리키듯 보도사진이라는 개념에서 '구성 사진'과 그 '인쇄화'는 밀접한 관계다. '구성 사진'으로 구축해 '인쇄화'로 널리 전달되는 시각적 이미지의 환기는 이른바 1930년대 인쇄 표현에서 가상 현실의 유사적 체험 수법이었다고 말한다면 지나친 것일까.

'구성 사진'과 '인쇄화'에 관해 이나는 『보도사진전』 당시 발행된 B5 판형 16쪽의 책자 『일본공방 팸플릿』(1934년 3월)의 권두 논문 「보도사진에 대해」에서 "'구성 사진'은 구성적 조형 능력을 요한다. 다수의 사진을 하나의 전체로 정리하는 것은 어쩌면 레이아웃 전문가에게 맡겨야 할 일인지도 모른다."라고 지적했다.

레이아웃 전문가, 적어도 이나의 머릿속에는 공방에서 실제로 보도사진과 씨름하는 하라의 모습이 떠올랐을 것이다. 같은 팸플릿에는 하라의 논문 「르포르타주 사진의 레이아웃」도 실렸다. 하라는 이 레이아웃 이론의 앞머리에서 "르포르타주 사진은 무엇보다 주제를 보는 이에게 명료하고 적확하게 풀이해 그것에 흥미를 갖게 해야 한다. 따라서 르포르타주 사진의 제작과 레이아웃에 들이는 모든 노력은 이를 위한 것이어야만 한다."라고 말하고, 보도사진과 텍스트의 관계나 레이아웃의 문제에 관해 언급한다.

오늘날 르포르타주 사진은 많은 곳에서 약간의 문자와 함께 목적을 달성했다. 이는 사진의 표현력 부족을 의미하지 않으므로, 어떤 치욕도 아니다. 만일 어떤 주제를 사진에만 의존해 전달하고자 한다면 물론 가능할 것이다. 하지만 영화에서 무리하게 말이나 문장을 없앤 듯 번잡스러워져 결국 목적을 방해한다. 물론 문자의 양은 경우에 따라 적당히 조정해야 한다. 어떤 경우에는 극히 짧은 몇 마디로, 어떤 경우에는 긴 문장과 삽화와 같은 형태로 목적을 이룰 것이다.

르포르타주 사진의 레이아웃은 이와 같이 사진과 문자의 관계, 또는 보는 이의 정치적·경제적 차이, 국민성의 차이 등에 따라 각종 양식을 취해야 한다. 하나의 주제를 전하기 위해 레이아웃할 사람은 그 내용을 명확히

인식하고, 이를 적확하고 명료하게 전달하기 위해, 어떤 경우에는 사진을 잘라내어 불필요한 것을 드러내고, 어떤 경우에는 붙여 넣거나 몽타주를 인화하고, 어떤 사진은 작게, 어떤 사진은 크게 지정하지 않으면 안 된다.

사진과 문자 이외의 요소도 때로는 장식으로, 때로는 내용 강조를 위해, 기타 등등의 이유로 이용된다.

현대인, 특히 도시에서 생활하는 사람은 시간적 여유가 극히 적어, 게다가 나날이 수많은 변화를 겪는다. 따라서 르포르타주로 목적을 이루려면 레이아웃은 순수하고 단순하고 명료하기를 요한다. 단지 오락적인 것은 이렇게 단정할 수 없다.

우리는 르포르타주 사진의 레이아웃에 관해 많은 것을 해외에서 배웠다. 사실 독일, 프랑스, 소련, 미국 등에는 매우 훌륭한 르포르타주 사진과 레이아웃이 있고, 우리를 늘 새롭게 자극한다. 하지만 그들의 작품에서 외국어를 일본어로 옮기는 것만으로는 만족할 수 없다.

우리는 르포르타주 사진의 레이아웃을 단순히 형식적 흥미대로 하는 것을 경계해야 한다. 이는 영화에서의 몽타주와 마찬가지로 에이젠슈타인의 「전선」을 일본 노동자 농민에게 보이기 위해서는 별도의 몽타주를 필요로 한다.(「르포르타주 사진의 레이아웃」, 『일본공방 팸플릿』, 1934년 3월)

이 논문에는 앞서 노이에 튀포그라피론이나 튀포포토론의 골자가 답습됐지만, "르포르타주 사진의 레이아웃은 이와 같이 사진과 문자의 관계, 또는 보는이의 정치적·경제적 차이, 국민성의 차이 등에 따라 각종 양식을 취해야 한다."라고 말했듯 하라는 이전만큼 엄격한 규범을 말하지 않고, 이 문제에 더욱 유연하게 대처하려 했다. 이는 확실히 실천적 수법을 보인 나토리의 영향이 직접 드러난 것으로 이론에 치우친 하라의 마음에 싹트기 시작한 미묘한 변화였다.

반면 "그들의 작품에서 외국어를 일본어로 옮기는 것만으로는 만족할 수 없다."라는 구절은 단순한 해외 레이아웃의 모방(바꿔 말하면 나토리에게 전수받은 독일식 방법론)에 그치지 않고, 일본의 독자적 그래픽 표현의 확립을 지향한 것으로, 이 논문에서 보이는 하라의 관점은 이전부터 주장해온 '우리의 신활판술'이나 '우리 시대에 가장 적합한 시각 전달

형식'의 본질을 계승하는 것이다. 그가 일본의 독자적 그래픽 표현의 확립을 주장한 배경에는 보도사진의 '인쇄화'를 실천할 수 있는 기회가 다가왔음을 예감한 것이 아닐까.

사실 이 레이아웃 이론이 발표된 1933년 일본 출판계는 그래픽 융성기를 맞았다. 그래픽지에서는 『국제 사진 정보』나 『아사히 그래프』에 이어 1933년 3월 시사 보도 중심 그래픽지 『국제 사진 신문』이 창간됐다. 『보도사진전』 후인 1935년 9월에는 주부 대상 그래픽지 『홈 라이프』, 1936년 9월에는 좌파적 해외 시사 보도에 매진한 그래픽지 『그래픽』이 창간된다. 또한 그래픽지의 대두와 함께 앞서 설명한 종합 잡지에서 그래픽 지면을 늘리기 시작한 것도 이 시대의 두드러지는 특징이다.

다시 말해 일본공방의 『보도사진전』은 시류를 제대로 파악한 기획이었고, 이나가 지적한 레이아웃의 전문가로서 하라가 실력을 발휘할 수 있는 시대가 코앞까지 다가온 것이다. 하지만 현실은 그들의 생각대로 돌아가지 않았다. 『보도사진전』 종료 직후인 1934년 3월 말 일본공방이 분열됐기 때문이다. 이유는 1933년 말에 독일로 호출된 나토리의 연인이자 비즈니스 파트너인 매키와 오카다, 이나의 불화였다. 사진의 해외 발신이나 사무실 운영 등 독일식 합리적 비즈니스 스타일을 고수한 매키와 굳이 따지면 이상주의자인 오카다, 이나는 본질적으로 거리가 있었다.

뒷날 오카다는 "일본공방은 리버럴리스트가 무보수로 모인 집단이었다. 일밖에 모르는 전형적 독일 여성 매키에겐 돈은 안 벌고 시간만 떼우는 비생산적 떼거리로 보였을 것이다. 그녀에겐 사진 잘 찍고, 나토리의 저널리스틱한 센스를 이해하는 기무라 이헤이가 필요했다면, 그 외 비생산적 사람은 필요치 않았을 것이다."(『나토리 요노스케의 시대』)라고 말하고, 하라도 "그쪽에서의 일하는 방식을 잘 아는 매키 씨의 의견을 나토리 군도 들어주지 않을 수 없었겠죠."(『나토리 요노스케의 시대』)라고 회술한다.

공방의 운영 문제를 매키 한 사람에게 전가하는 것도 너무한 이야기지만, 결국 매키의 뜻을 존중하기로 한 나토리가 우선 오카다에게 탈퇴를 재촉하고, 오카다는 『보도사진전』 직전인 1월 공방을 떠났다. 이어서 전시 종료 후 이나에게도 탈퇴를 독촉하고 이나도 응했다. 이에 이나와 가까운 기무라가 반발해 탈퇴의 뜻을 비추고, 하라도 이를 따랐다.

게다가 상근 직원 히키타와 나가이도 동조해 일제히 탈퇴했다.

이렇게 일본공방은 겨우 8개월 정도의 활동으로 종언을 맞는다. 뒷날 하라는 자신의 탈퇴 이유에 관해 이렇게 말했다. "일본공방은 생산적이었다고는 말하기 어려운 제멋대로인 사람들의 모임이었다. 그래서 나토리 씨와 헤어지게 됐고, 나는 기무라 씨의 사진을 가지고 일하고 싶은 의욕이 컸기에 동행하기로 했다."

흥미로운 것은 하라가 이미 이 시점에서 나토리보다 기무라와의 협업에 강한 의욕을 드러냈다는 점이다. 그 바탕에는 아마도 기무라와의 우정과 일본의 독자적 그래픽 표현을 확립하기 위한 강한 문제의식이 있었을 테고, 그러려면 독일식 방법을 따르는 나토리 밑에서 일하는 것보다 기무라와 짝을 이루는 편이 훨씬 나았을 것이다. 어디까지나 추론이지만, 한 가지 확실한 것은 일본공방의 분열에서 종전 직후까지 약 15년 동안 하라는 기무라와 줄곧 함께하며 몇몇 그래픽지, 전쟁 전의 대외 선전지 『트래블 인 재팬』이나 『프런트』, 종전 직후의 그래픽지 『맛세즈』나 『주간 산뉴스』 등을 통해 그의 사진을 구사한 그래픽 표현에 몰두했다는 점이다.

다시 일본공방이 분열한 직후로 돌아가자. 분열 후에도 일본공방을 이어가던 나토리는 앞서 설명한 오타의 도움으로 2차 일본공방을 재건한다. 2차 일본공방의 직원에는 『보도사진전』 직전인 1934년 2월 입사한 시국 잡지 『도쿄 파크』의 전 편집자 가게야마 도시오와 새로운 상근 디자이너 야마나 하야오, 비상근 디자이너 고노 다카시, 상근 편집자 아리타 마코, 뒷날 고노의 아내가 되는 고노 시즈코 등이 참여해 사무실도 니시긴자 6초메의 고준샤빌딩으로 옮겼다. 그리고 반년 정도 지난 같은 해 10월 『보도사진전』의 개념을 구현한 대외 선전지 『닛폰』을 창간한다.

한편 하라를 비롯한 탈퇴자들도 다시 움직이기 시작해 분열 후 2개월 뒤인 5월 2차 일본공방과 경합하듯 새 조직을 꾸렸다. 그것이 중앙공방이다.

중앙공방: 광고사진 실험실

2. 이에 관해 이나는 뒷이야기를 전했다.
"오야가 오카다를 빼라고 했습니다.
기무라가 독립한 것은 그때가 처음이니,
만약에 실수라도 하면 큰 일인데,
이나는 사진계에 일단 이름이 알려졌으니
어쨌든 전문가고, 하라 히로무는 디자인
전문이지. 히키타 사부로도 미대 출신
그래픽 디자이너고. 그런데 오카다는
야마우치 히카루라는 영화 배우잖아요.
그런 사람이 들어오면 중앙공방은
아마추어 단체가 되니 불이익이라고
빼버렸어요."(「일본 사진계 역사(그
네 번째) 쇼와 10년대」, 『일본사진가협회
회보』 12호, 1965년 12월)

1934년 5월 일본공방 탈퇴자들은 새 공방 조직 중앙공방을
세웠다. 동인은 이나, 기무라, 히키타, 하라까지 네 명으로,
결성 안내장에 따르면 일본공방 동인 오카다는 없다.[2] 하지만
오카다는 공방에 자주 드나들었고, 동인들 회상에 늘 "동인의
한 사람"으로 등장한다. 반면에 히키타는 결성 직후에만
등장하므로 일찌감치 탈퇴한 것 같다. 사무실은 교바시쿠
긴자니시 5초메, 정확히 스즈랑길과 미유키길의 교차점에
맞닿은 니시긴자빌딩 3층에 마련했다. 결성 안내장은 각계에
보냈다. 이 안내장에서 눈에 띄는 것은 공방 후원자로
이름을 올린 스물여섯 명이었다.

노지마 야스조, 오타 히데시게, 야마우치 히카루(오카다
소조), 구 일본공방 고문 하야시 다쓰오, 오야 소이치, 다카다
다모쓰 등 각 방면에서 가세해 기무라의 사진전 『라이카로
찍은 문학가 초상 사진전』의 피사체로 인연을 맺게 된
이타가키 다카오, 사토 하루오, 스기야마 헤이스케, 다카다
다모쓰, 도키 젠마로, 다니카와 데쓰조, 지바 가메오, 하세가와
뇨제칸, 야마다 고사쿠 같은 문필가나 기자, 그 외에도
화가 겸 시인인 간바라 다이, 미술사가 후지카케 시즈야,
모리타 가메노스케, 동양 도자 연구가 오쿠다 세이치,
음악평론가 덴도 히로시, 건축가 구라타 지카다다와 호리구치
스테미, 영화 감독 오즈 야스지로, 기누가사 데노스케,
고쇼 헤이노스케 등 각계의 저명인사가 함께 이름을 올렸다.
넓은 인맥이야말로 중앙공방을 궤도에 올릴 수 있는 가장 큰
무기였다.

안내장에 적힌 중앙공방의 업무는 "광고사진, 그래픽
사진, 기록 사진, 광고 도안, 서적 장정, 가구·실내 장식, 진열·
선전용 장식, 공예품"으로, 해외 사진 발신 사업을 제외하면
구 일본공방 업무와 크게 다르지 않은데, 그 자체로 사업이
불안정했음을 보여준다. 따라서 동인들은 안내장에서 "우리의
기술, 이론, 정신에 자신 있습니다."라고 말하는 한편,
"작품이 양심적인 것은 말할 필요도 없고, 늘 한 걸음 나아가되
현실을 벗어나지 않고, 신선하되 미덥고 확실한 작품 제공을
지도 방침으로 삼아 이에 따르는 각종 실무적 문제를
극복하고자 한다."라는 실천을 중시하는 자세를 드러냈다.

이를 표명하기 위해 공방 창설 후 1개월 반 정도가 지난

[왼쪽] 「전람회의 주장」 팸플릿.
표지 사진은 모델 야마우치
히카루(오카다 소조)를 촬영 중인
기무라 이헤이.
[오른쪽] 『사진 위주의 광고 전람회』
전시장.

1934년 6월 첫 공방 주최 전시회 『사진 위주의 광고 전람회』
(기노쿠니야갤러리, 15~7일)가 기획됐다. 실제 지요다 포마드
광고물과 원본 사진을 비교하는 독특한 기획이었다. 기획자는
2차 일본공방 재건에 협력한 오타 히데시게였다.

오타가 카오비누를 퇴직하고 공동광고사무소를 세운
사실은 이미 소개했지만, 주요 의뢰자 가운데 하나가 『사진
위주의 광고 전람회』의 주제가 된 지요다 포마드 발매처
야마이와상점이었다.

당시 오타는 광고물 기획뿐 아니라 상품 기획, 상품 개발,
판매 촉진을 망라한 이른바 기획 컨설턴트였다. 야마이와
상점에 대해서는 젊은층을 대상으로 하는 시장 개척을
목적으로 튜브형으로 만든 지요다 포마드(1931년)는 당시 남성
헤어 제품의 상식을 뒤집는 참신한 패키지였고, 이를 전면에
드러낸 광고사진도 의표를 찔렀다. 게다가 『요미우리
신문』과의 협업으로 1934년 11월 일본을 처음 방문하는
메이저리거 베이브 루스를 기용한 광고는 항간의 평판을
독차지했다. 이렇게 보면 오타의 솜씨는 '일본 광고 프로듀서의
개막'으로 보는 것이 적절하다.

중앙공방이 설립된 1934년 당시 오타의 공동광고 사무소에는 이미 세 명의 디자이너인 오쿠보 다케시, 가메쿠라 유사쿠, 우지하라 다다오가 일했지만, 그와는 별개로 고문 격의 외부 스태프로 고노 다카시, 쓰게 진, 데라시마 데이시, 히키타, 하라 등의 디자이너, 사진가 기무라 등이 가세했다. 또한 오카다도 이 시기에 사무실을 자주 드나들었다. 다시 말해 공동광고사무소와 중앙공방 동인은 예전부터 밀접했고, 이를 드러낸 것이 『사진 위주의 광고 전람회』였다.

전시 개최 즈음 중앙공방에서는 3단 접지 소책자 『전람회의 주장』을 펴내 기획 취지를 발표한다. 이는 중앙공방의 주장을 기록하기 위한 것으로, 야마이와 상점의 광고부장 구리 오토히코를 기용한 점이다. 그 주장은 다음 네 가지로 요약할 수 있다.

첫째, 전시된 광고물은 모두 실제 사용된 것으로, 중앙공방이 기존의 '의뢰자에게 도안을 파는 회사'가 아닌, '광고주 입장에서, 그 산업 정신을 마음에 새기고 산업 내부의 모든 사정을 고려해 광고 계획과 실무에 참여'한 성과라고 강조한다.

둘째, 근년의 광고사진이 그 목적을 잊고 '예술적 화면 정리'의 성격을 지니게 됐다는 견해를 드러낸다. 그리고 광고사진은 "광고물 제작의 한 재료에 지나지 않고, 밑그림에 지나지 않는다."라고 단언하고, 전시된 광고사진을 광고를 위한 소재로 간주한다.

셋째, 기존 광고 제작 과정이 "우선 도안가의 활동으로 8할이 끝나고, 레이아웃을 포함한 문안가의 첨가물로 완성된다."라는 것에 관해 "오늘날에는 계획에 준한 레이아웃맨의 활동이 처음부터 끝까지 가장 중요한 역할을 하고, 사진가가 대부분의 재료를 제공하며, 레이아웃맨의 지시에 따른 문자 등 도안적 공작이 뒤따라 완료되는 순서"라 말하고 기존의 도안가와는 작업 영역이 다른 레이아웃맨 (디자이너)의 중요성을 지적했다.

넷째, 레이아웃맨, 도안가, 문안가 등의 협업이 각각의 '개성을 살리면서 어떤 통일된 표현 형식'을 만들어내려면 의뢰자와 제작진의 의사소통이 중요하다고 지적한다.

여기까지가 구리의 주장을 요약한 것인데, 이야말로 오타가 주장하고 실천해온 것으로, 구리의 배후에 그가 있었음이 틀림없다. 전시 리뷰를 실은 『광고계』도

"카오비누의 광고 정책 개혁 도중에 광고부장직을 떠난 오타 히데시게를 배후로 하는 2기 공작으로 볼 수 있다." (「새로운 광고 계획 전람회」, 『광고계』 11권 9호, 1934년 8월)라고 지적했다.

더 보태면 전시작에 중앙공방 동인(기무라, 하라, 히키타)이 관여했다고는 해도 오타의 지휘 아래 제작된 작업이므로 오타 또는 공동광고사무소의 것이라고도 할 수 있다.

하지만 오타는 오히려 철저한 조연이었다. 어쩌면 재능 넘치는 젊은 지인이 모인 중앙공방이 구 일본공방의 실패를 반복하지 않고 경제적으로 독립할 수 있도록 도와주고 싶었던 것인지 모른다. 구리에게 자기 주장을 대변하게 한 것도 기업과의 신뢰 관계를 드러내 갓 세운 중앙공방에 사회적 신용을 부여하기 위한 방책이었을 것이다. 그리고 하나 더, 당시 오타가 조용하게 꾀한 것은 오늘날 같은 광고 제작 시스템의 확립이 아니었을까. 그의 주장에는 오늘날의 광고 제작 시스템인 '기업, 광고 프로듀서, 제작 프로덕션'이 여실히 드러나기 때문이다. 실제로 오타는 전부터 이런 시스템으로 광고를 제작했지만, 중앙공방은 이를 더욱 조직적으로 전개하기 위한 절호의 기회였다.

중앙공방의 출발을 알린 『사진 위주의 광고 전람회』는 당시 어느 정도 평가를 받았다. 『광고계』는 구리나 오타의 주장에는 회의적이었지만, "지금껏 대형 광고주도 이런 공개전을 연 적이 없었던 만큼 이 전시는 자극이 됐고 성공적이었다."(「새로운 광고 계획 전람회」)라고 보도했다.

전시 이후 중앙공방의 활동은 어땠을까. 전후 하라는 이에 관해 이렇게 말했다. "경영 주체는 기무라 씨였다. 따라서 중앙공방의 일은 상업사진(광고사진), 보도사진이 주였고, 상업사진 일은 덴쓰에 있는 오타 히데시게 씨가 기획하는 일이 대부분이었다."(「펼쳐지는 거지들의 잔치」, 『기무라 이헤이 독본』)

여기에는 설명이 약간 필요하다. 먼저 각 동인이 처한 상황을 되돌아볼 필요가 있다. 기무라 이외의 각 동인은 직업이 있었기 때문이다. 하라는 도쿄부립공예학교 조교였고, 이나도 도쿄고등사법학교와 성심여자학원에서 강의하고 있었다. 그리고 오카다도 배우라는 본업이 있었다.

하지만 기무라는 직업이라 할 만한 것이 없었다. 당시 닛포리에서 아내와 운영한 영업사진관이라는 가업이 있었지만, 자신의 꿈과 동떨어진 일이라며 거들떠보지도 않고 아내에게

떠맡겼다. 결국 기무라는 중앙공방을 궤도에 올려 돈을 벌어야 했다. 당시 이나는 기무라에게 "어쨌든 중앙공방은 먹고살아야 하니 장사를 해야 한다."(『기무라 이헤이 대담, 사진 지난 50년』, 1975년)라며 압박했다. 이것이 '경영 주체인 기무라 씨'의 속사정이다.

이렇게 중앙공방은 하라의 회상대로 광고사진과 보도사진을 축으로 운영해간다. 광고사진은 전시 이후에도 오타의 의뢰로 계속됐다. 사진가 와타나베 요시오에 따르면 "기무라 씨가 긴자 5초메에 중앙공방을 차렸을 때 오타 씨의 일을 전담했다. '자!' 하며 오타 씨가 3~4센티미터 두께의 돈다발을 기무라 씨에게 건네는 장면을 두어 번 봤다." (「국제보도사진협회의 추억」, 『기무라 이헤이 사진 전집』 1권, 1984년) 기무라는 그 수익으로 공방에 충실한 암실 설비를 갖췄다.

한편 보도사진은 해외 활동과 국내 활동이 명확히 구분됐다. 해외 활동으로는 1934년 8월 국제보도사진협회를 창립한다. 뒷날 하라는 설립 의도를 "우리들은 머지않은 사진 저널리즘 시대의 도래를 믿어 의심치 않았지만, 지금처럼 보급되지 않았기에 국내 시장에서는 이렇다 할 일이 없었다. 겨우 만들어진 것이 국제보도사진협회"(「펼쳐지는 거지들의 잔치」)라고 소개했다.

국제보도사진협회는 중앙공방 업무에 없었던 해외 사진 발신 사업을 목적으로 설립한 조직으로 기무라를 회장으로, 중앙공방 동인인 이나, 하라, 오카다 소조, 『도쿄 히비 신문』의 기자 하야시 겐이치, 국제관광국 미쓰요시 나쓰야 등 아홉 명으로 시작했다. 자세한 활동은 4장에서 다룬다.

한편 국내 활동으로는 기무라가 국제문화진흥회의 소장 사진 부문인 KBS포토라이브러리(1935년 5월경 개설)에 사진을 제공한다. 그리고 출판과 관련해서는 기무라가 1935년 5월 이후 『부인 화보』 촬영을 정기적으로 맡는다. 패션 사진 「파리의 모드를 능가하는 나이트 드레스」(369호, 1935년 7월)나 「머리를 묶은 기요조3 씨」(389호, 1936년 7월), 그리고 게이샤를 풍부한 정서로 찍은 「하마초가시」(414호, 1938년 8월) 등이다.

그 외에도 『카메라』, 『포토 타임스』의 전 편집자 후지타 야스오가 창간한 사진지 『카메라 아트』(1935년 4월 창간)와 무용 잡지 『무용 서클』(1936년 1월 창간)에도 전면적으로 협력했다. 두 잡지에서는 기무라의 대표작

3. 당시 널리 알려진 게이샤이자 가수 신바시 기요조. ─옮긴이

4. 기무라의 「오키나와」 시리즈의
촬영 계기가 된 『류큐 무용』은
『무용 서클』 6호 「류큐 무용 특집」
(1936년 7월)에 발표되고, 이해에
오키나와에서 촬영된 시리즈는 1936년
11월 『카메라 아트』 4권 5호에 실린
『나하에서』 이후 각 잡지에 발표됐다.

5. 발끝이 두 갈래로 갈라진 일본식
버전. ―옮긴이

「오키나와」 시리즈와 그 계기가 된 『류큐 무용』을 발표하고,[4]
하라는 그 표지 디자인을 많이 맡았다.

여기까지가 중앙공방의 활동 개요다. 그 뒤 1941년
기무라와 하라는 오카다가 설립한 동방사로 적을 옮기고
그때도 공방은 기무라의 조수인 미쓰즈미 히로시,
누마노 겐이 유지하다가 종전 직후의 혼란 속에서 자연
소멸됐다.

다시 짚어둘 것은 중앙공방은 기무라가 '경영의
주체'였지만, 기무라의 개인 사무실이 아닌, 어디까지나
다른 장르의 동인이 결집한 조직이라는 점이다. 다른
분야 간의 협업이 눈에 띄게 드러난 것이 하라와 기무라의
사진 포스터였다.

* * *

'사진 포스터'는 말할 필요도 없이 사진을 이용한 포스터를
말한다. 1920년대 말에 시작된 일본 신흥 사진 운동은
광고사진 분야에도 큰 영향을 끼쳤다. 1930년 개최된 『1회
국제 광고사진전』(도쿄아사히신문사, 4월 15~24일) 1등
상공장관상은 나카야마 이와타의 『후쿠스케 다비[5]』는
그 개막을 알리는 상징적 사례. 그리고 1930년대
중반까지는 종래와 다른 새로운 사진 표현이 도입됐다.
그 대표 격이 앞서 말한 오타가 기획한 '새로운 카오비누'나
'지요다 포마드'의 신문·잡지 광고다. 하지만 1930년대
중반까지 포스터라는 매체에도 사진은 그리 널리 도입되지
않았다.

일본의 사진 포스터의 역사는 1919년 많은 계조의 정밀한
재현을 이룬 다색 사진 제판 기술인 'HB 프로세스(프로세스
제판)'의 도입으로 시작했다. 1922년에는 가타오카 도시로와
이노우에 모쿠타가 고토부키야(현 산토리)의 포스터 「아카다마
포트 와인」을 제작하면서 사진 포스터를 향한 몰두가
시작됐다. 이어서 1925년에는 무로다 구라조가 차량 내부
걸개 포스터 「모리나가 밀크 캐러멜」이 1930년에는
고노 다카시의 영화 포스터 「거선」이나 「아가씨」(모두
마쓰타케키네마)를 제작했다. 또한 하라도 1차 일본공방 시기에
기무라와 콤비로 미쓰이생명보험의 포스터 「지켜라 생명!
골라라 보험!」(1933년경)을 디자인했다.

하지만 총체적으로 보면 1930년대 중반까지 일본의

포스터는 유채 인물화로 시대를 풍미한 다다 호쿠로 대표하는
일러스트레이션 표현이 대세였다. 다다의 작품이 흥행한
가장 큰 이유는 HB 프로세스의 활용이었다. 기존의 묘사판[6]과
달리 다다의 일러스트레이션의 생명줄인 유채화의 생생한
분위기를 정밀하게 재현한 HB 프로세스는 포스터 작가의
활동에서 없어서는 안 될 존재였다. 그런 이유로 다다는
1929년 8월 결성한 실용판화미술협회에 각 인쇄 회사
기술자의 참여를 요청하고, 디자인과 인쇄 양면에 걸친 실용
판화(게브라우스 그래픽)의 실천적 향상을 모색했다. 하지만
사진 포스터의 발전을 늦춘 이유에는 다다 등이 추진한
'일러스트레이션을 복제하는 수단으로서의 HB 프로세스'도
있었다.

　　그 뒤 사진이 포스터 매체의 유력한 표현 수단으로 자리
잡은 것은 1930년대 중반 이후에 등장하는 일련의 작품인
구마다 고로의 「시바우라 전기 선풍기」(1936년), 이마이즈미
다케지의 「모리나가 밀크 초콜릿」(1937년)이나 「모리나가
드롭스」(1938년), 가메쿠라 유사쿠의 「시바우라 모터」(1938년)
등을 통해 풍부한 표현력과 폭넓은 가능성이 실증됐기
때문이다.

　　이때 그들과 마찬가지로 하라와 기무라 콤비도 사진
포스터에 몰두했다. 사진 포스터를 향한 하라의 흥미는
중앙공방을 세우고 4개월 뒤인 1934년 9월 『포토 타임스』 11권
9호에 발표한 논문 「사진 포스터」에 정리돼 있다. 그는 치홀트,
바이어, 바우마이스터, 리시츠키, 쿠르터스, 스텐베르크
형제 등의 해외 작품 무려 서른세 점과 포스터 「지켜라 생명!
골라라 보험!」 포스터를 예로 들며 포스터의 사진 도입
필연성과 기술적 문제를 여러 각도에서 논했다.

　　하라가 가장 강조한 것은 사진 포스터에 대한 사진가와
디자이너의 상호 이해였다. "더욱 중요한 것은 사진 포스터
제작에 대한 사진가와 도안가의 이해 부족이다. 사진가는 자기
작품이 포스터 형식의 한 요소지만, 전부가 아님을 종종 잊고
필요 이상의 주장을 하고, 도안가는 자기 가치를 회화나
도안 기술로 한정 짓고 사진으로 자신을 위협한다는 그릇된
생각으로 때로는 사진에 적대적 태도까지 취하는 일도 종종
있다."

　　이 글은 제작에서 협업의 중요성과 함께 사진 포스터가
보급되지 않는 이유를 지적한 것이다. 앞의 『국제 광고사진전』

포스터 「지켜라 생명! 골라라 보험!」.
1933년경.

7. '포스터 작가'로도 불렸다.

출품작에도 드러나는, 사진 표현만으로 목적을 완결하려는
사진계의 경향이나 일러스트레이션 표현을 고집하는
도안가[7]의 실태를 적확하게 묘사했기 때문이다.

그리고 하라의 논문 「사진 포스터」의 논증이라 할 만한
포스터가 있다. 이듬해 1935년 발표된 하라와 기무라의
두 점의 포스터 「대동경 건축제」와 「시마즈 마네킹 신작
전람회」다. 하라의 논문과 포스터를 비교하면 사진 포스터의
이론과 표현의 관계가 더욱 명확해진다. 예컨대 포스터에
사진을 이용하는 필연성, 그 가운데 『대동경 건축제』
포스터에서 구체화된다.

> 유희화 경향을 띠는 신흥 사진에서 나타나는 극단적인
> 올려본 각, 내려본 각, 그외 특수 각 촬영, 네거티브,
> 엑스레이 사진, 현미경 사진, 항공 사진, 적외선 사진,
> 포토그램, 포토 몽타주 등도 포스터에서 매우 효과적으로
> 사용된다. 오늘날 포스터에는 맥나이트 코퍼가 말했듯
> "어느 정도의 기교가 필요"하기 때문이다. 구도, 형태, 명암,
> 배색 등에서 부리는 기교는 많은 포스터 가운데 특별히
> 주목받기 위해 확실히 필요하다. 따라서 사진에 의존하지
> 않는 포스터 작가라도 사진을 통해 적잖이 배운다.
> 사진의 새로운 각도, 명암, 형태, 그리고 여기에서 오는
> 신선하고 역동적인 감각을 알게 모르게 배우는 것이다.
> (「사진 포스터」)

기무라가 찍은 『대동경 건축제』 포스터 사진은 건설 중인
빌딩의 철근과 크레인을 극단적 각도로 올려다 본 것으로,
하라가 지적한 아이 캐처를 위한 '기교'와 사진 특유의
'신선하고 역동적인 감각'을 내포한다. 하라는 현실적이면서
강한 인상을 주기 위해 전체적으로 간소한 디자인을 고수했다.

한편 하라가 「사진 포스터」에서 말한 기술적 관점은
또 다른 포스터 「시마즈 마네킹 신작 전람회」에 정확히
들어맞는다.

> 레이아웃은 무엇보다 단순하고 명쾌해야 한다. 고속
> 재생한 비디오처럼 바쁘게 돌아다니는 현대인의
> 주의를 끌고, 내용을 전하려면 에두른 묘사는 금물이다.
> 문자 배치나 색의 사용도 사진 이외의 부가적 형태도

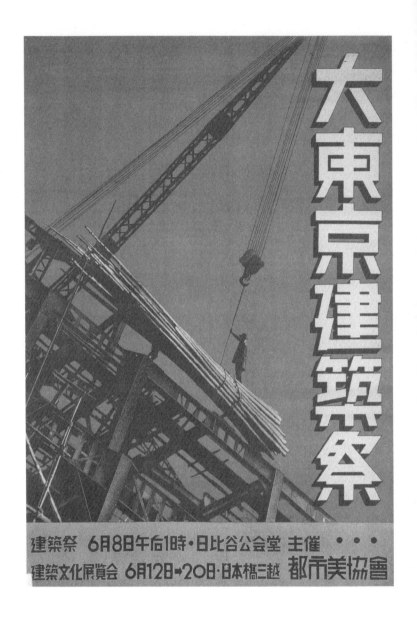

앞에서부터 포스터 「대동경 건축제」,
「시마즈 마네킹 신작 전람회」. 모두 1935년.

이를 따르지 않으면 안 된다. 이는 다른 회화나 도안
포스터 제작에서는 전혀 볼 수 없었던, 조직적 제작법을
요한다. 그리고 사진이 가지는 풍부한 뉘앙스와
입체감의 회색, 이에 대한 명쾌한 색면(흰색 포함) 대비가
주는 신선한 아름다움은 종래 회화나 도안과는
전혀 다른, 사진을 사용해야만 얻을 수 있는 새로운 표현
수단을 만들어 냈다.(「사진 포스터」)

충분한 흰 공간에 부드러운 톤으로 찍어낸 흑백 마네킹,
의상을 연상시키는 산뜻한 색면과 몽타주, 좌측에 정리된
현대적 일문 제목, 그리고 양자를 엮는 듯 대각선으로
배치한 길쭉한 산세리프체 구문 제목…. 포스터 「시마즈
마네킹 신작 전람회」는 앞의 글을 그대로 옮겼다 해도
무방할 것이다.

　　당시 이들 사진 포스터에 관한 평가를 검증하는 뜻에서
『포스터의 이론과 방법』의 편집자이자 디자이너인
아라이 센이 '아라이 미쓰오'라는 필명으로 발표한 작품평을
살펴보자. 그는 우선 「대동경 건축제」를 "사진을 통한
증명으로 뛰어난 구성을 보이며 흰색으로 뺀 문자와 사진의
현실감이 효과적으로 화면을 결합한다."(「문화적 포스터」,
『일본 인쇄 수요가 연감』, 1936년)라고 높이 평가하고, "절절히
도려낸 사진, 첨부화(콜라주)풍의 조잡함으로 사진 포스터의
장래를 의심하는 모든 이에게 이 포스터는 무엇을 가르칠
것인가?"(「문화적 포스터」)라며 이 작품이 사진 포스터의 새로운
경지를 개척했다는 견해를 드러냈다.

　　또한 「시마즈 마네킹 신작 전람회」는 "아트지 사용과
사진판 이용을 시도한 하나의 성공 예시"(「문화적 포스터」)라
평하고 "마네킹 사진의 효과, 세련되게 부분적으로
사용한 색은 신선한 레터링과 함께 결정적이었다."(「문화적
포스터」)라며 사진 도입뿐 아니라 레터링과 색채까지 매우
계획적인 작품으로 평했다.

　　직설적 비평가인 아라이에게 보기 드문 호평을 받은
작품은 하라와 기무라가 작업한 포스터가 시대를
앞섰음을 시사한다. 또한 두 포스터와 하라의 논문 「사진
포스터」에서 이미 몇 번 지적한 이론 구축 후 제작 몰두라는
그의 독특한 자세를 재확인할 수 있다. 하라의 독자적
자세는 이듬해인 1936년 그가 남긴 쪽글에 집약된다. "사진을

이용해 원고를 만들 때 필요한 것은 손끝이 아니라 두뇌다. 좋은 레이아웃이다."(「광고사진」, 『미타 광고 연구』 20호, 1936년 7월)

이 구절은 이후 반세기 동안 하라의 디자인을 꿰뚫는 신념이었다. 굳이 부연하자면 하라가 중앙공방에 속했기에 주장할 수 있었던 것이다. 오늘날에는 상식인 디자이너와 사진가의 밀접한 연계가 아직 성립되지 않았던 당시 하라가 개인으로 활동했다면 앞선 설명대로 사진 포스터를 제작했을 가능성은 극히 낮았을 것이다.

사진 포스터 또는 '사진을 이용해 원고를 만들 경우' 당연히 주제를 적확하게 파악한 사진은 필수불가결한 존재지만, 제작 단계에서의 사진가와의 협업이 커다란 관건이다. 논문 「사진 포스터」에서 가장 강조한 것이 협조 관계였다.

앞서 다룬 1930년대 후반의 사진 포스터에서도 「시바우라 전기 선풍기」의 쿠마다와 나토리, 「시바우라 모터」의 가메쿠라와 겐 등의 디자이너와 사진가의 협조 관계는 2차 일본공방이라는 '터'를 제외하고 말할 수 없다. 마찬가지로 「모리나가 밀크 초콜릿」이나 「모리나가 드롭스」도 모리나가 제과라는 '터'가 있었다. 광고사진 도입에 의욕적이었던 같은 회사 선전부 디자이너 이마이즈미를 비롯해 높은 프로 의식을 지닌 같은 회사 위촉 사진가이자 실천적 사진가인 호리노가 활약할 수 있었던 것도 후에 '모리나가 광고 학교'라고 불릴 정도로 광고 활동에 적극적이었던 이 기업의 자세를 제외하고는 생각할 수 없다.

하라와 기무라의 경우도 마찬가지다. 사진가 기무라와의 밀접한 협업을 가능하게 한 중앙공방이라는 '터'는 당시 하라의 디자인에서 불가결한 존재였다. 그런 의미에서 하라의 '두뇌'나 '좋은 레이아웃'과 기무라의 탁월한 사진 표현이 인쇄 매체상에서 처음으로 융합한 두 사진 포스터인 「대동경 건축제」, 「시마즈 마네킹 신작 전람회」는 하라 개인의 작품이라기보다는 오히려 중앙공방을 대표하는 활동으로 봐야 할 것이다.

* * *

중앙공방의 또 다른 얼굴, 살롱의 역할도 살펴보자. 긴자 한쪽에서 자유로운 분위기를 풍기던 이곳은 당시 리버럴한 문화인이 모이는 사교장이었다.

오야 소이치와 다카다 다모쓰를 필두로 하야시 다쓰오,

다니카와 데쓰조, 스기야마 헤이스케, 다케다 린타로,
가노 지카오, 오키지마 야스지, 이시 바쿠, 이와사키 아키라,
기누가사 데노스케, 스기야마 고헤이, 미쓰요시 나쓰야,
와타나베 요시오, 배우로 데뷔하기 전인 고구레 미치요 등
여러 인물이 해가 질 무렵이면 어디서라고 할 것 없이
모여들었다. 하라는 도쿄부립공예학교 야간 수업을 마치고
8시 무렵 합류했다.

이곳에서 만들어진 관계는 뒷날 새로운 일로 이어진다.
예컨대 포스터 「시마즈 마네킹 신작 전람회」는 시마즈마네킹
제작소에서 활약한 조각가 야스지와의 교유를 제외하고는
말할 수 없다. 또한 1934년 하라가 디자인한 무용간담회의
기관지 『무용』 11호 표지 디자인도 이 잡지의 편집을 맡은
무용가 바쿠, 국제관광국에 근무하며 가타와라 무용 평론가로
활약한 미쓰요시 나쓰야와의 교유에서 파생했다. 하지만
이는 어디까지나 결과이며 그들이 만난 본래 목적은 업무상
교류가 아니었다. 매일 밤 벌이는, 그들이 '거지들의 잔치'로
부른 술자리였다.

각자 가진 돈을 짤랑거리며 바 테이블에 꺼내놓고
"딱 이만큼만 마신다!"라며 호쾌하고 명랑한 이 모임은 많이
모였을 때는 비어 홀, 적게 모였을 때는 사무실에서
가까운 바인 '브로드웨이'나 8초메의 '보르도'에서 시작했다.
못다한 말이 있으면 요시와라의 심야 술집으로 옮겨
새벽 2~3시까지 이야기를 나눴다. 사진 담론이나 토론 따위는
없었고, 한결같이 재치 넘치는 음담패설 명인 기무라를
중심으로 정신 못차리는 세상에 관해 이야기꽃을 피웠지만,
때로는 『도쿄 히비 신문』 기자인 가노 지카오가 이튿날
지면을 장식할 뉴스를 일찍감치 알려줄 때도 있었다.

하라는 술자리에서 흐트러지는 법이 없었다. 머리를 살짝
숙인 채 생글거리며 다른 사람 이야기에 귀를 기울였다.
기분이 좋아지면 당시 유행한 독일 영화 「춤추는 의회」(1931년
제작, 34년 1월 일본 국내 개봉)의 주제가 「단 한 번만」을 독일어로
목청껏 불렀다.

거지들의 잔치는 헤어질 때도 규칙이 있었다. 다카다
다모쓰가 고안한 더치페이 운임 계산법이다.[8] 귀가하기 위해
택시에 합승한 다음 기사와 협상해 1킬로미터에 6전,
1마일에 8전씩 각자가 탄 거리 만큼 요금을 내는 합리적
방법이었다.

8. 1920~30년대 오사카나 도쿄 등
대도시에서 1엔 균일 요금을 적용한
택시. 거리제 요금을 적용하면서
사라졌다. ─ 옮긴이

그런가 하면 '무역'이란 모임도 있었다. 각자 가져온 물건을 서로 사고 파는 즉석 경매였는데 매일 밤 주머니를 탕진해 허전해지면 벌였다. 누군가를 등치거나 얻어먹는 걸 싫어한, 자존심 센 그들이 짜낸 '생활의 지혜'였다. 당시를 아는 이케다 슈는 "어제 하라 씨가 입고 온 옷을 오늘 이나 씨가 입은 꼴이죠. 이런 것이 '무역'인데, 모두 취향이 같았어요. 그래서 당시에도 지금의 하와이안 셔츠같이 짙은 파란색에 가슴을 풀어헤친 커플룩 셔츠를 입었어요. 하라 씨의 디자인으로 중앙공방의 머리글자 'C'를 넣은 세련된 것이었죠."(「평소 차림의 아저씨」, 『포토 아트』 8권 14호, 『기무라 이헤이 독본』, 1936년 8월)라고 말한다.

그야말로 기무라의 입버릇 "살아 있네!"를 그대로 보여주는 일화 일색이다. 당시 하라의 모습은 기무라가 찍은 사진으로 남았다. 1934년 6월 『포토 타임스』 11권 6호에 실린 「하라 히로무 씨의 얼굴」이 그것이다. 이 사진은 1937년 발행된 기무라의 사진집 『소형 카메라 촬영 및 사용법』에 「하라 히로무 씨」로 다시 실렸다. 이 초상 사진에는 평소에는 무뚝뚝한 하라가 렌즈 너머의 기무라에게는 마음을 텄는지 보기 드물게 만면에 웃음을 띠고 있다. 중절모를 뒤로 젖혀 쓰고 적당히 취한 듯한 얼굴에서 당시 모습을 엿볼 수 있다.

거지들의 잔치는 전후 언젠가부터 '20일회'로 이름을 바꿔 재개됐다. 매월 20일, 마음 맞는 옛 친구들과 재회할 수 있는 이 동창회에 하라도 거의 매월 참여했고, 중앙공방 시절과 마찬가지로 머리를 살짝 숙인 채 생글거리며 다른 사람 이야기에 귀를 기울였다. 그 뒤 20일회는 1974년 5월 31일 모임 중심에 있던 기무라가 세상을 떠나면서 머지않아 해산했다. 하라가 일흔한 살 생일을 맞은 직후였다.

* * *

여기까지가 일본공방에서 중앙공방으로 이어진 상황이다. 하라는 이 두 공방의 활동과 병행해 또 다른 실험을 실천했다. 그것이 도쿄인쇄미술가집단이다.

기무라 이헤이의 「하라 히로무 씨의
얼굴」, 1934년.

도쿄인쇄미술가집단과 활판 포스터

1932년 11월 도쿄부립공예학교 제판인쇄과 졸업생들이 만든
디자인 연구 단체 도쿄인쇄미술가집단(약칭 '파쿠')은 인쇄
미술의 연구와 제작을 목표로 삼았다. 단체 대표였던 하라는
이에 관해 단체의 기관지 『파쿠 팸플릿』 1호(1933년
11월)에 이렇게 적었다.

> 파쿠에서는 새로운 인쇄 미술을 연구하고 제작합니다.
> '새로운 인쇄 미술'은 근대적 사상과 감각에서 만들어낸
> 도안과 근대의 대표적 그래픽 복제술인 인쇄술을
> 함께 엮은 것이라고 생각합니다. 새로운 인쇄 프로세스가
> 발명되면 새로운 도안 형식이 생겨나고, 우리들의
> 표현력은 그만큼 풍성해집니다. 하지만 오늘날의 많은
> 인쇄 도안 제작자는 아직 인쇄술에 대한 이해가 부족한
> 듯합니다. 반대로 인쇄 기술가의 도안 이해도 부족한
> 것이 사실입니다. 우리는 우선 인쇄 기술의 가능성과
> 그것에 가장 적합한 효과적 도안 형식을 연구해야 합니다.
> 새로운 기술의 가능성이 반드시 새로운 도안 형식을
> 자아낸다고는 볼 수 없습니다. 예컨대 최근 현저하게
> 발달한 다색 사진 평판(소위 프로세스판)도 기껏해야 유화의
> 복제 정도로 포스터, 잡지 표지, 광고 등에 이용되지만,
> 사진을 응용한 새로운 제판법을 이해한다면, 우리는
> 틀림없이 더욱 새로운 표현 인쇄를 가질 수 있을 것입니다.
> 　　　우리는 연구 결과를 업무에 적용할 생각입니다.
> 새로우면서 경제적 인쇄물 제작에 노력할 것입니다.

하라의 말은 오늘날에도 귀기울일 만하다. '인쇄 미술'이
미학적 문제에 머무르지 않고, 시대나 사상, 인쇄 기술 등과
연동한 디자인을 지향하기 때문이다. 이는 오늘의 '그래픽
디자인'의 본질을 인식한 주장이기도 하다.[9]
　　　파쿠의 대표는 하라가 맡고, 동인으로는 단체의 주축을
이룬 오쿠보 다케시, 유조보 노부아키, 사와다 미노루,
이와쿠라 교조 등의 제판인쇄과 8기생에 이시키다 추조,
오쿠보 가즈오, 가와노베 아키라, 시마자키 아키라,
사가 미쓰루, 다쿠와 마사토, 이즈시타 우메지로 등 같은 과
졸업생이 함께했다. 하라와 8기생은 겨우 일곱 살 정도의

9. 하마다 마스지가 주장한 '상업미술'은
윈도 디스플레이 등을 포함한
다양한 광고 매체 전반을 염두에 두고
이를 순수 미술이나 공예 미술과
동등한 사회적 지위까지 향상시키는
것(『예술의 수평 운동』)을 지향한
일종의 디자인 계몽 운동이었다. 이
점에서 파쿠가 주창한 '인쇄 미술'과는
유사한 용어면서도 본질적으로

목적이 전혀 다르다고 할 수 있다. 오히려 파쿠의 '인쇄 미술'은 다다 호쿠 등의 실용판화미술협회(1929년 8월 결성)가 주창한 '실용 판화'에 가까운 것이나 양자의 결정적 차이는 사진 표현이나 타이포그래픽적 표현의 도입 여부에 있다.

10. 전일본상업미술연맹의 결성에 참여한 단체는 도쿄에서 HL도안 연구회, 구도샤, 중앙도안가단체, 실용 판화미술협회, 도쿄광고미술가클럽, 칠인사, 중앙도안가집단, 신도안협회, 시세이도광고 미술연구회, 도쿄 인쇄 미술가단체, 간사이에서 일본 포스터작가협회, 오사카어드서클, 오사카상업사진가협회, 오사카상업 미술협회, 간사이광고미술협회, 고베창작도안협회, FCA앙데팡당협회, 상업미술연맹, 포스터과학협회, 그 외 각지에서 홋카이도상업미술가 협회, 시즈오카상업미술협회, 히로시마상업미술가협회, 구례상업 미술협회 등 총 스물두 곳이다.

차이밖에 나지 않아 동인에게 하라는 "선배이자 선생이자 형님"(「'디자이너의 시대'를 만든 사람」, 『하라 히로무, 그래픽 디자인의 원류』) 같은 존재였다.

파쿠의 활동은 1932년 11월 도쿄부립공예학교의 『개교 25주년 기념 과제물 전람회』(도쿄부립공예학교, 13~4일)에서의 『작품 시작전』으로 시작해 이듬해 33년 11월에는 교외로 눈을 돌려 실질적 1회전 『소비 문화 선전 인쇄 미술전』(기노쿠니야 갤러리, 4~6일)을 개최했다. 이어서 이듬해 5월에는 당시 상업미술계에서 가장 중요한 『국제 상업미술 교환 전람회』(긴자, 마쓰자카야, 9~15일)에도 참여한다.

일련의 전시 형식의 작품 발표를 거쳐 파쿠의 특징이 가장 잘 드러나는 활동인 인쇄 표현에 관한 조사·연구의 발표가 시작된다. 기관지 『파쿠 팸플릿』 2호(1934년 6월)에 발표한 「최신 여성지 표지의 비판」, 그리고 1935년 『인쇄와 출판』에 발표한 「신문광고연구회 보고」(2권 1호, 1935년 1월)이나 「영화 선전인쇄미술연구회」(2회 연재, 2권 2~3호, 1935년 3~4월) 등이다. 인쇄 매체에 관한 고현학적 조사와 분석은 다른 디자이너 단체에서는 볼 수 없던 파쿠의 독자적 활동이었다.

1936년 10월 파쿠는 일본 최초로 그래픽 디자이너의 전국 통일 단체로 결성된 전일본상업미술연맹(회장: 스기우라 히스이)에 가맹해[10] 연맹의 일익을 맡고, 이듬해 4월 도쿄인쇄미술가집단, 고즈샤, 중앙도안가집단의 공동 주최전 『1937년 합동 포스터 전람회』(갤러리일본살롱, 17~21일)을 끝으로 단체로서 실질적 활동을 마쳤다.

파쿠의 활동을 대략적으로 살폈다. 다시 한번 양해를 구하지만, 하라 개인이 파쿠 활동에서 이룩한 성과는 보잘 것 없다. 가장 큰 이유는 파쿠의 활동 시기가 일본공방이나 중앙공방과 겹치는 점이다. 실제 "『소비 문화 선전 인쇄 미술전』 당시 하라는 "내 나이가 가장 많은데도 결국 아무것도 안 하고 말았다. (…) 예전 작품 한 장으로 적당히 넘어갈 수는 없는 노릇이다. 그저 사과하는 일밖에 없다."(『파쿠 팸플릿』 1호)라고 반성하곤 했다. 또한 이 전시와 중앙공방 결성 1회 전람회인 『사진 위주의 광고 전람회』 사이에 개최된 『국제 상업미술 교환 전람회』에도 하라는 참여하지 않았다.

그렇다고 해도 파쿠 자체가 하라의 강한 영향 아래 있던 점은 틀림없는 사실로, 하라의 이론과 주장은 동인 활동으로 이어졌다. 그 성과는 『국제 상업미술 교환

「파쿠 팸플릿」 1호. 1933년 11월.

11. 도쿄의 오타루포즈사, 칠인사,
실용판화미술협회, 신도안협회,
구도사, 도쿄광고작가협회, 도쿄인쇄
미술가단체, 나고야의 나고야
상업미술협회, 오사카의 상업미술연맹,
일본포스터연구회, 미야타포스터
연구회, 오사카광고미술협회, 고베의
고베창작도안협회.

전람회』에 출품한 포스터에서 드러났다.

1934년 5월 『광고계』의 편집장 무로다 구라조가 조직한
프랑스, 미국, 일본 합동 포스터전 『국제 상업미술 교환
전람회』는 당시 상업미술계에서 획기적 전시였다. 파리에서
활약하던 일본인 디자이너 사토미 무네쓰구의 도움으로
프랑스에서 초청된 서른한 점, 시카고의 아메리칸아카데미
오브아트에서 출품된 서른아홉 점, 그리고 일본 각지의
단체[11]에서 출품된 148점, 총 218점이 한 곳에 전시됐고, 당시
절정기에 있던 프랑스 포스터계의 스타 카상드르의 작품까지
출품돼 질적으로나 양적으로도 지금껏 없었던 규모의
전시였다. 이 전시는 그 뒤에 결성된 전일본상업미술연맹의
계기로도 작용해 전쟁 전의 디자인 운동에서 빼놓을 수
없을 만큼 중요하다.

이 전시에서 파쿠는 활판 포스터를 공통 주제로 삼아,
아홉 점의 국전지 크기의 포스터를 출품했다. 활판 포스터란
'typographic poster'를 의역한 것으로 "유럽의 신흥 예술
운동에서 출발한 신활판술 이론, 즉 활판적 재료 사용에 따른
합목적적 인쇄 면 형성 이론에 기반을 둔 포스터 형식"
(「파쿠와 활판 포스터」, 『광고계』 11권 8호, 1934년 7월)을 뜻한다.
구체적으로는 "활자를 통한 순수 문자 포스터, 사진을 통한
포스터, 활자와 사진의 조합(튀포포토)을 통한 포스터 등"
(「파쿠와 활판 포스터」)이다. 기존의 회화적·장식적 포스터에
반발한 그들은 "활판 포스터야말로 앞으로 폭넓은 실제 가치를
지니거나 본질적으로 발전 가능성이 큰 포스터로 기대해도
좋다."(「파쿠와 활판 포스터」)라며 실천에 몰두했다.

실제 그들의 출품작은 다른 단체와 크게 다른, 비대칭
레이아웃, 여백의 유효한 활용, 사진의 도입 등의 수법을
구사했고, 기능적이고 합리적인 포스터 표현을 모색했다.
이른바 파쿠가 주장한 '인쇄 미술'의 구현이자 하라가 주장한
'우리의 신활판술'의 실천 자체기도 했다. 파쿠의 활판
포스터에 상업미술계는 하나같이 호의적으로 평가했다. 당시,
일본에서 활약하던 스웨덴 디자이너 존스터 게오르기 헤밍도
일련의 작품을 '하나같이 같은 유형'이라고 지적하면서도,
"일본에 이런 집단이 있는 것도 특기할 일이 아닌가."(「국제상업
미술전작품평」, 『광고계』 11권 8호, 1934년 7월)라 평했다. 하지만
그 뒤에 활판 포스터가 상업미술계의 주류를 이루지는 못했다.
이유는 뒤에 검증한다.

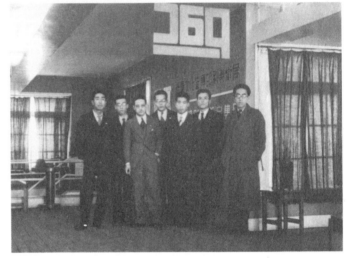

[위] 『국제 상업미술 교환 전람회』에
출품한 파쿠의 활판 포스터. 1934년.
[아래] 파쿠 동인. 오른쪽부터 하라,
유조보 노부아키, 왼쪽 끝이 오쿠보
다케시. 『소비 문화 선전 인쇄 미술전』
전시장. 1933년 11월.

* * *

그런데 하라가 파쿠에 도입한 이론과 방법론은 작품뿐 아니라
동인의 평상시 활동에도 반영됐다. 파쿠의 중심인
오쿠보 다케시와 유조보 노부아키의 활동을 살펴보자.

『국제 상업미술 교환 전람회』에 포스터 「지요다
포마드」를 출품한 오쿠보는 전후 주식회사일본풍토를 세우고
지역 활성화에 몰두한 사업가로 이름을 알렸지만,
전쟁 전에는 디자인 현장의 최전선에서 활동했다. 오쿠보는
도쿄부립공예학교에 다니던 1928년 『도쿄 아사히 신문』과
『오사카 아사히 신문』의 『보통 선서 포스터 공모전』에 입선해
일찍이 재능을 꽃피웠다. 그는 1930년 학교를 졸업하고
키네마주보사를 거쳐 하라의 소개로 같은 해 말부터 3년여
동안 이시이 모키치의 사진식자기연구소에서 일한다.
이곳에서 활자를 습판(濕板) 사진법으로 촬영 및 확대해
한 글자씩 바늘로 긁어 수정해가며 활자체 디자인에 몰두한
오쿠보는 확실한 초창기 사진식자 공로자 가운데
한 사람이다. 그 뒤 오쿠보 또한 하라의 소개로, 앞서 설명한
오타의 공동광고사무소에 입사해 디자이너로 활동한다.
포스터 「지요다 포마드」도 촬영은 기무라 이헤이, 모델은
오카다 소조로 당시 그의 주변을 짐작할 수 있다.

공동광고사무소 시절 오쿠보의 이름을 널리 알린 것은
힘 있고 독자적인 레터링이었다. 『소비 문화 선전 인쇄
미술전』에 출품된 영화 포스터 「어셔 가의 몰락」(1933년)에
드러나듯 오쿠보의 레터링은 뒷날 '레터링의 명수'로
불린 다카하시 긴키치가 "능숙한 레터링 명인의 모습이 아직도
기억에 남는다. 그가 그린 굵은 명조체 글자에는
엄청난 매력이 있었다."(『젊은 시대』, 『일본 디자인 소사』)라고 말할
정도였다. 오쿠보의 조수였던 가메쿠라 유사쿠 또한
"오쿠보 씨는 하라 씨에게 영향받았다고 말했지만, 내가
보기에는 하라 씨와는 다른 개성의 소유자로, 이미 독특하고
강한 스타일이 있었다. 특히 레터링과 레이아웃이 아주
뛰어났다. (…) 그가 도안의 길을 계속 갔다면, 지금 일본
디자인계의 지도는 상당히 바뀌었을 것이다."(『올곧은
외길』)라고 말했다.

한편 오쿠보는 동경공방에서도 활약했다. 동경공방은
하라와 그의 1년 후배로 도쿄부립공예학교 목재과 출신인
와다 사부로와 건축가 미즈시마 마사오 등이 1932년경에 세운

[위] 오쿠보 다케시의 「지요다 포마드」.
1934년.
[가운데] 오쿠보 다케시의 「어서 가의
몰락」. 1933년.
[아래] 유조보 노부아키의
「베르크마이스터 작품 발표 연주회」.
1933년.

동인 조직으로, 상점의 설계와 건축, 인테리어 디자인 등을 중심으로 활동했다.

동경공방을 실질적으로 운영한 오쿠보는 '에호'(간다 스루가다이)를 시작으로, '살롱 유타카'(긴자, 뒷날 '테라스 에호'로 개칭), '살롱 에호'(미나미사쿠마초), '신바시 찻방'(신바시), '긴 살롱'(긴자) 등 많은 현대식 카페의 기획자이자 인테리어 디자이너로 1930년대 일본 대중문화의 일부를 일궜다.

오쿠보에게 공방을 소개한 인물이 하라고, 자신도 '테라스 에호' 2층의 벽화(1934년)나 각 지점의 메뉴와 안내장 등을 디자인했다. 뒷날 기무라 이헤이는 그 활동을 "하라 씨는 일본 카페의 시초"(『기무라 이헤이 대담, 사진 지난 50년』)라 평했지만, 찬사는 오쿠보에게도 돌아갔어야 한다.

파쿠의 또 다른 동인인 유조보 노부아키는 뒤에 소개할 인쇄출판연구소와 아사히신문사에서 언론인으로 활동하고, 1968년부터 1983년까지 다마미술대학 미술학부 그래픽디자인과 교수(1983~91년)로 디자인 교육에 몸담은 인물이다. 1952년 세워진 도쿄애드아트디렉터클럽(현 도쿄아트 디렉터클럽)의 창립 멤버로 광고에 아트 디렉션 시스템을 도입하는 데 매진했다. 그에 대해서는 그의 큰아들이자 작가인 아라시야마 고자부로의 소설 『저녁 노을의 소년』(1988년)과 속편 『저녁 노을의 학교』(1990년)의 주인공 유타의 완고한 아버지인 센타로의 모델로 소개하는 것이 이해하기 쉬울지 모른다.

1930년 도쿄부립공예학교를 졸업한 유조보는 석판인쇄로 이름난 고시바인쇄에서 실무를 경험하고, 1935년 6월경 하라의 소개로 좌파 출판인 후쿠나가 신조가 설립한 인쇄출판 연구소에 입사한다. 연구소의 간행물인 『인쇄와 출판』의 편집에 참여하다가 얼마 뒤 '인쇄와 광고'(1935년 11월~1938년 9월)로 개칭한 이 잡지의 편집장으로 활동한다. 이때 유조보는 해외의 노이에 튀포그라피 이론을 소개하는 한편, 디자인과 사진, 인쇄 등의 기술을 다뤘다.

『인쇄와 광고』에서 소개한 노이에 튀포그라피 이론은 영국 존 타의 「신활판술 운동과 그 영향」(1935년 11월)과 「고전적 활판술에서 근대적 활판술로」(2권 10호, 1935년 12월), 미국 더글러스 맥머트리의 「그림과 함께 보는 신활판술 해설」(3회 연재, 3권 2~4호, 1936년 2~4월) 등이 있고, 그 주변을 다룬 기사로는 하라의 활자론 「산세리프체 논고」(4권

12. "독일 문자(프락투어)"의 강요는
주로 신문이나 사진 신문에서
실시돼, 여성 잡지(예컨대, 헤르베르트
바이어가 다수의 표지 디자인을
맡았던 『노이에 리니에』 등)는 예외로
했다. 이유는 "정치 체제가 어떻게
바뀌어도, 여성지의 독자 대다수의
관심사는 바뀌지 않았다. 나치스부인
동맹이 아무리 소리 높여도 그 선전에
귀 기울이는 계층은 늘지 않았다.
나치스 간부나 선전 담당자 가운데
나치 신조에 그렇게까지 경도되지
않았던 사람들은 이 현실을 받아들여
잠지에 유연히 대응하는 노선을
취했다."라고 말했다.(노르베르트
프라이·오하네스 슈미츠, 『히틀러 독재
아래의 기자들』, 1996년) 또한 독일
문자의 강요는 1941년 6월 중지됐다.
그 이유는 "외국인은 읽기 어렵고
따라서 독일의 사상 문학이나 선전
문서를 해외에 보급시키는 데 장애가
되는 것"으로 판단했기 때문이다.
(도카노 가우야, 『독일 출판의 사회사』,
1992년) 당시 하라는 그에 대해
"독일 문자의 양식적 개성을 남기기보다
그 난독성을 없애는 게 훨씬 큰
정치적 의식으로 인정됐기 때문
아닐까?"라고 적었다.(「인쇄 보도의
여러 문제」, 보도 기술 연구회 편
『선전 기술』, 1943년)

13. 1920년대 말부터 1930년대 중반에
걸쳐 미국에서 소개된 노이에
튀포그라피론은 유럽과는 크게 달랐다.
하라는 「그림과 함께 보는 신활판술
해설」의 해설에서 맥머트리를
"신활판술의 미국판 담당자로 그 외의
적임자는 없을 것"이라 평가하는 한편,
그 내용에 대해서는 "그는 이것으로
최대한 쉽게 신활판술을 해설하려
했지만, 그만큼 저속화된 폐해로, 본질적
논거가 사라져버린 점은 유감"이라고
지적했다.(『인쇄와 광고』 3권 2호,
1936년 2월)

10호, 1937년 10월)와 작가론 「문화인 헤르베르트 바이어」(3권 5호, 1936년 6월) 등이 있다.

당시 독일은 민족주의적 관점으로 일부 매체를 제외하고, 고전적 독일 활자체인 프락투어의 사용을 강제했다.[12] 이런 상황에서 과거를 부정하고 국제적 공통성을 탐구한 노이에 튀포그라피는, 비독일적 표현이라며 '퇴폐 미술'로 비방받던 현대 미술처럼 고초를 겪었다. 이런 쇠퇴기에 늦게나마 일본에 그 동향이 소개됐고 (비록 영국과 미국을 경유한 탓에 하라에게는 충분하지 않았지만)[13] 전쟁 전 일본에 노이에 튀포그라피 이론이 소개된 사실에는 주목할 필요가 있다.

한편 디자이너와 사진 표현, 인쇄 기술을 적극적으로 엮은 사례로는 각 분야 전문가의 좌담 기사를 『인쇄와 광고』에서 찾을 수 있다. 사진의 인쇄 문제를 편집·촬영·제판·인쇄의 각 분야로부터 다면적으로 토의한 좌담 「사진지의 사진판」(3권 5호, 1936년 6월), 디자이너와 인쇄 기술자가 현장의 문제점과 미래를 논한 좌담 「도안 인쇄의 여러 문제」(3권 6호, 1936년 7월), 디자인과 잉크에 관한 좌담 「도안 인쇄의 색채와 잉크」(3권 6호, 1936년 7월) 등이 있다.

그 밖에도 활자에 관한 여러 문제에 관한 특집 「활자 상식 독본」(4권 10호, 1937년 10월)이나 특수 인쇄 기술의 소개, 기계 찍기 목판(모두 4권 3호, 1937년 3월)이나 셀로판 인쇄(5권 2호, 1938년 3월) 등도 있어 인쇄 표현을 향한 유조보의 폭넓은 흥미를 확인할 수 있다.

유조보는 파쿠가 지향한 '근대적 사상과 감각에서 만들어진 도안과 근대의 대표적 그래픽 복제술인 인쇄술의 조합'을 저널리즘 관점에서 파고들었다.

이와 같이 오쿠보와 유조보의 1930년대 활동의 일부를 돌아보며 느끼는 것은 그들이 일본 디자인계나 디자인 저널리즘의 태동을 뒷받침했다는 점이다.

전후 디자이너 야마나 하야오는 파쿠에 관해 "하라 히로무는 인쇄 미술가 집단 후배들의 행동이 하나의 운동이길 바랐던 것이 아니었을까?"(『체험적 디자인사』, 1976년)라고 말했는데 당시 오쿠보나 유조보의 활동을 보면 정확한 지적이다.

아마도 하라는 파쿠를 자신의 활동 기반이라기보다는, 젊은 동인들에게 새로운 이론을 뿌리내리고 실천하도록 하는 터로 활용하고자 했을 것이다. 그리고 그들의 하루하루

[왼쪽] 「3회 스냅 사진 현상 공모」.
1935년.
[오른쪽] 「4회 스냅 사진 현상 공모」.
1936년.

활동을 적극적으로 지원하는 것으로, 간접적으로 디자인계
계몽에 매진한 것은 아니었을까. 그런 의미에서 오쿠보나
유조보 등 각 동인의 활동이야말로 앞의 메시지에는 담기지
않은 파쿠의 또 다른 결성 목적이자 가장 중요한 성과였다.

*　*　*

파쿠가 활판 포스터에 몰두한 시기에 하라도 그렇게
부를 만한 작품을 남겼다. 1935년 포스터 「3회 스냅 사진 현상
공모」와 이듬해인 1936년 「4회 스냅 사진 현상 공모」(모두
보지신문사) 포스터다.

　하라는 「3회 스냅 사진 현상 공모」에서 기울인 고딕체와
사진 표현의 도입, 그리고 흰 공간을 살린 추상 비대칭
레이아웃 수법을 구사했다. 이 포스터와 파쿠의 활판 포스터를
비교하면 서로 같은 경향을 띠는 것을 일목요연하게
알 수 있다. 「4회 스냅 사진 현상 공모」에서는 강조된 숫자
4와 획의 맺음 부분이 특징인 명조체를 중심으로, 알림 기능을
가장 우선한 합리적 표현을 모색했다. 이 포스터는 일견
파쿠의 활판 포스터와는 다른 스타일로 보이지만(실제 보기 드문

일러스트레이션이 사용됐다.), 하라가 줄곧 주장해온 명조체의
의미나 합리성, 기계성을 주장한 노이에 튀포그라피의 참뜻을
생각하면, 본질적 활판 포스터와 마찬가지의 목적 의식에서
제작된 것이다.

하라나 파쿠의 활동을 살펴보면 1930년대 중반에는
일본에서도 노이에 튀포그라피 이론을 도입한 디자인을 실천한
것으로 보인다. 하지만 당시 그들이 처한 환경에는 여전히
문제가 많았다. 가장 큰 문제는 활자와 레터링이었다.
이 문제는 파쿠를 결성한 1932년 이미 『광고계』의 무로다가
이렇게 지적했다.

> 요즘 일본에서도 이런 포스터[활자와 사진을 사용한 포스터]를
> 흉내 낸 양식이 가끔 보이지만, 도안가가 그린 것으로,
> 활자로는 아직 시도되지 않았다. 앞으로 일본에서도 점차
> 포스터가 단순화된다면 인쇄소에서도 활자를 제작해
> 진정한 활자 포스터를 선보일 것이다.(「유럽에서 유행하는
> 활자 사진 포스터」)

물론 파쿠 동인도 이 문제를 인식했다. 오쿠보는 "물론
해외처럼 포스터용의 큰 활자가 없는 것이나 그 외에도 서로의
사정이 다르지만, 적어도 현대의 인쇄 도안 형식으로 활판적
형식은 새로운 시대의 인쇄 미술가 작품 생산 방법으로 높은
가치를 지닌다고 생각한다."(「파쿠와 활판 포스터」)라고 말하고,
그 전제로 활자 환경에 차이가 있음을 인정했다. 그렇다면 당시
하라는 활자와 레터링을 어떻게 생각했을까.

포드인가, 모리스인가: '현대'를 향한 시선

1934년 11월 하라는 『광고계』 12권 11호에 논문 「도안의
생산 형식에 대해」를 발표한다.[14] 이 논문은 당시
상업미술계에서 가장 주류 잡지였던 『광고계』에 하라가
처음으로 기고한 것으로, 이후에 그는 새로운 논객으로
주목받았다. 하지만 이 논문에서 흥미로운 것은 상업
미술계에서 하라가 차지한 위치가 아니다. 앞서 설명한 활판
포스터가 당면한 과제, 또는 『신활판술 연구』 서문에서
'우리의 신활판술'의 필요성을 주장한 근거로 볼 수 있는

14. 원래 제목은 「도안 생활의 형식에
대해」지만, 하라는 후에 '생활'은
'생산'의 오자라 밝히고(「포토 몽타주를
주제로 한 레이아웃에 대해」,
『광고계』 14권 7호, 1937년 6월),
이 책에서는 원래 제목으로 표기했다.

"국어의 차이에서 비롯한 문자와 활자의 문제"를 당시 하라가
어떻게 파악하고 어떻게 대처하려 했는지를 이 글에서 읽어낼
수 있기 때문이다.

하라는 논문 첫머리에서 자신을 '현대적 도안가'로
규정했다. 그리고 기계 생산의 상징인 T형 포드와 19세기
영국의 장식 미술가 윌리엄 모리스를 대비하고 시대 및
사회와 디자이너의 관계를 선명히 그렸다.

우리는 현대적 도안가다. 각자 경향이 어떤지는 몰라도
적어도 시대적으로는 그렇다. 우리를 다른 시대의
도안가와 구분 짓는 것은 현대사회의 정치·경제·문화적
특징이다.

우리는 포드가 매일 2,000여 대씩 만들어내는 시대에
일한다. 내가 말하고 싶은 것은 이런 대량생산·
염가 판매의 시대에 나같은 도안가가 취하는 구태의연한
윌리엄 모리스적 작품 생산 수단에 관한 것이다.

이렇게 말하면 어떤 도안가는 우리 작품이 자동차와는
다르다고 주장할지 모른다. 하지만 나는 도안 제작으로
먹고사는 한 그것을 상품으로 다루는 데 어떤 의심도 없다.

하라가 드러낸 직업 의식은 전후 여러 형태로 드러난다.
"책도 상품이므로 장정도 물품의 외양으로 정가에 어울려야
하고 진열 효과도 고려해야 합니다. 하지만 결국 독자의
책장에 꽂힐 때는 상품에서 벗어나 문화적 밑천이 돼
그 사람의 공간에 하나의 풍격을 갖추는 것이라고 생각합니다."
(「책을 꾸미는 사람, 하라 히로무 씨」, 『도쿄 신문』, 1969년 2월 4일)

하라의 주장은 현실을 직시한 정론이지만, "책도
상품"이라는 말은 당시 장정가들이 품은 '책이 곧 문화의
그릇'이라는 일종의 성역을 침범한 걸로 받아들였다.
더군다나 1930년대 중반에 화가와 큰 차이 없이 포스터 원화
제작에 몰두하던 많은 도안가는 이 같은 주장을 과격한
도발로 받아들였다. 더욱이 하라는 "대량 생산·염가 판매의
시대"에서 디자이너가 직면한 문제를 구체적으로
제기한다.

우리는 지금 분명 커다란 모순에 당면했다. 매일 상품을
생산하는데도 다른 상품의 생산 속도보다 훨씬 뒤처진다.

그들이 자동차를 사용해 속도를 올리는데 우리는
헐레벌떡이며 뒤쫓는 꼴이다. 우리가 포스터 한 장을 위해
하나의 인물화를 종일 그리는데 라이카는 서로 다른
인물의 영상을 40매 가까이 찍는 데 반나절이 채
안 걸린다. 이런 말이 어쩌면 합당하지 않을지 모르지만,
너무나도 모순된 작품 생산 수단을 현대의 속도로
끌어올리는 것은 현대 도안가에게 절실한 문제다. 어쩌면
도안가들이 그렇게까지 골똘히 생각하지 않았을 수도
있지만, 나는 앞으로의 사회를 살아갈 인간으로 경시할 수
없는 문제라고 생각한다.

하라가 지적한 것은 시대에 맞는 합리적 디자인 과정의
필요성으로 영화 「모던 타임스」에서 야유하는 비인간적 대량
생산 체제를 권장하지는 않는다. 이는 이어서 "나는 인쇄
기계 같은 속도로 도안을 몇 장이고 끊임없이 그리는 사람을
볼 때 오히려 비참함을 느낀다. 사실 오늘날에는 이렇게
인쇄 기계처럼 비인간적으로 일하지 않으면 먹고살기 어려운
도안가가 많다."라고 지적하는 것으로 알 수 있다. 하라는
디자이너의 소양 또한 중시했다.

도안하는 데 모든 시간을 쓸 수는 없다. 나도 다른
사람들과 마찬가지로 고단한 생활을 이어가야 하며
시대의 도안가로 정신적 영양을 취할 시간도
필요하다. 이제는 점점 도안 외의 시간을 필요로 하게
될 것임에 틀림없다.

이렇게 분석한 하라는 우리는 구체적으로 어떻게 해야
할 것인지를 묻고 사진 표현과 노이에 튀포그라피의 도입을
주장한다.

우선 필연적으로 등장하는 것이 사진이다. 도안에 사진을
이용하는 것이다. 물론 사진과 도안의 결합은 특별히
새로운 것도 아니고 시작은 유럽대전 후의 소위 신흥
예술 운동의 영향으로 비롯한 것이 확실하다. 따라서 앞서
말했듯 도안에 새로운 시각적 형식을 만들어내려는
의도에서 발생한 것이다. 그들은 확실히 도안에 하나의
새로운 표현 형식을 개척했고 그 아류는 점점 그것을

mechanisierte grafik

Paul Renner

Schrift
Typo
Foto
Film
Farbe

1930 Verlag Hermann Reckendorf G.m.b.H. Berlin SW 48

JAN TSCHICHOLD

DIE NEUE TYPOGRAPHIE

EIN HANDBUCH FÜR ZEITGEMÄSS SCHAFFENDE

BERLIN 1928
VERLAG DES BILDUNGSVERBANDES DER DEUTSCHEN BUCHDRUCKER

[위] 파울 클레의 『기계화한 그래픽』
표제지. 1930년.
[아래] 얀 치홀트의 『노이에
튀포그라피』 표제지. 1928년.

유희화하는 위험을 드러내기 시작했다. 도안에서 사진의
가치를 올바로 평가하고 이런 위험에서 본래의 길로
돌이킨 것이 구성파 운동이었다. 바이어, 모호이너지,
치홀트 등은 이론과 실천으로 이를 보여주었다.
그들은 그야말로 도안 역사에 신기원을 만들었다.
　또한 그들은 신활판술이라는 도안의 본질적 개혁
운동을 했다. 도안과 사진의 결합도 실은 신활판술에서
파생됐다. 그들은 문자(활자)와 그 외의 활판 재료(예컨대
선이나 원이나 단형)와 회화(사진)를 구성 요소로 도안을
만들려 했다. 레너에 따르면 기계화한 그래픽이다. 이는
확실히 도안 생산 수단의 합리화다.

이 짧은 글은 기본적으로 기존 주장을 반복한 것이지만,
지나치게 줄인 탓에 오해의 소지도 많다. 하지만 하라의 본의는
마지막에 밝힌 도안 생산 수단의 합리화에 있으며, 그
상징으로 파울 클레의 『기계화한 그래픽』 표제지를 인용한
점은 눈여겨볼 만하다. 레너가 1930년 발표한 이 책은
단순한 타이포그래피 기술서가 아니다. 부제 '문자, 활자, 사진,
영화, 색채'가 보여주듯 사진이나 영화와의 연관성까지 다룬
다각적 시각 문화론이었다. 하라는 치홀트의 『노이에
튀포그라피』와 함께 이 책에서 엄청난 영향을 받고, 그가
사용한 '기계화한 그래픽'이라는 말에는 레너의 시각 문화론을
향한 지지가 있다. 이런 주장 뒤에 핵심이라고 할 만한
일본에서 노이에 튀포그라피를 실천하며 경험한 문제를
밝힌다.

　물론 신활판술을 일본에 들여오는 데는 문제가 있다.
그들은 포스터에 쓸 큰 활자를 쉽게 마련할 수 있지만,
제한된 한자만으로도 수천 자가 되는 일본에서 이는
불가능하다. 이야말로 일본의 도안가에게 주어진 가장
큰 문제다. 일문은 어쩌면 문학적 표현에서는 풍부함으로
호평받을지도 모르겠지만, 도안가는 그때문에 얼마나
많은 시간을 낭비하고 얼마나 많은 생리적 고통을
받아야만 하는가. 나는 문자를 그릴 때마다 하지 않아도
될 일을 한다는 느낌을 강하게 받는다.

이는 언어 차이에서 비롯한 문자나 활자 문제의 실태를 적은

것으로 하라로서는 드물게 자신의 딜레마를 솔직히 토로했다. 게다가 앓는 소리에 그치지 않고 앞날까지 고민했다.

하지만 나는 인쇄술이 진보한다는 데 한 표를 건다. 우리는 현실에서 인쇄술과 사진술의 기술적 가능성을 기초로 한 도안 생산의 새로운 형식의 개척을 서서히 실현해야 한다. 이미 천연색 사진은 출판물 광고면에서 개가를 올리며 3색 그라비어, 오프셋 딥 등도 뒤따른다. 또한 사진 식자기의 발달은 도안가의 의도대로 움직이는 시대를 기대하게 한다. 현대 도안가는 밤낮없이 켈름스코트[15]에 살다시피 해서는 안 된다.
끝으로 '그렇지만'으로 시작하는 말을 덧붙이고 싶다. 말인즉슨 기계화한 그래픽에서 수공예적인 것은 새롭게 재평가될 날이 틀림없이 온다는 것이다.

여기까지 「도안의 생산 형식에 대해」를 간단히 살폈다.
이 논문의 이론적 면은 앞서 설명한 글과 크게 다르지 않다.
한편으로는 하라의 당시 상황이나 그에 대한 그의 속마음이 드러나 1930년대 중반의 그를 고찰하는 데 중요한 자료다. 또한 이 논문에서 제기된 활자 환경에 관한 언급은 그가 전후 발표한 논문 「일본의 편집 디자인」(『연감 광고 미술 '61』, 1961년)이나 「일본 레터링」(『일본 레터링 연감』, 1969년) 등에서도 반복되고, 그가 평생 몰두한 과제기도 하다. 거기서 「도안의 생산 형식에 대해」가 제기한 문제에 들어가보려 한다.

* * *

「도안의 생산 형식에 대해」에서 두드러지는 점은 하라가 시대를 바라본 관점이다. 이 논문이 집필된 1930년대는 금 해금[16]에 따른 대량 실업, 좌파 언론 탄압, 농촌 피폐 등 여러 문제로 어두운 시기였다. 1931년 9월 만주사변, 1937년 7월 중일전쟁 발발, 1940년 12월 태평양전쟁 발발, 여기에 일본이 파시즘의 길을 걸은 '내셔널리즘의 시대'였다.
한편 국제주의 양식의 사무용 빌딩이나 아파트가 등장하고 '모보'나 '모가'[17]로 불린 젊은이들이 거리를 활보하는 등 근대화·서양화 경향이 진전된 것도 이 시대의 또 다른 특징이다. 다시 말해 1930년대는 내셔널리즘의 시대이면서 동시에 20년대부터 이어진 모더니즘의 등불이

15. 윌리엄 모리스가 1891년 런던 서부 햄스미스에 설립한 인쇄 공방. 켈름스코트는 옥스포드 부근 그의 별장에서 유래한다. ─옮긴이

16. 금 수출 금지를 해제해 금본위제로 돌아가는 것. 일본의 금 해금은 1930년에 있었다. ─옮긴이

17. '모던 보이', '모던 걸'을 일본식으로 줄인 말. ─옮긴이

마지막으로 번쩍이던, 불안과 불빛이 미묘하게 공존한
시대였다. 이런 상황에서 하라는 T형 포드와 윌리엄 모리스를
대비해 디자이너의 의식 개혁을 재촉했다.

T형 포드는 자동차 역사에서 가장 뛰어난 작품으로
불리는 명차다. 1908년 출시된 이 차는 어셈블리라인(벨트
콘베이어의 흐름을 따라 작업하는 생산 방식)이 만들어낸
저가격·고성능을 무기로, 지금까지 자가용 차량과는 인연이
없던 노동자 계급도 살 수 있는 자동차로, 일본 시장을
비롯해 세계를 석권했다. 하라의 논문에 기술된 1935년 당시
이미 생산 중지(1927년)됐지만, 발매 이래 150만 대라는
공전의 생산 기록을 올린 T형 포드는 그야말로 20세기라는
대량 기계 생산 시대를 상징하는 존재다.

한편 윌리엄 모리스는 산업 혁명의 사회적·예술적 혼란을
겪던 19세기 영국에서 미술 공예 운동의 지도자로 오로지
수공예의 아름다움을 고수한 장식 미술가다. 친구들과 1961년
모리스마셜포크너상회를 결성(1975년 '모리스상회'로 재조직)해
세인트 제임스 궁전이나 사우스켄싱턴박물관(현 빅토리아앨버트
미술관) 등의 내부 장식을 작업한 모리스는 만년인 1891년
개인 인쇄 공방 켈름스코트프레스를 설립하고 인큐나블라
(초기 간본)의 아름다움을 기초로 이상적 서적이라는 자신의
'잠재적 유토피아'를 추구했다.

켈름스코트프레스의 특징은 중세의 부흥 정신을 바탕으로
활자를 기본 단위로 한 조판, 여백의 종합적 조화에 따라
가독성과 장식성을 겸비한 북 디자인의 아름다움을 추구하는
데 있으며 오늘날에는 타이포그래피 역사상 고전으로 높이
평가된다. 반면 전체적으로 모리스의 활동이 이념적으로는
노동자 계급의 예술을 표방하면서도 실제로 그 성과의 덕을
본 것은 일부의 부유층이었던 것도 사실이다.

이렇게 보면 하라가 비유적으로 예를 든 T형 포드와
윌리엄 모리스는 현대성의 추구와 고전의 부흥, 기계 생산과
수공예, 합리화와 장식, 노동자와 부유층 등 더없는
대조의 묘를 그려낸다. 그리고 "현대 도안가는 밤낮없이
'켈름스코트'에 살다시피 해서는 안 된다."라고 말하며
타이포그래피 역사의 '고전'을 넘어서려는 하라의 자세는 실로
흥미롭다.

젊은 하라가 켈름스코트프레스가 아닌, 대중 사회를
지탱하는 인쇄 매체의 T형 포드로 '기계화한 그래픽'을 표방한

가장 큰 이유는 현대를 향한 강한 지지였다. 아마도 그 사상적 배경에는 치홀트가 『노이에 튀포그라피』에 기술한 "현대에 만들어진 인쇄물은 어떤 것도 현대의 표식을 붙여야만 하며 과거 인쇄물의 모방이어서는 안 된다."(『얀 치홀트, 뉴 타이포그래피』)라는 주장에 강한 공감이 있었을 것이다.

그리고 하라가 모리스의 이름을 든 배경으로 또 다른 이유를 생각하지 않을 수 없다. 1925년 '민예'라는 용어를 고안하고 이듬해 「일본민예관 설립 취지」를 공표한 야나기 무네요시, 가와이 간지로 등의 민예 운동이다. 하라의 논문에는 민예 운동이 가리키는 모리스와 마찬가지의 시대관 비판이 다분히 들었던 것은 아닐까.

앞서 설명했듯 「오늘의 공예, 신흥 미술에 남겨진 길」에 기존의 공예관을 부정하고 같은 시기 우익 운동에서 대중 사회의 디자인이 갈 길을 모색한 하라에게는 그들의 최종 목표인 민중의 시점에는 동의해도 그 과정에서의 중세·근대로의 정신적 회귀는 분명 받아들이기 어려웠을 것이다.

물론 논문 말미에 "수공예는 새롭게 재평가될 날이 틀림없이 온다."라고 적었듯 하라는 모리스의 활동이나 민예 운동이 갖는 문화적 의의는 충분히 인식했다. 하라의 주위에는 일본민예관 설립에 매진한 노지마 야스조 같은 열렬한 민예 운동 지지자도 있었고, 하라의 소장서에는 모리스에 관한 책이나 민예 운동 기관지 『공예』(1931년 1월 창간)에 다수 포함돼 있었다. 하라가 강한 영향을 받은 바우하우스가 중세 수공예자 길드를 강하게 의식해 세워진 것도 사실이다.

하지만 그것이 '현대'인지 묻는다면, 역시 당시의 하라는 최종 목적이 같다고 하더라도 현대를 모리스나 민예 운동의 시점에서 생각한 것이 아닌, 동시대의 기계 미학이나 기계주의의 시점에서 새로운 가능성을 모색한 셈이다. "우리는 현대 도안가"와 "우리를 다른 시대의 도안가들과 구분 짓는 것은 현대사회의 정치적·경제적·문화적 특질"이라는 하라의 강한 주장은 그런 시대 감각 및 의식에 근거한 것으로 1930년대 하라를 결정적으로 지배한 개념이었다.

다음은 「도안의 생산 형식에 대해」에서 든 "이런 문자의
문제야말로 이 나라 도안가에게 부여된 가장 큰 문제"라는
일본 활자 환경에 관한 문제다. 이 논문에서 하라가 "제한된
한자만으로도 수천 자가 되는 일본"이라 적은 것에서도
알 수 있듯 그가 이 문제의 근간으로 잡은 것은 일문 활자의
가장 큰 특징인 수많은 문자다.

일본어 환경에 필요한 문자 수는 이체자나 특수 문자를
포함하면 약 1만 자 정도[18]로, 특수 문자까지 포함해도 150~
200자 정도인 로마자는 근본적으로 다르다. 기다 준이치로가
『일본어 박물관』(1994년)의 부제를 '악마의 문자와 싸우는
사람'이라 정했듯 금속활자, 사진식자, 워드프로세서 등을
개발한 기술자의 입장에서 보면 많은 문자 수가 기계화·
전자화의 가장 큰 문제였다.

하라의 말을 인용하지 않더라도 한자와 가나를 섞어 쓰는
일본어 문장 표기는 독자적이다. 또한 활자는 낱자일 때
세로짜기·가로짜기라는 조직화된 종합적 표현(조판)일 때 더욱
다채롭다. 하지만 단순히 언어를 기계화·전자화하는 기술적
측면에서 본다면, 일본어는 지나치게 복잡한 언어 시스템이다.
사진식자나 디지털 폰트가 하나의 원형을 다양한 크기로
복제하는 것과 달리 금속활자는 모든 크기별로 원형을
만들어야 했기에(각 크기마다 가독성을 높이기 위해 미세하게 조정한 점은
사진식자나 디지털 폰트보다 우수한 특성이지만), 더욱 어렵고 복잡한
요소를 품은 셈이다.

즉 초기 기계 생산 시대의 철칙대로 소품종 대량생산하는
구문 활자에 비해, 다품종 대량생산해야 했던 일문 활자는
본질적 문제가 있었다. 기술자도 힘들고, 활자 개발에도 엄청난
노력과 막대한 비용이 들었다.

구체적 문제점으로 하라가 "포스터에 쓸 수 있는 큰
활자"로 지적한 활자 크기다. 1930년대 중반이 되면서
일본에서도 대형 활자 정비가 서서히 진행됐다. 인쇄물의
대형화와 다양화에 대응한 것으로 당시 활자 견본집에는
5호의 7배(세로 약 26.6밀리미터) 정도의 대형 활자도 등장하지만,
실제 이 크기는 신문이나 그래픽지의 제목에 사용할 수는
있어도 포스터에는 어려웠다. 당연히 오늘날에는 대형
인쇄물에 적합하지 않은 활판인쇄를 사용할 일은 없지만,
하라가 "나는 문자를 그릴 때마다 하지 않아도 되는 일을

한다는 느낌을 강하게 받는다."라고 밝힌 것이 이 문제로, 앞서 설명한 활판 포스터가 주류가 되지 못한 이유이기도 하다.

이에 대해 19세기 이후의 구미(특히 영국과 미국)에서는 포스터 등 대형 매체에 대응한 가장 큰 288포인트(세로 약 101.2밀리미터)에 이르는 목활자가 활용됐다.(「타이포 키워드: 목활자」, 『타이포그래픽스 티』 200호, 1998년 4월) 단지 대부분 빅토리아 왕조풍의 장식적 활자였으며 그 이전에 먼저 목적에 맞는 크기가 없으면 인쇄 자체가 성립하지 않은 것도 활판인쇄의 한 특징이다.

새로운 활자 문제도 있다. 마찬가지로 일본어 문자 수가 많은 데서 비롯한다. 하라는 「도안의 생산 형식에 대해」에서도 언급하지 않았지만, 「그림 - 사진, 글씨 - 활자, 그리고 튀포포토」에서 "해외 활자주조소에서는 거의 매년 새로운 활자가 개발되는데 국어조사회에서 정한 상용한자만으로도 1,963자나 되는 일문의 경우 새로운 활자 제작 따위는 거의 불가능하다."라고 말했다.

그런데 하라가 이 논문을 집필한 당시의 일본 활자 환경을 돌아보면 일문 활자체는 이미 융성기를 맞이했다. 1930년대 중반 명조, 고딕, 청조, 해서, 초서, 송조, 예서, 행서 등이 출시됐기 때문이다.

그렇다면 그 환경에서 하라는 새로운 활자에 무엇을 바란 것일까. 이 점에 대해서는 우선 하라가 어떤 활자체에 주목했는지 확인할 필요가 있다. 당시 하라가 해외를 향한 동경을 품고 일본과 비교하면서 객관적 관점을 견지한 것은 앞서 설명한 바와 같지만, 하라의 새로운 활자 고찰의 기초를 이룬 것 또한 구문 활자와의 비교 검증이었다. 이는 하라의 논문 「그림 - 사진, 글씨 - 활자, 그리고 튀포포토」의 부록 「새로운 활자의 대표적인 것」(모두 사진과의 조화를 고려해 도안됐다.)에서 알 수 있다. 새로운 활자는 푸투라, 베톤, 멤피스, 시티 등 네 가지로 모두 기하학적 조형 요소를 지녔다.

이 네 가지 구문 활자와 당시 일문 활자의 차이점은 무엇일까. 말할 것도 없이 서풍이 가진 시대관이다.

"서풍은 시대가 낳는다." 『조판 원론』(1996년)을 발표한 후카와 미쓰오의 명언이다. 그렇다면 1930년대의 서풍은 당시 일문 활자에 어떻게 반영됐을까. 1930년대 초에 등장한 송조체는 확실히 동시대에 대두한 회고풍·복고풍 정취를 자아낸다. 하지만 하라가 사례로 든 네 종의 구문 활자가

「대표적 새로운 활자체(모두 사진과의
조화를 고려해 도안 된 것)」.
위에서부터 푸투라, 베톤, 멤피스, 시티.
「그림-사진, 글씨-활자, 그리고
튀포포토」. 『광화』 2권 4호. 1933년 4월.

19. 모리모토 다케오와 야마자키
다다시의 「활판인쇄의 신경향」(『일본
인쇄 수요가 연감』, 1936년)이나
시모 타로의 「한자 제한에서 로마자로」
(『서창』 6권 1호, 1938년 6월) 등이
있다.

드러내는 현대적 기조는 어떤 일문 활자에서도 찾을 수 없다.

당시 유행한 세형(細型) 개각, 1930년대 전반부터 중반에
슈에이샤나 도쿄쓰키지활판제조소 등의 회사에서 출시한
세형 명조로 간주할 수도 있지만, 세형 개각의 본질은 신문
지면이 상징하는 활자의 소형화나 아트지에 대비하는
인쇄 환경 변화에 따른 차선책에 지나지 않으며 독창적 활자
개발을 의도한 것은 아니었다. 도쿄쓰키지활판제조소의
기술자인 우에하라 류노스케도 이 상황에 관해 "국내 활판
인쇄계의 답답한 점을 말해준다."(「활자의 현상」, 『일본 인쇄 수요가
연감』, 1936년)라고 지적했다.

이렇게 보면 융성기를 맞은 1930년대의 일문 활자는
시대를 반영한 현대적 서풍을 지닌 활자 개발까지는 이르지
못했다. 이 문제는 당시 많은 식자나 기술자들도 인정한
점으로 1930년대 중반부터 후반에 극단적 한자 제한론이나
로마자 도입론, 이미 실용화한 사진식자로의 이행이 활발히
제창됐다.[19]

하라는 왜 새로운 활자를 만들지 않았을까. 이에 관해서
전후 디자인 평론가 가쓰미 마사루가 쓴소리를 남겼다.

사진식자 보급과 함께 일본 활자체의 근대화 기운도
조금씩 태동하기 시작했지만, 하라 씨 정도의 학식과
재능이라면, 설사 활자 시대의 악조건이 있더라도
보다 일찌감치 이런 단계까지 앞당겼을 것에 틀림 없다.
(…) 그리고 자신이 존경하는 치홀트처럼 일본에서
새로운 활자체의 개척자가 되지 못한 점을 그를 위해
애석하게 생각한다.(「하라 히로무의 장정에 대해」)

가쓰미의 지적은 일견 타당한 것으로 보이나 당시 하라가
맞닥뜨린 상황을 생각하면 다소 비현실적인 비판이기도
하다. 당시 일본 디자이너들의 입장은 오늘날과 같이 개발자가
아닌, 어디까지나 사용자(선택자)의 입장일 수밖에 없었기
때문이다.

　　각 활자주조소의 유명·무명 활자 조각가가 맡은 활자체
개발 현장과 오늘날만큼 사회적으로 인지되지 않았던
디자이너의 사이에는 하라가 지적한 디자이너와 사진가의
거리보다도 훨씬 커다란 간극이 있었다. 무엇보다 1930년대는
몇 안되는 디자이너가 이제 겨우 활자 개량을 요구하기
시작한 시기에 불과하다. 당시 디자이너의 활자 개량에 관한
언급으로 2차 일본공방에서 대외 선전지 『닛폰』의 편집
디자인에 매진한 야마나 하야오의 제언을 살펴보자.

　　　　현재 일문 활자의 종류는 인쇄 미술을 주로 생각하면
　　　　적잖은 불만과 불편을 느낀다. (…) 구문 활자와 달리 수천
　　　　자모를 요하는 일문 활자 제작은 실로 어려운 일이나
　　　　정말 훌륭한 미술적 인쇄를 해야 한다면 뛰어난
　　　　디자이너가 기다리고 요구하는 것처럼 인쇄 미술에 중요한
　　　　역할을 하는 활자의 개량이 급선무라고 생각한다.(「활판
　　　　미술 잡고」, 『광고계』 13권 1호, 1936년 1월)

야마나의 제언은 오늘날 디자이너의 논고와 비교하면 사소한
감상에 지나지 않지만, 당시는 이런 주장마저도 드문 시대였다.
하라나 야마나같은 디자이너가 1930년대에 제시한 활자
환경에 관한 견해는 어디까지나 하나의 사용자의 희망이었으며
일문 활자의 환경을 바꿀 만큼의 영향력은 없었다.

* * *

단지 이런 상황에서도 활자만이 문자에 따른 시각 표현을
지배하지는 않았다. 특히 레터링이 앞서 설명한 일문 활자가
품은 여러 문제를 보완하는 수단으로 발달해 다양한 문자
표현의 한 축을 맡은 것은 주목할 점이다.

　　말할 필요도 없이 활자와 레터링의 사이에는 근본적
차이가 있다. 제1차 세계대전 후의 구문 타이포그래피 역사를
되돌아보면 레터링에서 금속활자로의 전환은 인쇄 미학상
개인주의적·장식적 수공예 기술에서 합리성·기능성을 추구한

기계 기술로의 전환으로 볼 수 있으며 근대 타이포그래피의
중요한 논점이다.

실제로 치홀트가 1923년 『바우하우스전』을 계기로
그때까지 배웠던 캘리그래피나 레터링를 포기하고 활자에
따른 합리성, 기능성 추구로 돌아선 것은 좋은 사례다.
또한 그가 『인쇄 조형 교본』에서 "쓴 글자를 대신해 짠
활자로"(「신활판술 개론」)라고 기술한 것도 이 문제다. 즉 구문
타이포그래피 역사에서 활자와 레터링의 관계는 '근대적
기술' 대 '전근대적 기술'이라는 양극화 구도 안에서 다뤄왔다.

하지만 이와 같은 시대의 일본 레터링 표현을 보면 라틴
문자권과는 달리 본래 활자가 맡아 마땅한 합리성·기능성을
레터링에 맡기려 한 시도를 적지 않게 발견할 수 있다.

인쇄 문화의 한 맥락에서 납활자의 대량생산을 전제로
독자적 양식미와 가독성을 얻기 위한 기술·표현으로 발달했다.
반면에 레터링은 느릿느릿 좀처럼 나아가지 못하는 새로운
글자 개발을 위해 동시대성이나 새로운 사고 등 다종다양한
감각을 담아 아직 납활자로는 대처하기 어려운 큰 크기의 문자
표현의 수단으로 독자적 발달 과정을 밟았다.

바꿔말하면 일본에서 활자와 레터링은 표현과 기술의
양면에서 양쪽의 결점을 보완하는 관계에 있었다.
양자의 관계성에 대해 일본 타이포그래피 연구의 일인자 사토
게이노스케는 이렇게 해석한다.

> 메이지 100년의 서구 인쇄술이나 납 활자가 이입된 이래
> 일본문의 양산 표현 기술은 예컨대 신문 활자의
> 자동 주조기 등 어떤 의미에서는 해외 이상으로 진보했다.
> 하지만 문자의 모습은 사람의 마음이나 문화의
> 전통으로 이어지는 만큼 급히 진행되는 것이 아니다.
> 레터링 디자인은 이런 양면, 즉 공학적 요구와 정신
> 세계의 요구 양쪽을 조정하는 것으로 봐도 좋다.(『일본자
> 디자인 1』, 1970년)

사토가 지적한 활자와 레터링의 관계성, "공학적 요구와
정신 세계의 요구 양쪽을 조정한다."라는 행위는 1930년대에
어떻게 드러났을까. 앞서 소개한 야마나는 이렇게 지적한다.
"일문 활자 개량은 장래 인쇄 미술가도 당연히 맡아야 할
일이지만, 현재 디자이너가 가장 못하는 것이 활자체의 고안일

것이다. 한자든 가나든 애를 써도 좀처럼 쓸 만한 것을 얻을 수
없다. 원래 한자 같은 것은 프리 스타일의 맛이 있으므로,
자를 대고 그리는 것 자체가 무리라고 생각하지만, 메커니즘이
만드는 오늘날의 문화 형태 속에서 이 모필용 한자체의
정신적 풍격에만 도취할 수만은 없는 고된 일을 디자이너가
해야 한다는 말이 된다."(「활판 미술 잡고」)

"메커니즘이 만드는 오늘날의 문화 형태"라는 시대관은
다른 조형 분야에서도 확인할 수 있다. 예컨대 건축
분야를 보면 그 연관성이 명확하다. 건축 양식과 타이포
그래피의 연관에 대해 치홀트는 『노이에 튀포그라피』에서
이렇게 지적한다.

> 타이포그래피와 다른 모든 조형 분야, 특히 건축 양식과의
> 관련은 늘 시대 진보에 동조한 셈이다. (…)
> 타이포그래피와 건축 예술의 깊은 내면적 유사성을
> 인식하고, 또한 새로운 건축 양식의 본질을 파악한
> 사람은 미래가 기존 타이포그래피가 아닌, 새로운 타이포
> 그래피를 위한 것임을 조금도 의심하지 않을 것이다.

1930년대 일본 건축계에서는 메이지 시대 이래 '양식 건축'
(서양의 각 시기 건축 양식을 절충한 양식)에 새롭게 두 개의 건축
양식이 대두한다. 콘크리트 빌딩에 일본풍 지붕을 얹은 제관
양식과 슬래브 지붕이 있는 국제 양식이다.[20]
군인회관(현 구단회관)이나 도쿄제실박물관(와타나베 진)으로
대표되는 기관 건축 양식은 1930년대를 주도한 일본적이고
장엄한 기풍의 1930년대 내셔널리즘을 상징한다.
한편 국제 양식은 1920년대 후반에서 모더니즘관의
표출이나 일본치과의학전문학교 부속병원(쓰치우라 가메키),
도쿄테이신병원(야마다 마모루), 하라가 마지막 주거지로 정한
에도가와아파트(도준카이) 등 실제 건축물로 거리에 등장하는
것은 1930년대가 되면서다. 서구와 다른 기후·풍토나
도시 환경에도 일본에 국제 양식을 실현시킨 가장 큰 이유는
현대를 향한 시선이었다. 당시 건축가인 다키자와 마유미는
모더니스트의 입장을 옹호했다.

> 오늘날 '일본적인 것'은 대체 무엇일까. '일본풍'이라는
> 한자나 노래를 다시 살려내는 것일까. 토론할 필요는 없다.

20. 일본 건축계의 국제 양식 경도
현상은 건축물뿐 아니라 일본
국내의 건축 전문지 레이아웃에도 강한
영향을 미쳤다. 1930년대가 되자
『신건축』과 『국제 건축』 등은 본문에
가로짜기를 도입한다.

EINE STUNDE DRUCKGESTALTUNG

[위] 얀 치홀트의 『인쇄 조형 교본』.
1930년.
[가운데] 가타오카 도시로와 이노우에
모쿠타의 「아카다마 포트 와인」.
1925년.
[아래] 「오타위산」. 1928년.

21. 오타제약의 위장약 광고. — 옮긴이

22. 치홀트가 권장한 것은 분위기가
서로 다른 일러스트레이션이 아닌,
일러스트레이션과 사진을 조합하는
것이었다.

증거는 자명하다. 이른바 일본풍으로 만들어진 어떤
건물은 중화요리집 같다. 일본적인 것은 단순한
틀이 아니다. 일본 정신은 군인회관이 아닌, 우리 해군
군함의 양식에 있다. 미터법을 처음 채택한 일본
육군이 가장 일본적인 존재다. 거듭 말하면 일본적인 것은
틀이 아니다. 조상이 '창조'한 완성 형태를 현대에
'모방'하는 것 또한 아니다.(「'일본적인 것'이란 무엇인가」,
『국제 건물』 10권 1호, 1934년 1월)

이렇게 보면 두 건축 양식은 1930년대의 상징이다. 그리고
야마나가 치홀트의 지적에 동조했다는 것도 쉽게 이해할 수
있다. 서구와는 다른 일본어 환경에서도, 문자 표현 양식을
정신적으로 뒷받침한 것은 '메카니즘이 만드는 오늘날의 문화
형태'라는 시대 의식과 시대 감각 자체였다.

하라도 사정은 다르지 않다. 1935년 발표한 포스터
「대동경 건축제」, 「시마즈 마네킹 신작 전람회」, 「3회 스냅
사진 현상 공모」에 도입한 것도 문자 조형 요소에서
전통적 모필의 필적을 배제하고 기하학적 형태로 단순화한
레터링이다. 당연히 고딕체 활자를 확대한 것이 아니다.
하라에게 레터링은 포스터라는 모더니즘 시대를 대표하는
인쇄 매체에서 시대관과 시대 감각을 드러낸 서풍을
만들어내기 위한 실천적 수단이었다.

* * *

이 문제를 보여주는 흥미로운 사례가 있다. 앞서 소개한
치홀트의 『인쇄 조형 교본』이다. 이 책이 각국에서 제작된 실제
작품을 통해 노이에 튀포그라피 이론을 쉽고 구체적으로
논한 것은 앞서 설명했지만, 실은 여기에 일본 광고가 실려
있다. 신문광고 「아카다마 포트 와인」과 「오타위산」[21]이다.
「아카다마 포트 와인」은 앞서 사진 포스터의 선구자로
소개한 가타오카 도시로와 이노우에 모쿠타가 참여한
신문광고 시리즈로 일본 광고사에서 높은 평가를 받는다.
하지만 치홀트는 분위기가 서로 다른 일러스트레이션을
조합한 점을 지적하고 "전체 조화를 보면 손해"[22]라며 노이에
튀포그라피 이전의 전형으로 혹평했다.
이와는 대조적으로 높은 평가를 받은 것이 당시 신문에
자주 실렸지만, 정작 일본 광고사에서는 각광받지 못한

「오타위산」이다. 치홀트는 최소한의 문자로 구성한 작은 신문광고를 "비대칭 구성과 적절한 텍스트로 엮어 새로운 타이포그래피에 걸맞다."라고 평가했다. 「오타위산」에서 시선을 집중시키는 요소는 하라나 야마나와 마찬가지로 최대한 기하학적 형태로 단순화한 산세리프체 레터링이었다.

치홀트는 오른쪽에서 시작하는 가로짜기와 왼쪽부터 시작하는 구문 타이포그래피의 가로짜기의 차이를 의식한 것인지 코멘트의 말미에 "일본인은 글을 오른쪽에서 왼쪽으로 읽는다."라고 덧붙였다. 치홀트가 일본어를 얼마나 읽을 수 있었는지는 알 수 없지만, 「오타위산」에 관한 그의 말은 레터링이라는 전근대적 기술도 디자인이나 활용법에 따라 노이에 튀포그라피의 요소가 될 수 있음을 알려준다.

* * *

한편 하라가 뒷날 일문 환경의 가능성을 엿본 것은 금속 활자가 아닌, 사진식자다.[23] 파쿠 동인인 오타를 사진식자기 연구소에 취직시켜준 점에서도 알 수 있듯 하라는 1930년경부터 사진식자 개발자의 한 사람인 이시이 모키치와 교유했다.

금속활자에 견줘 확대와 축소가 비교적 자유롭고(실제로 그 제약에서 해방된 것은 디지털 폰트부터다.), 활자 개발의 부담도 적은 사진식자는 하라가 일문 금속활자의 속박에서 해방돼 "도안가의 의도대로 움직이는 시대를 기대하게 하는"(「도안 생산의 형식에 대해」) 존재였다.[24] 이 배경에는 하라가 이전부터 주장한 사진 기술의 폭넓은 가능성이 있었다.

실제로 1931년에는 영화용 일문 제목 전용기나 해군의 해양 지도 제작 전용기 등 응용 기종도 개발돼 사진 식자의 가능성이 서서히 인정받았다. 하라가 「도안의 생산 형식에 대해」를 발표하기 직전에는 모든 본문을 사진식자로 조판한 『사이조 야소, 시요 전집』(1935년 10월, 1936년 2월, 전 6권 예정이었지만, 3권 이후 발행 중지)도 발행됐다. 하지만 하라가 바란 활자 환경을 맞이하기까지는 논문을 발표하고 30여 년이나 걸렸다.

1969년 4월 샤켄에서는 사진식자용 가나 활자체 타이포스(35, 37, 45, 411 등 네 종)의 문자판이 발표된다. 이토 가쓰이치, 구와야마 야사부로, 나가타 가쓰미, 하야시 다카오가 1962년 결성한 디자이너 모임 타이포가 제작한 타이포스는 이미

23. 사진식자를 활자의 미래로 기대한 것은 하라뿐이 아니다. 치홀트도 1933~6년 우헤르타입 사진식자기를 위해 열 종 남짓의 활자체를 디자인했다.

24. 하라는 사진식자를 맹목적으로 지지하지는 않았다. 뒷날 사진식자에 대해 "사진식자의 역사는 미국에서는 50년, 일본에서는 40년이 됐지만, 초기에는 오히려 문자 인쇄의 그릇된 길로 간주됐고, 실제 많은 결함을 지니며 나 자신도 결코 그 인쇄물에 호감이 가지 않았다. 많은 개혁이 이뤄진 오늘날에도 문제는 아직 많다."(「새로운 인쇄 문자의 디자인」, 『요미우리 신문』 1970년 6월 6일)라고 말했다. 단지 활자 개발의 문제에 대해서는 "하나의 네거티브 필름으로 여러 크기의 문자를 만드는 것은 크기별로 다르게 디자인한 글자와 비교하면 결함이겠지만, 사진식자가 새로운 디자인의 인쇄 문자 작성을 손쉽게 해주는 것은 사실이다."(같은 신문)라며 활자 개발의 이점을 지적했다.

1962년 『12회 닛센비전』에 출품[25]돼 주목을 받았고,
1965년에는 문자판을 스스로 판매하기 시작해 이미 일부
기업용 안내서에 도입됐다. 상품으로 판매된 것은 자가
판매와는 비교할 수 없을 정도로 중요한 의의를 가진다.
하라는 타이포스에 관해 출시 전에 발행된 타이포의 기관지
『타이포』 1호(1968년 7월)에 짧은 글을 남겼다.

> 활자에 관해서는 국자 문제가 거대한 벽을 이루고 있어
> 우리 앞을 가로막는다. 1,000자 이상을 디자인하는 것은
> 엄청난 노동이다. 게다가 그 활자를 들이려는 인쇄소의
> 부담을 생각하면 절망적이다. (…)
> 일본 활자 디자인의 어려움을 들자면, 문자가 많은
> 점, 가나·한자와 전혀 다른 종류의 문자를 함께 쓰는 점,
> 기존의 명조·고딕과 다른 활자체를 만들었다고 해도
> 기존보다 가독성이 앞서기 힘든 점 등이 있다.
> 타이포스도 당연히 그런 문제에 부딪혔을 것이다.
> 그들의 지혜와 감수성은 문제에 제대로 대응한다.
> 그 가운데 하나가 우선 사진식자 문자판으로 디자인한
> 점이다. 오늘날 타이포그래피는 기존의 금속활자에서 생성
> 영역을 넓히고 있다. 사진식자기나 전자인자기는 이런
> 시대의 산물로 그들이 사진식자를 채용함으로써 인쇄소의
> 부담을 경감하고, 새로운 활자 보급을 쉽게 했다는
> 의미에서도 나는 찬성이다. (…)
> 이 작업을 한 단체는 모두 무사시노미술대학 출신으로
> 재학 시절부터 시행착오를 반복하면서도 한결같이
> 활자체 디자인에 몰두해온 사람들이다. 나도 기쁘다.
> 무엇보다도 축하한다.(「타이포스 발표를 축하하며」, 『타이포 1』,
> 1968년 7월)

1968년이면 하라가 예순다섯 살로 원숙기에 접어든 시기다.
하라는 규범적이면서 품격 있는 디자인을 좋아했다.
주변에서는 이런 하라를 "활자로 치면, 명조 같은 사람"으로
여겼다. 얼핏 봐도 하라 작품의 반대편에 있어 어떤
의미에서는 가장 어울리지 않는 타이포스를 향한 그의 칭찬이
무사시노미술대학 제자이기도 했던 개발자들에게 보낸,
일종의 형식적 인사치레로 보일 수 있다.
 하지만 하라 자신에게도 타이포스의 발표는 30여 년의

26. 하라는 타이포스를 이렇게
총평했다. "타이포스는, 한자는 기존
명조체를 이용하고, 그와 함께 쓰는
문자로 성공했다. 젊은 디자이너가
만든 활자가 이 정도로 저항 없이
일본의 문자 인쇄 세계에 수용된 것은
드문 사례다."(「새로운 인쇄 문자의
디자인」)

생각이 달성된 순간이었다. 전쟁 전의 미성숙한 디자인
환경에서 고군분투해온 세대에게는 타이포스의 발표는
디자이너가 하나의 속박에서 해방된 순간이자 일본
타이포그래피가 새로운 가능성을 추구할 수 있었던 시대를
맞은 순간이기도 했다.26 "나도 기쁘다."라는 한마디에
담긴 의미는 결코 작지 않았다.

타이포스는 이듬해 1970년 창간된 여성지 『앙앙』의
본문 활자체로 채용된다. 또한 1971년 창간된 여성지 『논노』의
본문 활자체에도 채용되면서 '타이포스 붐'이 인다. 또한
1970년에는 납 중독이 세상을 시끄럽게 해 '탈금속활자'를
추진하고 이듬해에는 기이하게도 일본레터링디자이너
협회(1964년 결성)가 '일본타이포그래피협회'로 이름을 바꿨다.

이런 상황에서 하라는 1970년 『1회 이시이상 창작
활자 콘테스트』의 심사 위원으로 1972년에는 일본 사진식자
제작사의 벽을 넘어 모든 사진식자용 활자를 한 곳에 집결한
오프디자인 설립을 돕는 등 환경 조성에 매진했다.

* * *

하라가 「도안의 생산 형식에 대해」에서 제기한 문제의 본질은
무엇이었을까. 이는 "포드인가, 모리스인가?"가 비유한
"기계인가 손인가?", "활자인가 레터링인가?" 등과 같은 단순한
양자택일은 아니었다. 하라는 1930년대라는 시대와 당시
활자 환경을 전제로 한 디자이너의 제작 자세나 제작 환경
자체를 되물었다.

1935년 서른두 살에 불과한 하라는 '현대'라는 시대
감각과 시대 의식에 지배됐다. 인쇄의 T형 포드를 찾아
기계화한 그래픽을 지지한 하라는 새로운 그래픽, 사진 포스터,
활판 포스터 등 갖가지 실험을 거듭하며 전통에 맞섰다.
하지만 '우리의 신활판술'을 주창하고 몰두하기에는 일문
활자가 부족했기에 당시 환경은 애증의 대상이었다.
그 안에서 자신이 지향하는 합리적 디자인 환경을 그려내려
했다.

2년 뒤인 1937년 하라는 「도안의 생산 형식에 대해」의
속편 격인 논문 「포토 몽타주를 주제로 한 레이아웃에 관해」
(『광고계』 14권 7호, 6월)를 발표했다. 주제는 같은 잡지
편집부로부터 받은 것으로, 하라도 "이제와 포토 몽타주는
아니지 않은가"라며 주어진 주제를 확대해석해 사진식자를

포함한 더욱 광범위한 사진 표현의 가능성으로 바꿔놓고
앞의 논문과 같은 문제를, 그리고 더욱 구체적인 디자인
환경을 묘사했다. 그는 우선 1930년대 전반에 포토 몽타주를
되돌아보고 이렇게 말했다. "당시 우리는 모호이너지, 치홀트,
클루치스 등을 통해 새로운 표현 기법을 익혔지만,
오래 가지는 못했다. 이제 와 하는 말이지만, 그건 단순히
새로운 것, 드문 것에 대한 피상적 흥미, 즉 호기심에 지나지
않았다. (…) 신기한 것을 좇는 마음이 반드시 나쁜 것은
아니지만, 우리는 더욱 진지하게 포토 몽타주를 생각하거나
실행할 시대를 기다려야 했다."

　　또한 노이에 튀포그라피를 일본에 도입하는 일은
이런 시점으로 하나로 묶었다. "우리는 문자에서 일본의
도안가로 긴 세월 고통받아왔다. 사진과 문자의 결합
문제(튀포포토)도 유럽에게 배운 이론으로는 뚜렷한 모순에
봉착할 수밖에 없었다. 우리는 새로운 타이포그래피를
선각자들에게 배우고 공감하기는 했지만, 일본의 것으로
구체적으로 드러내는 단계에서 모든 것은 막혔다. 그들은
사진과 함께 사용하는 문자로 산세리프의 합리적이고
근대적이며 미적인 면까지 드러내지만, 우리는 고딕체를
사용하며 몇 가지 점에서 이를 어기고 있다. 오늘날
양심적인 이 나라의 그래픽 디자이너는 어떻게든 일본의
타이포그래피를 수립하고, 그로부터 우리의 레이아웃
이론을 이끌어내야 한다."

　　그리고 「도안의 생산 형식에 대해」에 관해 "그 소논문에
관해서는 여러 이견이 있겠지만, 나는 도안가가 결국
밤낮없이 손으로 그리는 것을 업으로 삼는 한 사회의 다른
생산 조직의 속도에서 낙오해버릴 것이라고 적었다.
이 생각에는 지금도 변함이 없다."라며 앞선 주장에 변함이
없음을 밝히고, 더욱 구체적 디자인 환경의 미래상을 예언한다.
"도안가는 우선 정리된 도안 제작에 필요한 모든 종류의
사진(가급적 인화와 네거티브 필름 모두)을 미리 준비한다. 즉 포토
테이크다. 그 외의 여러 인쇄 면 구성에 필요한 도형과 몇 가지
활자체의 네거티브 필름을 챙겨놓는다. 오늘날 사진식자기의
발달을 생각하면 공상만은 아니다. 이들을 재료로 사용해
도안가가 디자인하고, 그대로 몽타주하면 될 것이다. 색이
필요하면, 간단한 것은 컬러 가이드를 덧붙여 인쇄소에서
착색하면 되고, 복잡한 것은 최근 매우 발달한 천연색 사진의

도움을 받는다면, 우리는 하루 종일 붓을 잡고 책상 앞에 있지 않아도 도안가로 생활할 수 있다는 게 내 어리석은 생각이다. 난센스로 여기지 말고 고생하는 현대 도안가에 대해 진지하게 생각해주시기 바란다."

하라가 그린 미래, 사진이나 활자 등 디자인에 필요한 재료가 미리 준비돼 디자이너의 의도대로 몽타주하는 세계는 광학 기술을 의식한 것이었다. 그 미래는 이 논문 이후 반세기를 지나 그의 사후에 비로소 실현됐다. 개인용 컴퓨터에 화상 데이터나 수백 종의 디지털 활자가 보존돼 모니터 상에서 의도대로 몽타주하는 모습은 1964년 전에 하라가 이상으로 삼은 디자인 환경에 매우 근접한 것이다.

"현대 도안가는 밤낮없이 켈름스코트에 살다시피 해서는 안 된다."라며 '기계화한 그래픽'을 지지한 하라는 1930년대 '현대'의 근간을 이루는 기능주의와 기계 미학에 지배되는 상황에서 이상과 현실의 모순에 딜레마를 느꼈다. 하지만 그 와중에도 스스로 나아가야 할 길을 직시하고 구체적으로 합리적인 미래를 그렸다.

4. 대외 선전과 구문 타이포그래피

전후 하라를 특징 짓는 활동 가운데 하나는 구문 타이포그래피 디자인이다. 1953년부터 1957년까지 고노 다카시와 함께 아트 디렉션을 맡은, 『마이니치 신문』에서 발행한 대외 무역 진흥 연감 『뉴 재팬』(6~26호), 1960년 『세계 디자인 회의』, 1964년 『18회 도쿄 올림픽』 관련 활동 등이다. 해외 정보 발신 활동이나 국제 행사의 광고 홍보 디자인 활동의 출발점에 있는 것이 1930년대 중반부터 하라가 적극적으로 관여하는 대외 선전 활동이었다.

1930년대는 1933년 3월 국제연맹 탈퇴나 1937년 7월 중일전쟁 발발 등, 일본이 국제 사회에서 빠른 속도로 고립되던 시대였다. 따라서 한편으로는, 어쩌면 그렇기 때문에 일본의 전통 문화나 근대 산업을 강조한 대외 선전 활동이 활발하게 전개된 것도 당시 특징이다.

1930년 4월 철도성 지국으로 창설된 국제관광국이나 1934년 4월 외무성 외곽 단체로 창설된 관민 연합 문화 교류 단체 국제문화진흥회 등 대외 기관이 등장하고 '황기 2600년'을 맞아 1940년 개최할 예정이었던 『12회 올림픽 도쿄 대전』이나 『일본 만국박람회』 등의 행사에도 대외적 국가 선전의 역할이 상당 부분 있었다. 그 활동은 역사의 전말을 아는 사람에게는 군부의 폭주나 미숙한 기획을 후방에서 지원하는 행위로밖에는 보이지 않을 것이며, 실제로 얼마나 효력이 있었는지도 의문이다. 그러나 한편으로 그 대외 선전 활동이 동시대의 신흥 매체를 꽃피운 점에서 현대 디자인의 요람 역할을 한 것도 사실이다.

1930년대 대외 선전 활동 속에서 성장한 신흥 매체는 강력한 현실감과 호소력을 지닌 사진이나 영화(뉴스 릴이나 문화 영화) 등 화상·영상 매체였다. 일례로 앞서 설명한 국제 문화진흥회는 당시 막대한 양의 사진이나 문화 영화를 해외에 발신했다. 1938년 이 단체는 1년 동안 해외에 배포한 사진은 총 2만 3,009장(인화지 1만 1,140장, 슬라이드 필름 1만 7,895장), 영화는 179편(스탠더드판 140편, 16밀리미터판 75편)에 이른다.(「해외에 보낸 문화 자료」, 『국제 문화』 1호, 1938년 11월) 그 가운데 사진은 그것이 인쇄돼 대중에게 널리 전달됨으로써 앞선 수치 이상의 영향력이 있다.

그런 국제문화진흥회의 사진 활동의 주축을 맡은 인물이

기무라 이헤이, 와타나베 요시오, 나토리 요노스케, 도몬 겐 등의 사진가였고, 그 사진을 인쇄 매체나 사진 벽화로 전환한 인물이 야마나 하야오, 고노 다카시, 가메쿠라 유사쿠 등의 디자이너였다. 그들은 동시대적 표현을 모색하고 다양한 실험을 했으며, 이런 활동에서 얻은 표현이나 기술은 많든 적든 전후 활동의 토대가 됐다.

마찬가지로 하라와 1930년대 대외 선전의 관계에도 중요한 의미가 있다. 해외 디자인에 강하게 매료됐고, 1930년대 일본 디자인 환경에 어떤 종류의 낙차를 느낀 그에게 대외 선전 업무는 자신의 꿈을 실현할 수 있는 절호의 기회였다.

대외 선전의 길: 국제보도사진협회

1. 1936년 가을경 실린 하라의 일문 타자기 이력서에는 "1933년(파리), 1931년(뉴욕) 세계치과의사 대회에 일본치과의사회에서 출품한 외국어 설명서, 통계도, 포스터 등의 도안 제작"이라는 기록이 있다. 이것이 하라 최초의 대외 선전 활동이었을 가능성이 매우 높지만, 자료 부족으로 지금은 상세한 확인은 불가능하다.

하라가 대외 선전에 가담한 계기는 국제보도사진협회와의 인연으로 시작한다.[1] 앞서 말했듯 하라는 1934년 8월 설립된 국제보도사진협회에 회원으로 이름을 올렸지만, 협회 설립 목적인 해외 사진 발신 실무에는 관여하지 않았다. 하지만 사진 발신이라는 사업 자체가 그들의 대외 선전 활동의 출발점이므로 우선 그 개요를 살펴보자.

설립 당시 국제보도사진협회는 대외 명칭 'IRP(International Reportage Photographie)'라는 독일어 표기에서 드러나듯 사진 신문이나 그래픽지가 가장 융성했던 독일 출판계를 강하게 의식했다. 아마도 나토리의 활동을 염두에 두었을 것이다. 초기에는 모리치우스사, 국제사진통신사, 오스발트사 등의 사진 에이전시와 제휴하고, 이어서 1935년 6월 세계 3대 통신사 가운데 하나인 AP 베를린 지국의 사진 부서와도 제휴해 독일을 중심으로 유럽 사진 시장 진출을 모색했다.

당시 활동에 관한 상세한 기록은 없지만, 확인할 수 있는 발신 사례로 기무라 이헤이의 「마네킹 공장」(『소형 카메라 촬영법·사용법』)이 『베를리너 일루스트릴테 차이퉁』 1935년 36호(9월 5일자)에 「도쿄의 서정적 쇼윈도 마네킹」으로 실렸다. 그리고 기존의 사진 발신 활동을 더욱 확장해 일본을 대표하는 대외 사진 에이전시로 기능하기 위해 1935년 9월 단체를 재조직했다.

'일본과 그 동맹국인 만주국을 비롯한 극동의 대외 사진

통신 사무의 중심 기관'을 지향한 재조직의 직접적 계기는
뒤에 설명할 국제관광국의 대외 관광 선전지 『트래블 인
재팬』의 해외 반향이었다. 당시 기사는 재조직의 이유를
"국제 관광국 발행 해외 선전용 계간지 『트래블 인 재팬』이
세계 각국에서 예상치 못한 반향을 불러일으켜 일본
사진계의 국제적 수준을 선양함과 함께 일본 일류 사진가와의
연락 제휴를 희망하는 목소리가 매우 큰 실정"이라 보도했다.
(「국제보도사진협회의 생」, 『카메라 아트』 2권 5호, 1935년 10월) 또한
2권 4호(1935년 10월) 또한 이 기사의 "외국인이라는 이유로
우리 사진가에게 대외 사진 통신 실정보다 훨씬 염가로 부당
청구하는 폐해를 방지하기로 결의한다."라는 보도에서 당시
사진 발신 사업의 실태를 엿볼 수 있다.

이런 상황에 단체는 기존 회원뿐 아니라 협회 제휴
사진가의 사진 발신 업무까지 맡기로 한다. 회장에는 기무라에
이어 미우라 나오스케가 취임하고, 대외 명칭도 '재팬 사진
서비스'로 바뀌었다. 재조직 당시의 회원은 이나, 기무라, 하라
등 중앙공방 동인에 오카다 소조, 미쓰요시 나쓰야, 햐야시
겐이치, 가노 지카오, 마쓰야마 겐조, 호시나 쓰즈키, 오카모토
다쓰 등 열 명이었지만, 이듬해 1936년에는 뒷날 단체의
중축이 되는 와타나베 요시오나 고이시 기요시 등의 사진가도
가담했다.

재조직 직후 사진 발신 업무는 상당한 성과를 올렸다.
1935년 11월에는 독일의 주간 그래픽지 『노이에 일루스트릴테
차이퉁』, 월간 여성지 『여성』, 주간 대중지 『주간(Die
Woche)』, 주간 그래픽지 『쾰르니셰 일루스트릴테 차이퉁』,
나치스의 주간 그래픽지 『감시자 화보』, 오스트리아의 월간지
『비너 마가친』, 12월에는 독일의 주간 그래픽지 『베를리너
일루스트릴테 차이퉁』, 영국의 주간지 『위클리 일러스트
레이티드』 등에 기무라, 오카다, 와타나베, 카사마 로쿠로 등의
사진이 실렸다.(「국제보도사진협회의 근황」, 『카메라 아트』 3권 2호,
1936년 2월)

1936년경에는 미국의 마케팅에 대응하기 위해
국제보도사진협회의 대미 배급권을 픽스퍼블리싱에 맡겼다.
이 회사는 협회가 제휴한 AP 베를린 지국의 사진 부문
중유럽 담당 지배인 레온 대니얼이 1935년 사진가 알프레드
아이젠슈타트와 함께 미국에 이주해 뉴욕에 세운 사진
에이전시였다.[2] 이 회사의 기술 담당자는 뒷날 『라이프』에서

사진가로 활약한 아이젠슈타트였고, 조지 카가나 한스 크노프
등의 사진가들이 적을 두고 있었다. 또한 로버트 카파도
단기간이지만, 계약해 그의 동생인 코넬도 암실에서 근무했다.

이후 국제보도사진협회는 픽스퍼블리싱과의 관계를
토대로 미국 진출을 적극적으로 추진했다. 그 성과가
『라이프』 2권 7호(1937년 2월 15일)의 표지를 장식한 하야시
센주로 초상 사진이다. 잡지에는 '레온 대니얼 제공'이라는
설명뿐이지만, 기무라가 1935년 육군 대신실에서 군복
차림의 하야시를 찍은 것이다.(『소형 카메라 촬영법·사용법』)

1936년 11월 창간된 『라이프』는 절대적 인기로 구하기
어려워 잡지를 내건 칵테일 파티까지 열릴 정도였다.
미국의 포토 저널리즘을 상징하는 잡지의 표지를 장식하는
것은 당연히 일본 보도사진가들에게 동경의 대상이었다.
기무라의 사진은 한발 앞선 2권 2호(1937년 1월 11일)에서
이를 실현시킨 나토리를 잇는 쾌거였다.

* * *

그런데 국제보도사진협회가 중앙공방에서 독립한 배경으로
관계자 간의 대립을 짐작할 만한 대목이 있다. 단적으로
말해 중앙공방의 가장 큰 의뢰인인 오타 히데시게와
이 공방의 이론적 지도자 이나 노부오의 사진관 대립이다.
이 문제가 저널리즘상에서 확대된 것은 전후 1950년대가
돼서인데, 비판의 표적이 된 것은 이나였다. 오타는 사진지
『포토 아트』가 1956년 발행한 『기무라 이헤이 독본』에서
쓴소리를 한다. "문화의 기강 속에서 보도사진은
편집 기술이나 제판 기술과 서로 엮으며, 피를 나눈 스태프와
함께 완성해야 한다. 커뮤니케이션 구실을 하지 않는다면
보도사진이 아니다. / 보도사진이 보도사진의 일을 하지 않고,
쓸데없이 개인의 작가적 명성만 올리는 것은 창피한 일이다."
"이나 노부오 등 작가 중심의 영웅주의적 이론의 오류에서
비롯된 헛된 명성을 벗어나 사진계가 아닌, 실제 사회에서,
사진가의 명성을 위해서가 아닌, 찍히는 것의 폭넓은 의미의
강조를 위해, 스태프의 드러나지 않는 수고에 열중하는 것을
이헤이 씨가 잊지 않기 바란다."(「무참히 잘려나간 사진」)

마찬가지 주장이 이듬해인 1957년 오타가 발표한
「광고사진에서 출발한 기무라 이헤이」(『아이디어』 24호, 1957년
8월)에도 언급된다. 나토리도 "기무라 씨에게 참모가 붙은

2. 존 G. 모리스의 『20세기의 순간,
보도사진가: 시대의 목격자들』
(1999년)에는 다음과 같은 문장이 있다.
"(아이젠슈타트는) 1935년 여객선
일드프랑스 호에 몸을 싣고, 퍼시픽
애틀랜틱통신의 사장인 레온 대니얼과
함께 미국으로 이주, 두 사람이
새롭게 통신사 픽스퍼블리싱을
설립한다. 아이젠슈타트가 『라이프』와
맺은 계약에는, 그가 찍은 사진
크레딧은 픽스퍼블리싱으로 하며, 또한
그에 대한 지불도 픽스퍼블리싱으로
송금하도록 명기돼 있다. 대니얼이
돈을 가로채온 사실을 아이젠슈타트가
알게 된 것은 그로부터 20년 뒤의
일이다. 늘 자신의 권리에 해당하는
금액의 절반 정도밖에 받지 않았다."
그리고 여기에 등장하는 사진통신사
퍼시픽애틀랜틱통신 1931년 아쿠메에
합병돼 레온 대니얼0은 그에 따라 AP
베를린 지국으로 이적한 것으로
추정한다.

3. 금 수출 금지를 해제하는 것.
— 옮긴이

언어 폭력단이 가세한다는 말이 나돌 정도로 기무라와
이나의 관계가 시작됐다."(「서민 정서의 명인 예술」, 『기무라 이헤이
독본』)라고 말하고 이나를 비판했다.

이 대립은 광고사진을 포함한 사진의 폭넓은 응용을
지지하는 오타나 나토리와 사진가의 작가성을 중시하고 이를
이론적인 면에서 변호해온 이나의 사진관의 차이에 따른
것이지만, 본질은 사진이라는 매체의 특성에서 파생한 것으로
이나의 개인적 사진관으로 귀결될 문제는 아니다. 실제로
보도사진이 일본 사진계 주류의 길을 걸어온 것에 비해
광고사진은 사진 표현의 응용 사례로 간주돼 아류의 길을
걸어온 것도 사실이다.

그런 의미에서는 국제보도사진협회는 광고사진과
보도사진을 차별하지 않고 실천하는 종합적 공방 조직을
지향한 나토리의 2차 일본공방과는 다른 사정을 배경으로
설립된 조직이다.

* * *

하라와 대외 선전의 관계를 구체적으로 살펴보자. 국제보도
사진협회의 일원으로 그가 대외 선전에 관여한 것은
국제관광국에서 1935년 3월경 창간한 대외 관광 선전지
『트래블 인 재팬』의 디자인을 맡으면서다. 『트래블 인
재팬』과 국제보도사진협회의 관계는 협회 회원 미쓰요시
나쓰야가 국제관광국에 근무하며 편집 실무를 맡은 데서
비롯한다.

국제관광국은 1930년 4월 철도성 지국으로 창설된
외국인 관광객 유치에 관한 일절의 지도·감독·조성을 맡은
행정 기관이다. 당시 관광 사업은 금융 공황이나 금 해금[3]
문제 등을 배경으로 "보이지 않는 수출"(「국제 관광 사업의 일반
추세」, 『주보』 10호, 1936년 12월)로 불릴 만큼 외화 획득을 위한
중요 국책으로 인식됐다.

이곳의 대외 선전 활동은 설립부터 1년 반 정도 지난
1932년부터 본격화해 처음에는 일본 정서가 진하게 묻어난
관광 포스터나 가이드북 등을 제작·배부하고, 미국의 여러
잡지에 광고를 실었지만, 1935년 봄부터 새로운 선전 매체로
대외 선전지 『트래블 인 재팬』이 도입됐다. 아마도 1932년
창간된 이탈리아 관광 선전지 『트래블 인 이탈리아』를
의식한 것으로 보인다.

『트래블 인 재팬』은 계간에 A4 판형, 40쪽, 텍스트는
영문, 거의 모든 쪽에 아트지 사용, 각 호당 평균 50점을 훌쩍
넘는 사진을 실은 그래픽지다. 1934년 일본공방에서 창간한
대외 선전지 『닛폰』 정도로 호화판은 아니지만, 당시 해외판
그래픽지나 관에서 제작한 그래픽지, 예컨대 1932년 12월
창간된 『아사히 그래프』 해외판(이듬해 1933년 9월 '재팬 인 픽처'로
개칭)이나 1938년 2월 내각정보부에서 창간한 국책 선전지
『사진 주보』 등과 비교하면 훨씬 고급스러웠다.

　　『트래블 인 재팬』이 돋보인 것은 『닛폰』과 마찬가지로
일본 사진사에 남는 명작의 발표 무대였기 때문이다. 전쟁 전
기무라의 대표작인 『오시마』(2권 4호), 와타나베 요시오의
『분라쿠』(2권 3호) 등이 지면을 장식했다. 그 가운데 일부는
이미 사진지에 발표됐지만, '구성 사진'으로 소개된 것은
이 잡지가 처음이었다. 그 외에도 오카다 소조(야마우치 히카루),
미쓰요시, 도쿄히비신문사 기자로, 1938년부터 내각정보부의
정보관이 되는 햐야시 겐이치,[4] 당시 기무라의 조수인
미쓰즈미 히로시, 누마노 겐이라는 협회 회원의 사진이 다수
실렸다. 또한 국제보도사진협회를 제외한 사진가로는
나토리나 호리노, 각 신문사의 소장 사진 등도 사용됐다.

4. 1966년 NHK에서 방영된 연속극
『오하나항』의 원작자로 유명하다.

　　하라는 이 잡지에 어떻게 관여했을까. 먼저 밝힐 것은 이
잡지에 표기된 디자인 저작자는 표지 디자인에 국한한다.
(이 점에서 각 사진별로 저작자를 명기한 것과 결정적으로 다르다.)
그리고 그의 이름이 표기된 것은 1936년 발행된 4호뿐이다.

5. 다양한 끈을 다양한 방법으로
매듭짓는 일본 전통 공예. ─옮긴이

　　하지만 구미히모[5]를 사용한 디자인으로 일본풍 분위기를
연출한 2권 1호(1936년 2월경), 수영복 차림의 여성과 풍경화를
몽타주한 2권 2호(1936년 5월경), 일독 합작 영화 「새로운
땅」(1937년 2월 일본 공개, 같은 해 3월 독일 공개)의 주연 여배우 하라
세쓰코의 초상 사진을 사용한 2권 3호(1936년 12월경), 노맨,[6]

6. 일본 전통극 노(能)에서 사용하는
가면. ─옮긴이

부채, 노 무대의 무대 사진을 교묘히 구성한 2권 4호(1936년
12월경), 3권 1호(1937년 2월경)의 표지는 하라가 디자인한
사진 벽화 「일본 관광 사진 벽화」의 부분을 이용한 것으로,
이 호의 표지도 하라의 디자인임이 틀림없다.

　　물론 하라는 다른 일에도 관여했다. 최근 조사에서
하라의 유품에서 찾은 일문 타자기 이력서(1936년 가을경)에는
"『트래블 인 재팬』 창간호 이래 제목 문자 도안"이라 적혀
있다. 실제 각 기사 제목의 구문 레터링은 당시 대외 선전지가
공통으로 안은 문제였다. 1936년 2월까지 일본공방에서

『닛폰』의 편집 디자인을 맡은 야마나 하야오는 이렇게 적었다. "요즘 잡지 『닛폰』을 레이아웃하면서 절실히 느끼는 것은 일본에는 아름다운 구문 활자가 거의 없다는 점이다. 대부분의 큰 인쇄 회사는 200종 이상이나 되는 활자를 가지고 있지만, 일장일단이 있는데다가 대부분 큰 활자와 작은 활자를 같은 스타일로 사용할 수 없다. (…) 레이아웃에 고심하더라도 본문 제목에서 늘 망가진다. 죄다 손수 그려야 하는 상황이다." (「활판 미술 잡고」)

하라가 『트래블 인 재팬』의 구문 레터링을 맡은 것도 같은 문제가 배경이다.[7] 또한 「도안의 생산 형식에 대해」에서 그가 "나는 문자를 그릴 때마다 하지 않아도 되는 일을 한다는 느낌을 강하게 받는다."라고 기술한 이유다.

단지 하라는 이 구문 레터링에 몰두하며 다양한 표현을 모색한다. 창간에서 1936년까지 대부분에 푸투라를 사용했으나 「가부키」 1권 4호, 「분라쿠」 2권 1호 등의 제목에는 붓글씨의 맛을 살린 일본풍의 레터링이 사용됐고, 그 밖의 기사에는 부드러운 곡선의 필기체 레터링도 시도했다. 이는 하라가 노이에 튀포그라피를 부정했다기보다 (실제 하라는 1940년의 단계에서도 노이에 튀포그라피 이론을 지지했다.) 일본공방 시절 그가 발표한 「르포르타주 사진의 레이아웃」(「보도사진에 대해」)에서 지적한 오락성을 중시한 결과일 것이다.

그리고 또 하나, 하라가 표지를 디자인한 다섯 권(2권 1호~ 3권 1호)은 앞서 설명한 호와 본문 레이아웃도 상당히 다르다. 아마도 본문도 하라의 디자인, 또는 그의 의향이 상당히 반영된 것으로 추정한다. 또한 이 잡지 편집부의 미쓰요시가 같은 해에 진행한 설문에서 "『트래블 인 재팬』은 잡지 성격상 해외 저널리즘의 경향에 해박한 분의 도움이 필요해 늘 하라 히로무 씨에게 부탁드리고 있습니다."(「지금 일본에서 활약하는 도안가 가운데 귀하가 추천하는 디자이너 세 명과 연락처」, 『인쇄와 광고』 3권 10호, 1936년 11월)라고 적은 것으로 미루어 그가 이 잡지의 레이아웃에도 관여했을 가능성이 높다. 실제 앞의 다섯 권의 레이아웃에는 당시 그가 즐겨 사용한 몇 가지 수법을 확인할 수 있다.

이전부터 하라가 주장해온 산세리프체 사진 도판 설명, 즉 푸투라 라이트[8](2권 2호~3권 1호)나 사진과 흰 공간의 관계를 중시한 단정한 레이아웃, 제본 연출법을 구사했다. 예컨대 2권 2호 '일본의 여름'에서는 『프런트』 7호(통칭 '낙하산호')에서도

7. 창간부터 1937년 3권 1호까지 『트래블 인 재팬』을 인쇄한 도쿄쓰키지 활판제조소의 구문 활자 견본집 「구문 견본집 1936」(1936년 2월)에 실린 대형 활자는 48포인트가 두 개(포스트, 첼트넘 볼드 이탤릭), 42포인트가 일곱 개(포스트, 첼트넘 볼드 이탤릭, 텐트넘 고딕, 케슬 컨덴스드, 클리어페이스 헤비, 클리어페이스 헤비 이탤릭, 델라 로비아 라이트)로 선택이 제한적이었다.

『트래블 인 재팬』각 호 표지.
[왼쪽 위] 2권 1호. 1936년 2월경.
[오른쪽 위] 2권 2호. 1936년 5월경.
[왼쪽 아래] 2권 3호. 1936년 8월경.
[오른쪽 아래] 2권 4호. 1936년 12월경.

TRAVEL
IN
JAPAN

8. 『트래블 인 재팬』, 『닛폰』에 관한 익명 좌담 「관광 구문 잡지의 연구」 (『인쇄와 출판』 2권 5호, 1935년 6월)에는 이런 부분이 나온다. "『트래블 인 재팬』의 제목에 사용한 푸투라라는 고딕체는 지금 세계적으로 유행하지만, 일본에는 아직 거의 없다. 1호에서는 로마자를 쓰고 이를 배열해 제판했지만, 제대로 보니 활자와 달리 글자 사이가 아무래도 완성도가 떨어진다." 하지만 『활자체 백과사전』 4판(1970년)에는 1935년 당시 모노타입에서 푸투라를 제조했다는 기록은 없어 상세한 정황은 알 수 없다.

9. 마주보는 두 쪽을 가로로 길게 만들어 접어 넣고, 독자가 문을 열듯 양쪽으로 펼쳐서 열어보게 만드는 방식. ─옮긴이

10. 이노우에 요시미쓰는 델라 로비아를 이렇게 평했다. "15세기 문예 부흥 시대의 이탈리아 명장 루카 델 로비아의 이름을 딴 이 활자체는 역시 아메리칸 타입파운더에서 출시해 한때 크게 유행했지만, 이제는 완전한 옛 활자체가 돼버렸다. / 일본에서는 얇은 활자체인 델라 로비아 라이트와 두꺼운 델라 로비아 헤비의 두 활자체가 모두 수입됐지만, 어느 것도 특별히 인쇄업자로서 챙겨야 할 활자체는 아니다."(「로마자 인쇄 연구」, 『서창』 62호, 1941년 1월)

11. 이 문제는 위의 좌담 「관광 구문 잡지의 연구」(4장 주석 4 참조)에서도 다뤘는데, "닛폰이든 트래블이든 가장 어려운 것은 구문 활자의 종류가 적어서 떠올렸던 자체[활자체]가 좀처럼 없다.", "하지만 너무 예스러워요.", "결국 활자 종류가 너무 적어서 생각대로 만들어낼 수 없는 것이 아닐까요?" 등의 발언이 대부분이었다. 이 문제점은 1941년 2월경 열린 구문인쇄연구회의 대외 선전지에 관한 비평회에서도 지적됐다.(「일본 선전 구문 잡지 네 종을 비판한다」, 『인쇄 잡지』 24권 2호, 1941년 2월)

사용된 지면 아래가 열리는 입체적 장치가 사용되고, 마주하고 접어 넣은 쪽9에서는 펼침면이 가득 차게 확대한 시로우마다케의 사진을 펼치면 속에서 별도로 구성된 「일본 알프스」가 등장한다.

이런 연출법은 일정 효과를 거두지만, 뒷날 그의 디자인과 비교하면 치졸한 느낌이다. 가장 큰 이유는 지면 전체의 분위기를 이루는 본문 활자체가 예스러웠기 때문이다. 『트래블 인 재팬』의 본문 활자체는 메이지 시대 말기부터 다이쇼 시대 초기에 일본에서 유행한 델라 로비아 라이트로, 1930년대의 대외 선전지에는 어울리지 않았다.10

하라는 이 활자체로 머리를 감싸쥐었을 것이다. 적어도 당시 그가 발표한 두 편의 활자론에서 흥미를 드러낸 구문 활자체, 1937년 10월 「산세리프 논고」(『인쇄와 광고』 4권 10호)에서 다룬 푸투라나 길 산스 등의 산세리프체, 같은 해 12월 「독일의 새로운 활자체」(『광고계』 14권 13호)에서 다룬 코비누스나 바이어 타입 등 현대적 로만체와는 확실히 달랐다.

당시 본문 활자체의 선정은 인쇄소에 있는 상용 활자에서 일정 조건(활자 크기와 상비량, 이탤릭체 유무, 굵기 등)을 만족한 활자체를 고르는 것이 통례였다. 그 외의 활자를 도입하는 것은 인쇄소에 경제적 부담을 강요하는 문제였다.

하라는 이를 타개하기 위해 본문에 비해 부담이 적은 도판 설명 활자를 기존의 델라 로비아 헤비에서 푸투라 라이트로 바꿨지만, 본문 활자체가 만드는 지면의 예스러움을 없앨 만큼의 효과는 얻지 못했다.

실제로 본문 활자의 문제도 앞의 구문 레터링과 마찬가지로 당시 대외 선전지가 공통으로 안은 문제였다.11 1936년 『인쇄와 광고』의 기획으로 개최한 좌담 「도안 인쇄상의 여러 문제」(3권 6호, 1936년 7월)에서도 이 문제가 거론됐다. 사회를 맡은 하라는 화제를 앞서 설명한 야마나에게 돌렸다.

"『닛폰』을 하면서 좋은 구문 활자가 없어 곤란하지 않나요?" 하라가 운을 떼니 야마나는 알아차린듯 말했다. "실제로 아무리 레이아웃 등으로 공을 들인들 중요한 활자가 메이지 시대와 같으니, 이것이 1936년 해외로 나간다 생각하면 끔찍합니다." 역시 참여자의 한 사람인 호소카와 활판소의 영업부장 아라이 마사키치가 "최근 조금 더

12. 『닛폰』의 본문 활자체를 정한
야마나 하야오는 당시 상황에 관해
"공동인쇄의 구문 활자 견본집에는
상당히 많은 종류가 있었는데, 모두
다이쇼풍 활자체뿐이어서
절망적이었다. 결국, 독도 약도 되지
않는 센추리 올드로 만족할 수밖에
없었다."(『체험적 디자인사』,
1976년)라고 말했다. 그리고 이 잡지의
본문 활자체는 야마나가 일본공방을
탈퇴한 뒤 임프린트로 바뀐다.

13. 「이노우에 요시미쓰와 구문인쇄
연구회」 참조.

날카로운 느낌의 활자가 들어왔습니다."라며 인쇄소의
입장에서 변명했지만, 총체적으로 보면 당시 새로운 활자의
수입은 이렇다 할 진전을 보이지 않았다.

참고로 야마나가 『닛폰』에서 사용한 본문 활자체는
센추리 올드스타일로 발표 연대는 델라 로비아와 큰 차이가
없지만, 장식 요소가 적은 만큼 예스러운 느낌은 들지 않는다.
하지만 서지학자 가무로 도루의 말을 빌리면, "주판알밖에
튕길 줄 모르는 상인입니다. 부자도 빈자도 될 수 없는 계급은
건강한 계급일지든 모르지만, 생각하기에 따라서는 비참한
계급입니다."(「활자 잡감」, 『인쇄와 광고』 4권 10호, 1937년 10월)라고
말할 만한 상황이다.[12]

이런 문제점이 있었지만, 하라는 『트래블 인 재팬』으로
대외 선전 디자인의 첫걸음을 내딛는다. 그리고 그를
고민하게 한 일본의 구문 활자 문제는 비슷한 시기 『인쇄
잡지』에 실린 어떤 인쇄 애호가의 글로 급부상한다.[13]

* * *

하라와 『트래블 인 재팬』의 관계에서 빼놓을 수 없는 것이
1940년 12회로 개최 예정이었던 '환상 속 『도쿄 올림픽』'에
관한 활동이다. 『11회 베를린 올림픽』에 즈음해 1936년
7월 31일 개최된 국제올림픽위원회 총회에서 12회 올림픽
개최지로 도쿄가 결정됐다. 이후 중일전쟁의 수렁에 빠져
1938년 7월 15일 국무회의에서 개최 취소를 결정하기까지
2년여 동안은 1940년 개최 예정이었던 『일본 만국박람회』와
함께 외국인 관광객 유치의 가장 큰 기회로 보고, 적극적
선전 활동이 펼쳐졌다.

국제관광국이 지휘한 올림픽 선전 활동에서 하라의
디자인 활동과 관련 깊은 공식 활동을 먼저 살펴보자.
개최 결정 후 약 10개월이 지난 1937년 5월 12회 도쿄올림픽
조직 위원회는 해외 선전용 포스터와 심벌의 각 디자인을
일반에게 현상 공모하기로 결정하고 요강을 발표했다. 그리고
같은 해 6월 조직 위원회와 대일본체육예술협회에서 선출된
위원들이 심사를 진행했다.[14]

심벌 디자인(1등 현금 3만 엔)은 응모작 12,113점 가운데
오사카의 히로키 다이지의 안이 선정됐다. (실제 사용된
디자인은 히로카와 마쓰고로가 수정했다.) 하지만 해외 선전용 포스터
(1등 1,000엔)는 응모작 1,211점에서 두드러진 작품이 없어

『12회 도쿄 올림픽』의 대외용 포스터
각 안.
[위] 구로다 노리오의 안. 1937년.
[가운데] 야마나 하야오의 안. 1937년.
[아래] 와다 산조의 안. 1938년.

기간을 9월 24일까지 연장했다. 9월 말 1등에 교토의
마쓰자카야 구로다 노리오의 안이, 2등에 시세이도 의장부의
야마나 하야오와 칼피스제조주식회사의 아카바네 기치의
안이 선정됐다.

하지만 내무성 경무국에서는 『일본서기』의 일화를 토대로
진무천황상과 긴시[15]를 그린 구로다의 포스터를 불허했다.
이럴 경우에는 2등인 야마나나 아카바네의 안을 택해야
하지만, 조직 위원회 내부에서는 현상 공모라는 방법에까지
비판의 목소리가 일었다. 한편 조직 위원회 내부에 설치된
선전 부문(총무 위원회 2부 위원회)은 실패한 1차 공모
때문이었는지 독단적으로 도쿄미술학교 도안과 과장 와다
산조에게 디자인을 맡겼다. 이 두 흐름을 이어받은 조직
위원회는 1938년 5월 현상 공모안을 백지 철회하고, 와다의
안을 공식 포스터로 결정한다. 하지만 같은 해 7월 개최
반려 결정에 따라 와다의 안도 인쇄되지 못하고 환상으로
끝났다.

여기까지가 이 대회의 '공식' 선전 활동이다. 하라의
활동은 그 이전으로 거슬러 올라간다. 이미 말한 대로 1936년
7월 도쿄 개최 결정부터 1937년 6월 현상 공모 심사까지
1년이나 되는 시간을 허비했다. 대회를 외국인 관광객 유치를
위한 가장 큰 행사로 본 국제관광국은 조직 위원회 설립(1936년
12월)이나 선전 부문 개시(1937년 12월)를 기다리지 않고,
스스로 홍보할 수밖에 없었다. 무엇보다 '현대 생활의 예술과
기술'을 주제로 1937년 5월 열릴 예정인 『파리 만국박람회』는
대미 관계를 중시해온 국제관광국에서 유럽에서의 본격적
광고 홍보 활동을 펼치기 위한 절호의 기회였기에 서둘러야
했다.

국제관광국에서는 『트래블 인 재팬』에서 활약한 하라를
기용했다. 2권 3호(1936년 9월) 뒷표지에 실린 하라의
해외 홍보용 광고는 관광국이 사용하는 『도쿄 올림픽』 공인
디자인(『인쇄와 광고』 3권 11호, 1936년 12월)으로 조직 위원회가
결성되기 전부터 해외에 뿌려진다.[16]

기하학적 산세리프체 로고, 일본 전통적 데포르메 표현인
세 봉우리 후지산과 오륜의 마크를 조합한 디자인은 뒷날
선정된 로고나 포스터와 견줘도 훨씬 현대적이고 세련됐다.
그 디자인은 1936년 후반부터 1937년 전반에 편지나
봉투 등에도 서서히 퍼져갔다. 조직 위원회나 선전 부문이

하라가 디자인한 『12회 도쿄 올림픽』
해외용 광고. 『트래블 인 재팬』 2권 3호
뒷표지. 1936년 8월경.

14. 심사 위원은 대일본체육예술협회 위원 구보타 게이치, 다다 마코토, 이시이 하루테이, 도미모토 겐키치, 와다 산조, 가와바타 류우시, 다카무라 노요치카, 쓰다 시노부, 나베이 가쓰유키, 나카무라 가쿠료, 야자와 겐게쓰, 사토 다케오, 히로카와 마쓰고로, 히나코 지쓰조 등 열다섯 명이었다. 또한 해외 선전용 포스터 심사위원은 대일본체육예술협회 위원 구보타 게이치, 다다 마코토, 이토 겐, 이노쿠마 겐이치로, 니시야마 스이쇼, 호시노 다쓰오, 도고 세이지, 가부라키 기요카타, 가와바타 류우시, 가와무라 망슈우, 나루사와 긴베에, 나카지마 겐조, 야스가 소우타로, 마에다 세이손, 마키노 도라오, 후쿠하라 신조, 아다치 겐이치로, 아오야마 요시오, 아키야마 쓰쓰스케, 사토 다케오, 유키 소메이, 기타오 류노스케 등 등 스물두 명이었다.

15. 진무천황이 동쪽 정벌 시 사용한 활에 앉았다는 금빛 소리개. 제2차 세계대전까지 군인에 수여한 훈장.
　　─옮긴이

16. 이 디자인에는 몇 가지 색 변주가 있다. 배경에 그러데이션을 삭제한 것이나 색채 콤비네이션을 바꾼 것이나.(『트래블 인 재팬』 2권 4호~ 3권 2호, 1936년 9월경~ 1937년 5월경) 이 잡지 3권 3호에도 다른 변주 (세 봉우리 꼴 후지산과 올림픽 마크의 균형을 바꾸고 레터링과 레이아웃도 큰 폭으로 변경)가 실렸지만, 그 디자인으로 미루어 아마도 하라 이외의 인물의 개작일 가능성이 크다.

17. 『파리 만국박람회』 일본관에는 「일본 관광 사진 벽화」와 함께 두 점의 사진 벽화 『일본의 주거 생활』와 『일본의 학교 생활』가 전시됐다.

18. 하라가 당시 "사진 벽화는 우리가 하고 싶었던 일이었다."(「주로 구성에 대해」, 『아사히 카메라』 23권 4호, 1937년 4월)라고 말했듯 사진 벽화에 몰두한 것은 하라뿐 아니라 협회 회원 모두의 흥미에 따른 것이었다.

공식 선전 활동을 시작하면서 하라의 디자인은 역할을 마친다. 하라의 평판은 나쁘지 않았고, 이는 하라의 전쟁 전 대표작인 「일본 관광 사진 벽화」로 이어진다.

* * *

「일본 관광 사진 벽화」는 1937년 『파리 만국박람회』 출품작이었다. 너비가 약 18미터, 높이가 약 2.4미터인 작품으로 일본 최초의 사진 벽화였다.[17] 출품 의도는 제목에서 드러나듯 일본 관광 선전이었다. 실무 담당자는 국제보도사진협회 회원인 기무라, 고이시, 와타나베, 하라였고, 여기에 협회 회장인 미우라 나오스케와 회원인 오카다, 기무라의 조수인 누마노 등이 가담했다.

사진 벽화는 1930년대를 대표하는 새로운 매체였다. 사진 벽화는 1920년대 후반부터 유럽 박람회나 전시회의 전시 디자인, 예컨대 1928년 『국제 인쇄전』이나 1930년 『국제 위생전』의 소비에트관 등에 서서히 사용됐다.

일본에서도 사진 벽화를 향한 관심은 1930년대부터 높아졌다. 1931년 1월 발표한 사진가 후쿠모리 하쿠요의 「포토 뮤럴」(『아사히 카메라』 11권 1호)이나 1933년 10월 발표한 건축가 야마와키 이와오의 「새로운 전람회 형태와 사진」 (『아사히 카메라』 16권 4호) 등에서 확인할 수 있으며, 사진 벽화의 일본 최초 제작은 얼마 뒤인 1935년 12월 긴자에 개점한 모리나가 캔디 스토어 2층의 사진 벽화다.

그 뒤에도 일본 국내에서 몇 가지의 사진 벽화가 제작됐지만, 대부분 점포 내부 벽면 장식으로, 유럽에 비하면 소규모였다. 그래도 보는 이를 압도하는 '거대 사진'의 첫 등장은 사진이라는 근대 기술이 개척한 새로운 매체의 상징이었다.

그런 시대에 기획된 『파리 만국박람회』에 사진 벽화를 출품한 것은 그야말로 박람회 주제인 '현대 생활의 예술과 기술'을 실천한 것이었다. 동시에 하라가 모색해온 '우리 시대에 가장 적합한 시각적 전달 형태'라는 관점에서도 무척 흥미로운 문제였다.[18]

가장 큰 걸림돌은 제작 기간이었다. 하라에 따르면 "약 1개월"(「주로 구성에 대해」, 『아사히 카메라』 23권 4호, 1937년 4월) 이었다. 공개된 일정을 역산하면 아마도 1937년 1월 이후에 제작에 들어갔을 것이다.

관계자가 남긴 기사를 살펴보면, 사진 벽화의 제작 과정은 다음과 같다. 우선 하라가 국제관광국과 도쿄 히비신문사가 소장한 1,000여 장 정도의 사진을 지정된 풍경, 건축물, 인물 등의 주제로 줄여, 30장 정도의 후보를 골랐다. 부족한 부분은 기무라, 고이시, 와타나베의 사진으로 메우고, 일부는 새로 찍었다. (최종 사용 사진은 총 53장으로, 기무라의 사진이 8점, 고이시의 사진이 11점, 와타나베의 사진이 14점이었다.) 이를 토대로, 하라는 10분의 1 크기로 정밀하게 스케치했다. 일본 관광 선전의 상징인 후지산을 중앙에 둔 구도는 "한 장의 커다란 관광 포스터"(「구성·표구·착색」, 『포토 다임스』 14권 4호, 1937년 4월)면서, 가로로 긴 비례를 살려 "두루마리 그림책 형식을 최대한 사진적으로 표현"(「주로 구성에 대해」, 『아사히 카메라』 23권 4호, 1937년 4월)한 것이다.

탁월한 인화 기술을 지닌 고이시는 하라의 스케치를 토대로, 4분의 1 크기로 사진 원도 제작에 착수했다. 그는 설비를 갖춘 와타나베의 암실에서 오카다나 기무라의 조수인 누마노의 도움을 받아 포지티브 필름으로 몽타주나 이중 프린팅 기법을 구사해 사진 원도를 완성한다. 기무라에 따르면, 화면 왼쪽의 벚꽃은 계절 사진으로 새 촬영이 불가능했기에 그 부분의 몽타주만 세 종류의 원판으로 57회 반복했다. 제작 과정에는 뒷날 『프런트』에서 교묘한 에어브러시 수정 기법을 선보인 오가와 도라지가 협력했다.

이렇게 제작된 4분의 1 크기의 사진 원도는 8절 건판으로 20등분해 복사됐다. 그리고 미우라 나오스케의 저택 지하 작업실에서 기무라의 지휘로 세로 2.1미터 너비 0.9미터의 실제 크기 인화지 20장으로 확대 인화한 뒤 밑판을 대고 표구해 유화 물감으로 엷게 착색했다. 벽화 아랫부분에는 가로 일렬로 너비 30센티미터의 띠를 두르고, 1940년 개최 예정이었던 『12회 도쿄 올림픽』과 『일본 만국박람회』 개최에 관한 선전문을 프랑스어로 넣었다.[19]

이 과정이 겨우 한 달만에 이뤄졌으므로, 그들이 이 일에 얼마나 심혈을 기울였는지 상상할 수 있다. 「일본 관광 사진 벽화」는 우선 일본에서 일반 공개(마쓰자카야, 1937년 2월 25일~3월 2일)된 뒤 파리에 발송됐다. 그리고 1937년 6월 18일 개막한 뒤 한 달이 지나 개관한 일본관의 전시 공간을 장식했다.

당시 이 사진 벽화에 후지산이나 게이샤가 등장하는 데

19. 일반 공개 시점의 회장 사진(「『파리 만국박람회』의 국제 관광국 출품작」, 『국제 관광』 5권 2호, 1937년 4월)을 보면, 사진 벽화 「일본 관광 사진 벽화」 아래 선전문은 국제정보사진협회 외의 사람이 뒷날 덧붙였을 가능성이 크다.

[위] 「일본 관광 사진 벽화」 왼쪽 부분.
[가운데] 같은 작품 오른쪽 부분.
[아래] 작품 제작 중인 국제보도사진
협회의 회원들. 앞 열 왼쪽부터
미쓰즈미 히로시, 기무라 이헤이,
고이시 기요시, 하라 히로무,
뒷열 왼쪽부터 오카다 소조, 와타나베
요시오, 미우라 나오스케, 누마노 겐.
뒤쪽이 4분의 1 스케일 사진 원도.
1937년.

비판이 있었지만, 관광 선전이라는 주제를 고려하면 그렇게 잘못 만든 것도 아니다. 하라도 "이집트 관광 선전에 스핑크스를 계속 사용했다며 그것을 반대할 이유는 보이지 않는다."(「주로 구성에 대해」)라고 반론했다. 또한 몽타주의 과잉 구사도 주로 소장 사진을 이용하지 않으면 안 되는 제작상의 제약을 반영한 것이었다.

그런 표현상의 문제 이상으로 「일본 관광 사진 벽화」의 가장 큰 공적은 『만국박람회』 출품물로 사진 벽화라는 매체가 처음 도입된 것이다.

뒷날 이타가키 다카오는 이 사진 벽화를 "조합 기교에 아직 자신이 없기 때문인지 전부 착색한 탓에 사진만의 효과가 몹시 희박해졌고, 도안도 내용을 과하게 집어넣은 탓에 인상이 혼탁하지만, 일본 최초의 시도라는 점에서 일본 사진계에 일정한 의미를 지닌다."(「벽화 사진의 발달과 『미국 만국박람회』」, 『국제 건축』 15권 5호, 1939년 5월)라며 그 의의를 평가했다.

참고로 하라는 이 사진 벽화 이후 두 점의 사진 벽화 제작에 관여한다. 이듬해 1938년 『시카고 무역 박람회』를 위한 사진 벽화와 1939년 『뉴욕 만국박람회』를 위한 사진 벽화 「일미 수교」다. 『시카고 무역 박람회』에 출품한 사진 벽화는 자세히는 알 수 없지만, 국제관광국의 의뢰로 국제보도 사진협회의 기무라, 고이시, 하라가 제작한 것으로, 기본적으로 「일본 관광 사진 벽화」의 방향성을 답습했다.

한편 또 다른 사진 벽화 「일미 수교」는 사진 벽화의 실적을 인정받아 하라 개인이 의뢰받은 것이다. 앞서 소개한 두 사진 벽화처럼 한 면에 넣은 것이 아닌, 일본관에 설치된 한 방(일미국교참고부)의 세 벽면을, 크고 작은 아홉 종의 사진 벽화로 구성해 역사적 일미 교류의 경위를 소개하는 해설판 성격이었다.

하라는 착색이나 몽타주 등 기술 면에서 "결과는 실패였다."(「일미수교부 벽면 사진의 구성·제작」, 『아사히 카메라』 27권 5호, 1939년 5월)라고 총평했지만, 이타가키는 "벽면 사진[사진 벽면]이라고 사람의 눈을 놀라게 하는 화려한 것만 생각한 사람에게 이 작품은 몹시 부족해 보일 것이다. 다만 공간의 상태와 주제의 성질을 적확히 살린 점에서 단조롭지만, 견고한 작업이라 할 수 있다."(「벽화 사진의 발달과 『미국 만국박람회』」)라며 그 기능을 평가했다.

20. 『파리 만국박람회』이후에도
국제보도사진협회는 국제 관광국의
일에 관여한다. 『시카고 무역박람회』를
위한 사진 벽화(1938년)나 팸플릿
「1940년의 일본」(6개 국어판, 1938년)
등인데, 둘의 관계는 1935~6년
밀접한 협조 체제와는 상당히 다르다.
또한 『트래블 인 재팬』에 관해서도 3권
2호(1937년 7월경) 이후 국제정보
사진협회의 사진가들은 거의 등장하지
않는데, 이 호부터 인쇄소가 도쿄
쓰키지활판제조소에서 공동인쇄로
바뀌면서 제작 담당자도 달라졌기
때문일 것이다.

* * *

국제보도사진협회는 『파리 만국박람회』이후에도 사진을 통한
문화 선전에 적극적으로 관여하지만, 이 행사 개막 후 일본
안팎의 상황은 크게 변모한다. 1937년 6월 1차 고노에 후미마로
내각 성립, 7월 루거우차오사건으로 중일전쟁 발발, 9월
내각정보부 설치, 10월 국민정신총동원 중앙연맹 결성, 12월
난징 점령과 학살 사건 등 그야말로 국가 자체가 전쟁을
전제한 체제로 바뀌었다.

이 와중에 협회 활동도 여지없이 노선을 전환했다. 최대의
변화는 기존의 사진 발신이나 국제관광국의 일에서 외부성의
문화사업부나 정보부의 일로 비중이 바뀌었다.[20] 이유는 사진
발신 업무의 정체였다. 뒷날 와타나베 요시오는 그 내막을
"국제보도사진협회는 국외로 일본 사진을 보내는 일을 했지만,
중국과 전쟁을 벌이면서 점점 일본의 인기가 떨어져 팔리지
않습니다. 독일에는 팔려도 원고료가 안 오고요."(「밤이 아니면
만나지 않던 시절」, 『하라 히로무, 그래픽 디자인의 원류』)라고 말했다.
당시 독일은 재외 독일인 이외로는 송금을 금지해 협회의
원고료(게재료)는 독일 국내에 쌓인 채 회수되지 않았다. 또한
미국에서는 반일 감정이 거세져 일본에서 보낸 사진이 실릴
일은 극히 드물었다.

한편 협회에도 몇 가지 변화가 있었다. 설립의 중심이었던
이나가 1935년 8월 신설한 문화사업부 3과의 상근 사진가로
위탁된 것을 계기로 탈퇴하고, 회장 미우라도 이유는 정확하지
않지만, 『파리 만국박람회』벽화 제작 후 탈퇴했다. 한편
미쓰요시도 여러 상황을 이유로 국제관광국을 관둔다. 이런
상황에서 국제보도사진협회는 오카다 소조를 중심으로 기무라,
미쓰요시, 와타나베 네 명의 공동 운영 체제로 새롭게
시작하고, 초기의 해외 사진 에이전시가 아닌, 외무성과 연동한
대외 선전 활동에 비중을 둔다.

새로운 체제로 쇄신한 협회는 두 차례의 사진전을
주최한다. 1937년 11월 개최한 『일본을 알리는 사진전』(긴자,
미쓰코시, 20~9일)과 다음 해 3월 개최한 『난징-상하이
보도사진전』(긴자, 미쓰코시, 21~30일)이다.

『일본을 알리는 사진전』은 일본 문화를 주제로 한 기무라
이헤이의 사진 100점을 전지 크기로 확대해 세 벌을 제작하고
해외 주요 도시를 순회하는 기획[21]으로, 이른바 사진을
통한 문화 선전과 사진가 기무라 이헤이의 구체적 홍보를 겸한

21. 이 전시는 이후 오사카(1937년 12월 1~7일, 고라이바시 미쓰고시)와 나고야(1937년 12월 1~7일)를 순회했다. 그리고 해외전은 외무성이 재외공관을 통해 각국 문화·사진 단체와 연결해 북미·중미·남미 각국, 유럽 각국, 아시아 각국을 동시에 순회할 예정이었지만, 상세한 순서는 명확하지 않다.

22. 외무성 문화사업부의 집무 보고서 「국제(중국 및 만주국 관계 제외) 문화 사업 관계」(3과 소관)에 따르면, 1937년 12월 27일 결재로 이 전시에 4,500엔의 조성금이 내려왔다. 또한 이 문서에는 전시의 주지를 "사진을 통한 일본 문화의 해외 선전"이라고만 기술돼 있다.(『외무성 집무 보고, 문화사업부, 쇼와 11~4년』, 1995년)

23. 취재반의 구성은 와나타베 요시오의 증언에 따른다.(아라 젠이치, 『듣고 적은 난징 사건』, 1987년) 외무성 정보부의 「쇼와 12년도 집무 보고」(1937년 12월)에서는 "오가와 서기관이 '[영화] 카메라맨' 세 명, 사진 기사 세 명을 인솔", 같은 「쇼와 13년도 집무 보고」(1938년 12월)에서는 "오가와 서기관 통솔하에 '[영화] 카메라맨' 녹음 기사 다섯 명, 사진 기사 세 명이 중국에 감"으로 돼 있어 취재반의 전체 모습은 확실치 않다.(『외무성 집무 보고 정보부, 쇼와 11~4년』, 1995년)「난징-상하이 보도 사진전」의 팸플릿에 소개된 사진 연관 촬영자는, 기무라와 와타나베,

것이었다. 해외 순회는 문화사업부 이나의 도움으로 후원을 받을 수 있었다.[22]

뒷날 기무라는 자신의 중앙공방이나 국제보도사진협회 활동에 대해 "여러 면에서 사진을 사회적으로 연결 짓는 문화 운동이었고 생각한다."(『기무라 이헤이 가작 사진집』)라고 회술했지만, 『파리 무역 박람회』 이후의 활동에 관한 그들의 '문화 운동'은 정치적 색채를 띤 것이었다.

1937년 10월 26일 『도쿄 히비 신문』은 「가스미가세키의 '사진 외교'」라는 기사로 이 전시의 개최 경위를 보도하고, 이 가운데 문화사업부 3과 과장인 이치카와 히코타로의 담화를 실었다. "서양의 여러 나라가 일본을 오해하는 것에 침묵할 때가 아닙니다. 이미 외무성은 영화를 통해 일본의 참모습을 소개합니다만, 이번 지방 사변을 기회로, 가장 효과적인 '사진 외교'를 통해 일본 민족의 신화성을 이해시키고, 일본의 군사 행동이 막으려야 막을 수 없는 은인자중의 결과임을 인식시킬 생각입니다."라며 기무라의 사진과는 무관한 '중일전쟁 정당화'라는 정치적 목적이 새로 추가됐다.

사진을 정치적으로 이용한 점은 또 다른 전시 『난징-상하이 보도사진전』에서도 볼 수 있다. 이 전시는 외무성 정보부 서기관 오가와 노보루를 단장으로 정보부에서 사진 관련 사무를 맡은 고토 미쓰타로, 뉴스 영화 촬영 기사 두 명, 국제정보사진협회의 기무라와 와타나베까지 총 여섯 명이, 1937년 12월 12일 나가사키를 떠나 이듬해 1038년 1월 4일, 나가사키로 되돌아오기까지 약 1개월 동안 상하이와 난징을 취재한 사진전이다.[23]

전시는 국제정보사진협회에서 열었지만, 주도한 곳은 외무성 정보부였다. 와타나베는 뒷날 촬영 목적에 대해 "진정한 일본군을 알리기 위해, 사진과 영화를 찍고, 그것을 세계에 배포하게 됐습니다. 특히 미국에게 성전의 실체를 알리고 싶었습니다. 성전의 실체가 선무반의 난민 구제였기에 그 모습을 찍는 것이 제 일이었습니다."(아라 젠이치, 「외무성 정보부 특파 카메라맨, 와타나베 요시오 씨의 증언」, 『듣고 적은 난징 사건』, 1987년)라고 증언한다. 전시 팸플릿에는 "여기에 전람한 일련의 보도사진은 외무성 정보부 특파 사진반이 상하이, 난징 300킬로미터, 황군이 지나는 곳곳에 새롭게 태어나는 중국 중부 지방의 모습을 담은 것입니다."라는 글이 실려

정보부에서 주도한 흔적을 확인할 수 있다. 전시를 주최한
곳이 국제보도사진협회인 것도 아마 정보부가 관제
사진전임을 은폐하기 위해 협회를 이용했기 때문일 것이다.
　　남은 사진이나 증언 등으로 볼 때 기무라나 와타나베가
군이나 정보부의 뜻대로 촬영했다고는 보기 어렵다.
와타나베에 따르면, 기무라는 2~3일만 난징에서 찍은 것을
제외하고는 "상하이에서 유유히 찍은 것 같다."(「국제
보도사진협회의 추억」) 국제보도사진협회가 정치적으로 이용된
것인지, 협회가 정치를 적극적으로 이용하려 한 것인지는
알 수 없지만, 그들의 활동이 그 정도까지라고는 하기 어려울
만큼 국책의 일부로 조직된 것만큼은 확실하다.
　　다시 하라의 활동으로 돌아가자. 그는 이 두 전시의
포스터, 전시장 구성, 팸플릿 등을 디자인했다. 두 전시는
모두 출판으로 이어졌다. 『일본을 알리는 사진전』 출품작은
전시 1년 뒤인 1938년 11월 산세이도에서 영문 사진집
『라이카로 본 일본』으로 펴냈다. 전쟁 전 기무라를 대표하는
이 사진집의 디자인은 하라가 맡았다. 뒷날 그 자신이
"외무성 의뢰로 영문의 사진을 주로한 책의 디자인을 몇 권
했다. 나의 편집 디자인의 시작이었다."(「디자인 방황기」)라고
적은 것처럼 이 책은 최초의 본격적 북 디자인이었다.
　　한편 『난징 – 상하이 보도사진전』은 1938년 3월 잡지

『개조』 20권 3호에 「보도사진, 상하이」로 발표된다. 이 그래픽은 기무라가 상하이에서 찍은 사진을 두루마리 그림책처럼 구성한 것으로, 마주한 양쪽을 접어 넣어 문을 열듯 펼쳐 열면 전체 길이가 약 1미터에 이르는 가로로 긴 대형 그래픽이다.

　　"최근 일본에서 레이아웃을 고려한 보도사진으로는 기무라 이헤이 씨와 하라 히로무 씨의 「상하이」가 있다. 이 작품에서는 국판[24] 잡지라는 제한된 틀을 살리려는 시도가 드러난다."(이즈미 레이지로, 「보도사진과 보고 문학」, 『포토 타임스』 15권 4호, 1938년 4월)라고 평가받은 이 그래픽은 기무라와 하라 콤비가 일본 국내 메이저 종합 잡지의 그래픽 지면을 처음 맡은 것으로, 주제는 시국적이었지만, 당시 그들의 활동 중에서는 드물게 국내를 대상으로 한 보도사진의 실천 사례다.

　　한편 국제보도사진협회는 이 두 전시 이후에도 출판 분야에 적극적으로 진출한다. 구체적으로는 사진지 『사진 문화』의 자주 발행과 해외용 사진 총서 'JIPS 픽처 북'의 발행이다.

　　『사진 문화』는 미쓰요시의 제안으로 1938년 10월 창간해 이듬해 1939년 2월 2집으로 휴간한 사진지다. 3호에도 못 미치고 단명했지만, 내용은 의욕적이었다. 당시 사진지 독자 대부분이 아마추어 사진가였지만, 『사진 문화』는 극단적 프로페셔널 지향 잡지였다. "노출이나 현상, 확대의 기술적인 것 이상으로, 더욱 진정한 사진의 기초를 닦기 위해 필요한 요소"로 사진의 사회적·문화적 사명이나 '새로운 시대의 사진은 무엇이어야만 하는가?'(모두 1집 「편집 후기」)라는 강한 문제의식에 입각했다.

　　그 내용도 소련과 나치스의 사진 정책을 소개한 오카다의 「국가 선전과 사진」(1집), 대외 사진 선전론을 기술한 하세가와 뇨제칸의 「국제적 문화 교통과 선전」이나 카사마 아키오의 「문화 선전과 사진」(모두 2집), 사진 발신 문제를 다룬 미쓰요시의 「사진 통신망의 성장」(2집), 알프레드 아이젠슈타트 인터뷰 「보도사진의 실제」(1집) 등 협회 활동과 겹치는 주제가 절반을 차지한다.

　　이 잡지는 46판에 224쪽, 36쪽 가량의 권두화를 제외한 모든 쪽을 앞서 설명한 기사로 엮어 단행본스러운 외관과 더불어 잡지보다 이론서의 성격이 강하다. 이런 자세 자체가

[왼쪽] 사진집 『라이카로 본 일본』.
1938년.
[오른쪽] 「보도사진, 상하이」(부분).
『개조』 20권 3호. 1938년 3월.

25. 그림자 처리된 테두리 문자를
사용한 하라의 레터링은 『카메라 아트』
2권 5호(1935년 11월), 『무용 서클』
1호(1936년 1월), 『포토 타임스』 15권
4호(1938년 4월) 등 각 표지 디자인에
사용되고, 『대동경 건축제』(1935년)나
『4회 스냅 사진 현상 공모』(1936년)
등의 포스터에도 사용됐다. 1930년대
하라의 레터링에서 두드러지는
특징이다.

26. 와타나베 요시오는 「국제보도
사진협회의 추억」(『기무라 이헤이 사진
전집』 1권 수록)에서 이를 "외국어판
도서, 사진집 등의 매입 조성 제도"라고
부르지만, 외무성 문화사업부 2과의
「쇼와 14년도 집무 보고」(1939년 12월
1일)에 따르면, 우선 1938년 12월
16일부로 『분라쿠』과 『포토 저널리즘
레터』 각 500부, 총 1,000부의 해외

이 잡지를 단명하게 만들었을 수도 있지만, 전후 하라는 이
잡지를 "『광화』와 함께 당시 일본에서 나온 가장 고급스러운
사진지"(「펼쳐지는 거지들의 잔치」)로 평했다.
　이 잡지의 표지는 하라가 디자인한 것으로, 1930년대
중반부터 그가 즐겨 사용한 그림자 처리한 테두리 문자[25]와
모던 로만체를 사용한 호수 표시를 조합한 타이포그래픽
디자인이 특징이다. 또한 그는 이 잡지 2호에 전후의 재출발을
읽어내기 위한 중요한 의미가 있는 논문 「사진 그림책에
대해」를 발표했다. 이 논문에 관해서는 5장에서 설명한다.
　『사진 문화』 휴간 직후 자리바꿈하듯 등장해 뒷날 협회
활동의 상징으로 자리잡은 것이 해외용 사진 총서 'JIPS
픽처 북'이었다. 당시 문화사업부는 1938년 12월 흥아원
설치에 따라 기존에 맡은 대만주·대중국 문화 활동에서 서양용
선전 활동으로 비중을 옮길 필요가 커졌다.(1938년 12월 3과가
2과로 개칭) 국제보도사진협회가 이 조성 제도의 은혜를 입은
것도 이나의 도움뿐 아니라 그런 내부 사정이 강하게
작용했기 때문일 것이다.[26]
　사진 총서의 기획 자체는 1938년 말부터 시작해 『사진
문화』 2집에서는 1939년 3월 상순 발행이 예정됐다.
하지만 실제 발행은 4개월 뒤인 1939년 7월부터였다. 우선
와타나베 요시오의 영문 사진집 『분라쿠』, 이어서 같은 해
11월 기무라, 와타나베, 노지마 야스조 등의 사진을 사용한 3개
국어 병기 사진집 『일본 여성』, 그리고 기무라가 네 명의

FOUR JAPANESE
PAINTERS

JPS PICTURE BOOKS

[위] 『사진 문화』 2집. 1939년 2월.
[아래] 기무라 이헤이 사진집 『네 명의
일본 화가』. 1940년.

무료 기증에 소요되는 비용 부족 분으로
3,300엔이 조성돼, 1939년 3월
29일부로 『일본 여성』 8,500부의
해외 배포 자금으로 6,100엔이
조성됐다. 모두 발행 이전에 조성되고,
일본 국내 판매 가격(『분라쿠』 5엔,
『일본 여성』 5엔, 『네 명의 일본 화가』
4엔 50전)와 비교해도 해외용 도서
매입이라기보다는 출판 조성에 가깝다.

27. 와타나베 요시오는 「밤이 아니면
만나지 않던 시절」(『하라 히로무,
그래픽 디자인의 원류』)에서 국제보도
사진협회에서 하라가 작업한
북 디자인으로 사진집 『라이카로 본
일본』과 『일본 여성』을 들었지만,
당시 상황이나 디자인으로 볼 때
기무라의 『포 재패니스 페인터』도
하라의 작업일 가능성이 높다.

일본화 대가, 요코야마 다이칸, 우에무라 쇼코, 가부라키
기요카타, 가와이 교쿠도를 찍은 영문 사진집 『네 명의 일본
화가』가 이듬해 1940년 1월 발행된다. 모두 소형
사진집이지만, 전쟁 전 기무라나 와타나베 등의 활동을
대표하는 사진집으로 높이 평가받는다.

이 사진 총서 가운데 하라가 디자인한 것은 『일본
여성』이었다.[27] 여백 없이 꽉 채운 사진과 계산된 흰 공간을
살린 단정한 레이아웃은 기무라, 와타나베, 노지마 등의
사진 표현력을 최대한 증폭시켰다. 또한 『트래블 인 재팬』에서
문제된 구문 활자는 제1차 세계대전이 끝난 뒤 새롭게 개발된
활자를 사용했다. 하세가와 뇨제칸의 서문에는 모노타입의
새로운 개러몬드를 제목과 도판 설명에는 베르톨트 고딕을
사용해 전체적으로 현대성과 우아함을 조화롭게 디자인했다.

이나에 따르면, 이 책은 해외에 1만 부를 보냈는데,
재외공관에서 더 보내(『기무라 이헤이 대담, 사진 지난 50년』)라 할
정도로 호평이었다. 그 뒤에도 JIPS 픽처 북 4탄으로 기무라의
사진집 『일본인 100명의 얼굴』의 촬영이 진행됐지만,
3분의 1정도가 진행된 시점에서 여지없이 "전쟁 발발로
중지"(「작품 감상을 위해」, 『기무라 이헤이 독본』)됐다.

이렇게 국제보도사진협회는 약 6년 간 활동의 종지부를
찍는다.[28] 하지만 기무라와 하라는 오카다 소조가 이듬해인
1941년 봄 조직한 동방사에 다시 모여 새로운 활동을 개시한다.

* * *

잠깐 1930년대 후반부터 1940년대 초반까지의 '우리의
신활판술'의 변화를 살펴보자. 이 변화에서 중요한 점은 노이에
튀포그래피와 레이아웃의 연관성이다.

하라가 1937년 6월 발표한 논문 「포토 몽타주를 주제로
한 레이아웃에 대해」에서 "오늘날 양심적인 이 나라의
그래피커[그래픽 디자이너]는 어떻게든 일본의 타이포그래피를
수립하고, 그로부터 우리의 레이아웃 이론을 이끌어내야
한다."라고 말한 것은 앞서 설명했다. 이 구절만으로는 "우리의
레이아웃 이론"의 참뜻을 알 수 없지만, 더욱 구체적으로
설명한 것이 1941년 5월 발표한 논문 「그래픽 위주의 레이아웃
개론」(『보도사진』 1권 5호)이다.

하라는 이 논문에서 사진지 게재를 의식했는지
레이아웃상의 기술의 문제가 아닌, 그 개념에 관해 쉬운

사진집 『일본 여성』. 1939년.
[왼쪽 위] 표지. 기무라 이헤이의 사진.
[오른쪽 위] 하세가와 뇨제칸의 서문.
[아래] 사진 쪽 레이아웃. 누마노
젠(왼쪽)과 기무라 이헤이(오른쪽)의
사진.

28. 국제보도사진협회의 해산 이유에 대해서 와타나베 요시오는 기무라와 다른 이유를 든다. "쇼와 15년[1940년]이 돼 국제보도사진협회가 해산하고, 오카다 소조를 중심으로 동방사를 만드느라 약간 분주했어요. 국제보도를 해산한 것은 미국에 물건[사진]을 보내도 실리지 않고, 해외 보도는 전혀 아니었고, 『만국박람회』 같은 것도 4년마다의 일이니 앞으로 전쟁이 격해지면 여러 나라와 일할 수 있을지 없을지 모르고, 그런 커다란 일을 받을 가망도 없었기 때문입니다. 가장 큰 문제는 참모본부와 무언가를 함께 해보려는 생각으로 일단 해산하기로 했어요."(「사진계를 말하다, 하마야 히로시가 묻고 듣는 와타나베 요시오의 주변」, 『일본사진가협회 회보』 62호, 1935년 2월)

표현으로 설명했으며 그 내용은 1930년대말에서 1940년대 초에 '우리의 신활판술'의 변화를 독해하기 위해 중요한 의미가 있다.

하라는 우선 '레이아웃'을 주로 상업미술계에서 광고 도안 작성에 사용해온 용어라고 소개하고, 그 의미를 "하나의 광고면에서 문자적 소재(활자, 손글씨 등), 삽화적 소재(사진, 그림, 판화 등)와 그 외 도형(선, 화살표, 갖가지 형태의 요소 등)을, 보는 이의 여러 조건을 고려해 계획적·효과적으로 제한된 공간 안에 배치하는 것"으로 소개했다. 하지만 이어지는 글에서 기존의 뜻을 확대한, 새로운 견해를 드러냈다.

레이아웃은 조판으로 시작한다. 그곳에는 문자도 활자로서, 삽화도 아연 볼록판, 동판, 목판으로, 그 외 활판적 모든 기호와 함께 이미 존재하고, 이들을 어떻게 montage할 것인가에 따라 신문이 되고, 잡지가 되고, 레터헤드가 되고, 증서가 된다. 따라서 이는 display[표시]라고도, aufbau[구성]라고도 할 수 있다. 모호이너지나 치홀트는 이를 Typographische Gestaltung[새로운 타이포그래피]이라 칭하고, 조형 미술의 한 분야를 점하는 것으로 이론화했다. 그들은 그중에서 활자와 사진이 면밀히 결부돼 조성된 것을 Typo-photo라 칭하고, 이야말로 새 시대의 인쇄를 통한 전달 형식이며, 현대 미국인 같은 생활은 이렇게 직접적·속력적이고 보편적이며 신뢰까지 할 수 있는 전달 형식을 당연스레 요구함을 암시했다.

하지만 내가 그래픽의 발달사를 말할 필요도 없이 이런 사진 표현력과 활자를 함께 조직한 형식, 즉 오늘의 그래픽 형식이 미국 출판 시장에 사진지로 드러난 것은 독일보다 훨씬 뒤늦은 1936년 말엽부터였다. 오늘의 『라이프』나 『룩』이 줄지어 발행되면서부터의 일이다.

사진지에서 이제 레이아웃맨의 역할이 지면 배치, 즉 mise en page[짜 붙이기]에서에서 벗어나 넓은 의미의 composition[조판]이나 editing[편집]이 됐다. 이런 일을 전문화하려면 그래픽적·조형적 교양 외에도 최소한 신문의 큰 흐름까지 조판할 수 있을 정도의 저널리스틱한 센스까지 필요로 한다.

글 앞 부분은 기존의 노이에 튀포그라피론이나 튀포포토론을 반복한 것이지만, 하라는 후반부에서 가장 잘 조직화된 전개의 예시로 미국 대표 그래픽지인 『라이프』나 『룩』을 들었다.

'사진 삽입 기사(픽처 스토리)'로 불리는 사진과 텍스트의 관계는 『라이프』나 『룩』 이전부터 존재한다. 하지만 하라가 1936년 말 이후 미국 출판계 흐름에서 발견한 것은 1937년 3월 『라이프』의 편집인이자 발행인 헨리 루스가 '포토 에세이'로 명명한 사진과 텍스트의 중층적 표현 관계다.

다시 말해, 설명하는 사진이 아닌, 이야기하는 사진, 사변하는 사진으로서의 포토 에세이에는, 사진, 텍스트, 편집의 관계를 깊게 인식한 표현상 구축이나 각 부문과의 공동 작업이 필요했다. 이는 기존의 광고 주체의 레이아웃관이나 짜 붙이기라는 개념에 변경을 촉구하는 문제이며, 주제를 둘러싼 편집상의 관점을 가미한 새로운 레이아웃관을 필요로 했다. 그런 전제에서 하라는 '레이아웃'을 이렇게 재정의한다. "결국 레이아웃은 (…) 목적에 따라 보여주기 위한 그래픽 설계다. 아울러 설계의 목적은 늘 레이아웃을 선행하는 것이며, 결코 레이아웃이 목적을 선행해서는 안 된다. 바꿔 말하면 레이아웃은 보여야만 하는 것이 아닌, 그 내용을 보이기 위한 레이아웃인 것이다. 이것을 거꾸로 생각한 경우 레이아웃맨의 유희로 전락해 전하려하는 참뜻이 와전되기도 한다. 대외 선전 출판물 등에서는 더욱 경계해야 한다."

인쇄 매체 자체가 크게 변용된 1930년대와 그것을 상징하듯 등장한 미국의 잡지 『라이프』나 『룩』이 가져온 충격은 대단히 컸다. 이는 하라 한 사람의 문제의식이 아닌, 사진이나 인쇄에 종사하는 관계자가 함께 받은 충격이었다고 해도 과언이 아니다. 당시 사진지나 인쇄지는 『라이프』의 편집 과정이나 인쇄 공정을 상세 보도했다.[29] 하라가 국제보도사진협회를 세우면서 예감한 시대가 실제로 도래한 셈이다. "우리는 이윽고 사진 저널리즘의 시대가 다가오리라 믿어 의심치 않는다."(「펼쳐지는 거지들의 잔치」)

당시에는 오늘날 출판계처럼 단행본과 잡지의 커다란 간극이 존재하지 않았던 점 또한 중요하다. 하라의 최대 관심사는 매체끼리의 차이보다는 '새로운 시대의 인쇄 형식'이었고, 그 안에서 레이아웃맨(디자이너)이 맡아야 할 합목적적 역할, 다시 말해 '목적대로 보여주기 위한 그래픽 설계'에 강한 관심을 드러냈다.

29. 예컨대 N. L. 윌레스의 「잡지 『라이프』의 제작을 말하다」(『인쇄 잡지』 21권 3호, 1938년 3월)에서는 사진이나 인쇄라는 개별 문제뿐 아니라 편집, 레이아웃, 인쇄, 유통 등 여러 문제를 복합적으로 다뤘다.

이런 관점은 오늘날의 편집 디자인이라는 분야를 강하게 의식한 것이다. 즉 당시 하라의 '우리의 신활판술'은 기존의 노이에 튀포그라피론이나 튀포포토론을 바탕으로 삼되 포토 에세이의 등장으로 그래픽지 자체가 바뀌는 이른바 편집 디자인이라는 새로운 전개를 드러낸다. 이는 말할 것도 없이 국제보도사진협회의 '보도사진의 인쇄화'라는 주제에서 싹튼 것이다.

이노우에 요시미쓰의 구문인쇄연구회

잠깐 시대를 거슬러 하라가 『파리 만국박람회』의 사진 벽화에 몰두한 1937년 1월 『인쇄 잡지』에 실은 「일본의 구닥다리 구문 인쇄」를 살펴보자. 글쓴이는 런던에 머물던 이노우에 요시미쓰다. 당시 이노우에는 이름 없는 아마추어 인쇄 호사가였다. 1902년 도쿄 하라주쿠의 유복한 실업가 집안에서 태어난 그는 열 살 무렵부터 인쇄의 매력에 빠진 활자 마니아로, 소학교 6년생 때 이미 동급생 스모 대회의 참여 번호와 대전표를 활판으로 인쇄했다.

이노우에가 구문 활자에 흥미를 느낀 것은 다이쇼 시대 말기였다. 당시 로마자 운동에 흥미를 품은 그는 이렇게 말했다. "구문 활자를 새로 설비하려 해도 각종 활자를 구입할 만큼 용돈이 여유롭지 않았다. 몇몇 활자상에게 얻은 견본집을 앞에 두고, 매일 무엇을 살지 고민하다 다종다양한 구문 활자에 매력을 느껴, 구입보다는 어째서 이렇게 많은 활자를 만들 수 있을까 하는 문제로 선회해 구문 인쇄 관련 문헌을 수집하게 됐다."(『공방잡어』, 1943년경)

1928년 게이오기주쿠대학 법학부를 졸업한 이노우에는 대규모 상선 회사인 닛폰유센에 입사해 1934년 봄 런던 지점으로 발령받으며 구문 활자 탐구는 더욱 깊어간다. 박물관에서 고전 인쇄물의 연구, 문헌, 활자 견본집 등을 수집하고 당시 일본에서는 입수하기 어려웠던 금속활자를 구입하는 등 전문 지식과 수집품을 견고하게 다졌다. 그런 이노우에가 일본 구문 조판에 경종을 울린 글이 「일본의 구닥다리 구문 인쇄」였다.

이 글은 원래 구면인 『인쇄 잡지』 편집 주간인 고리야마 사치오에 보낸 개인적 제언이었지만, 고리야마가 "이 정도

이야기를 해주는 사람도 없고, 말할 수 있는 사람도 전혀까지는 아니어도 극히 드물다."(『공방잡어』)고 추천해 실렸다.

앞머리에 이노우에는, 상선 회사에 근무하는 관계로 일본에서 인쇄된 각종 구문 인쇄물을 다루는데, "구닥다리"라는 한마디로 일갈하고, 1940년 『도쿄 올림픽』을 코앞에 둔 지금 "'구닥다리' 인쇄물을 뿌리는 것은 선전을 떠나 일본의 품위가 걸린 문제"라고 문제를 제기하고 『인쇄 잡지』가 앞장서 활자 조판이나 인쇄소를 지도해야 한다고 말했다.

그리고 일본의 구문 인쇄물이 투박한 주 원인으로 사용 활자체 문제와 레이아웃 문제 두 가지에 있다고 분석하고, 레이아웃 문제는 인쇄 발주자측의 의향이 우선돼 인쇄소 주도의 개혁은 곤란할 테니, 현재 마주한 활자의 문제점, 다른 계통 활자의 원칙 없는 섞어 짜기, 계통을 고려하지 않은 활자 수입, 옛 활자의 무정비와 불처분, 글자 배열 기준선이 불규칙한 구문 활자의 개혁을 제시했다.

첫째, 다른 계통 활자의 원칙 없는 섞어 짜기로 서구인이 기이하게 느낄 법한 사례를 지적했다.[30] 둘째, 계통을 고려치 않은 활자 수입에서는 현행의 일관성 없는 활자 지정 방식을 바로잡고, 활자 가족을 고려한 계통적 활자 수입을 권했다. 셋째, 옛 활자의 무정비와 불처분에서는 현재 상황을 "분명 1936년 도쿄의 일류 인쇄업자가 인쇄했음에도 1890년대 서구의 인쇄물을 방불케한다."라고 야유하고, 시대에 뒤떨어진 활자의 정비를 촉구했다. 넷째, 글자 배열 기준선이 불규칙한 구문 활자에서는 일본 구문 인쇄물의 조악한 배열을 지적하고, 조판 시 기준선 정렬에 유의할 것을 호소했다.

이노우에는 네 가지 문제를 지적하고, 마지막으로 일본 인쇄계는 공업적인 면에만 정신이 팔려 "그 반대면에 있는 인쇄의 정신적인 면, 미술적인 방면이 아무튼 방치돼 있다." 라며 쓴소리를 했다. 또한 일본 인쇄계의 구문 활자관이 미국 편중 경향이라고 분석하고 "활자는 영국도 특별한 점은 없지만, 당시 모노타입 정도 되는 곳에는 상당한 걸작도 있고, 프랑스, 독일 명장의 작품에는 무엇이든 수백 년의 정신 문화를 배경으로 하는 만큼 미국 작품에서는 볼 수 없는 기품의 걸작이 적지 않다."라고 말하며 유럽의 활자 문화에도 눈을 돌리도록 촉구했다.

여기까지가 「일본의 구닥다리 구문 인쇄」의 요약이다. 이노우에의 객관적 지적은 매우 적절한 시점에 나와 정곡을

30. 이노우에가 지적한 섞어 짜기의 요점은 베네치아계, 올드 페이스계, 모던 페이스계를 혼용하지 않을 것, 산세리프계와 이집션계를 혼용하지 않을 것, 명함이나 안내장에서 스크립트체를 사용할 경우 다른 계통의 활자를 섞어 짜지 않을 것, 이렇게 세 가지다. 그리고 이 문제에 관해 이노우에는 구문인쇄 연구회의 2회 모임(1940년 6월 13일)에서 강연하고, 그 강연록이 「구문 활자 섞어 짜기 원칙」으로 『인쇄 잡지』(23권 7호, 1940년 7월)에 실렸다.

찔렀다. 당시 인쇄 관계자에게 강한 충격을 줬고, 『인쇄
잡지』의 편집자 마와타리 쓰토무와 산유샤 인쇄소의 이노즈카
료타로처럼 즉각 그의 주장대로 움직인 사람도 있었다.

우선 마와타리는 같은 해 6월부터 12월까지 이 잡지에
「구문 활자의 지식」을 연재한다.(6회 연재, 20권 6~12호) 그는
연재 서두에 "본지 1월호의 이노우에 요시미쓰 씨가 던진 돌은
보기 좋게 우리 구문 인쇄계의 약점에 명중했고 실태를
폭로하는 느낌이었다. 이 글로 활자 제조업자와 구문 인쇄업자
가운데 식견이 있는 사람은 확실히 의식을 새롭게 했을
것이다. / 이 글이 이렇게까지 충격을 불러일으킬 정도로,
우리가 구문 활자에 지나치게 무관심했음을 창피하게
생각해야 한다."(20권 6호)라고 말하고, 이노우에의 일침이 연재
동기임을 솔직히 인정했다. 이후 마와타리는 연재를 통해
구문 활자와 조판의 기초를 쉽게 해설하고 구문 인쇄 지식의
보급과 계몽에 노력했다.

한편 이노즈카는 같은 해 11월 『인쇄와 광고』 4권 11호에

31. 잡다한 소량 인쇄물을 뜻함.
—옮긴이

「잡(job)³¹ 타입에 관해」라는 글을 발표한다. 당시
이노즈카는 "각국 구문 활자 제조소의 견본집에서 문헌, 활자
수집으로는 아마도 일본 최고"(「열심 구문 활자 연구가」, 『인쇄
잡지』 23권 2호, 1940년 2월)로 주목받는 인물이었다.

이노즈카는 글 앞머리에서 이노우에의 쓴소리가
"우리 같은 인쇄업자와 활자 제조업자에게 커다란 반향과
반성"을 가져왔다며 자신의 고찰이 이노우에의 글에서
비롯했음을 인정했다. 그리고 「잡 타입에 관해」는 이노우에의
주장을 실증했다. 그는 우선 아메리칸타입파운더의 1934년
활자 견본집 갱신 사례를 소개하며, 이노우에가 제기한
셋째 문제인 글자 배열 기준선이 불규칙한 구문 활자의
해결이 결코 불가능하지 않다는 견해를 드러냈다. 또한
도쿄의 활판제조소, 구문 인쇄업자가 소장한 잡 타입의
조사 결과를 공개하고, 대다수가 아메리칸타입파운더에서
제작돼 5~6년 전부터 거의 갱신되지 않은 상태라며,
이노우에가 지적한 계통을 고려치 않은 활자 수입 실태나
미국 편중 경향을 구체적으로 설명했다. 아울러 이노즈카는
"우수한 타입은 유럽에서 창조된다."라며 유럽의 최신
활자와 그 디자이너의 이름을 열거하고 이노우에의 주장에
동조했다. 이노즈카의 글은 이른바 이노우에의 지적을
일본 실무자의 관점에서 입증하고 전면 지원한 것으로, 그가

받은 충격의 정도를 짐작할 수 있다.

한편 마와타리나 이노즈카의 기고 활동에 대해 더욱 실천적인 활동도 시작됐다. 인쇄 출판 연구소의 혼마 이치로는 같은 해 12월 1937년의 인쇄계 동향을 총괄한 「금년 일본 인쇄계의 활동」(『인쇄와 광고』 4권 12호)에서 이렇게 말했다. "일본의 구문 활자는 전혀 일관성이 없고 사용법도 대충이라고, 모 잡지 신년호에서 누군가가 지적했다. / 이에 자극받은 도쿄, 오사카, 나고야의 뜻 있는 활자업자가 구문활자연구회를 조직하고, 해외 우수 활자를 수입해 공동 번각·발매하기로 했다. / 가장 먼저 결정한 것은 보도니 가족인데, 활자 가족을 통째로 수입하는 것은 이번이 최초이며, 보도니는 만인의 모던 타입이기도 하므로, 구문 활자 사용자에게는 상당히 기쁜 일이다."

"모 잡지 신년호에서 누군가"는 이노우에다. 그리고 여기에 등장하는 구문활자연구회는 도쿄의 후타바상회, 후지타 활판제조소, 스즈키카이쇼샤, 쇼에이도활판제조소, 오사카의 오카모토활판제조소, 모리카와 료분도, 나고야의 쓰다 산세이도로 조직된 연구회로, 그들은 아메리칸타입파운더에서 활자를 공동 구매하고 이를 기본으로 일본에서 자모를 제작[32]해 1939년 10월 앞서 다룬 보도니 패밀리를 출시했다.[33] 혼마의 글에 따르면, 이 보도니 패밀리의 판매 또한 이노우에의 주장에 따른 것으로 보이나 실제 이노우에는 앞의 일침에서 보도니에 부정적 견해를 드러냈다.

이노우에는 19세기에 유행한 보도니를 굵은 선과 얇은 선의 대비가 지나치게 두드러져 가독성에 무리가 있는 활자로 생각했고, 또한 유럽에서 본문에는 자주 사용하지 않는 실태를 들며 "구문 활자 견본집에서 가장 먼저 없애야 할" (「일본의 구닥다리 구문 인쇄」) 대상으로 여겼다.[34] 이에 반해 구문활자연구회는 같은 보도니를 "현재 서구에서 가장 많이 사용되는 본문 활자"로 보고 "현대인의 마음을 사로잡은 영속성을 지닌 우아한 것"(구문활자연구회, 「바디 패밀리」 팸플릿, 1939년)으로 여겼다.

이는 유럽의 활자 문화를 지지하는 이노우에와 미국의 최신 유행(『라이프』의 본문 활자도 보도니였다.)을 지지한 구문활자연구회의 차이로, 연구회의 활동 자체는 이노우에의 일침을 기점으로 하면서도 실무면에서는 다른 방향으로 흘러갔다.

32. 납활자 시대에는 기존 활자를 씨 활자 삼아 자모를 만들어 복제하는 경우가 많았다. ─옮긴이

33. 구문활자연구회의 보도니 번각에 관해서는 「구문활자연구회, 보도니 구입 결정」(『인쇄 잡지』 20권 10호, 1937년 10월), 그리고 「모던 페이스의 왕자 보도니 전체 가족 완성」(『인쇄 잡지』 22권 10호, 1939년 10월)를 참고.

34. 이노우에는 뒷날 저술한 「구문 활자, 기원·변천·인쇄 구성의 연구」(『서창』 62호, 1941년 1월)에서 보도니, 로만체(이탤릭체 포함)를 '장식적 활자'로 여겼다.

이런 차이에도 아마추어 인쇄 호사가인 이노우에가
해외에서 투고한 개인적 의견이 일본의 구문 인쇄를 쇄신하는
기폭제가 된 것은 확실하다. 당시 하라가 이노우에의 주장을
어떻게 생각했는지는 확실하지 않다. 상상해보면 앞서 설명한
대로 활자체의 빈곤함에 고민거리가 많은 시기인 만큼
이노우에의 주장에 공감하면서도 자신의 디자인이 이노우에가
지적한 '구닥다리'는 아닐지 조마조마하지 않았을까.

　　일침을 실은 뒤로 약 2년 반이 지난 1939년 7월 이노우에는
런던에서 귀국했다. 이노우에의 귀국을 애타게 기다리던
마와타리, 이노즈카, 후타바상회의 기무라 후사지, 잇쇼쿠
활판소의 이토 마사지로 등이 하라주쿠의 이노우에 가택에
있는 개인 인쇄소 가즈이공방을 방문한 것은 그해 말이었다.

　　그들을 맞이한 것은 이노우에가 가져온 "약 40종의
활자, 여러 크기의 활자까지 합치면 약 150벌"(『공방 잡기』)의
활자, 방대한 문헌, 활자 견본집 등이었다. 그들은 1723년
원본 자모로 주조한 케슬론이나 당시 아직 일본에는 수입되지
않은 길 산스, 에그몬트 등의 활자에 매료됐고, 이노우에의
깊은 조예에 압도됐다.

　　여운이 가시지 않은 이듬해 1940년 2월 산유샤의
혼마, 뒷날 이노우에의 제자로 들어가는 다카오카 주조 등이
한자리에 모였다. 이때 누구라고 할 것도 없이 동호
연구회를 만들자는 이야기가 나왔다. 지체 없이 각자가 적절한
주변 사람들에게 말을 건네기로 했다.

　　그리고 같은 달 17일 히비야의 마쓰모토에서 구문인쇄
연구회가 첫걸음을 내딛는다. 참여자는 발기인인 마와타리,
혼마, 기무라, 이노즈카와 이노우에, 다카오카, 이토, 이마이
나오이치, 시모 타로우, 후지즈카 가이카, 유조보 노부아키,
와타나베 소우시치, 하라까지 열세 명이었다.[35] 하라는 알고
지내던 혼마의 추천으로 참여했을 것이다. 구문인쇄
연구회는 두 차례 동안 이노우에가 활자체 섞어 짜기에 관해
강연한 뒤 2~3개월에 한 번 꼴로 강연을 개최했다.
그리고 1941년 말 태평양전쟁 개전 직후에는 시국을 고려해
활자인쇄연구회로 이름을 바꾸고 존속을 노렸으나(연구
대상도 구문 활자뿐 아니라 일문 활자까지 확대됐다.), 곧바로 여지없이
해산된 것으로 보인다. 겨우 2년 남짓한 활동이었지만,
그렇게 모인 지식은 일본 구문 활자 연구에 귀중한 재산으로
남았다.

35. 1940년 발행된 구문인쇄연구회
회원 명부 「타입」에는 나카무라
노부오와 모리모토 다케오의 이름이
있다. 각 모임의 출석자에는 회원 외에
모리카와 히사지로나 쇼우지 센스이의
이름도 있어 참여자는 유동적이었던
듯하다.

회원인 시모는 이노우에의 협력 아래 자신이 발행한 서지 연구지 『서창』을 통해 특집 「로마자 인쇄 연구」(19호, 1941년 1월)와 「로마자 인쇄 연구 도록」(17호, 1941년 9월)을 발표한다. 두 특집은 5종 정도의 소책자 이외에는 정리된 저작을 남기지 않은 이노우에의 당시 수집품[36]이나 연구 성과를 알려 준다. 두 특집은 2000년 『로마자 인쇄 연구』로 복간됐다.

더욱이 종전 직후에는 1947년 재건된 가즈이공방의 운영을 맡은 다카오카가 인쇄학회 출판부의 마와타리의 의뢰로 『구문 활자』(1948년, 2001년 복간)를 저술하고, 이마이도 이곳에서 『책과 활자』(1949년)를 발표한다.[37] 구문인쇄연구회의 회원들이 남긴 출판물은 일본의 구문 활자 수용과 변천을 돌아보는 데 중요한 일급 자료다.

하라는 구문 활자에 관한 최고 실무가가 모인 이 연구회에서 많은 지도를 받고 지식을 연마했다. 또한 전후 그가 작업한 구문 인쇄물의 다수, 예컨대 1960년 세계 디자인 회의 일정표나 1964년 『18회 도쿄 올림픽』의 수료증, 카드 등은 이노우에의 애제자이자 가즈이공방의 계승자인 다카오카의 탁월한 공예가 정신의 덕을 본 것으로, 구문인쇄연구회를 기점으로 한 다카오카와의 교유를 제외하고 하라의 전후 활약을 말하기는 어렵다.

* * *

1940년 11월 2일 하라는 구문인쇄연구회에서 노이에 튀포그라피에 관해 강연한다. 이는 『인쇄 잡지』(3권 11호, 1940년 11월)에 「조판 양식을 개혁한 '신활판술'은 어떤 것인가」라는 글로 실렸다. 강연 첫머리에서 하라는 노이에 튀포그라피가 단순한 기술론이 아닌, "인쇄물을 구성하는 하나의 지도 정신"이라 말했다.

신활판술이 주장하는 것은 무엇인가. 여기서 시작하자. 본질은 명료함이다. 활판으로 짜는 것은 그것을 보는 사람에게 내용을 전달하는 수단이다. 현대의 전달 수단은 어럿이 있다. 레너는 기계화한 그래픽으로 사진, 영화와 함께 활판을 꼽는다. 그리고 이들의 전달을 가장 명료하게 하는, 바꿔 말해 그 목적에 합치시키는 것이 중요하다. 이를 우리는 '합목적적'이라고 하는데, 기능을 첫째로 친다는 뜻이다. 오랜 활판이 아름답게 꾸미기를 우선했던

36. 이노우에가 모은 자료는 1944년 5월 도쿄 공습으로 소실됐다.

37. 1946년 『인쇄 잡지』가 일본인쇄학회의 기관지가 돼 발행처로 인쇄학회 출판부가 설립되며 마와타리가 대표가 됐다.

것은 형식을 앞세워 내용을 뒤로 한 것이다. 하지만 신활판술은 있는 내용을 합목적적으로, 기능적으로 표현해가는 것이다. 이전의 오랜 활판술과는 이 점에서 명료하게[확실히] 의견이 대립한다.

즉 신활판술은 문장을 최대한 명료하게 독자에게 전하는 것을 중심에 두며, 물론 이를 위해 기존의 형식에 구애받지 않는다. 동시에 신활판술의 형식도 규정하지 않는다. 이 유파의 사람들의 작품을 보면, 어떤 치우친 경향이 보이지 않는 것은 아니지만, "신활판술은 이런 것이어야만 한다."라고는 결코 말하지 않는다.

이후 하라는 노이에 튀포그라피의 특성, 비대칭 조판이나 여백 활용, 활자 선정과 소문자 전용, 튀포포토 등에 있는 문제와 함께 그 역사적 발전 경위, '의식적 파괴 공작'으로서의 미래파나 다다이즘의 존재, 구성주의가 다한 역할, 치홀트의 엘레멘타레 튀포그라피 특집이나 『노이에 튀포그라피』의 의의, 히틀러의 정권 하에서의 상황 변화 등에 대해 짧게나마 소개를 더한다.

이런 맥락에서 하라는 '신활판술이 수립한 지도 정신'이 직면한 '모순'으로 두 개의 문제점, 첫째로 각국에서 대두한 민족주의(내셔널리즘)가 노이에 튀포그라피의 기조를 이루는 국제주의(인터내셔널리즘)와 상반되는 점, 둘째로 노이에 튀포그라피가 극도의 합리주의를 고수하면서 무미건조한 표현에 함몰되는 점을 지적하면서도 노이에 튀포그라피의 기본 이념을 지지했다. "신활판술에서 본받을 점인 본질적 활판인쇄술은 명료하고 알기 쉬운, 건전하고 명쾌한 레이아웃이어야 한다는 지도 정신, 그리고 매우 빠르게 돌아가는 현대 생활에 맞는 전달 형식을 기획하는 점은 지금도 결코 부정될 수 없다."

하지만 하라는 대외 선전에 노이에 튀포그라피를 적용할지를 두고 곤혹스러워했다. "신활판술에서는 내용의 이해라는 것을 반복해 적었다. 따라서 일본의 인쇄물로 대외 선전할 때에는 여러 곤란한 점이 있다. 신동아공영권 내에는 각 국어와 문자가 있어 그것을 어떤 형식으로 짤 것인지 생각해볼 필요가 있다. 또는 신활판술이 주장한 국제주의에 따른 민족 관념과 국가 차별의 철폐가 적절할 것인지, 아니면 역으로 각 민족이 지닌 독자 형식을

따르는 것이 효과적일지 고민하고 있다."

여기까지가 하라의 강연 내용이다. 노이에 튀포그라피와
대외 선전은 뒤에서 다루자. 흥미로운 점은 하라와 이노우에의
노이에 튀포그라피관의 차이다. 이노우에는 「로마자 인쇄
연구」에서 노이에 튀포그라피에 관해 이렇게 적었다.

> 러시아에서 일어난 좌익적 정치 운동도, 독일이나
> 프랑스에서 흥한 표현파나 구성파의 예술 운동도, 결국
> 전쟁의 반작용으로 사람들의 속에 싹튼 '과거 청산'의
> 표현으로 봐도 무방하다.
> 이 기운을 타고 생겨난 것이 엘 바르[오셉 엘바르]나
> 코흐[루돌프 코흐]가 창작한 새로운 산세리프계 활자이며,
> 또한 일시적으로 각국 인쇄계를 휩쓴 기능주의의 활판
> 양식이었다.
> 하지만 유럽대전 전에 뿌려진 복고주의의 씨앗은
> 말라죽지 않았다. 활자가 물구나무서거나 재주넘는,
> '신흥 활판술'이 판을 칠 때 겨울잠에 빠진 전쟁 전의
> 씨앗을 싹 틔워 순정 활판 체제에 지도적 입장을 점차
> 확보해갔다.(「구문 활자, 기원·변천·인쇄 구성의 연구」, 『서창』
> 62호, 1941년 1월)

다시 말해 노이에 튀포그라피를 '인쇄물을 구성하는 하나의
지도 정신'으로 지지한 하라에 대해 이노우에는 노이에
튀포그라피를 '결국 전쟁의 반작용'이나 '활자가 물구나무
서기를 하거나 재주를 넘는다'고 보고 오히려 켈름스코트
프레스를 기점으로 한 '활자 문화의 부흥'에 주목했다.

두 사람의 차이는 각각 흥미를 드러낸 구문 활자에서도
나타난다. 당시 이노우에가 유럽에서 가져와 즐겨 쓴 것은
로카노나 에그몬트 등 고전 활자였던 것에 반해 하라가 지지한
것은 푸투라나 바이어 타입 등 모던 활자로 두 사람 모두가
좋아한 코비누스나 길 산스를 제외하면 이노우에와 하라의
타이포그래피관은 서로 달랐다.

하지만 이노우에의 애제자 다카오카에 따르면 연구회에서
두 사람이 부딪힌 적은 없었다. 하라가 중시한 것은
'활자로 물구나무서기를 하거나 재주를 넘는 것이' 아니었고,
이노우에가 지지한 것 또한 과거의 모방이 아니었다.
실제로 이노우에도 모리스에 대해 상당히 비판적이었다.[38]

38. 이노우에는 모리스의 공적에 관해
이렇게 말했다. "모리스가 만든 활자는
모두 개성이 지나치고, 이론적 바탕이
없었다. 일반 사용에는 맞지 않았다.
하지만 그 아래 흐르는 복고적 취미가
저열한 19세기 인쇄계를 각성시킨 점은
논쟁할 여지가 없다."(「구문 활자,
기원·변천·인쇄 구성의 연구」, 『서창』
62호「로마자 인쇄 연구」, 1941년 1월)

"세인의 근대적 감각에 호소하면서도, 지난 5세기에 이르는
인쇄 전통의 순정을 지닌, 20세기의 새로운 인쇄 체제가
착실히 완성되는 것은 참으로 기쁜 사실"(「구문 활자, 기원·변천·
인쇄 구성의 연구」)이라는 이노우에의 글에서 드러나듯 그 또한
동시대적 인쇄 표현을 강하게 표방했다. '20세기의 새로운
인쇄 체제'를 탐구하는 관점에서 '20세기'를 과거의 연장으로
볼 것인지, 아니면 기존과 비교할 수 없는 새로운 세기로
볼 것인지에 결정적 해석상의 차이가 있는데, 두 사람은 서로
다른 길을 가면서도 자신이 사는 시대를 객관적으로 보려
했다.

하라와 이노우에가 문제의식을 공유한 사례로 1960년
개최된 『세계 디자인 회의』에 관해 하라가 발표한 글을
살펴보자.

이 행사의 성격상 모든 인쇄물이나 표시에 사용한 활자에
특히 유의해야 했다. 오늘날 일본에서 사용할 수 있는
활자는 현대 타이포그래피에 통용할 만한 것이 전혀 없을
정도로 빈곤해 고초를 겪었다. 이제 곧 열릴 『도쿄
올림픽』으로 시작해 해를 거듭할수록 늘어나 국제 행사를
위해서는, 국제적 시야로, 더욱 특색 있는 디자인
정책이 필요하다. 이를 위해서는 그래픽 디자인의 중요
부분을 점하는 현대적 활자가 절실하다. 프랑스어,
스페인어의 강세 부호까지 완전히 갖춘 본문 활자와
근대적 감각과 특색을 가진 활자가 꼭 필요하다. 많이
만들기보다는 풍성한 가족 체계를 갖추는 데
노력해야 한다.(「『세계 디자인 회의』의 디자인 폴리시」, 『그래픽
디자인』 3호, 1960년 9월)

이는 이노우에가 1940년 『도쿄 올림픽』 개최를 앞두고
발표한 「일본의 구닥다리 구문 인쇄」와 같은 주장을 하라가
1964년 『도쿄 올림픽』 개최를 앞두고 강하게 주창한 것으로,
두 사람이 공유한 일본의 구문 활자에 관한 같은 문제의식과
개선책을 드러낸다. 그런 의미에서도 구문인쇄연구회는
다양한 의견을 포괄하면서 일본 구문 인쇄의 근대화에 매진한
단체로 기록돼야 한다.

1930년대 후반 하라는 국제보도사진협회나 구문인쇄연구회 등 당시 일본에서 가장 복 받은 환경에서 구문 타이포그래피에 관한 실천적 지식을 쌓았다. 하지만 얄궂게도 그 지식을 최대로 활용한 것은 전쟁 프로파간다, 다시 말해 대외 선전지 『프런트』였다.

『프런트』의 양면성

『프런트』는 하라의 조수로 잡지에 참여한 다가와 세이치가 그 흥망을 좇은 『전쟁의 그래피즘』(1988년)과 『프런트』 복간판 (1989~90년)으로 1980년대 후반부터 빠르게 전모가 그러났다. 관계자 주변의 사료를 꼼꼼히 챙기고, 당사자가 아니면 알 수 없는 에피소드나 인간 관계 등을 십수 년 동안 조사한 이 책들은 1급 사료로 이후의 논고도 그 성과에 힘입은 바가 크다. 한 편으로는 기존의 『프런트』에 대한 관점과 하라의 전쟁 전의 궤적을 따져보면, 그의 활동에서 이 잡지의 디자인이 조금 기이해 보이는 것도 사실이다.

가장 큰 문제는 『프런트』와 그 모델이 된 소련의 대외 선전지 『건설 중인 소련』(1930년)과의 유사성이다. 1930년대에 하라가 계속 주장한 '일본의 독자적 그래픽'을 생각하면 『프런트』가 『건설 중인 소련』의 스타일을 답습하는 것 자체에 커다란 의문을 품지 않을 수 없다. 이 점에 관해 다가와는 이렇게 지적했다. "초기의 '해군호'와 '육군호'를 보면 『건설 중인 소련』를 완전히 베낀 것이 아닐까 싶을 정도로 닮은 데가 많다. 판형도 거의 같고, 문장을 줄이고 사진으로 보이려는 연출, 표지 뒷면의 바탕 색칠이나 연호를 넣는 방식 등 거기까지 베껴야 했나 싶을 정도로 공통분모가 많다. 참모본부 측의 의향이었는지, 소련의 USSR을 오래 연구한 오카다나 하라가 이 잡지에 경도됐기 때문인지는 알 수 없다."(『전쟁의 그래피즘』 증보 개정판)

실제로 하라 자신도 "편집 스타일은 호에 따라 『건설 중인 소련』이나 『라이프』의 스타일을 바탕으로 삼기도 했다."(「디자인 방황기」)라며 『프런트』가 그 스타일을 답습했음을 인정했다.

단지 다가와도 "바탕으로 삼은 『건설 중인 소련』을

넘어선 부분도 있다."(『전쟁의 그래피즘』 증보 개정판)라고 지적하듯
『프런트』의 역동적 사진 표현이나 레이아웃이 최근
국제적으로 각광을 받은 사실이 드러내듯 『건설 중인 소련』을
포함한 당시의 갖가지 대외 선전지 중에서 돋보인 것은
확실하다. 그런데 하라는 왜 『프런트』에서 '일본의 독자적
그래픽'을 모색하지 않고 『건설 중인 소련』의 스타일을
답습했을까.

* * *

이를 살피기 전에 『프런트』와 그 발행처인 동방사의 연혁을
간단히 살펴보자. 동방사는 1941년 4월 1일 대외 선전지의
제작과 발행을 목적으로 창설됐다. 소련 전을 염두에 둔 육군
참모본부에서는 전쟁 프로파간다에 인식이 높아지기 시작한
1939년경부터 소련의 대외 선전지 『건설 중인 소련』에
대항하는 대외 선전지를 기획한다. 육군 참모본부 2부(정보 담당)
8과(선전 모략 담당)와 연이 있던 오카다 소조가 육군 참모 본무
5과(대소련 담당)나 8과의 뜻을 받아 설립한 것이 동방사였다.
설립 경위로 보면, 동방사는 육군 참모본부 제 8과 직속
기관인데, 운영 자금은 대기업이 조달했고, 오카다의
개인 회사였다고 전해져 이 회사를 어떻게 보아야 할지는
아직 확실하지 않다.

이사장은 오카다가 맡고, 이사에는 하야시 다쓰오, 오카
마사오, 이와무라 시노부, 오바타 미사오라는 전후 출판계나
학계에서 활약하는 인물이 모이고, 상무 이사에 영화계 출신
스즈키 기요시, 감사는 제계의 스기하라 에이사부로의
아들 스기하라 지로가 맡았다. 제작 부문의 요직인 사진부와
미술부는 각각 기무라 이헤이와 하라가 맡았다.

사무실은 고이시가와쿠 가나토미초(현 분쿄쿠 가스가)의
주택가 고지대에 세워진, 다이쇼 시대풍 목조 3층 양식 건물을
구입해 사옥으로 이용했다. (1942년 3월에는 부지 내에 2층 건물이
새로 들어선다.) 동방사의 설립 목적인 대외 선전지의 발행
계획이 정리된 것은 창설한 뒤 머지않은 5월이었다. 5월 21일
발표된 『동방사 사업 계획』에 따르면 선전지의 이름은
'동아건설'이었고, 보통호는 A3판 36쪽, 특별호는 A3판 68쪽,
그라비어인쇄와 오프셋인쇄를 병용한 체제로, 본문은
러시아어, 영어, 독일어, 중국어판 등 12개 국어판을 발행할
예정이었다.

'새로운 대외 선전의 사진지'를 지향한 『동아건설』의
가장 큰 특징은 각 호를 하나의 주제로 완결한 특집 형식이다.
"기존의 잡다한 주제에 따라 생각나는 대로 만드는 방식을
최대한 피하고 (…) 특정 주제에 중점을 두고 최신, 최고
기법으로 가장 유효하게 실현"하는 것을 지향하고, 구체적
주제로 산업 전사, 고등 전문교육, 동아시아 공영권을
엮는 교통 등을 들었다.(『동방사 사업 계획』) 즉 『동아건설』은
당초 『닛폰』과 마찬가지로 대외 문화 선전지로 기획됐다.

주제를 선정하고 편집 방침을 정한 것은 기획편집
위원회였다. 『동방사 사업 계획』에서는 '기획 편집'이라는
이름으로 앞서 설명한 오카다, 하야시, 오카, 이와무라,
오바타, 스즈키, 기무라, 하라와 함께 하루야마 유키오, 다무라
세이키치의 이름이 올라 있다. 특히 하루야마는 뒷날 그
체제를 높이 평가했다. "'기획편집위원회'라는 조직은 아마도
그래픽 부문뿐 아니라 잡지 발행물 최초의 창의적 집단이
아니었을까 한다. 이 위원회에서는 부문을 달리하는 전문가가
각자의 분야에서 기획의 근본을 토의·연구하고, 편집(미술·
레이아웃)·사진의 각부 전체와 교류해 근본 방침이 결정된다.
그리고 그것이 조직 전체의 동맥이 돼 잡지의 방향이
이념적으로도 기술적으로도 끊임없이 깊어가고 또한 높아가고
있다. 『프런트』는 단순히 그래픽의 내용을 잘 만든 것뿐
아니라 그것에 고매한 식견을 부여했다."(「대외 그래픽의 중점
『프런트』의 주장을 중심으로」, 『일본 사진』 4권 7호, 1944년 8월)

하라가 동방사에 정식 입사한 것은 설립 후 수개월
뒤였다. 도쿄부립공예학교를 그만두고 동방사 입사를 전한
그의 인사장에는 "쇼와 16년(1941년) 7월"로 기록돼 있다.
하라의 아내 미치코에 따르면, 동방사 설립 시 하라는
중앙공방이나 국제보도사진협회 시절과 마찬가지로, 도쿄부립
공예학교에 적을 둔 채로 참여했다. (앞서 설명한 이력서에 따르면
같은 해 3월 말일에 교수를 사임하고, 같은 날부로 위탁 수업을 진행하는
수순을 밟은 것으로 보인다.) 하라는 학교를 떠나 동방사에 전념하는
것에 상당한 저항이 있었던 듯하다. 20년 동안 교단에 있었던
만큼 어떻게 보면 이는 당연했다.

하지만 참모본부의 장교가 도쿄부립공예학교를 방문해
교장에게 하라의 이직을 직접 타진한 것을 보더라도 그 뜻을
굽힐 수밖에 없었던 것으로 보인다. 전후 하라는 "내가
도쿄부립공예학교를 그만두는 데는 강한 결의가 필요했다.

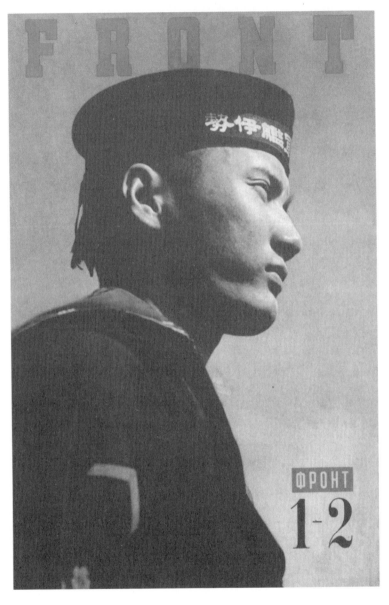

『프런트』1~2 합병호 '해군호' 러시아어판.
1942년 2월.

하지만 매일같이 전쟁 분위기가 고조되는 당시 상황에서
외국어 그래픽의 아트 디렉션에 전념할 수 있는 것은 커다란
매력이었다."(『디자인 방황기』)라고 당시의 고민을 말했다.

　　아마도 하라의 유일한 위안은 『동아건설』이 대외 문화
선전지였다는 점일 것이다. 하지만 상황은 태평양전쟁을 향해
급속도로 치달았다. 하라가 정식 입사한 7월에는 소련전을
대비한 관동군 특별 연습(관특연)이 시작돼(7일), 2주 뒤에는
석유 루트 확보나 대미전에 대비해 남부 프랑스령 인도네시아
진입도 발령됐다.(23일) 한편 미국은 일본군의 동향에 대해
미국내 일본 자산 동결(25일)이나 대일본 석유 유출 전면
정지(8월 1일) 등을 실시해 대항했다.

　　그런 상황을 반영해 당초 계획은 보류됐고, 대외 문화
선전지 『동아건설』을 대외 군사 선전지로 탈바꿈해
제목도 군사 용어인 '전선'이라는 뜻의 '프런트'로 바꿨다.
『프런트』가 창간된 것은 태평양전쟁 발발 뒤인 1942년이었다.
1~2 합병호 '해군호'는 A3판 64쪽, 그라비어인쇄와
오프셋인쇄를 함께 사용해, 러시아어, 영어, 독일어, 프랑스어,
스페인어, 네덜란드어, 포르투갈어, 중국어, 몽고어, 타이어,
베트남어, 버마어, 인도네시아어(네덜란드어식 표기와 영국식 표기
두 종), 인도어, 파리어 등 15개 국어판으로, 총 6만 9,000부를
발행했다고 한다.

　　이어서 같은 해 1942년 3월 3~4 합병호 '육군호'를
창간호와 같은 15개 국어판으로, 이듬해 1943년 3월
5~6 합병호 '만주 건설호'를, 또한 같은 해에 7호 '낙하산호'와
8~9 합병호 '항공 병력호'를 발행했다.

　　또한 1942년 8월에는 국내용 기획으로 '해군호'를 큰
폭으로 개정한 『대동아 건설 화보』가 일본전보통신사
출판부에서 발행(5만 부)되고, 1943년 8월에는 '만주 건설호'의
만주용 일본어판 『위대한 건설, 만주국』과 중국어판
『위대한 건설 만주국』을 만주서적배급주식회사에서 발행했다.

　　결과적으로 『프런트』는 대외 군사 선전지로 모습을
드러냈지만, 초기 기획안의 흔적도 다수 보인다. 특집 형식과
큼직한 A3판으로 각국어판을 제작한다는 틀도 유지됐고,
많은 호가 합병호가 된 것도 보통호 36쪽의 『동아건설』의
흔적이다.

　　제작을 맡은 미술부에는 하라 말고도 영화 선전으로
활약한 디자이너 하스이케 준타로, 에어 브러시 수정의 명수

오가와 도라지, 오가와의 조수 우사미 리쓰, 1942년 1월 도쿄
부립공예학교를 막 졸업한 다가와, 다가와 직후에 입사한
전 모리나가제과의 디자이너 이마이즈미 다케지 외에도, 나카노
기쿠오나 무라타 미치노리 등이 일했고, 디자이너 다카하시
긴키치도 단기간 재직했다. 사진부에서는 기무라 외에 하마야
히로시, 가자마 하루오, 기쿠치 슌키치, 와타나베 쓰토무,
미쓰즈미 히로시, 가쓰라 고지로, 오오키 미노루 등이 재직해
그 실력을 발휘했다.

동방사의 체제가 크게 바뀐 것은 1943년이다. 이사장
오카다와 군의 마찰, 자금 문제, 건강 악화 등 여러 사정으로
사임하면서 큰 폭으로 개편됐다. 1943년 3월 새로운
이사장으로 하야시 다쓰오가 부임하고, 신설 총무로는 다테카와
요시쓰구 육군 중장이 취임했다. 이사로는 오바타를 대신해
다테카와의 비서 시게모리 다다시, 경리 담당 이사로 야마모토
후사지로, 이어서 사무총장으로 오타 히데시게가 가담하고,
조금 늦게 나카지마 겐조가 이사로 취임했다.

"동방사는 빨갱이 소굴"이라며 '특고'[39]에서 주시할 정도로
회사에는 좌익 동조자가 있었던 것으로 유명했지만, 그
경향이 더욱 거세진 것은 이때부터다. 1943년 이후 야마카와
유키요, 고이즈미, 아사카와 겐지, 야마무로 다다오 등이
가담했다.

한편 1943년 10월에는 참모본부도 개조돼 동방사의 담당
부서였던 8과는 4반으로 격하됐다. 소련전 선전 공작을
중시한 만큼 여유가 없었던 점은 당시 전황을 보면 분명하다.
이후 동방사의 활약 주축은 대미국·대중국 모략 공작이나
점령지 선무공작으로 옮겨간다.

이와 함께 『프런트』의 내용 또한 바뀐다. 잡지를 분류하면
1942년부터 1943년까지 발행된 전기 『프런트』('해군호'부터 '항공
병력호'까지), 대소련 군사 선전이 가장 큰 목적인 것에 대해
1944년 이후 후기 『프런트』는 대미국·대중국용 선전 공작이나
점령지 선무공작이 목적이다.

10~1 합병호 '철호'는 일본 공업 생산력에 강한 인상을
주려는 대미국·대중국용 선전 공작의 성격이, 이어서 발행된
세 권, 12~13 합병호 '중국 화북 건설호', 14호 '필리핀호',
'프런트'라는 표제를 달지 않는 특별호 '인도호'는 선무공작지
성격이 진하다. 또한 '필리핀호'는 52쪽, '인도호'는 B4 판형
52쪽으로, 전기 『프런트』와는 다른 체제다.

39. 특별고등경찰의 줄임말. 특별
고등경찰은 경찰 국가를 표방한 일본이
1911년 사상과 언론을 탄압하기 위해
설치한 조직으로, 일본뿐 아니라
식민지인 조선과 타이완에서도 운용됐다.
— 옮긴이

또한 큼직한 판형으로 인한 유통상의 결점을 보완하기
위해 전년인 1943년부터는 미국이나 남방 화교 대상의 접이식
경량 선전 팸플릿 「전선」, 1944년 여름 경에는 대미국
역선전을 의도한 소형 팸플릿 「뉴 라이프」 등 경량 선전물로
주요 매체를 바꿨다.

1944년 5월 동방사는 공습에 대비해 가나토미초의 목조
사옥에서 구단자카시타의 노노미야빌딩으로 이전했다.
하지만 이마저도 이듬해 1945년 3월 10일 도쿄 대공습으로
불타고, '최후의 『프런트』'인 특별호 '전시 도쿄호'도 발행
직전 제본소에서 잿더미가 됐다.

1945년이 되자 동방사는 혼란에 빠진다. 공습 직후인
1945년 4월 하야시가 이사장에서 내려오고, 이사장 자리를
비운 채로 나카지마와 기무라가 이사장을 대행했다. 같은 달
참모본부의 개편으로 동방사의 관할 부서는 2부 4반에서
신설된 4부 12반으로, 다음 달인 5월이나 6월경에는 동부군
사령부로 바뀐다. 아마도 이때 동방사에 해산 명령이 떨어진
것으로 보이나 동방사는 대대적 조직 축소의 형식으로 꾸며
1945년 7월 4일 '자발적으로 해산'한다. 나카지마, 기무라,
하라 등은 노노미야빌딩에 남아 사령부의 지시를 기다렸지만,
새로운 활동을 하지 않은 채 8월 15일 종전을 맞는다.

* * *

앞서 제기한 문제로 돌아가자. 1934년 3월 하라는 "우리는
르포르타주 사진 레이아웃의 상당 부분을 해외에서 배웠다.
사실 독일, 프랑스, 소비에트, 미국 등에 있는 매우 우수한
르포르타주 사진과 레이아웃이 늘 우리를 자극한다.
하지만 우리는 그들 작품을 가져와 일본문으로 바꾸는
것만으로는 만족할 수 없다."(「르포르타주 사진 레이아웃」, 『일본공방
팸플릿 1: 보도사진에 대해』)라고 말하고 일본의 독자적 그래픽
표현을 표방했지만, 『프런트』에서는 태도를 바꿔 『건설 중인
소련』의 스타일을 의도적으로 답습했다.

이런 변화를 읽어낼 열쇠는 당시 하라가 발표한 논문에
있다. 첫째는 구문인쇄연구회의 강연록 「조판 양식을 개혁한
'신활판술'은 무엇인가」다. 앞서 설명했듯 이 논문은
노이에 튀포그라피의 기본 이념과 이를 향한 지지를 표명한
것이지만, 하라는 글 말미에서 대외 선전에 노이에 튀포그라피
적용 여부를 두고 곤혹스러워했다. "국제주의에 따른

민족 관념, 국가 차별의 철폐가 적절할 것인지, 아니면 역으로
각 민족이 지닌 독자 형식을 따르는 것이 효과적일지
그 판단을 고민하고 있다."라는 구절로 동방사 설립 반년 전의
발언이다.

그런데 이듬해 1941년 6월 동방사 설립 직후 그 고민은
사라지고, 매우 단정적으로 바뀐다. 하라는 논문 「국가 선전과
활자」(『광고계』 18권 6호)에서 이렇게 말하고, 대외 선전의
기본 노선이 '각 민족이 지닌 독자 형식'쪽으로 치우쳤음을
시사한다.

> 대외 선전에는 상대를 가리지 않고 자기를 주장하는
> 방법과 상대를 잘 연구해 가장 받아들이기 쉬운 형식으로
> 행하는 두 가지가 있다. 그 가부는 차치하더라도 후자에
> 따른 선전이 오늘날 각국의 대외적 국가 선전의
> 대부분이다.[40]

40. 1980년대의 『프런트』를 둘러싼
토론 중 이 잡지가 일본어를
쓰지 않은 점을 예로 들며 당시의
디자이너는 서양의 그래피즘을 동경한
나머지 일본어 사용을 망설였다는
의견이 제기됐다. 이에 관해 하라는
논문 「국가 서전과 활자」에서
"영국인에게는 영어로, 중국인에게는
중국어로, 독일인에게는 독일어로.
뭐든지 일본어로 하라는 것은
전자[상대 불문하고 자기를 주장하는
방식]의 가장 악질적 사례다.
활자는 모두 이들 원칙상에서 상대의
전통과 최근의 경향을 잘 연구한 뒤
선택해야 한다."라고 말했다.

이 구절이 가리키는 변화는 하라 자신의 의지라기보다
오히려 주위의 상황 변화에서 도출된 판단이다. 겨우 반년
사이 하라를 둘러싼 상황이 어떻게 변화한 것일까.

당시 상황을 돌아보면, 가장 흥미로운 것이 앞의 두
논문 사이에 발표된 논문 「그래픽 위주의 레이아웃 개론」
(『보도사진』 1권 5호, 1941년 5월)이다. 앞서 설명했듯 편집 디자인을
향한 관심을 강하게 드러낸 이 논문에서 하라는 각국
그래픽지의 특성을 구체적으로 지적하며 '각 민족이 지닌
독자 형식'의 실태를 소개했다.

이 논문의 대외 선전지의 '개성'에 관해 언급한 구절에서
하라는 세계의 지배적 문화권을 소련 중심, 독일 중심, 미국
중심, 일본 중심, 네 개의 문화권으로 분류하고, 각 문화권을
대표하는 그래픽지로, 소련의 『건설 중인 소련』, 독일의
『지그날』, 미국의 『라이프』, 일본의 『사진 주보』의 네 잡지를
들었다.

먼저 밝히면, 이 네 잡지는 동일 목적이나 조건에서
발행되지는 않았다. 이는 하라 자신도 인정한 것으로,
이 논문에서 든 네 잡지는 각각 다른 특징이 있다.

먼저 『건설 중인 소련』은 1차 5개년 계획의 대외 선전을
목적으로, 1930년부터 1941년 중엽까지 발행된 월간 대형
그래픽지다. (1949년 복간, 1951년 『소비에트 유니언』으로 개명)

러시아어판, 영어판, 프랑스어판, 독일어판이 제작됐고, 1938년 이후에는 스페인어판도 추가된다. 이 잡지는 1930년대 그래픽지를 통한 대외 선전전의 기폭제가 된 잡지로, 리시츠키, 로드첸코, 스테파노바 등 전위예술가들이 디자인한 포토 몽타주나 쪽 접기 등의 수법을 구사한 레이아웃을 전개한 것으로 유명하다. (하지만 그들이 실제 작업한 호는 전체의 20퍼센트 남짓 정도밖에 안 된다.) 또한 그 발행 부수는 각 호, 각 국어판당 5,000부에서 1만 부 전후로, 비교적 소량이었다.

하라는 이 잡지의 특징에 관해 "초기에는 리시츠키나 로신, 로드첸코 등의 포토 몽타주나 특이한 사진 자르기 등을 자주 이용했고, 요즘에는 일반적 보도 그래픽의 정통으로 정착하는 듯하다."라고 분석했다.

같은 대외 선전지에서도 1940년부터 1945년까지 나온 나치스의 『지그날』은 외국어판의 수에서 『건설 중인 소련』을 훨씬 넘는다. 『베를리너 일루스트리테 차이퉁』 특별호로 매월 두 차례 발행된 이 잡지는 독일 출판사(울슈타인에서 1937년 개조)의 노하우를 최대한 이용해 무려 스무 종의 외국어판을 발행했다. 총 발행 부수도 1940년 기준 250만 부(각 호, 각 국어판 평균 5,000부)에 달했다.

하라는 이 잡지에 대해 "정책으로 되도록 독일 스타일에서 탈피하려하면서도, 결국은 독일다운 색채를 조금도 잃지 않은 데다가 더욱이 색채 사진이라는 새로운 표현력을 더한 점에서도, 독일을 대표하는 것으로 봐도 지장 없다."라고 말했다.

한편 1936년 11월 미국에서 창간된 잡지 『라이프』는 미국 국내의 일반지이자 앞서 두 잡지와는 목적이 완전히 달랐다. 그렇다고 해도 각 호 100만 부를 넘는 발행 부수는 국내 여론 형성에 강한 영향력을 끼쳤다. 하라도 "『라이프』는 『룩』과 함께 현대 미국의 대표적 사진지이며 발행 부수나 배포망으로 봐도 미국의 공기관으로 봐도 무방하다."라는 견해를 보였다. 당시 미국이 소련이나 나치스 같은 두드러진 대외 선전지를 발행하지 않은 점을 고려하면, 하라가 이 잡지를 '미국의 상징'으로 여긴 것도 무리는 아니었다.

일본 국내 여론 형성의 일익을 맡은 점에서 『라이프』와 마찬가지의 역할을 한 잡지가 『사진 주보』였다. 1938년 2월 창간된 이 잡지는 언론 통제와 사상 선전의 일원화를 목표로 설립된 내각정보부(1937년 9월 내각정보위원회를 개조)에 이은

[위] 『건설 중인 소련』 영어판
7~8 합병호. 1932년.
[가운데] 「지그날」 9월 하순호. 1940년.
[아래] 『사진 주보』 창간호. 1938년
2월.

정보국(1940년 12월 승격)이 '사진을 통한 계몽 선전'을 목적으로
하는 국책 그래픽지로, 1940년 당시의 발행 부수는 각 호
17만 부로 일본 국내 그래픽지 가운데 가장 큰 규모를
자랑했다.[41]

한편으로는 잡지의 치졸한 편집 형식이나 사진 표현에
대해 갖가지 문제점이 지적된 것도 사실이다. 하라도
"『사진 주보』가 다른 세 잡지와 견줘 빈약한 것은 어쩔 수 없는
일본의 현실이다."라고 평했다.

이상과 같이 각양각색의 네 잡지의 전제를 바탕으로
하라는 "사진과 문자를 인쇄해 보여주는 점은 세계 어떤 나라도
다름없다."라면서도 "핵심은 무엇을 어떻게 말할 것인지에
있다. 같은 수의 같은 사진을 소재로 해도, 그 크기를 고르는
방식, 자르는 방식, 배치, 도판 설명에 따라 그래픽은 강한
성격을 발산한다."라고 지적했다. 즉 하라가 말한 '각 민족이
지닌 독자 형식'은 노이에 튀포그라피의 기조인 '민족 관념,
국가 차별을 철폐'한 표현과는 정반대의, 정치적·민족적·
문화적 차이로 파생된 각국의 독자적 개성이나 특색을 적극
활용하는 것이었다.

'각 민족이 지닌 독자 형식'을 적극적으로 도입한 것은
하라의 사견이 아니라 1940년대 초반 전개된 대외 선전론에서
반복적으로 제기된 문제였다. 전 국제보도사진협회의
회원으로 정보국에서 사진을 통한 광고 홍보 활동에 종사한
하야시 겐이치가 "상대를 생각하지 않는 선전은 없다."라고
주장한 것처럼[42] 전시 체제 아래 대외 선전지는 어떤 관계와
시기에, 어떤 국가나 어떤 지역을 향한 프로파간다인지에
관한 조사부터 그 표현 스타일이 선택됐다.[43]

육군 참모본부의 대소련 전략을 배경으로 창간된 전시
선전지 『프런트』가 『건설 중인 소련』을 바탕으로 삼아
'상대를 잘 연구해 가장 받아들이기 쉬운 형식'을 모색한 것은
당연했다. 전기 『프런트』가 가상 적국인 소련에 대한
프로파간다로 성공하기 위해서는 『건설 중인 소련』이 각
민족이 지닌 독자 형식으로 드러낸 특징적 스타일, 즉
대담한 확대, 몽타주에 따른 주제 강조, 마주하고 접어넣은
지면 등의 제본 연출법을 답습하는 것이 가장 합리적인
전략이었던 것이다. 이는 명백히 당시 국내 선전과는 다른
스타일에, 어떤 주제에 따라 준비된 사진이나 글을
사용하면서도(이 점에서 적대국 인쇄물이나 사진을 다시 펴낸 '역선전'과는

41. 오쿠다히라 야스히로가 감수한
『전쟁 전 정보 기구 요람』(언론
통제문헌자료집성 12권, 1992년)에
따르면,『사진 주보』의 발행 부수는
창간된 1938년경 9만 부, 1942년
37만 부, 1943년 50만 부에 달했다.
이후 용지 공급이나 인쇄 공장의
재해 등으로 1945년 7월 11일 발행된
375호를 끝으로 휴간했다.

42.「국가 선전과 정보 사진에 대해
답하다」,(『반』 창간 안내, 1940년
12월경)에 따른다. 하야시 겐이치는
1938년 내각정보부에서 5부(문화
담당) 1과(일반 선전)와 4부(검열 담당)
2과(『주보』,『사진 주보』 편집)
정보관을 겸임했다. 하야시는 전후
인터뷰에서 당시의 '큰 일'로 재팬
포토라이브러리 설립을 들었다.(시부야
시케미쓰,『말로 전하는 쇼와 광고
증언사』, 1978년)

43. 군 내부의 대외 선전 방식에
관해서는 중국 파견군 정보부의 정보
부장 마부치 이쓰오의 주도로
발행된 팸플릿「선전 교육 자료」를
참조.

구별돼야 한다.), 전체 지면 구성 스타일만은 대상 문화권의
개성으로 '위장'한다는 전략적 수단이었다.

즉『프런트』가 수행한 진정한 역할은 1930년대 소련에서
확립된 스타일을 이용해 일본 측의 주장을 침투시키는 것에
있으며 1930년대 초반 하라가 주장한 일본의 독자적 그래픽을
탐구한 성과는 아니다. 대외 전시 프로파간다에서 유효한 것은
일본적 오리지널리티를 전면에 드러내는 것이 아닌,
자국의 주장을 어떻게 상대국에 받아들이게 할 것인지였다.

물론 하라가 디자인한『프런트』는 당시 세계의 어떤
대외 선전지와 견줘도 뒤지지 않는다. 이 잡지를 처음 본
사람이 그 신선한 그래픽에 압도되는 것도 기무라의 사진을
십분 활용한 그의 기량 덕이다. 하지만 이는 어디까지나
표피적 문제다. "보여야만 하는 것이 아니라, 그 내용을 보이는
레이아웃"이라고 주장한 하라가 이 잡지에서 구사한 것은
"상대를 잘 연구해 가장 받아들이기 쉬운 형식으로
행하는 것"을 전제한 것으로, 이를 제외하고『프런트』의 본질을
말할 수 없다. 오늘날 디자인에서 고유성은 중요한 가치
기준의 하나지만,『프런트』의 디자인은 그 성립부터 한 사람의
디자이너의 기술이나 고유성이라는 척도로 가늠할 수 있는
성질의 것이 아니다.

실은 이 문제를 되짚기 위한 논증이 되는 대외 선전지가
있다. 일본사진공예사에서 1940년 12월 창간한 대외
선전지『반』과 통우호우샤 설립 직전인 1941년 2월 재단법인
사진협회에서 발행한 대외 선전지『2600년』이다.

우선『반』은 내각정보부, 즉 정보국 관할 아래 있던 일본
사진공예사(1940년 9월 설립)에서 발행한 미국 대상 그래픽지로,
디자인에는 하시모토 데쓰로, 고노 다카시, 다카하시 긴키치 등
당시 제일선에서 활약한 디자이너가 참여했다.

디자인에서『반』은 누가 보더라도 알 수 있듯 의도적으로
『라이프』를 흉내 냈다. 왜『라이프』를 '위장'한 것일까?
이 질문에 당사자들은 창간 시의 대형 팸플릿(1940년 12월경)에서
이렇게 말했다. "표지, 내용 구성 형식과 그 외 모든 것이
기존 해외 대중지의 관습에 따라 개념을 답습한 것도
어떻게 하면 최소한의 자극으로 해외 대중의 심리를 파악해
부지불식간에 황국에 정확한 인식을 심어줄지 염려한
결과입니다."

다시 말해 야구를 국기로 하는 미국 여론에 대해 일본

전통의 오리지널리티의 상징이라며 데마리[44]를 던진들
그들의 글러브에 들어가지 않는다. 또한 세계적으로 인기라며
'축구공'을 찬들 역시 그들의 글러브에는 들어가지 않는다.
그들이 가장 위화감없이 받아들일 수 있는 공, 즉 인쇄
매체로는 당시 미국 저널리즘을 대표하는 『라이프』의 스타일을
사용하는 것이야말로 알게 모르게 조금씩 조금씩 일본의
메시지를 그들에게 침투시키는 것이 가능하다는 방법론이다.

한편 『2600년』은 『사진 주보』에의 사진 제공과 대외 선전
사진의 수집과 송신을 목적으로 내각정보부 정보국의 외부
단체로 설립된 사단법인 일본사진협회(1938년 7월 설립, 1939년 4월
재단법인화)가 황기 2600년을 계기로 제작한 문화 선전용
그래픽지이다.

그리고 『2600년』의 레이아웃을 맡은 사람은 하라였다.
이 잡지의 본문 레이아웃에서는 『반』만큼 노골적이지는 않아도
역시 『라이프』의 스타일을 답습했다. 『프런트』의 디자인이
'리시츠키에 경도된 하라'였다면, 동방사 설립에서 겨우 3개월
전에 발행된 『2600년』에도 당연히 『건설 중인 소련』과
비슷한 스타일이 보여야겠지만, 그런 흔적은 보이지 않는다.
이유는 말할 것도 없이 『반』과 마찬가지로 미국의 존재를
강하게 의식한 그래픽지였기 때문이다.[45]

45. 『2600년』의 목적에 관해
사진협회에서는 "『2600년』의 식전과
전국적 봉축을 계기로 근대 일본의
여러 모습을 위주로 영미권 민주주의
국가에 소개하기 위함"이라 했다.
(『정보 사진』 1권 3호, 1941년 3월)

『반』이나 『2600년』으로 『라이프』를 위장했듯 육군
참모본부의 지시로 창간된 전기의 『프런트』가 『건설 중인
소련』을 위장한 것은 소련을 향한 프로파간다로 성공하기 위한
필수 조건으로 봐야 하며, 그 의도는 지금까지 말했듯
'전시하의 아방가르드'와는 전혀 무관하다. 단지, 대소련 군사
선전이 목적인 전기 『프런트』도 1944년 이후에는 대중국·
대동남아시아 선무공작지로 성격을 바꾼다.

하라가 "호에 따라 『라이프』 같은 사진지의 스타일을
바탕으로 삼기도 했다."(「디자인 방황기」)라고 말한 것은 아마도
10~1 합병호 '철호'를 두고 한 말일 것이다. 여기서는
전기 『프런트』의 특징인 몽타주가 급감하고 기무라의 사진을
그대로 내세워 일본의 공업 생산력을 강조하기 위한 대미국·
대중국 선전의 의도가 보인다.

후기 『프런트』에서 하라가 중시한 것은 전기에 두드러진
특징인 몽타주나 에어브러시에 따른 사진 수정 등이 아니다.
'철호' 발행 직후 발표된 논문 「보도사진의 편집 기술」
(『일본 사진』 4권 7호, 1944년 8월)에서, 하라가 주장한 것은 주제를

[왼쪽] 『반』 창간호. 1940년.
[오른쪽·아래] 『2600년』 표지와 본문
레이아웃. 1941년.

선명히 드러내는 수단으로서의 '트리밍'이었다.

현실의 한 순간을 찍은 '이 모습'으로서 보도사진을 전쟁
수행의 지도 등을 위해 '이래야 하는 모습'으로 편집하는 경우
감상자가 그대로 받아들이게 하기 위해서는 몽타주나 수정
등의 '세공'보다 사실적임을 갖추는 것이 중요하므로 이 점에서
"보도사진은 원칙적으로 직사각형으로 레이아웃해야 한다."
라고 하라는 지적했다. 그리고 그래픽 편집상의 기술적 문제에
대해서는 영화와 가장 다른 특성으로, '공간 표현'에서,
동일 지면상의 사진에 크기 차이를 줄 수 있는 점이나 자유롭게
트리밍할 수 있는 점 들고, "트리밍을 통한 양적 변화나
환경 표현에 미치는 미묘한 변화는, 기존의 구도 중심적
사고방식보다도, 특히 전쟁 중이라는 점에 의의가 있다."라고
말했다.

즉 타국 전문가가 분석하면 금방 알아챌 수 있는 적나라한

195

46. 트리밍 문제에 관해 하라는
흥미로운 말을 남겼다. "기무라 씨는
늘 '마음껏 잘라서 요리해 주세요.'라며
밀착 인화지를 건네주지만, 잘 보면
사진 한 장 한 장이 화면 가득찬
구도여서 기무라 씨 말 대로 '급소'가
도처에 있었기에 어떻게 자를 도리가
없었다. 작품집 같은 경우에는 괜찮지만,
동방사 시절처럼 여러 작가의 작품으로
그래픽을 짜 만드는 경우에는 아주
고생스러웠다. 나카지마 겐조 씨가
들었다는 기무라 씨와 나의 의견 대립을
실은 그런 것이다."(「기무라 씨의
이것 저것」, 『현대 일본 사진 전집』
월보 9호, 1959년 3월)

몽타주나 수정 기술보다 보도사진으로 사실스러움을
갖춘 뒤 트리밍으로 주제를 조작하는 것이야말로 전쟁 중의
유효 수단이다.[46] 이는 전기 『프런트』와는 확실히 다른
연출법과 전략에 따른 표현이었다.

그 뒤에도 후기 『프런트』에서는 각 호마다 새로운
과제에 따라 다른 연출이 채용됐다. 12~3 합병호 '중국 화북
건설호', 14호 '필리핀호', 특별호 '인도호'에서는, 전쟁
분위기를 희석한 부드럽고 화려한 레이아웃이 눈길을 끌지만,
그 수법에서는 선무공작 대상국의 문화나 식민지 역사,
'필리핀호'의 미국적 화려함과 '인도호'의 영국적 표현을
적극적으로 반영했음을 알 수 있다.

전기와 후기 『프런트』에는 이와 같이 커다란 차이가
있지만, 잡지를 일관하는 특징은 스스로 고유성을 은폐하고,
적대국의 시각 표현으로 '위장'한 점이다. 이는 1940년대 대외
전시 선전지의 가장 큰 특징으로, 1930년대 『닛폰』으로
대표되는 일본 문화의 독자성을 강조한 대외 문화 선전지와
결정적으로 다른 점이다.

* * *

하라가 남긴 논문으로 『프런트』의 내막을 들여다보면, 이
잡지의 디자인을 전쟁 전부터 전쟁 중기까지의 그의 활동에서
절정기로 볼 수 있지만, 그렇다고 그와 전쟁의 관계를
불문에 부칠 수도 없다. 시대를 잘못 만났다고 해도 그가
『프런트』로 전쟁 프로파간다에 관여한 점은 사실이고, 도의적
책임은 피하기 어렵다.

한마디 덧붙이면 하라는 전쟁을 즐긴 인물이 아니었다.
이는 정보기술연구회와의 관계에서 엿볼 수 있다.
하라는 1940년 11월 결성한 국책 선전을 위한 기술자 단체인
보도기술연구회의 위원으로 단체의 중심에 있었지만,
1944년 2월에는 회원으로 격하돼 같은 해 8월에는 탈퇴했다.
많은 디자이너가 대정익찬회[47]나 정보국의 국책 선전에
열을 올릴 때 그 주축을 맡은 연구회에서 하라가 거친 과정은
그와 전쟁의 거리를 보여준다.

47. 고노에 후미마로를 중심으로
국정 쇄신을 요구하는 혁신파가 모인
단체. 1940~5년 활동했다. —옮긴이

하라에게 『프런트』는 무엇이었을까. 전쟁 전 하라는
이론과 적극적으로 몰두한 반면, 실천적 활동과 어느 정도
거리를 두었지만, 동방사 입사로, 처음으로 직업적 입장에서
실천하게 됐다. 그가 "매일 전쟁 분위기가 고조되는

『프런트』 10~1 합병호 「철호」.
1944년 4월.

상황에서 외국어 그래픽의 아트 디렉션에 전념할 수
있다는 것은 커다란 매력이었다."라고 말했듯 10년 동안 바란
꿈을 이룰 기회가 찾아온 것으로 보였다.

소집이나 징용으로 많은 디자이너가 꿈을 접어야 했던
당시 하라는 동방사에 참여하면서 경력상의 공백을
만들지 않았다. 다가와는 『프런트』의 역할이 "전쟁 전 선각자가
쌓아올린 선구적 기술을 전쟁 후로 전승한 것이 아닐까?"
(「『프런트』는 무엇을 위해 만들어졌을까」, 『스바루』 12권 10호, 1990년
10월)라고 지적했지만, 전승보다는 오히려 조직적 그래픽 제작
현장에서 처음 본격 실무에 전념한 것으로 보는 것이 사실에
가깝다.

대외 선전지의 제작에 관여한 것은 (당초 기획이 대외 문화
선전지였다고 해도) 결과적으로 전쟁에 협력한 셈이다. 물론 전후
하라에게는 그에 대한 강한 자괴감이 있었다. 오타 히데시게는
전후 "전쟁이야 어쨌든 기술은 기술이다."(「무참히 잘려나간
사진」)라며 동방사에서의 기무라와 하라의 활동을 변호했지만,
그들의 의견도 오타 정도로 담담했을 것이라고는 생각하지
않는다. 적어도 기무라는 "전쟁이 끝나고 그때껏 관여한 군의
일에서 해방돼 지금까지의 자신을 반성하면서 앞으로 어떻게
나가야 할 것인가. 이 정신적 고통을 지긋지긋할 정도로
맛봤다."(「작품 감상을 위해」, 『기무라 이헤이 독본』)라는 글을 남겼다.
하라는 기무라 만큼 솔직한 감상을 남기지 않았지만,
"내게는 옛날은 좋았다고 할 만큼 좋은 과거가 없다."(「청춘:
바우하우스 전후」)라고 말한 것에서 자신의 과거를 이야기하려
하지 않은 이유를 찾을 수 있다.

다가와는 하라의 전후 침묵에 대해 1932년 하라의 논문
「새로운 시각적 형성 기술로」의 한 구절 "우리에게는 이것들이
누구에게, 어떻게 쓰일 것인지가 문제다."를 인용하며 "본의
아니게 어쩔 수 없는 것이 남은 것은 아닐까?"(「『프런트』는 무엇을
위해 만들어졌을까」)라고 지적했다. 본격 그래픽과 전쟁 협력, 이
양면성이야말로 『프런트』가 하라에게 드리운 빛과 그림자였다.

전후 하라는 『프런트』에 관해 침묵으로 일관하면서
잡지만큼은 소중히 보관했다. 장서 수만 권 가운데 대부분은
별실 서고에 있었지만, 『프런트』는 그보다 비교적 손이
닿을 만한 곳에 있었다. 하지만 그곳은 서재 구석 가장 밑단으로
얼핏 밖에서 보면 헤아릴 수 없는 곳이었다. 이 미묘한
거리감이야말로 『프런트』에 대한 하라의 애증을 드러낸다.

5. 전후 계승, 그리고 침묵

1986년 3월 하라는 세상을 떠났다. 이듬해 4월 그가 장정한
『하야시 다쓰오 저작집』의 별권 『서간』이 발행됐다.
하라가 생전에 장정해 1971~2년 발행된 저작집(전 6권)과
사양과 체제를 맞췄으므로, 이 책은 이례적으로 '사후 장정'이
됐다. 흥미로운 점은 책에 실린 편지 한 통이다.

전쟁 전 『사상』을 함께 편집한 다니카와는 하야시에게
중앙공론사 취직을 권했고, 하야시는 종전 직후인 1945년
9월 26일 답장을 보냈다. 중앙공론사는 전쟁 중이던 1944년
7월 정보국 지시로 폐업당했다. 전쟁이 끝나자 재기를 위해
학식 있는 인재를 끌어모았다. 이때 『부인 공론』의
편집주간으로 다니카와(1945년 9월 입사)를 영입하고, 다음
차례가 하야시였다. 답장에서 하야시는 입사 의욕을 밝힌 뒤
흥미롭게도 뒷부분 약 3분의 1을 하라의 추천하는 데
할애했다.

> (…) 그리고 하라 군을 권하고 싶습니다. 이 친구는 인쇄,
> 활자, 장정, 레이아웃에서 으뜸입니다. 편집이나
> 기획에서도 제법 굵직굵직한 아이디어와 기량이 있으며,
> 최고라든가 매너리즘 같은 걸 꺼려 끊임없이 새로운 안을
> 내려고 무척 노력하는 사람입니다. (자신은 타고난 자질이
> 부족해 남보다 곱절로 노력한다고 합니다.) 해외 출판, 인쇄 문화를
> 향한 왕성한 지식욕과 흡수력·소화력도 비할 데가 없을
> 겁니다. 하라 군에게 『부인 공론』 같은 잡지의 편집장을
> 시켜보면 어떨까요. 한창 물이 올랐고 앞으로 그래픽 사진
> 관계의 일이 당연히 있을 테니 그런 의미에서라도
> 데려와보면 어떨까요. (…) 저는 동방사의 60여 명 가운데
> 하라 군만 눈여겨봅니다.(『서간』, 1987년)

하라와 하야시의 인연은 1차 일본공방에 각각 동인과
고문으로 참여한 시절로 거슬러 올라간다. 단도직입적일 수
있는 하야시의 추천은 동방사에서 하라의 솜씨를 접하며
느낀 감상이었다. 이는 전후 하라의 활동을 파악내는 데
중요한 의미가 있다.

하야시가 답장을 보낸 직후인 1945년 10월 5일 하야시는
중앙공론사 출판국 국장으로 자리를 옮긴다. 얼마 뒤

하라에게도 입사 권유가 있었다. 하라는 입사는 고사하지만
(아마도 뒤에 설명할 문화사와의 관계 때문일 것이다.) 밖에서 힘을
보태기로 한다. 만년에 하라는 당시를 이렇게 이야기했다.
"전후 중앙공론 사장이 절 붙잡고 자기 출판물을 봐달라고
했어요. 다가와 데쓰조나, 하야시 다쓰오 등이 실질적
기획자였는데, 저도 아는 분들이었죠. 두 분께서 해보겠느냐고
하시기에 제가 한 거죠."(「하라 히로무의 그래픽 작업」, 『그래픽
디자인』 89호, 1983년 3월)

하라와 중앙공론사의 관계는 1946년 5월 발행된
야마모토 유조의 『여자의 일생』과 같은 달 창간된 과학지
『자연』의 표지 디자인으로 시작해, 이후 톨스토이
『전쟁과 평화』(1946년 5월~1947년 4월), 오카모토 가노코의
『로기쇼』(1946년 10월), 이시카와 준의 『황금 전설』(1947년 11월),
다니자키 준이치로의 『후슈코 비화』(1947년 11월), 사카구치
안고의 『백치』(1947년 5월)로 이어진다.

당시 하라의 장정은 중앙공론사에서 발행한 단행본
전체의 30퍼센트 정도다. 하지만 하야시의 추천으로 하라가
장정가의 길을 개척한 것은 확실하고, 하야시는 하라가
전후 출판계에서 활약하는 데 든든한 후원자가 됐다. 이는
중앙공론사에만 국한한 것이 아니었다.

예컨대 1951년부터 발행된 『아동 백과사전』(전 24권,
~1956년)을 계기로, 하라가 몰두한 평범사와의 관계도 1948년
6월 중앙공론사 사임 후 사전 편찬 위원으로 취임한 하야시가
이어준 것이다. 그리고 하야시가 앞의 편지에서 예견한
'그래픽 사진 관련 업무'는 평범사에서 1963년 6월 창간한
잡지 『태양』으로 시작하고, 하라는 아트 디렉터로 솜씨를
펼친다.

이렇게 보면 하라의 전후 행로는 하야시가 보낸 편지
한 통에서 시작된 셈이다. 생전 그는 편지의 존재 자체를
몰랐던 것 같지만, 이를 실은 저작집 별권이 그의 타계 1주년
직후 자신의 장정으로 발행된 것은 그 깊은 인연을 상징하는
듯하다.

중앙공론사 취직과 함께 또 다른 제안을 고사했다.
GHQ(General Headquarters, 연합군 총사령부)의 의뢰다. 하라의 아내
미치코에 따르면, 그는 종전 직후 GHQ로 출두하라는 명령을
받았다. 제일생명상호빌딩에 있는 히비야 본부에 출두한
그에게 담당관은 『프런트』를 내밀며 물었다. "이걸 디자인한

게 자넨가?" 고개를 끄덕이자 담당관은 그에게 GHQ의 인쇄물 디자인을 맡겼다.

한 디자인 평론가가 하라가 GHQ의 일을 맡았다는 소문을 듣고 디자이너의 사상성을 규탄했다. 이 평론가가 제기하려던 문제점을 이해할 수 없는 것은 아니지만, 애시당초 그는 의뢰를 받아들이지 않았다. 이유는 남기지 않았지만, 다가와 세이치에 따르면 GHQ에서 『프런트』를 인쇄한 톳판인쇄에도 인쇄를 의뢰했다고 하니, 그 기획을 정당히 평가하고 최대한 이용하려던 것은 얄궂게도 GHQ일지 모른다.

어쨌든 패전은 일본인 대부분에게 상실감을 안겼다. 과거의 가치관이 크게 뒤집히고 날이 갈수록 끼니 해결도 벅찬 상황에서 장래 희망을 품는 것이 얼마나 곤란했을지 쉽게 상상할 수 있다. 단지 하라의 경우에는 사정이 약간 다르다. 그가 안정적 생활을 원했다면 중앙공론사의 취직 권유나 GHQ의 의뢰를 받아들이기만 하면 됐을 것이다. 하지만 그는 이를 거절하고, 전쟁 전부터 자신이 품어온 과제에 다시 도전했다. 이를 보여주는 것이 종전 직후에 시작한 문화사다.

그래픽과 장정: 문화사와 그 이후

전후 하라의 재기에서 구 동방사의 사원들이 설립한 출판사인 문화사에서의 활동은 앞선 하야시 다쓰오와의 관계와 함께 중요한 의미가 있다. 동방사는 패전 직전인 7월 해산하지만, 그 뒤에도 회사에 남은 사원들이나 공습으로 갈 곳 잃은 전 사원들은 전처럼 노노미야빌딩을 드나들었다. 나카지마 겐조, 기무라 이헤이, 야마모토 후사지로, 하라 등 동방사 간부는 거기 모인 인재와 남은 자료로 새 출판사를 세운다. 그것이 문화사다.

문화사가 출판사로 정식 발족한 것은 1945년 11월이다. 나카지마의 『우과천청의 책, 회상의 문학』(1977년)에는 1945년 10월 1일 "문화사(동방사 해산 후 새 회사명)에 바친다.", 같은 달 30일 "오전 중 문화사에 가서 출판 계획, 영문 사진집 『도쿄, 1945년 가을』 구성을 편집 회의에서 발표." 같은 기록도 있어 11월 전부터 실질적 활동은 시작됐다. 설립 전후 그들은 노노미야빌딩에서 퇴거를 요구받고 구단에 있는 작은 가게를 빌려 거점으로 삼았다.

사진집 『도쿄, 1945년 가을』의 촬영은 기무라를 중심으로
진행됐지만, 연내에 발행하지는 못했다. 해가 바뀌고
1946년 2월 문화사의 첫 인쇄물이 발행됐다. 『도쿄, 1945년
가을』과 함께 진행한 또 다른 기획인 사진 그림책 『픽토리얼
알파벳』이다. '어린이 ABC 그림책'이라는 부제가 보여주듯
알파벳을 주제로 한 사진 그림책으로, 전후 하라의 첫 디자인
작품이다.

B5 판형에 표지를 포함해 32쪽인 얇은 그림책이지만,
쪽마다 사진이 들어갔다. (사진가는 표기돼 있지 않지만, 아마도
기무라를 비롯한 회사 사진부의 사진일 것이다.) 게다가 모든 쪽을 2색
인쇄해 전쟁 직후의 책 치고는 고급스러웠다. 단지 이전 해 말
복간된 잡지 『중앙공론』이 2엔 50전이었던 것에 견주면
이 책은 그 곱절인 5엔이나 하는 고가였다. 책을 출판하자고
주장한 사람은 하라였다. 종전 직후의 기획 자체에서 그가
『프런트』 이전에 몰두한 과제, 즉 일본의 독자적 그래픽
형식을 포함한 '우리의 신활판술'의 전개에 다시 전념하려는
태도가 드러났다.

* * *

하라의 사진 그림책을 향한 흥미는 1933년으로 거슬러
올라간다. 하라는 『광화』에 발표한 논문 「그림-사진, 글씨-
활자, 그리고 튀포포토」에서 튀포포토의 실천 예로 두 종의
사진 그림책, 프랑스 사진가 엠마뉴엘 수재의 『알파벳』
(1932년)과 러시아의 V. 브류타리와 G. 야블로노프스키의 『이건
얼마인가』(1932년)의 도판을 실었다.(『광화』 2권 5호, 1933년
5월) 논문에는 사진 그림책에 관한 구체적 설명은 없지만,
도판을 넣은 것은 그가 사진 그림책이나 어린이책 분야에서
사진의 유용성에 주목했음을 드러낸다.

하라가 사진 그림책에 관해 구체적으로 언급한 것은
그로부터 6년 뒤에 발표한 논문 「사진 그림책에 대해」서다.
1939년 2월 발표한 이 논문에서 하라는 당시 내무성
도서과의 아동 잡지 개혁을 다루고 "그림은 극히 건전해야 할
것"이라는 지침을 실현하기 위한 유효 수단은 새로운 시대에
걸맞는 표현인 사진이라고 역설했다. 그리고 연령에 따른 주제
선택, 피사체와 배경의 문제, 색이나 활자 등의 문제를 지적한
뒤, 앞서 설명한 『알파벳』과 『이건 얼마인가』에 미국의 사진가
레너 타우슬리의 『모든 알파벳』(1933년), 영국 광고사진가

사진 그림책 『픽토리얼 알파벳』.
[왼쪽 위] 표지.
[오른쪽 위·아래] 본문 레이아웃.
1946년.

길버트 카우슬란드의 『내 작은 ABC』(1934년), 프랑스 피엘다의 『알파벳』(1938년)을 사례로 들면서 사진 그림책 이론을 전개한다.

「사진 그림책에 대해」의 논지에 따라 만든 책이 『픽토리얼 알파벳』이었다. 예컨대 사진 그림책의 사진 표현은 "대상물은 되도록 명확히, 일반적 각도로, 배경도 단순하되 입체감을 잃어서는 안 된다."라며 구체적으로 지적했다. 또한 활자는 "그림책의 문자 수는 원칙적으로 적은 것이 바람직하고, 산세리프체가 시각적 조화나 기능적 면에서도 당연하지만, 현재 많은 일본 그림책에 사용하는 보통 활자의 굵은 자족이 고딕체보다 나을 것이다. 교과서체처럼 한자도 해서를 장식적으로 양식화한 것이 좋을 것이다."라고 말했다. 이 모든 것은 『픽토리얼 알파벳』에 구현됐다.

다시 말해 하라의 전후 첫 작품 『픽토리얼 알파벳』은 그가 의식적으로 전쟁 전의 과제로 돌아가려 했음을 구체적으로 나타낸다. 아마 그가 사진 그림책을 기획하고 실천한 배경에는 전쟁 전부터 계승된 문제의식과 함께 당시 세 아이의 아버지로 미군 점령 아래 새로운 사회에 적합한 새로운 어린이책이 필요하다는 것을 실감했기 때문일 것이다.

전쟁 전의 문제의식 계승과 새로운 전개는 기무라에게도 나타났다. 『픽토리얼 알파벳』보다 두 달 늦은 1946년 4월 발행된 『도쿄, 1945년 가을』에는 전쟁 전부터 기무라가 모색해온 보도사진의 지향점이 그대로 살아 있다.

전쟁으로 자유로운 창작 활동을 못하던 사진가가 종전 직후에 기댄 것은 전쟁 전의 유산이었다. 기무라도 다시 예전부터 추구한 보도사진으로 돌아가 사진가로 활동을 재개하고, 새로운 사회를 직시하는 작업에 매진했다. 기무라, 기쿠치 준키치, 소노베 기요시 등이 찍은 100점 가까운 사진을 싣고, 하라가 디자인한 『도쿄, 1945년 가을』은 B5 판형에 68쪽으로 크기는 작았지만, 종전 직후의 도쿄와 그곳 사람들의 모습을 생생히 기록했다. 하라나 기무라는 전쟁 전의 과제로 되돌아가 전후 재기를 노렸다. 영문과 일문이 병기된 이 사진집은 PX에서 주로 팔렸고 매출도 좋았다. 같은 해 7월에는 영문 서문을 들어내고 표지도 간략화한 일본 국내용 경장판을 발행했다.

하지만 문화사는 1946년 중반 경영난에 빠진다. 기무라에 따르면 『도쿄, 1945년 가을』은 초판을 10만 부, 경장판을

[위] 『도쿄, 1945년 가을』. 1946년.
[가운데] 『맛세즈』 1권 3호. 1946년 6월.
[아래] 『맛세즈』 1권 4호. 1946년 10월.

1. 패전 후 언론 통제가 완화되면서
수년 동안 발행된 조악하고 외설적인
내용을 짜깁기한 대중 오락 잡지의
속칭. —옮긴이

5만 부 인쇄했지만, 매출을 회수할 즈음에는 극심한
인플레이션으로 수익은 거의 없었다.(「일본 사진계의 역사, 전후
사진가의 움직임」,『일본사진가협회 회보』 14호, 1966년 12월) 또한
경장판의 용지와 잉크가 초판과 비교할 수 없을 정도로 질이
떨어진 점에서 당시의 물자 부족을 엿볼 수 있다. 그 뒤
그들은 『도쿄, 1945년 가을』의 속편 격 사진집 『1946년, 봄의
도쿄』나 뒤에 설명할 그래픽지 『맛세즈』 등으로 내고
재기를 노렸지만, 어려움을 타개하지 못하고 1946년 11월
해산했다. 뒷날 하라는 당시 심경을 이렇게 회고한다.
"문화사가 문을 닫으면서 우리는 졸업한 뒤 처음으로 무소속,
다시 말해 프리랜서가 됐다. 나는 이미 마흔을 넘겼고, 솔직히
디자인으로는 처자식을 먹여살릴 자신도 없었으며
디자이너로 재기할 거라고는 생각지도 않았다. 나는
그때까지 내가 몸소 배운 것이 전달을 위한 문화 기술이라고
생각했고, 그렇게 말하고 다녔다. 내가 예술가라고는 꿈에도
생각하지 않았고, 어쩌면 그것을 자랑스럽게 생각했을지
모른다. 이는 일찍이 치홀트나 바우하우스에게 배운 것에서,
내게 맞는 것만 취한 건지도 모른다. 어쨌든 전후 일본에서
내 기술이 어떤 구실을 할지 감이 잡히지 않았다."(「디자인
방황기」)
 하라의 시행착오는 계속된다. 문화사에서 기획한
『맛세즈』는 적은 인원으로 다시 꾸린 2차 문화사가 이어받아
1946년 12월 창간했다. '일하는 사람의 그래픽'이라는 부제를 단
노동자 대상의 좌익 성향 그래픽지로, 당시를 풍미한
카 스토리 잡지1와는 선을 그었다. 하지만 판매 부수는 늘지
않아 이듬해 1947년 11월 1권 5호(통권 5호)로 휴간하고, 곧이어
2차 문화사도 문을 닫는다.
 잡지의 레이아웃은 2차 문화사에 남은 다가와를
중심으로 진행했지만, 하라도 밖에서 힘을 보탰다. 하라의
이름은 1947년 6월 발행된 1권 3호, 10월의 1권 4호,
11월의 1권 5호에 등장한다.
 한편 하라는 1차 문화사 해산 후 새로운 출판 활동에
관여한다. 1947년 11월 창간된 그래픽지 『주간 산뉴스』다.
'일본의 『라이프』'를 목표로 한 이 잡지는 B4 판형의 대형
그래픽지로 편집장은 기획안을 낸 나토리 요노스케,
사진 부문 데스크는 기무라였고, 하라도 나토리의 권유로
참여했다. 이곳에서의 하라 활동에 관해서는, 그리 확실치

않으나 (잡지에 하라의 이름이 처음 등장한 것은 이듬해인 1948년 6월 15일호다.), 편집부에 재직한 사진가 나가노 시게이치에 따르면, 지도나 도표가 들어간 지면은 나토리와 하라가 아이디어를 내고 레이아웃을 진행했다.

1차 일본공방에 모였던 나토리, 기무라, 하라가 약 15년 만에 다시 모인『주간 산뉴스』는 강경한 편집 방침으로 일관한 그래픽지로 전후 사진 저널리즘의 출발점으로 평가받는다. 하지만『맛세즈』와 마찬가지로, 편집 방침이 화근이 돼 판매 성적은 좋지 않았다. 결국 창간 이래 1년 반 정도 지난 1949년 3월 통권 41호로 폐간했다.

『맛세즈』,『주간 산뉴스』에서 하라는 사진 그림책 『픽토리얼 알파벳』만큼 자기 주장을 내세우진 않았지만, 적어도 전쟁 전부터 모색한 일본의 독자적 그래픽을 제작 현장에서 처음 실천했다. '의식적'으로 매진했다고 볼 수 있지만, 모두 단명에 그친 점 또한 생각해볼 점이다.

전후 불안정한 상황에서 일반 잡지 이상으로 손이 가고 비용도 드는 그래픽지에 과감히 뛰어들어 1차 일본공방부터 함께 그려온 꿈을 이루려던 의지는 충분히 이해할 수 있지만, 현실적으로는 매우 실험적이고 시기상조였다.

『주간 산뉴스』를 폐간한 뒤 나토리, 기무라, 하라 세 명은 각자의 길을 간다. 나토리는 이와나미 사진 문고의 책임 편집자로, 기무라는 프리랜스 사진가로 활동한다. 그리고 하라는 두 그래픽지와 동시에 진행한 중앙공론사와 평범사에서 장정에 전념한다.

* * *

전후 하라 히로무 모습의 핵심인 장정을 그가 명확히 의식한 것은 1차 문화사 해산 직후인 1947년경부터다. 하라는 전쟁 전에도『일본 인쇄 수요 연감』(1937년) 등을 장정하고, 전후 첫 장정도 1946년 5월『여자의 일생』까지 거슬러 올라간다.

하지만 1953년 3월 발행된『출판 뉴스』(265호)의 연재 「현대 장본가 20인: 하라 히로무」에서 자신이 처녀작으로 꼽은 것은 1947년 5월 중앙공론사에서 발행한 사카구치 안고의 『백치』다.

『백치』로 시작한 안고 작품의 장정, 기존 도덕관과의 차이를 외친 베스트셀러『타락론』(1947년), 대표작인『눈보라

[위] 사카구치 안고의 『백치』. 1947년.
[아래] 사카구치 안고의 『타락론』.
1947년.

이야기』(1948년), 장편소설 『불』(1950년) 등은 하라의
활동에서 중요한 위치를 차지한다. 이런 안고와의 관계는
하라의 회상에도 종종 등장한다.

긴자에 '긴자출판'이라는 출판사가 있었는데, 활동이 매우
활발했어요. 역시 지인 소개로 함께 일하게 됐는데,
몇 권인가 디자인하다가 사카구치 안고의 『타락론』을
맡게 됐죠. 그 책이 베스트셀러가 되면서 장정도
좋은 평을 들었어요. 종이 질이 정말 안 좋았지만,
어떻게든 질감을 내려고 유화 물감을 사용하고,
사진제판을 했어요. 안고도 장정을 보고 무척 기뻐했어요.
가마타 쪽에 집이 있었는데, 꼭 오라고 했죠.
술도 구하기 힘든 시절에 어떻게든 긁어모아 큰 잔치를
열었습니다. 여담입니다만, 안고는 중간에서 출판사와
디자인비도 교섭했습니다. 하나모리 야스지 씨도
디자인비는 인세로 지불해야 한다고 말했지만, 결국
인세로 받지 않았어요. 이때 안고는 재판할 때도 초판과
같은 디자인비를 주라고 했습니다. 이건 드문
일이죠.(「서적 장정에서 재질 선택」, 『PIC 저자와 편집자』 10호,
1971년 7월)

하라에게 『타락론』의 성공이나 안고와의 교유가 장정을 향한
흥미를 불러일으켰다. 안고와의 첫 인연인 『백치』 이후
그는 적극적으로 장정에 손을 댄다. 핵심은 타이포그래피였다.
1954년 하라는 장정을 대하는 자세에 관해 이렇게 말했다.

전후 장정은 내게 새로운 일거리였다. 그때껏 외국어
책은 꽤나 다양한 언어로 만들었지만, 일본어로,
게다가 잘 팔리게, 그것을 생업으로 삼게 되리라고는
생각하지 못했다.
　　나는 그저 문자가 좋다. 일본 활자에는 부족한 점이
많지만, 아무래도 좋다. 서양 활자를 만지는 것은 더욱
즐겁다. 서양에는 '타이포그래퍼'라는 사람이 있다. 활판
재료를 사용해 디자인을 하거나, 활자체를 디자인하는
사람이다. 내가 하고 싶은 것이 그거다. 내 장정에서 그런
타이포그래피의 맛을 느낀다면 기쁘겠다. 일본 활자로
새로우면서 일본적인 디자인을 만들어가고 싶다.

장정이라는 일은 자신이 좋아하는 내용의 책을 만들 때 가장 즐겁다. 그게 잘 팔리면 더욱 즐겁다.(「활자를 쓰는 디자인」, 『출판 뉴스』 265호, 1934년 3월)

"일본 활자에는 부족한 점이 많지만, 아무래도 좋다."나, "일본 문자로 새로우면서 일본적인 디자인을 만들어가고 싶다."라는 구절에서 전쟁 전부터 이어지는 '우리의 신활판술'과 같은 입장을 보이지만, 중요한 변화는 '그래픽'이 아닌, '장정'을 향한다는 점이다.

전쟁 전부터 표방한 일본의 독자적 그래픽에 처음 본격적으로 매진한 『맛세즈』나 『주간 산뉴스』로 연거푸 좌절을 맛보던 와중에 새로운 과제로 장정이 대두한 것이다. 이후 하라는 장정가로 실무에서 일본의 타이포그래피와 정면으로 맞선다. 바우하우스, 치홀트와 만난 지 20여 년이 흐른 시점이었다.

* * *

이야기는 다시 1946년 봄으로 거슬러 올라간다. 교바시의 네거리 근처 가옥에 일본디자이너협회의 간판이 붙었다. 하라의 제자이면서 파쿠 동인인 오쿠보 다케시가 만든 협회로, 전쟁으로 뿔뿔이 흩어진 디자이너가 가벼운 마음으로 모일 수 있는 거점이었다. 이와 함께 오쿠보는 디자인 회사 형이사를 세우고, 협회에 모인 디자이너에게 일을 맡겨 상생을 꾀했다.

오쿠보의 예상대로 협회는 가메쿠라 유사쿠, 고노 다카시, 야마나 하야오, 하라가 모여 암시장에서 구한 술을 들고 전쟁 중의 고생담이나 근황을 나누는 장소가 됐다. 모인 디자이너는 대부분 1938년 4월 결성한 젊은 광고 디자이너나 카피라이터의 친목 집단 광고작가간담회의 일원으로, 속마음까지 털어놓는 사이였다.

한편 형이사의 운영은 순조롭지 않았다. 각자의 생활을 유지하는 것도 어려운 시기여서, 본격적 디자인 사무실의 운영은 시기상조였다. 일본디자이너협회와 형이사는 생각만큼 궤도에 오르지 못하고, 1년도 못 채운 채 해산했다. 하지만 이 협회의 활동으로 부활한 디자이너들의 인맥은 점점 넓어져 1950년 본격적 집단 활동이 태동한다.

한국전쟁으로 일본 경제가 다시 숨 쉬기 시작한 1950년

11월의 어느 날 광고작가간담회 동인이 모일 기회가 있었다. 이 자리에서 자신들이 나서서 도쿄의 디자이너를 모아 각자의 의견이나 포부를 나누자는 이야기가 나왔다. 곧바로 실행에 옮겨 다음 달 12월 10일 신바시의 뉴도쿄에서 서른일곱 명이 참여한 『1회 도쿄 광고 작가 간담회』를 열었다. 이 자리에서 참여자 다수가 적극적으로 새 단체 결성의 뜻을 드러내 이듬해 1951년부터 창설 준비가 본격화했다. 2월에는 가메쿠라, 고노, 야마나, 아라이 세이치로, 이마이즈미 다케지, 다카하시 긴키치, 하라까지 일곱 명이 실무진을 이루고, 규약이나 창립 취지서를 다듬었다.

이렇게 1951년 6월 전후 일본의 그래픽 디자인계에서 가장 중요한 역할을 하는 디자이너 단체인 일본선전미술회 (약칭 '닛센비')가 발족한다. 이듬해 1952년부터 본격적으로 전국 조직으로 활동을 펼치는 닛센비에서 하라는 중앙위원(1952~ 66년)으로 1970년 6월 해산할 때까지 중추적 역할을 한다.

닛센비 참여에 관해 하라는 뒷날 흥미로운 감상을 내놓았다. "1951년 닛센비 창립에 참여했을 때 나는 처음으로 디자인계에 들어갔다고 실감했지만, 이미 젊다고 하기 어려운 나이였다."(『디자인 방황기』)

이는 마흔여덟 살 하라의 솔직한 심정일 것이다. 전쟁 전 하라의 활동은 당시 디자인계(상업미술계)의 주류와는 상당한 거리를 두었고, 전후에도 늘 디자인계의 중심에서 벗어나 있었다. 전쟁 전 주제를 실천하기 위한 의식적 행동이었다 해도 고독한 여정이었음에는 틀림없다.

닛센비는 매년 한 차례 대규모 전시를 열고, 1953년에는 공모 부문도 신설해 신인 디자이너의 등용문이 된다. 하라는 1959년 9회전에 자신의 대표작으로 남을 포스터를 출품한다. 하라가 택한 주제는 일본 타이포그래피였다. 『일본 타이포그래피전』 포스터는 명조체를 기본 요소로 분해해 재구성한 것이다. 포스터에 드러난 분석적 관점과 실험적 의도, 바꿔 말하면, 일본 문자 표현의 새로운 구축은 "일본 문자로 새로우면서 일본적인 디자인을 만들어가고 싶다."라는 그의 주장을 구현한 것이었다.

* * *

장정가로서 하라의 활동은 1950년대에 한번에 꽃피었다. 1953년에는 『세계의 현대 건축』(전 12권, 1952~3년)로 『5회 장정

「일본 타이포그래피전」, 『9회 닛센비전』
출품작. 1958년.

[위·아래] 『서예 전집』. 1954~61년.

미술전』(니혼바시 미쓰코시, 5월 5~10일)에서 문부대신 장려상을
받고, 장정가로서 실적과 명성을 굳혀간다.

　　1950년대 장정가로서 하라를 특징짓는 것은 전집이었다.
단행본보다 계획성을 요하는 전집은 이지적인 하라의
재능에 안성맞춤이었다. 그가 장정한 가도카와서점의 『쇼와
문학 전집』(전 58권, 1952~5년)의 성공으로 당시 출판계에는
'전집' 붐이 일었다. 이후에도 가와데쇼보신샤의 『현대 중국
문학 전집』(전 15권, 1954~8년)이나 『일본 국민 문학 전집』(전
35권, 1955~8년), 가도카와서점의 『현대 일본 미술 전집』(전 10권,
1954~6년) 등 문학 전집·미술 전집의 장정으로 실력을
발휘했다. 앞서 설명한 평범사 관련 활동이 본격화하는 것도
이 시기로 『아동 백과사전』 외 『서예 전집』(전 25권, 1954~
61년)이나 『세계 대백과사전』(전 32권, 1955~9년 / 보충 1권, 1963년)을
맡았다.

　　한편 장정 외의 활동으로는 1952년 12월 도쿄
교바시에 설립된 국립현대미술관(현 도쿄국립근대미술관)의
포스터를 시작으로, 이후 20년 동안 지속된 이곳의
전시 포스터 디자인이다.

　　하라는 이 모든 활동을 통해 자신이 지향한 일문 활자를
통한 새로운 디자인을 모색했다. 그 성과를 한눈에
보여주는 전시가 1955년 10월 개최한 단체전 『그래픽 '55』
(니혼바시 다카시마야, 25~30일)이었다. 고노, 가메쿠라, 이토,
오하시, 하야카와, 야마시로, 하라 등 당시를 대표하는 일본
디자이너 일곱 명과 미국의 디자이너 폴 랜드가 각각
서른 점 정도를 출품했다. 다키구치 슈조가 "일본 상업미술의
최고 수준"이라 평했듯 당시 최고의 작품으로 구성한
이 전시는 차세대 디자이너에게 결정적 영향을 미친다. 높은
평가를 받은 가장 큰 이유는 매일같이 디자인을 하면서
실제 제작·사용한 인쇄물을 출품한 점이다. 그 의도를 전시
팸플릿에 밝혔다.

　　　디자인은 그저 전시를 위한 것이 아닙니다.
　　　매일 하나하나 뚜벅뚜벅 일을 하면서 쌓아 올린 결과가
　　　순도 높게 정말 그대로일 것. 이게 디자인의 본질이자
　　　디자이너의 자랑이라 믿습니다.

실제로 제작해 사용한 인쇄물을 전시하는 것은 오늘날에는

흔한 일이지만, 『닛센비전』 출품작도 물감으로 그린 원화로 평가한 당시에는 특필할 만한 기획이었다.

하라의 출품작은 국립근대미술관 전시 포스터 「현대 사진전, 일본과 미국」(1953년), 「메이지 초기 서양화, 근대 리얼리즘의 전개」(1955년), 「현대 일본의 서예, 묵의 예술」(1955년)이나 미쓰무라원색판인쇄소의 달력(1955년) 등을 제외하면 대부분 장정이나 잡지 표지 디자인이었다. 『서예 전집』, 『현대 중국 문학 전집』, 『일본 국민 문학 전집』, 『현대 일본 미술 전집』 등 전집, 『기무라 이헤이 가작 사진집』(1954년), 『기무라 이헤이 외유 사진전』(1955년) 등 사진집, 황문당의 구문 활자 견본집 『타입』(1955년), 디자인지 『아이디어』 13호(1955년 9월)의 표지 디자인 등이다.

출품작은 "일본 문자로 새로우면서 일본적인 디자인을 만들어가고 싶다."라는 하라의 태도를 보여준다. 전집에서 보여준 질리지 않는 표준적 장정과 견고한 제본, 기무라의 사진집에서 보여준 사진 편집 기술과 레이아웃, 『타입』이나 『아이디어』의 표지 디자인에서 보여준 구문 타이포그래피 탐구의 세 기둥이 그의 전후 활동의 큰 틀, 이른바 전후 하라 히로무의 원형이다.

장정을 중심으로 한 하라의 전시는 포스터를 중심으로 한 다른 출품자와는 크게 달랐고, 그 태도 자체가 평가 대상이 됐다. 날카로운 비평으로 유명한 디자이너 다카하시 긴키치는 이에 관해 이렇게 말했다.

> 하라 씨가 장정을 주로 전시한 것은 꽤 좋은 의도라고 생각합니다. 다른 작가의 작품은 상품의 실체에서 거의 벗어났기에 관객에게는 감흥이 별로 없습니다만, 책은 상품 그 자체로 보는 사람에게 현실성이 강하게 작용합니다. 이 점은 디자이너가 의도한 전시 형식으로 생각할 수 있지 않을까요? 책도 다수가 전집이어서 디자이너의 출판물 기획이나 구체적 활동을 함께 생각할 수 있어 흥미롭습니다.(「『그래픽 '55』의 의미」, 『아이디어』 16호, 1956년 4월)

이 전시의 안내서에 하라는 "바이어와 치홀트는 내 스승이었다. 아마 죽는 순간까지 나는 그들 영향에서 벗어나지 못할 것이다."라고 말하고 마지막을 솔직한 감상으로

자택 서재에서. 1954년.

마무리한다. "전후 현장에서 국내 출판물을 디자인하며 일본 타이포그래피의 어려움이 뼈에 사무쳤다."

전후 침묵: '우리의 신활판술'과의 거리

1950~70년대 하라가 장정가로 한 시대를 풍미한 사실은 앞서 설명한 대로다. 하지만 그 길은 평탄하지 않았다. 1950년대 후반에는 그에게 신랄한 비판이 쏟아졌다.

> 예전에는 아마추어가 대충 끄적거리면 될 정도로 안이하게 생각한 레이아웃이나 아트 에디터 역할의 중요성을 수면 위로 드러내 확실히 자기 영역화한 것은 하라 히로무나 가메쿠라 유사쿠 등의 세대다. 그런데 이런 흐름을 만들어낸 것이 이들의 재능이나 노력이라고 한다면, 약간 과대평가됐다고 말하지 않을 수 없다. 시대가 그들을 돋보이게 한 것으로, 이를 크게 착각해 여러 디자이너가 열광하는 가운데 하라는 어느 정도를 아는 지성파다.
> 　성품도 온후하고 디자인계에서는 만사에 나서지 않고 과하지 않을 정도로 주변을 맴돈다. 그 점에서 교활할 정도로 팔방미인[2]이라는 관점도 당연히 있다. (…) 꾸밈없고 청결한 디자인으로, 요즘 디자이너 가운데 평균적으로 나쁘지 않은 편이나 하라는 이렇다 할 대표작이 없다. 가메쿠라나 이토 겐지에게는 좋든 나쁘든 디자인의 형식이 있다. 하라에게는 스타일은 있지만, 형식의 느낌이 희박하다. 단지 이것이 반드시 디자이너의 약점이라 할 수는 없다. 형식으로 개성을 드러내는 디자이너보다 한층 고된 길이라고도 할 수 있다.
> 　그럼에도 꾸미지 않는 것이 능력일 수는 없다. 무엇이 스타일을 만드는지 깊게 고민해볼 필요가 있다. 기질이나 성격에 지나치게 기대면 앞으로 히트작은 나올 수 없다.(「'스타일'을 넘어설 것인가」, 『도쿄 신문』 1957년 4월 16일)

2. 팔방, 즉 어디에도 누구에게도 인심을 잃지 않으려 노력하는 자세를 비꼬는 말. 한국에서는 주로 긍정적으로 사용하지만, 일본에서는 부정적으로도 사용한다.
— 옮긴이

디자이너의 작가성을 중시한 비평은 오늘날에도 볼 수 있는 것으로, 특히 프리랜스 디자이너는 결코 피해갈 수 없다. 하라의 디자인을 이해한 다카하시 긴키치도 자아를 꿰뚫는

그의 강인한 정신력에 경의를 표하면서 지나치게 견실한
점에 대해서는 "때로는 화가 날 지경"(「근대 디자인의 확립으로」,
『아이디어』 13호, 1955년 9월)이라 말했다.

가메쿠라의 권유로 1960년 일본디자인센터 창설에 참여해
이사에 취임한 뒤에도 하라는 광고 디자인과 일정한 거리를
두고 장정에 중심을 둔 자세를 고수했다. 남들 눈에 비친
지나치게 견실한 자세에는 그 나름대로 신념이 있었다. 그가
20여 년 동안 관여한 국립근대미술관, 도쿄국립근대미술관
전시 포스터를 향한 자세에 관한 글을 살펴보자.

어떤 전시가 열리는지 알리는 것이 우선이라고 생각했다.
내 것이 아닌, 국립현대미술관 포스터를 만든다는 태도다.
나는 예전부터 디자인은 익명성의 행위라고 생각해왔다.
(「국립근대미술관 포스터」, 『현대의 눈』 172호, 1969년 3월)

하라는 디자인에서 자기 스타일을 내세우기보다 익명성을
중시했다. 이를 보여주는 활동이 1950년대 말부터 시작한
종이 디자인이다. 다케오양지점의 다케오 에이치를 알게 되면서
1959년부터 시작된 종이인 판도라, 사아브르(모두 1959년),
후롯켄(1960년) 등의 개발로 하라가 탐구한 것은 작가로서의
개성이 아닌, 상품으로서의 개성이자 종이의 아름다움이었다.
"색지의 용도가 반드시 인쇄는 아니더라도 인쇄를 전제로
생각해야 한다. 즉 색지의 질와 색은 각 판식의 인쇄 적성과
인쇄 잉크와의 관계에 준해 결정해야 한다."(「색지에 관한 메모」,
『색채 정보』 22호, 1971년 7월)

이 글에서 알 수 있듯 하라는 늘 실무자의 입장에서
종이를 보고, 그것이 사용되는 단계에서 비로소 완결된다는
합목적성을 진정한 디자인으로 간주했다. 작가적 스타일과
선을 긋는 꾸밈없는 자세를 고수한 점이 그에게는
'개성'이었다. 이는 앞서 설명했듯 "형식으로 개성을 드러내는
디자이너보다 한층 고된 길"이었다.

* * *

1960년대와 1970년대 중반에 하라는 장정의 1인자로 입지를
다졌다. 특히 고가 도록이나 특수 장정본 등 '호화본'으로
불리는 분야는 그의 독무대였다. 그의 평가는 여러 수상 실적이
보여준다.

조본 장정 콩쿠르에서의 수 차례 수상, 1968년 3회전 최고 특별상(수상작 『기술과 인간』, 「현실과 창조」, 이하 동일), 1969년 4회전 금상(『세계 사진 연감, 1969년판』), 1970년 5회전 금상 (『게이와 장남감 상자』), 1071년 6회전 문부대신상(『파울 클레』), 1972년 7회전 문부대신상(『세계 판화 대계전』 16권), 일본서적 출판협회 회장상(『하야시 다쓰오 저작집』), 1975년 10회전 통산대신상(『건축 대사전』), 1977년 12회전 통산대신상(『특종제지 50년사』), 1964년 도쿄ADC 동상(『일본』), 1975년 6회 강담사 출판 문화상 북 디자인상(『동양 자기 대관』 전 12권), 독일에서 개최된 『라이프치히 국제 북 디자인전』에서의 국제적 평가, 1965년 서적미술상(『일본열도』, 『세계 사진 연감 '65』, 『정창원 보물』), 1975년 금상(『만엽대화로』) 등에서 그의 성공을 확인할 수 있다.

이 즈음 하라에게는 전쟁 전 철저한 모더니스트의 모습은 사라지고, 일본 전통 수공예의 아름다움을 탐구하는 경향이 짙어진다. 1960년대는 일본 경제가 최고 성장기에 들어 화려한 표지가 서점에 진열됐다. 이런 유행에 반발하듯 그는 전통 장인의 예술을 빌린 제본 기술을 강하게 고집했다. 책갑³이나 사방질⁴ 등 외장이나 일본식 책등 꿰매기 등 제본 기술을 향한 그의 시선은 1935년 「도안의 생산 형식에 대해」에서 부정한 윌리엄 모리스의 자세를 방불케 한다.

하라가 기계화한 그래픽에 대해 "수공예적인 것은 새롭게 평가될 날이 반드시 온다."라고 말한 시대는 디자이너의 작가성을 전면에 드러낸 수다스러운 디자인이 주류가 된 1960년대에 찾아왔다. 그가 전통적 수법에 경도된 것은 일종의 시대 비평이었다.

그럼에도 전쟁 전 하라가 추구한 것에서 모든 관심이 사라지지는 않았다. 1954년부터 고노 다카시와 함께 아트 디렉터를 맡은 『마이니치 신문』의 대외 무역 진흥 연감 『뉴 재팬』에서는 구문 타이포그래피를 통한 편집 디자인을 계속 탐구했다. 1959년부터는 디자인 평론가 가쓰미 마사루가 창간한 잡지 『그래픽 디자인』의 아트 에디터로 활약하고, 1963년 6월 창간된 잡지 『태양』에서는 아트 디렉터로 편집 디자인 실무에 매진했다. 이런 활동은 그가 전쟁 전부터 탐구해온 '새로운 그래픽'의 연장선상에 있다.

1970년 하라는 오랜 세월 그래픽에 몰두한 일에 관해 흥미로운 감상을 남겼다.

3. 책을 넣는 상자로 서질(書帙), 서함(書函)이라고도 한다. ─옮긴이

4. 사방으로 펼쳐진 판을 가운데로 접는 책갑 형식. ─옮긴이

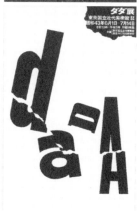

예전에 우리는 읽는 책부터 보는 책으로 이동하는 시대가 올 거라고 한창 말할 때가 있었는데요, 매클루언은 좀 더 나아가 TV 시대의 도래에 따른 활자 문화의 쇠퇴를 다뤘죠. 천연색 일러스트레이션이나 사진이 점점 늘어 때로는 소노시트(Sonosheet)[5]까지 붙여 내용을 청각과 시각 양쪽으로 전하는 방식으로 책을 읽으며 만족감을 느끼는 세대가 점점 늘어날 것으로 생각합니다. 또한 비디오 테이프 같은 것이 출판 분야에도 점점 들어오겠죠. 이를 출판이라는 형태로 다룬다면, 그것들의 디자인을 우리는 북 디자인의 범위에서 생각하지 않으면 안 돼요. 단지 활자가 전부 없어져도 괜찮냐하면, 일본인에서는 조금 다를 것으로 생각합니다. 지금까지 저는 그래픽을 40년 동안 연구해오면서 오히려 일본인이 지닌 문자를 향한 끈질긴 집착을 강하게 느꼈습니다. 활자가 모두 없어지면 당분간은 예술 포스터나 그래픽지가 팔리겠지만요…."

(「최근 북 디자인 경향」, 『출판 그래픽 소식』 69호, 1970년 11월)

"그래픽을 40년 동안 연구해오면서"라는 말에서 일본의 독자적 그래픽 형식을 모색해온 하라의 자부심이 느껴진다. 전후 그가 장정에 몰두한 가장 큰 이유는 "일본인이 지닌 문자를 향한 강한 집착"에 있을 것이다.

* * *

1975년 8월 2일 동남아시아 곳곳을 유유자적하던 하라는 쿠알라룸푸르 공항에서 갑자기 쓰러진다. 뇌혈전이었다. 의식은 또렷했지만, 좌반신이 감각을 잃었다. 곧바로 현지 병원에 입원하고, 같은 달 23일 침대에 누운 채 귀국했다. 공항에서 후생연금병원으로 직행해 입원하고, 뒷날 도쿄여자 의학대학병원으로 옮겨 치료를 계속했다. 이듬해 1976년 7월이 돼서야 퇴원해 10월부터 나카이즈재활센터에서 재활에 전념했지만, 좌반신 마비는 완치하지 못한 채 이후 10여 년 동안 입원과 퇴원을 반복했다. 이런 상황에서도 그는 조수의 손을 빌리지 않고 장정을 계속했다. 게다가 병상에서 작업한 작품이 모두 높은 평가를 받아 주위를 놀라게 했다.[6]

만년에 하라는 이렇게 말했다. "저는 북 디자인 의뢰를 받을 때 먼저 지은이나 독자에 관한 것을 많이 듣는데요,

5. 1958년 프랑스 S.A.I.P.에서 개발한
얇은 레코드 판의 상표명. 일본에서는
1970~80년대 잡지 부록으로 애용됐다.
—옮긴이

6. 1982년 『16회 조본 장정
콩쿠르』에서 『중국의 박물관』으로
문무대신상, 이듬해인 1982년
같은 콩쿠르에서 『서역 미술』으로
통산대신상을 받았다.

그 와중에 이렇게 디자인하면 되겠다는 이미지가 떠오릅니다.
그러면 디자인을 할 수 있죠. 그러지 않으면 이런 불편한
몸이 되고 나이도 들어 못하게 되는 것과 같습니다. 아직까지
할 수 있는 것은 이미지가 떠오르기 때문입니다. 이런 책을
만드는 이미지가 떠오르기 때문에 디자인을 하면서
그것에 다가가는 거죠. 이때 저자를 알지 못하면 아무래도
어렵죠."(「하라 히로무의 그래픽 작업」)라고 말하고, 가부키 등
전통 예술 서적의 디자인에 의욕을 보였다.

1987년 3월 26일 새벽 하라는 자택에서 숨을 거뒀다.
향년 여든두 살로 평온한 임종이었다고 한다. 최근 '하라학
비판, 하라학 탈피'가 제기되는 것은 앞서 설명한 바와 같다.
"하라의 이론은 해외 이론의 초역에 지나지 않고, 단순히
남의 말을 받아 옮긴 것에 지나지 않는다."라든가 "구문 조판의
기초 이론은 한자와 가나의 섞어 짜기를 쓰는 장점으로 하는
일문 조판의 독자성을 경시한 것"이라는 비판 자체는 전쟁
전과 전쟁 후로 분리해 바라본 '하라 히로무 모습'에서 초래된
하나의 폐해에 지나지 않는다.

하지만 그런 주장이 어떻게 파생할지 묻는 것은 하라가
주창한 '우리의 신활판술'의 본질과 하라의 전후 침묵을
풀어내는 것과 이어진다. 이 '하라학 비판, 하라학 탈피'의
근간을 살피는 가운데 흥미로운 기사가 발견됐다. 디자인
비평지 『디자인 저널』 창간호(1967년 5월)에서 기획한 제품
디자이너 이즈미 신야와 하라의 지면 문답 「목청껏
따져보자!」다.

당시 평론가로 활발하게 활동한 이즈미는 「계몽 그래픽
디자이너전」에서 "그래픽 디자이너라는 사람이 손을 대면 왜
출판물이 읽기 어려워질까?"라며 문제를 제기한다.
"'커뮤니케이션 디자인'이라 하면 뭔가를 상대에게 정확하고
알기 쉽게 전해주는 거라고 생각했는데요, 그렇지도 않은
모양입니다. (…) / 문장을 아무렇게나 잘라 지면 여기저기에
흩뿌리는 디자이너에게 어떤 기준으로 그렇게 하는지
물었을 때 회색도[7]에 따라, 지면이 하얗게 보이는지, 까맣게
보이는지에 따라 한다는 말을 듣고 아연실색한 적이 있습니다.
이런 사람이 '레이아웃의 명수'로 불립니다."

하라는 이렇게 답했다. "그런데 이 질문에 답할 사람으로
저는 적임자가 아닙니다. 읽기 어려운 레이아웃에는 저도
찬성하지 않으니까요."

7. 활자로 인쇄한 글의 전반적
진하기를 가리킨다. —옮긴이

이즈미가 가리킨 "레이아웃의 명수"는 하라가 아니다.
이즈미가 "잡지 『태양』 등도 이전에는 읽기 어려운, 읽고 싶지
않은 대표적 잡지였다."라고 지적한 사연에 대해 하라는
"우연찮게 예를 든 것이 『태양』이었는데, 제[하라]가 한때
이 잡지의 아트 디렉터였던 점 때문에 공이 저한테 넘어온"
것이라고 해명했다. 문답에 응한 내막은 "탁월한 실력과
온후한 성품으로 지금 일본 그래픽 디자인계를 이끈다."[8]라는
관점에서 하라를 내세운 편집부의 요청 때문이었다.

8. 기사에 편집부가 덧붙인 약력에서
인용했다.

이런 사정이 있었음에도 하라는 이즈미의 질문에
진지하게 답한다. "우선 지적하신 잡지 『태양』의 가장 큰
문제는 우리가 지금까지 해결하지 못한 문제인데요,
이 자리에서 그 이상은 변명하지 않겠습니다." 이즈미는 "물론
디자이너가 아름다운 지면을 만드는 것은 대찬성입니다.
하지만 그 과정에서 가치가 전도됐을 것으로 생각합니다.
그 하나가 문장의 첫머리를 특정 선에 맞춘 레이아웃입니다.
그 방식이 이전 방식에 비해 읽기 쉽다고는 도저히
생각할 수가 없습니다."라며 문제점을 구체적으로 지적한다.
이에 대해 하라는 "당신이 읽기 어려웠던 예로 든 들여 짜기에
대해서는, 저도 그 범인 가운데 한 사람임을 감추지
않겠습니다. 이는 문자에 따른 지면 전체의 질감을 아름답게
하기 위해서입니다. 디자이너는 가독성을 위해 글머리에
몇 자의 공백을 넣습니다. 때로는 첫 단락의 글머리는 채우고,
둘째 단락부터 들여 짭니다. 물론 글마다 다르겠지만,
조이스의 『율리시스』를 들어 짜지 않는 난폭한 짓은 하지 않을
생각입니다."라고 대답했다.

그리고 마지막으로 "그래픽 디자이너가 손을 대면
왜 읽기 어려워질까?"라는 질문에 이렇게 대답한다. "그런데
처음에 당신이 던진 질문에 대답해야겠습니다. 첫째로,
디자이너가 기존 출판물의 조판 관습을 따르지 않는 이유라고
할까요, 조금 더 직설적으로 표현한다면 전통에 저항한
것인지도 모르겠습니다. 일본 타이포그래피가 지금까지 너무도
실험을 하지 않아서 혼란을 일으키는 것은 아닐까요?"
이어서 "알고 계시다시피 건축 분야에서는 그곳에 살거나
그곳을 사용하는 사람들에게 가장 커다란 희생을 강요하고,
더욱 거대한 실험이 이뤄집니다. 이에 관해서는 어떻게
생각하십니까?"라고 되물었다.

그런데 최근 하라를 둘러싼 문제 제기에는 이 문답에

드러나듯 많은 오해가 있다. 하라가 "문자를 단순히 회색의 도판적 요소에 지나지 않는다."라고 생각한다는 주장은 "레이아웃의 명수"의 실책을 하라에게 뒤집어 씌운 것이다.

물론 최근 '하라학 비판, 하라학 탈피'를 제기하는 사람들이 논거로 삼은 것은 이것뿐이 아니다. 하라는 전후 발표한 몇 가지 논문에서 해외와의 활자 환경 차이에 대해 여러 차례 말했기 때문이다. 「일본의 편집 디자인」(『연감 광고 미술 '61』, 1961년)이나 「일본의 레터링」(『일본 레터링 연감』, 1969년) 등이 대표적이다. "일본 타이포그래피와 서양 타이포그래피의 결정적 차이점도 국자와의 차이에서 비롯한다. 타이포그래피의 기초가 되는 문자가 전혀 다른 것은 이미 말했지만, 로마자로 배열하는 그들의 문장은 한자와 가나로 배열하는 우리와 다르다. 문장이 모여 글을 이루고, 하나의 면을 형성해 질감을 만드는데, 이 질감이 그들과 전혀 다르다. 그들의 경우는 극히 균질한 반면 우리는 한자와 가나의 사용법에 따라 농도 차이가 발생하는 방식이므로 커다란 차이가 있다."(「일본의 레터링」)

하라가 지적한 두 활자 환경의 차이에 "문자를 단순히 회색의 도판적 요소"로 간주하는 "레이아웃의 명수" 같은 내용은 보이지 않는다. 오히려 같은 시기에 발표한 별도의 논문에서 "본문 활자로는 긴 글을 짜야 하므로 한 글자 한 글자의 형태보다 군집을 이뤘을 때 읽기 좋게 드러나는 섬유 같은 질감이 필요하다."(「새로운 인쇄 문자의 디자인」)라고 밝히고, 한자와 가나를 섞어 짜는 문장 특유의 질감을 중요하게 다뤘으며, 이런 입장은 '하라학 비판, 하라학 탈피' 주창자들과 같다.

더욱이 하라의 전후 작품을 살펴봐도 "레이아웃의 명수"가 의도한 스타일, 구체적으로는 극단적 자간 좁히기나 "문장을 아무렇게나 싹둑싹둑 자른" 조판 등은 발견할 수 없다. 오히려 하라의 조판 특징은 디자이너가 개입한 것조차 느끼지 못할 정도로 유연하게 활자에 접하게 되는 점이다.

하라는 해외 활자 환경과의 차이를 논한 것일까. 문학을 예로 들면 이해하기 쉽다. 해외 문학을 접점으로 '번역'과 '비교 문학'이라는 영역이 있다. 번역은 "어느 언어로 표현된 문장의 내용을 다른 언어로 바꾸는 것"(『고지엔』 5판)이고, 비교 문학은 "2개 국어 이상의 문학을 비교하고 상호 관련성과 영향, 각각의 특징을 실증적으로 연구해 전체

흐름을 밝히려는 연구법"(『고지엔』 5판)이다. 말할 것도 없이
그의 사색은 해외 이론을 그대로 수입한 '번역'이 아닌, '비교
문학론', '비교 디자인론'이다.

이렇게 보면 '하라학 비판, 하라학 탈피'의 실태는 하라의
논문 일부를 인용한 극히 표피적 견지에서 시도한 '레이아웃의
명수'의 실수를 하라에게 뒤집어 씌운 것에 지나지 않는다.
서구와 일본의 차이에 관한 지적을 서구에 대한 열등감으로
받아들인 것 또한 오해일 뿐이다.

* * *

하라가 비교 디자인론으로 끝까지 알아보려 한 것은 무엇일까.
그것이야말로 '우리의 신활판술'의 본질일 것이다. 처음으로
돌아가 그가 '우리의 신활판술'을 처음 밝힌 글을 살펴보자.

> 유럽에서 일어난 이 운동에는 우리가 배울 점이 많다.
> 하지만 그들의 활판술을 일본에 그대로 가져오는 것은
> 불가능하다. 특히 언어 차이에서 생기는 문자와
> 활자의 문제는 그들 이론을 구체적으로 적용하는 데
> 결정적 차이를 만든다. 우리에게는 우리의 신활판술이
> 필요하다.(『신활판술 연구』, 1931년)

1930년대의 젊은 하라는 동서의 서로 다른 활자 환경에서
결정적 차이점을 찾아냈다. 그 정신적 입각점은 학창 시절
신세진 오카무라까지 거슬러 올라가지만, 구체적으로는
1933년 『광화』에 발표한 논문 「그림-사진, 글씨-활자, 그리고
튀포포토」에 드러난다. 그는 이 논문에서 치홀트 등이 주창한
소문자 전용화에 부정적 견해를 밝히고, 그들이 추천한
산세리프체에 대응하는 일문 활자로 고딕체가 아닌, 가독성을
고려한 명조체를 추천했다. 이야말로 하라가 비교 검증으로
일본 타이포그래피의 독자성을 구체적으로 지적한 가장 초기
근거다.

하라가 비교 검증을 도입한 가장 큰 이유는 '현대'라는
동시대관이었다. 1935년 하라는 "우리는 현대 도안가다. 어떤
경향의 작가일지라도 적어도 시대적으로는 현대 도안가다.
우리를 다른 시대의 도안가들과 구분 짓는 것은 현대사회의
정치적·경제적·문화적 특질"(「도안의 생산 형식에 대해」)이라
말했다.

동서의 서로 다른 활자 환경 속에서도 늘 시대라는
공통 요소가 있는 것은 말할 필요도 없고, 기술과 표현의 성립
자체에 당대 특유의 사상과 문화가 밀접히 관계하는 것은
앞서 설명했다. 하라가 비교 검증을 도입한 가장 큰 이유도
이런 동시대성에 있었다. 그가 1930년대라는 '현대'에서 고찰한
것은 활자 환경의 차이만이 아니다. 사진이나 인쇄 매체의
존재 방식까지를 포괄한 시각 전달(비주얼 커뮤니케이션) 자체였다.

하라가 실질적 활동을 시작한 1930년대는 인쇄 매체가
크게 탈바꿈하는 시대였다. 치홀트의 노이에 튀포그라피 또한
결코 활자나 서적이라는 틀 안에서의 글이 아니다. '활판
인쇄가 곧 타이포그래피'라는 기존의 도식은 이때 전환점을
맞았다. 마찬가지로 무라야마 도모요시가 '노이에
튀포그라피'를 '신활판술'로 옮기고 10년이 지난 시점에서
'신활판술'이라는 용어는 더 이상 인쇄의 미래를 정확히
가리키지 않는다.

하라가 주창한 '우리의 신활판술'의 참뜻은 무엇일까.
그가 1940년에 한 말을 다시 살펴보자. "신활판술에서 본받을
점인 본질적 활판인쇄술은 명료하고 알기 쉬운, 건전하고
명쾌한 레이아웃이어야 한다는 정신, 그리고 매우 빠르게
돌아가는 현대 생활에 맞는 전달 형식을 기획하는 점은 지금도
결코 부정할 수 없다."(「조판 양식을 개혁한 '신활판술'은 무엇인가」,
『인쇄 잡지』 23권 11호, 1940년 11월)

하라는 근대 타이포그래피 운동인 노이에 튀포그라피를
단순한 스타일이 아닌, 동시대적 시각 전달의 기본 원리로
받아들였다. 다만 그는 너무 성급하게 '현대'를 의식했다.
모리스의 켈름스코트프레스를 부정하는 등 전통에 맞서 '인쇄의
T형 포드'를 표방한 그는 기능주의와 기계 미학에 몰두했다.
그 결과 동서양의 활자 환경 차이에 고민하고 갈등했다. 그것이
그의 미숙함이자 과잉 반응이었던 점은 부정할 수 없지만,
디자이너가 그런 비전을 제시하는 것조차 드문 시대였다.

하라가 태도를 수정한 것은 1930년대 중반부터 시작한
대외 선전 실무였다. 구문 타이포그래피를 실천하고, 구문
인쇄연구회의 이노우에 요시미쓰 등과 교유하면서 그는 활자
환경 전통, 현대의 균형 감각, 객관적 관점을 길렀다. 반면
대외 선전에 깊이 관여한 것은 그 연장선상에 있는 1940년대
전쟁 프로파간다에 깊게 관여한 것이기도 했다.

이를 거쳐 전후 하라는 새롭게 몰두한 장정을 통해

일본 타이포그래피에 본격적으로 매진한다. 전후 그의 모습은 1930년대 이론의 모색과 실험, 갈등에 따른 것으로, 이 점은 한 세대 젊은 '레이아웃의 명수'와 결정적으로 다른 점이었다.

* * *

전후 하라가 '우리의 신활판술'을 주창하지 않은 점을 실험 정신을 잃은 '변절'로 여겨야 할까? 이는 치홀트가 스위스 망명 후의 활동에 관해 그가 발표한 글을 살펴보면 또렷해진다.

9. 국내 번역서는 『타이포그래픽 디자인』으로, 안그라픽스가 1990년에 초판, 2006년에 개정판(이상 안상수가 영문 번역판을 재번역), 2014년에 실질적인 3판(안진수가 독일어 원서를 번역, 출판사는 초판으로 표기)을 출간한다. — 옮긴이

10. 「막스 빌, 얀 치홀트 서식 논쟁」(『타이포그래피 교양지 히읗』 7호, 2014년)에 국문·영문 번역문, 독일어 원문이 실렸다. 관련 기고문으로 「막스 빌과 얀 치홀트의 1946년 논쟁」(『글짜씨 10: 얀 치홀트』, 2015년)도 있다. — 옮긴이

1935년 치홀트는 다시 책을 지었다. 『노이에 튀포그라피』[9]라는 이 책을 그는 "전작보다 신중하지만, 유익하다."라고 말했다. (…) 그는 의외로 나치스의 선전부 장관 괴벨스가 취한 문화 정책이 잔혹할 정도로 활자체를 제약해 의외의 유사성에 빠진 점을 고뇌했다고 고백했다. "독일을 떠나야 할 시기가 닥쳤다. 진정으로 그런 사고방식을 확장하는 죄를 범하기 싫었으므로, 나는 타이포그래퍼가 해야 할 것은 무엇인지 반복해서 생각했다."

그는 바젤의 큰 인쇄소의 식자공을 지도하며 타이포그래피의 실제를 배웠다. 이때부터 자신이 강하게 주장해온 산세리프체나 비대칭 레이아웃에서 자신을 해방했다. (…) 자신과의 싸움에서 시작된 변화는 겉으로는 변절로 비쳐 막스 빌[10]을 비롯한 예전의 많은 새로운 타이포그래피 신봉자의 불만을 샀다. 이에 대해 그는 '신뢰를 배신하지 않기 위해 과실을 고백하는 것이 나쁜 것일까?'라고 말하고, 결론으로 '대칭도 비대칭도 유효한 원리이며, 훈련을 거친 디자이너가 신뢰할 수 있는 수단'이라 했다."(「치홀트의 이론과 운동」, 『현대 디자인 사전』, 1969년)

치홀트의 '변절'에 관해 "스스로를 해방했다."와 "자신과의 싸움에서 시작된 변화"라고 쓰면서 하라는 어떤 생각을 했을까. 이제는 상상만 할 수 있지만, 다른 활자 환경의 같은 시대를 사는, 진정한 인쇄의 동시대성을 실험해본 사람들끼리만 공유할 수 있는 충실감과 연대감, 그에 따른 고뇌 아니었을까.

오늘날 일본의 노이에 튀포그라피에 관한 평가에서는

'광고에만 유효하다'는 극단만 강조된다. 이는 치홀트가
1946년 『슈바이처 그라피셰 미타일룽엔』 6월호에 발표한 논문
「신념과 현실」에서 발췌한 것으로, 그야말로 전체를 놓친
'단순한 수용에 지나지 않는' 것이지만, 일보 양보해 여기에
동의하더라도, 노이에 튀포그라피가 이룬 실험성까지
덮을 수는 없다. "1910~20년대를 개척한 그의 뒤를 따르는
우리는 정착자"(『프로그램 디자인하기』, 1964년)라는 게르스트너의
말을 인용할 것도 없이 그들이 몰두한 것은 이후 세대에 강한
영향을 주고, 1950년대 이후 다양하게 파생됐다.
"신활판술과 구활판술의 차이는, 신활판술은 전통화를 부정하는
것이라고만 설명할 수 있다. 순수한 전통적 경향의 가지는
구활판술로 되돌려버리는 무언가에 대한 부정이다. 동시에
신활판술은 반전통보다는 비전통이다. 신활판술은 형식주의적
속박을 조금도 모르기 때문이다. 전통적 약속으로부터의
해방은 모든 수단 선택에 자유를 준다."(「신활판술 개론」, 『신활판술
연구』, 1931년)
 젊은 치홀트나 하라가 공유한 '비전통으로서의 현대'를
향한 지지는 금욕적일 만큼 순수한 기능을 탐구해 극단에
도달했다. 하지만 과거의 자신을 부정하고, 이를 반복하는
모더니즘의 숙명을 생각하면, 그 자체는 이미 새로운 것이 아닌,
부정해야 할 대상일지 모른다. 실제로 기능은 디자인에서
중요한 요소지만, 그것이 모든 것을 완결하지는 않기 때문이다.
 이 점만 놓고 보면 노이에 튀포그라피든 우리의
신활판술이든 결국 미완으로 끝났다. 하지만 이는 결과일
뿐이고, 과정은 무의미하지 않다. 하라가 일차적으로
수확한 것은 자기 내부에 싹 틔운 문제의식이었다. 사회와
디자인의 관계를 숙고해 시대와 인쇄 매체뿐 아니라 내용과
형식의 관계를 탐구하는 일이야말로 그가 타이포그래피와
그래픽 디자인에서 탐구해온 문제, 즉 '비예술'로서의 합목적적
디자인이며, 그런 목적 의식이나 가치 기준, 무엇보다
이 과정에서 기른 실험 정신이야말로 가장 큰 수확이다.
 하라의 모든 활동을 훑어보면 그의 전쟁 전 활동은 전후에
꽃핀 디자인의 밑그림과 같다. 그의 전쟁 전과 전후의
디자인은 치홀트와 마찬가지로 표면적으로는 전혀 다른
스타일로 드러난다. 하지만 노이에 튀포그라피를 단지
형식론으로 여기지 않은 그의 사색 깊은 곳에는 전후 점령기나
고도 성장기라는 다양한 상황 속에서 각각의 '현대'를 인쇄

매체로 구현하려 한 '우리의 신활판술'을 향한 시선이 늘 살아 있었다.

'하라 히로무'라는 이름을 알게 된 것은 디자인계에 처음 발을 들인 20년 전이다. 당시 그는 병상에 누워 현장에서 물러나 있었지만, 위엄은 그대로였다. 스무 살짜리 신참 디자이너가 그런 대가와 만날 기회는 당연히 없었다. 얼마 뒤 그는 세상을 떠났다.

1980년대 중반부터 (지금 생각하면 하라가 세상을 떠난 직후부터) 나는 일본 근대 디자인사에 흥미를 느꼈다. 일하면서 도서관이나 고서점에서 자료를 찾다가 그의 이름과 자주 마주쳤다. 그는 당시 내가 살펴보던 리시츠키, 치홀트, 모호이너지, 바이어에 관한 글을 많이 남겼다. 나는 그의 지식에 압도됐을 뿐 아니라 그 체험담에 매료됐다. 이는 당시 일본에, 적어도 그의 주위에, 해외 디자인·타이포그래피 운동과 연동하는 활동이 있었다고 확신할 수 있는 자료였기 때문이다. 더욱이 하라가 해외 이론을 독학으로 터득한 사실은 미개척 분야인 일본 근대 디자인사에 몰두하는 내게 용기를 주었다. (이것이 얼마나 안일한 생각이었는지는 뒷날 신물이 날 정도로 절감했지만….)

하라를 찾는 여정은 이렇게 시작됐다. 이 책을 쓰게 된 계기는 무사시노미술대학의 오요베 가쓰히토 교수와의 잡담이었다. 1997년 무렵으로 그가 몰두한 야나세 마사무에 관한 연구를 어느정도 매듭지은 시점이었다. 새 연구 주제에 관한 이야기였을 것이다. 나는 자신 있게 하라를 댔다. 오랫동안 무사시노미술대학의 교수였던 그를 조사·연구하는 것은 학교는 물론이고 막연히 그의 모습을 그리기 시작한 내게도 유익하리라 생각했다. 이야기는 점점 박차를 가해 1998년부터 2000년에 걸친 무사시노미술대학의 공동 연구 「하라 히로무와 그 시대」로 발전했다. 여기에 외부인으로 참여한 나는 가쓰이 미쓰오, 고쿠보 아키히로, 오요베 교수에게 각별한 배려를 받았다.

이때 하라의 부인 미치코 씨를 만난 것은 행운이었다. 그에게 수많은 귀중한 자료를 얻었다. 특히 부인이 말하는 가족으로서의 일면이 그의 모습을 그리는 데 도움을 주었다. 또한 오쿠보 다케시, 가토 요시카타, 다카오카 주조, 다가와 세이치, 도라야 도요지, 유조보 노부아키 씨에게는 그의 전쟁 전 활동에 관해, 오구리 요시코, 간다 아키오,

나가노 시게이치, 하바라 슈쿠로, 히라노 고가 씨에게는
전후 활동에 관해 귀중한 증언을 들었다. 공동 연구의 관계자,
협력자 여러분께 감사의 뜻을 표한다.

연구 성과가 긴자그래픽갤러리에서 열린 『하라 히로무의
타이포그래피』(2001년 6월)에 반영된 것은 공동 연구자의
한 사람으로 기쁜 일이었다. 특히 전시 디렉터 다나카 잇코
씨에게 많은 것을 배웠다. 하라에 대한 그의 경외감으로
디자이너 간의 말로 표현할 수 없는 정신적 유대를 알게 됐다.

이 책을 쓰면서 많은 분에게 도움을 받았다. 특히 수년
동안 사적 호기심을 북돋아준 1930년대연구회의 우메미야
히로미쓰, 오무카 도시하루, 가네코 류이치, 구와하라 노리코,
고토 노부코, 미카미 유타카, 미즈사와 쓰토무, 모리 마유미
씨는 각 분야에서 아낌없이 조언해주셨다. 이구치 토시노,
이시이 아야코, 오니시 가오리, 오니시 가오리, 고지마 준,
구보타 이쿠코, 고미야마 히로시, 사지 야스오, 사와다 요코,
시마 다요, 다카기 미호, 미우라 레이코, 무로후시 게이지,
야스미 아키히토, 야마자키 노보루, 제임스 H. 프레이저 씨도
마찬가지다. 이분들과 자료를 제공해준 이다시미술
박물관, 카오주식회사, 특종제지주식회사, 무사시노미술대학
미술자료도서관에 감사의 뜻을 표한다.

마지막으로 이 책의 편집자 간바야시 유타카, 디자이너
오타 데쓰야 씨, 원고를 쓸 기회를 주신 긴자그래픽갤러리의
히라야마 요시오 씨에게 예를 표하고 싶다.

2002년 5월
지은이

1903년 6월 22일 하라 히로무(原弘)는 나가노현 시모이나군 이다마치(현 이다시)에서 태어났다. 아버지 하라 시로(原四郎)는 숙부 하라 유마(原勇馬)와 활판인쇄소 핫코도(発光堂)를 운영하고, 시나노사진회(信濃写真会) 등의 단체를 결성해 사진집 『이나노하나(伊那之華)』를 발행한 인쇄 및 출판인이었다.

1910년 4월 공립 이다마치 진조소학교(현 초등학교)에 입학했다.

1916년 4월 나가노 현립 이다중학교(현 이다고등학교)에 입학했으나 두 학년을 마치고 중퇴했다.

1918년 3월 도쿄로 상경해 도쿄부립공예학교 평판과(이후 '제판인쇄과'로 개칭)에 1기생으로 입학했다. 숙식은 숙부이자 영문학자 오카무라 지비키(岡村千曳)의 집에서 해결했다.

1921년 3월 도쿄부립공예학교를 졸업하고, 4월 모교에서 제판인쇄과 조수로 일하기 시작했다.

1923년 9월 1일 도쿄부립공예학교에서 관동대지진을 겪었다.

1925년 미술지 『미즈에(みづゑ)』에 연재된 기사 「국립 바우하우스」를 통해 독일의 조형 학교 바우하우스의 존재를 알게 됐다. 미국 인쇄 잡지 『인랜드 프린터(Inland Printer)』를 통해 엘레멘타레 튀포그라피(Elementare Typographie)와 얀 치홀트(Jan Tschichold)를 알게 된 것도 이 무렵이다. 전위미술 단체 '삼과(光平)'가 주최한 『삼과 공모전』에 응모해 러시아 구성주의자 바르바라 부브노바(Varvara Bubnova)에게 인정을 받았다.

1928년 도쿄부립공예학교에서 교사로 일하기 시작했다.

1929년 『PTG』 11권 1호에 '히로 하라'라는 필명으로 「유럽 활판 도안의 신경향(欧州における活版図案の新傾向)」을 발표했다. 이를 통해 엘레멘타레 튀포그라피를 구체적으로 언급했다.

1931년 '새로운 카오비누' 패키지 디자인 지명 공모전에서
발표작이 채택됐다. 스스로 번역하고 편집한 『신활판술
연구(新活版術研究)』를 발행했다.

1932년 도쿄부립공예학교 졸업생들과 도쿄인쇄미술가집단
(東京印刷美術家集団, 약칭 '파쿠')을 결성했다.

1933년 8월 일본공방(日本工房)을 결성했다.

1934년 『보도사진전(報道写真展)』을 통해 독일 그래픽지의
방법론을 실천적으로 익혔다. 5월 일본공방이 해산하면서
단체의 탈퇴자들과 중앙공방(中央工房)을 결성했다.

1941년 7월 동방사(東方社)에 합류해 아트 디렉터로 대외
선전지 『프런트(Front)』를 준비하기 시작했다. 12월 7일 일본이
미국 태평양 함대의 기지 진주만을 공격하면서 태평양전쟁이
발발했다.

1942년 『프런트』를 발행하기 시작했다. 『프런트』는 이후
태평양전쟁이 종전한 1945년까지 최대 15개 언어로 번역돼
열한 권 발행됐다.

1945년 7월 4일 동방사는 도쿄 대공습의 영향으로 '자발적으로
해산'하고, 11월 출판사 문화사(文化社)를 발족했다.

1947년 조형미술학원(造形美術学園, 이후 '무사시노미술대학[武蔵野
美術大学]'으로 개칭) 실용미술과 교수로 일하기 시작했다.
장정가로 활동하기 시작했다. 장정가로서의 활동은 이후
1970년대까지 이어진다.

1952년 일본에 '전집 붐'을 일으킨 가도카와서점(角川書店)의
'쇼와 문학 전집(昭和文学全集)'의 장정을 맡았다.
무사시노미술학교(武蔵野美術学校, 이후 '무사시노미술대학'으로 개칭)
상업미술과 주임 교수로 일하기 시작했다. 12월
국립현대미술관(현 도쿄국립근대미술관) 전시 포스터를 디자인을
맡았다. 이는 이후 약 20년 동안 이어진다.

1959년 다케오양지점(竹尾洋紙店, 현 다케오주식회사)의 종이를
디자인하기 시작했다.

1960년 가메쿠라 유사쿠(龜倉雄策)의 권유로
일본디자인센터(日本デザインセンター) 창설에 참여했다.

1961년 도쿄아트디렉터클럽(東京アートディレクターズクラブ)에
가입하고, 일본 각 가정에 백과사전을 보급하는 데 공헌한
평범사(平凡社)의 『국민 백과사전(国民百科事典)』의 장정을
맡았다.

1968년 아이치현립예술대학(愛知県立芸術大学)에서 시간 강사로
일했다.

1970년 무사시노미술대학(武蔵野美術大学) 교수를 사임하고,
규슈예술공과대학(九州芸術工科大学)의 비상근 강사로 일하기
시작했다.

1974년 일본출판학회(日本出版学会)에 가입하고 상임 이사로
임명됐다.

1975년 8월 2일 동남아시아를 여행하던 중 쿠알라룸푸르
공항에서 뇌혈전으로 쓰러졌다. 이후 재활에 전념했으나
좌반신이 마비됐다.

1981년 무사시노미술대학 명예 교수로 임명됐다.

1986년 3월 26일 자택에서 세상을 떠났다.

1988년 도쿄아트디렉터클럽에서 하라 히로무상을 제정했다.

하라 히로무(原弘)

1903년 6월 22일~1986년 3월 26일. 일본 쇼와 시대(1926년 12월 25일~1989년
1월 7일)를 대표하는 그래픽 디자이너. 유럽에서 얀 치홀트(Jan Tschichold) 등이
꽃피운 근대 타이포그래피 운동인 노이에 튀포그라피(Neue Typographie,
새로운 타이포그래피)의 이념과 이론을 일본에 소개하고 당시 활자 환경에서
검증하면서, 일본적 근대 타이포그래피를 확립하는 데 힘썼다. 주로
장정가(裝幀家)로 활동하며 사카구치 안고(坂口安吾)의 『타락론(墮落論)』
(1947년), ‘쇼와 문학 전집’(1952~5년), ‘세계 문학 전집’(1959~66년) 등
일생 3,000여 점의 단행본과 잡지를 디자인했다. 그 외에도 전후 일본
포스터사에서 대표작으로 손꼽히는 「일본 타이포그래피전」과 다케오양지점
(현 다케오주식회사)의 종이(1959~72년) 등을 디자인하고, 일본디자인센터
(日本デザインセンター) 창설에 참여하는 한편, 조형미술학원, 무사시노
미술대학 등에서 디자인 교육에도 매진했다. 그럼에도 태평양전쟁 시기에 일본
육군 참모본부의 직속 출판사인 동방사(東方社) 설립에 참여해 제국주의
군사 선전지 『프린트(Front)』의 아트 디렉팅을 맡은 행적으로 기술과 윤리가
극명하게 대립하는 디자이너로서 오늘날 활동하는 창작자에게 시사하는 바가
큰 인물이다.

하라 히로무와 근대 타이포그래피:
1930년대 일본의 활자·사진·인쇄

지은이
가와하타 나오미치

옮긴이
심우진

초판 1쇄 발행
2017년 12월 1일

펴낸곳
워크룸 프레스

출판 등록 2007년 2월 9일
(제300-2007-31호)

03043, 서울시 종로구 자하문로
16길 4, 2층
전화 02-6013-3246
팩스 02-725-3248
메일 workroom@wkrm.kr

workroompress.kr
workroom.kr

편집·디자인
워크룸

인쇄 및 제책
금강인쇄

ISBN 978-89-94207-90-2 03600
값 22,000원

이 책의 국립중앙도서관 출판예정도서목록(CIP)은
서지정보유통지원시스템(seoji.nl.go.kr)과
국가자료공동목록시스템(nl.go.kr/kolisnet)에서 이용할 수
있습니다. (CIP제어번호: CIP2017027816)